KB201983

'좋아요'를 부르는

인스타그램
감성 사진

허흥무 지음

아티오
ArtStudio

'좋아요'를 부르는
인스타그램 감성 사진

- -

2024년 9월 10일 초판 인쇄
2024년 9월 20일 초판 발행

펴낸이 | 김정철
펴낸곳 | 아티오
지은이 | 허흥무
마케팅 | 강원경
검　토 | 김미영
표　지 | 김지영
편　집 | 이효정
전　화 | 031-983-4092~3
팩　스 | 031-696-5780
등　록 | 2013년 2월 22일
정　가 | 23,000원
주　소 | 경기도 고양시 일산동구 호수로 336 (브라운스톤, 백석동)
홈페이지 | http://www.atio.co.kr

" 왜 이 책이 필요한가 "

인스타그램은 현대 사회에서 중요한 소셜 미디어 플랫폼 중 하나로 자리 잡고 있다.

인스타그램은 사진 및 동영상을 공유하고 편집할 수 있는 애플리케이션으로, 사용자들은 사진이나 동영상을 업로드하고 다른 사용자와 소통하며 정보를 공유할 수 있다. 인스타그램 앱을 설치하고 자신의 계정을 만들면 누구나 손쉽게 사용할 수 있어 사용자 수도 지속적으로 증가하고 있다. 그러나 인스타그램 사용자를 위한 정보를 제대로 제공 받지 못하거나 효과적으로 활용하는 방법을 알지 못해 일부 사람들은 불편을 느끼기도 한다. 그 어느 곳에서도 인스타그램 사용자를 위한 가이드북을 찾아보기 어려운 것도 사실이다.

'인스타그램 감성사진'은 디지털 시대에 필수적인 인스타그램의 사용법과 기능, 사진을 찍고 편집하는 방법 등을 사용자들에게 알려주기 위한 지침서이다. 이 책을 통해 인스타그램을 더 효과적으로 활용하고 자신만의 콘텐츠를 만들어 소셜 미디어 플랫폼을 더욱 의미 있게 사용할 수 있다.

1. 창의적인 콘텐츠 개발과 팔로워 늘리기

인스타그램은 주로 시각적인 이미지와 콘텐츠를 통해 의사소통을 한다. 사용자들은 자신의 프로필에 사진과 동영상을 게시하고 다른 사용자의 콘텐츠를 팔로우하거나 좋아요, 댓글, 메시지 보내기를 하며 실시간 소통을 한다. 이 책은 사용자들이 자신의 계정을 만들고 콘텐츠를 관리하는 방법부터 다른 사용자들과 효과적으로 소통하며 더 많은 팔로워를 늘리기 위한 방법을 제시한다.

2. 전문가처럼 사진 찍기

사진을 찍는 것은 창의적이고 즐거운 활동이다. 이 책은 사진을 찍고 편집하는 과정을 통해 사용자들이 새로운 취미를 발견하고 기술을 향상할 수 있게 해준다. 사진 찍는 법, 조명의 활용, 사진 편집의 과정을 알려주어 스마트폰 사용자부터 오랜 경력을 가진 사진작가까지 어떤 환경에서도 곧바로 촬영할수 있도록 카메라 설정 방법과 촬영 기법을 알기 쉽게 기술하였다. 따라서 사진을 통해 자기 발전을 하고더 나은 사진작가로 성장할 수 있도록 도와줄 것이다.

❶ 조명과 배경 선택 : 사진의 조명은 현장의 분위기와 감정 전달, 주제를 강조하기 위해 중요한 역할을한다. 자연광은 햇빛이나 구름으로 인해 부드럽게 퍼지는 특성이 있으며 주변 환경을 활용하여 사진의 밝기와 그림자의 대비를 조절할 수 있다. 또한, 자연광은 자연스러운 색감을 표현하여 사진을더욱 생동감 있게 만들어 준다. 배경은 깔끔하고 간결한 배경을 선택하는 것이 좋다. 간결한 배경은인물이나 주 피사체를 두드러지게 만들어주며, 시선을 집중시킬 수 있는 효과를 준다. 자연적인 멋진 환경이나 기념할 만한 장소를 배경으로 선택하여 특별한 분위기를 연출할 수 있다.

❷ 주제와 스토리 정하기 : 주제를 강조하기 위한 가장 일반적인 방법은 주제가 되는 피사체에 초점을 맞추고 나머지 요소를 흐리게 만드는 것이다. 사람들의 시선은 초점이 맞은 지점이나 가장 밝은 부분에 먼저 집중되는 경향이 있다. 사진작가는 이러한 초점을 활용하여 주제와 메시지를 강조하거나이야기를 만들어낸다. 주제와 부주제를 적절히 배치하고 주제를 강조하면 더욱 시선이 집중되는 결과물을 얻을 수 있다.

❸ **삼분할 법칙 구도** : 구도는 사진의 요소들이 프레임 내에서 어떻게 배치되는지를 나타낸다. 프레임을 가로와 세로로 각각 삼등분 하여 두 선이 만나는 네 개의 교차점이나 선을 활용하여 피사체를 배치하면 구도적으로 안정감 있고 균형 잡힌 이미지가 만들어 진다. 카메라 혹은 스마트폰 카메라 설정에서 격자 표시를 활성화하여 사용할 수 있다.

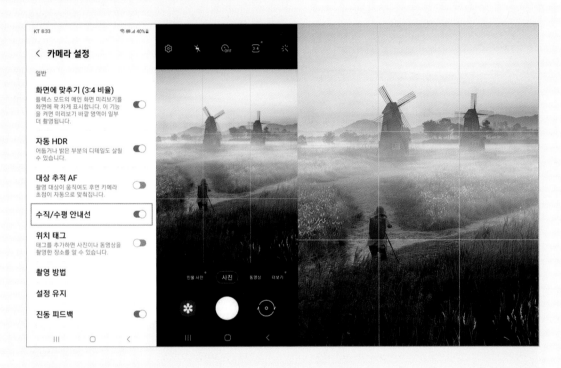

❹ **포토샵 보정** : 단순히 사진을 찍는 것에서 그치지 않고, 후보정의 과정을 거치면 사진의 퀄리티를 한 단계 업그레이드 할 수 있다. 촬영된 원본에 대해 보정 프로그램을 사용하여 명암 대비, 색상 보정, 노이즈 제거, 선명도 등을 조정하고, 불필요한 요소를 제거하거나 강조하고자 하는 부분을 더욱 돋보이게 편집할 수 있다. 포토샵 보정은 사진 작품의 완성도를 높이는 중요한 과정이다.

3. 인스타그램 인플루언서로 성장하기

많은 사람들이 인스타그램을 통해 인플루언서로 성장하고자 한다. 인플루언서들은 자신의 콘텐츠를 이용하여 팔로워들에게 정보를 제공하거나 브랜드와 협업하여 제품을 홍보하고 판매한다. 인플루언서가 되기 위해서는 고품질의 사진과 콘텐츠를 제공해야 하며, 유기적으로 팔로워를 확보하기 위해 노력과 시간이 필요하다. 이 책은 인플루언서가 되기 위한 팁을 제공하여 사용자들이 인스타그램을 통해 자신을 효과적으로 홍보하고 인플루언서로 성장하는 방법을 제시하고 있다.

❶ **고품질의 콘텐츠 제작** : 자신이 관심 있는 주제나 분야를 선택하고 해당 분야에서 전문성을 갖추어야 한다. 자신만의 퀄리티 높은 사진, 동영상, 텍스트 등의 콘텐츠를 제작하여 일정하고 일관성 있게 업로드하고 계정을 향상시킨다. 시각적으로 매력적인 콘텐츠는 다른 팔로워들과의 연결을 강화하면서 더 많은 사람들이 방문하게 된다.

❷ **인스타그램 프로필 관리** : 프로필 사진, 아이디, 소개글 등을 효과적으로 활용하여 자신을 표현하고, 팔로워들의 호감을 얻을 수 있도록 프로필을 최적화한다. 인스타그램 프로필을 효과적으로 관리하는 것은 다른 사용자들에게 자신의 개성과 콘텐츠를 잘 전달하고 소셜 미디어 활동을 향상시키는 데 도움이 된다.

❸ **팔로워 늘리기** : 대부분의 인플루언서들은 많은 수의 팔로워를 가지고 있으며, 그들의 콘텐츠는 수많은 사람들에게 노출된다. 해당 분야에 대한 지식과 경험을 바탕으로 더 많은 팔로워들에게 유용한 정보나 조언을 제공하여 더 많은 관심을 받게 된다. 팔로워를 늘리기 위해 가장 중요한 것은 퀄리티 높은 컨텐츠를 제공하는 것이다.

❹ **브랜드 협업과 수익 창출** : 많은 브랜드가 인플루언서들과 협업하여 제품 홍보나 마케팅을 수행한다. 인플루언서들은 자신만의 스타일로 제품을 소개하고, 브랜드와의 협업을 통해 수익을 창출하기도 한다. 소셜 미디어의 발전으로 브랜드와 소비자 간의 연결 고리 역할을 하고 있다.

❺ **트렌드한 컨텐츠 제공** : 소셜 미디어 트렌드를 파악하고 팔로워들의 관심을 반영하는 콘텐츠를 제공한다. 인스타그램 인플루언서가 되기까지는 많은 시간이 걸릴 수 있으므로, 자신만의 독특한 접근 방식과 열정을 가지고 지속적인 노력을 기울여야 한다.

저자 허흥무

contents

contents

contents

사진 찍는 법을 익히는 것은 단순히 기술적인 능력뿐만 아니라
창의성과 예술적 감각을 향상시키는 여정이다.

초보자를 위한
카메라 사용 가이드

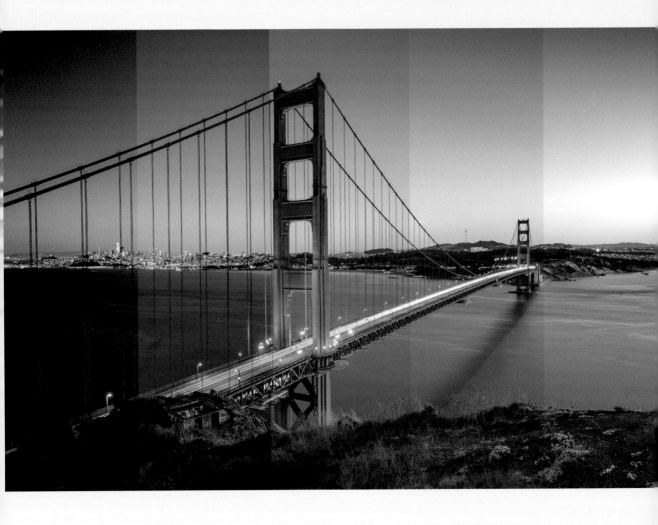

instagram photography

대부분의 사람들은 좋은 사진을 찍기 위해 최신 기종의 카메라를 선호한다. 최신의 값비싼 카메라가 그 역할을 독특히 수행해줄 것이라 기대하지만, 사실 사진은 장비보다 사진 촬영 기법, 또는 기본적인 원칙을 알고 이해하는 것이 더 중요하다. 물론 같은 상황에서는 좋은 장비가 상대적으로 더 좋은 품질의 사진을 만들어 줄 수 있지만, 사진 촬영 기법을 익히고 이행하는 것보다 더 강력한 무기는 없다.

그러기 위해서는 많은 사진을 찍는 것보다 가능한 한 자신의 카메라 사용법과 사진의 기본기를 숙지하고 연습하는 과정이 더 중요하다. 빛을 활용하는 방법과 배경에 따라 적절한 구도를 설정하는 법, 초점을 맞추는 법, 적정노출보정을 위한 카메라 설정법 등, 사진의 퀄리티를 한 단계 더 높이기 위해 배워야 할 점이 많다.

① 사진의 기본기 이해하기

📷 내 카메라 사용법을 익힌다

카메라를 처음 구입했다면 카메라가 가진 기능을 적절히 활용할 수 있도록 시간을 두고 사용 설명서를 읽어서 필요 사항을 숙지할 필요가 있다. 각각의 메뉴 버튼 기능과 역할을 충분히 이해하고, 필요시 다양한 기능을 설정할 수 있도록 메뉴 버튼의 위치를 익히고 조작하는 연습이 필요하다. 자신과 같은 기종의 카메라를 이용한 수업이나 동영상 프로그램이 있는 경우, 수강하면 더욱 쉽게 카메라와 친해질 수 있다.

📷 카메라를 효과적으로 잡는다

카메라를 사용할 때는 어깨를 펴고 무릎을 살짝 굽히면서 안정된 자세를 유지하는 것이 중요하다. 가능하면 양손을 사용하여 하나는 렌즈의 아래를 잘 받쳐주고, 다른 하나는 카메라의 한쪽 측면을 잡는다. 이때 팔꿈치를 몸쪽으로 당겨 모아 카메라가 잘 움직이지 않도록 받칠 수도 있다. 촬영할 때는 셔터 버튼을 살짝 눌러서 반셔터로 초점을 맞춘 다음, 원하는 대상에 초점이 맞은 것을 확인한 후 셔터를 완전히 눌러 사진을 찍는다. 이때 갑작스럽게 누르거나 불안정한 경우 흔들림이 발생할 수 있다. 만약 카메라가 움직이지 않도록 고정하는 것이 어렵거나, 어두운 환경에서 촬영해야 할 때는 삼각대를 사용하는 것이 안정적이다. 삼각대는 카메라가 움직이지 않도록 지지해 주어 다양한 조건의 촬영이 가능하며, 흔들림을 방지하여 선명한 사진을 찍을 수 있다.

📷 카메라의 해상도를 높게 설정한다

카메라 설정 메뉴에서 사진을 찍고 저장할 때 기록 화질을 선택할 수 있다. JPEG와 RAW 파일 중에 선택할 수 있으며, 모두 선택하면 동일한 이미지가 2가지 타입(JPEG와 RAW)으로 카드에 저장된다. 이때 2개의 이미지는 같은 파일 번호로 저장되며, 파일 확장자는 JPEG는 JPG, RAW는 CR2로 저장된다. 파일 용량이 작은 크기를 설정하면 저해상도의 이미지들이 저장되어 후보정 시 선명도가 떨어질 수 있으며, 높은 해상도는 고품질의 이미지를 제공하여 원본 파일보다 훨씬 좋은 이미지로 편집할 수 있다. 그러므로 사진을 찍었을 때 후보정을 염두에 두었다면 고용량의 RAW 파일로 저장하기를 권장한다. 단, RAW 파일은 크기가 크다는 단점이 있으며, 더 큰 용량을 기록할 수 있는 메모리 카드가 필요할 수 있다.

📷 카메라의 자동(Auto) 모드를 사용한다

촬영 경험이 적거나 초보자라면 자동 모드(A)나 프로그램(P) 모드를 사용한다. 카메라의 자동 모드(A)는 사용자가 직접 설정을 조절하지 않더라도 카메라가 촬영 환경을 분석하고 피사체의 노출을 측정하여 조리개와 셔터속도, ISO감도를 자동으로 설정한다. 카메라는 주변의 대상에 자동으로 초점을 맞추거나, 터치 포커스 기능을 활성화하여 특정 지점을 터치하여 초점을 조절할 수도 있다. 또한 밝은 빛이나 어두운 조건에서도 측광 모드와 같은 기능들이 자동으로 설정되어 적정노출을 유지할 수 있으며, 빠른 움직임을 감지할 때는 ISO감도를 높이고 셔터속도를 빠르게 설정하여 흔들림 없는 사진을 찍을 수 있다. 스냅샷을 촬영하기 위해 조명이 밝은 야외에서 촬영할 때 가장 효과적이다.

프로그램(P) 모드는 자동 모드와 유사하지만 특정 설정을 어느 정도 제어할 수 있다. 카메라가 노출을 자동으로 측정하여 조리개와 셔터속도를 결정한다. 사용자의 촬영 의도에 따라 조리개와 셔터속도, ISO감도 등을 수동으로 조절할 수 있다. 이와 같이 카메라의 자동 모드를 선택하면 촬영 경험이 적더라도 사진이 잘못 나오는 것을 방지할 수 있다. 차츰 기본적인 지식을 습득했다면 조리개우선 모드(A, AV), 셔터속도우선 모드(S, SV), 수동 모드(M) 등을 사용하여 자신이 직접 카메라 설정을 수동으로 조절하여 다양한 조건에서 자신만의 창의적인 사진을 얻을 수 있다.

② 적절한 조명 활용하기

📷 자연광 활용하기

자연광을 적절히 활용하면 사진이 자연스럽고 아름다워질 수 있다. 자연광은 햇빛이나 구름으로 인해 부드럽게 퍼지는 특성이 있으며, 주변 환경을 활용하면 조명이 부드러우면서 사진의 밝기와 그림자의 대비를 조절할 수 있다. 또한, 자연광은 자연스러운 색감을 표현하여 사진을 더욱 생동감 있게 만들어 준다.

📷 순광과 역광 이해하기

순광은 사진을 찍을 때 대상이 태양 또는 광원을 바라보는 상태를 말한다. 일반적으로 사진을 찍는 사람이 태양을 등지고 선 상태에서 태양이 피사체의 정면을 비추는 것으로, 카메라와 피사체 그리고 태양이 일직선을 이루게 된다. 순광은 정면에서 빛이 투사되어 전체적으로 균일한 양의 빛이 비춰지므로, 인물 사진을 찍을 때 얼굴의 그림자를 최소화할 수 있으며, 평면적이고 부드러운 느낌의 정적인 사진을 찍는 데 효과적이다. 특히 순광은 얼굴을 밝게 비춰주는 효과로 인해 인물

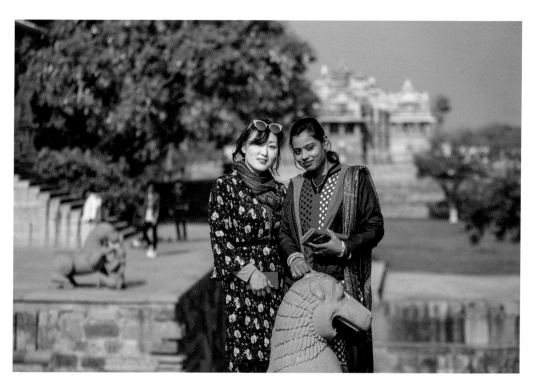

을 부각시키고, 인물의 특징과 감정을 더욱 자연스럽게 나타낼 수 있다. 일반적으로 가장 많이 찍는 사진이 순광이며, 사진을 처음 접하는 초보자들이 노출 조절에 대한 부담감 없이 가장 쉽고 편하게 다룰 수 있는 빛이다.

인물 사진을 찍을 때 순광을 사용하면 인물의 피부 톤이나 의상의 색감을 더욱 자연스럽게 강조할 수 있다. 특히 햇빛은 따뜻하고 부드러운 색감을 제공하여 인물의 표정과 감정이 자연스럽게 보이며, 인물의 눈을 생동감 있게 만들어 주어 사진에 더 많은 감성을 부여할 수 있다.

역광은 피사체의 뒷면에서 비추는 빛을 의미하는 것으로, 태양과 피사체 그리고 카메라가 일직선을 이룬 상태에서 빛을 정면으로 바라보며 찍는 경우를 말한다. 주로 일출이나 일몰 시간에 활용할 수 있는 빛으로, 피사체의 외곽 라인과 실루엣을 강조하여 드라마틱하고 감성적인 분위기를 연출할 수 있다. 하지만 역광에서는 촬영 경험이 부족한 경우, 적절한 노출을 설정하는 것이 어려울 수 있다.

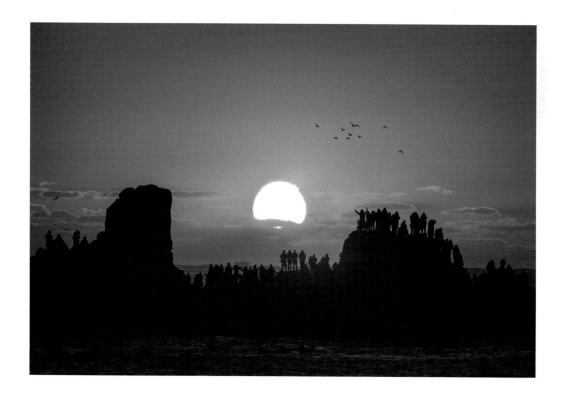

역광 사진을 찍을 때는 일반적으로 노출을 하늘 영역에 측광하고, 피사체의 외곽 라인을 중심으로 초점을 맞춘다. 렌즈로 바로 들어오는 태양 빛의 방해로 초점을 조절하기 어려운 경우 수동초점(MF)으로 설정하거나, 자동초점(AF)을 사용하여 피사체의 비교적 밝은 외곽 라인에 초점을 맞추는 것이 요령이다.

일출 사진은 빛의 양이 급격히 늘어나기 때문에 노출 오버에 주의해야 한다. 노출보정다이얼을 이용해 사진의 밝기를 결정해준다. +(플러스)로 설정하면 사진이 밝아지고, −(마이너스)로 설정하면 어두워진다. 태양을 강조하기 위해 태양 주변의 붉은색 영역을 노출이 −1스톱 언더가 되도록 측광했다면 일출로 갈수록 밝아지기 때문에 노출보정다이얼을 −(마이너스)쪽으로 돌려가며 어둡게 해주어야 일출의 느낌을 극대화할 수 있다.

📷 매직 아워(Magic hour) 활용

매직 아워는 여명이나 황혼 시간대를 이르는 것으로 붉은 계통의 낮은 색온도로 인해 하늘의 색감이 다양하게 변하며, 이상적인 사진을 찍을 수 있는 그야말로 마법 같은 시간이다. 해 질 무렵에는 석양의 빛이 금빛으로 번지면서 피사체의 표면 질감이 드러난다. 이때는 일출 직전과 같이 그림자가 없고, 색상들 사이의 대비가 거의 없어 그 어느 때보다 색감이 부드럽고 따뜻하다. 사진을 찍기에 가장 이상적인 조명인 자연광을 활용하여 특별한 분위기의 사진을 연출하거나, 사진에 따뜻하고 생동감 넘치는 느낌을 부여할 수 있다.

전북 군산의 새만금방조제를 지나 신시도에 있는 앞산에 오르면 신시도와 무녀도를 연결하는 고군산대교를 배경으로 일몰과 야경을 감상할 수 있다. 일몰의 시각이 지나고 어두워지기 전 하늘은 석양빛으로 물들고, 신시도 어촌마을에서 흘러나오는 불빛과 고군산대교의 에스라인 곡선이 자동차 궤적으로 아롱지며 아름다운 풍경을 선사한다.

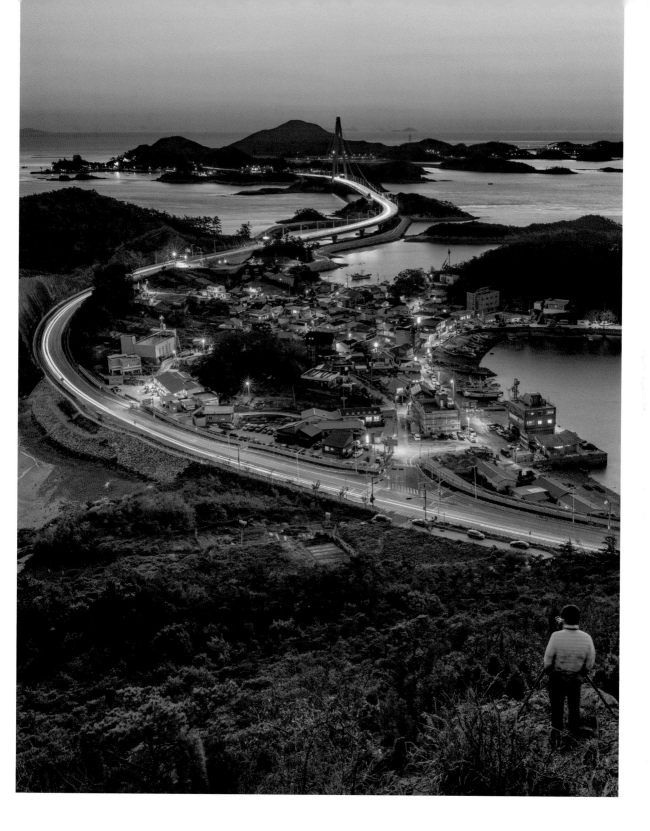

❸ 사진의 구도 설정하기

사진에서 구도란 사진을 찍을 때 표현하고자 하는 요소들을 프레임에 짜임새 있게 배치하는 것을 의미한다. 사진의 구도는 화면 내의 모든 요소를 조화롭게 배치하여 입체감과 공간감을 제공하고 주제를 부각시키기 위한 과정이다. 예를 들어 풍경 사진을 찍을 때 시각적으로 아름답게 느껴지는 요소들을 어떻게 잘라내고 포함하는지에 따라 동일한 장소에서도 전혀 다른 느낌의 사진이 표현된다. 전체 요소와 배경을 조화롭게 구성해야 균형감 있고 보는 사람에게도 아름답게 느껴질 것이다. 화면을 구성할 때 전경은 주요 피사체를 포함하는 부분이며, 배경은 전경과 조화를 이루면서 주요 피사체를 강조하거나 부각시킨다. 즉, 전경 요소를 통해 사진에 깊이와 풍성함을 부여하고, 원경 요소를 통해 풍경의 범위를 확장시키는 역할을 한다. 사진을 찍기 전에 프레임 안에 어떤 요소들이 있는지 관찰하고 그곳에 가보지 못한 사람들에게 무엇을 보여주고 싶은지 이미지를 머릿속으로 그려보는 것도 화면을 효과적으로 구성하는 방법이라 할 수 있다. 구도는 사진의 완성도를 결정짓는 중요한 요소 중 하나로, 사진을 매력적으로 만드는 역할을 한다.

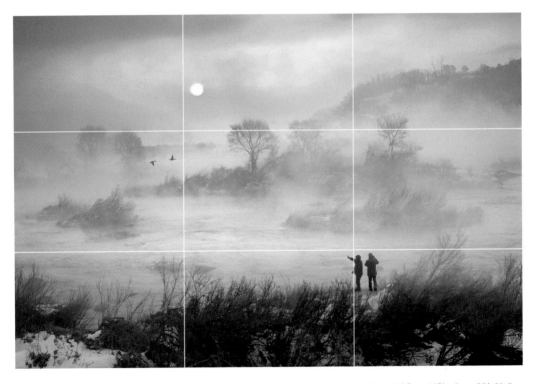

사진은 단 한 장으로 모든 것을 이야기해야 하므로 고도의 집중력을 요하는 작업이다. 화면을 구성할 때 프레임 안에 들어가는 주요 피사체와 요소들의 대칭적인 배치는 안정적이고 조화로운 느낌을 줄 수 있다. 한가지가 지나치게 강조되지 않도록 균형 있게 배치하여 흥미로움을 유발하였다.

📷 삼분할 구도

삼분할 구도는 사진의 구도를 설정할 때 가장 이상적이고 안정적인 구도를 갖는 분할법이다. 카메라의 뷰파인더나 액정 화면에서 가로와 세로에 각각 두 개의 가상선을 긋고 삼등분하여 두 선이 만나는 네 개의 교차점이나 선을 활용하여 피사체를 배치하면 사진에 균형과 조화를 이룰 수 있다.

인물이나 꽃 사진의 경우 하나의 주제를 프레임에 배치할 때는 중앙 구도가 효과적일 수 있지만, 하나의 주제가 아니라 여러 개의 주제 또는 이들의 관계를 한 프레임에 표현하기 위해서는 삼분할 구도가 효과적이다. 사진을 찍을 때 대상을 중앙에 놓던 고정 관념에서 벗어나 피사체와 배경을 조화롭게 구성하여 주제를 강조하고 시각적인 효과를 통해 사진을 보는 사람들의 시선을 유도할 수 있다. 카메라의 메뉴(Menu) 버튼을 누르고 뷰파인더에 격자(3×3 #)를 표시하여 카메라의 기울기를 확인하거나 적절한 구도를 잡을 수 있다.

구도를 설정할 때 수평선이나 지평선을 중앙에 두는 구도는 되도록 피해야 한다. 프레임의 중앙에 이 선을 배치하여 사진을 1:1로 나누면 주제가 명확하지 않을뿐더러 사람들의 시선은 분산될 수밖에 없다. 화면을 삼등분해서 3분의 1 지점이나 3분의 2 지점에 주요 피사체를 배치하고, 드라마틱한 하늘이나 전경의 주요 요소를 부제로 활용하면 깊이 있고 안정적인 구도 설정을 할 수 있다.

📷 길잡이 선

사진 요소에 포함된 길은 사진을 보는 사람의 눈길이 그 선을 따라 이동하며 사진 전체를 탐색하거나 주요 피사체로 이끄는 역할을 한다. 이것을 '길잡이 선(Leading line)' 또는 '시각 동선'이라고 한다. 전경에서 배경으로 이어지는 이 선은 입체감을 부여하고 작가가 이야기하고자 하는 주제를 부각하기 위한 역할을 한다. 길, 도로, 해안선, 가로수, 전깃줄, 강가를 따라 흐르는 강과 같이 자연속에서 얻어지는 다양한 선들을 길잡이 선으로 활용할 수 있다.

이 선들의 교차점이나 선의 끝 부분에 주요 피사체를 배치하면 사람들의 시선이 그 선을 따라 자연스럽게 강조하고 싶은 주제로 향하게 된다. 이러한 길잡이 선을 삼분할 구도나 중앙 구도와 결합하면 세련되고 주제가 잘 부각되는 구도를 설정할 수 있다. 화면을 구성할 때 선의 배열은 비례와 균형에도 관여하므로 선을 적절히 배치해야 주제가 부각되고 안정적인 이미지가 만들어 진다. 풍경 사진을 구성할 때 가장 먼저 고려해야 하는 것은 바로 길잡이 선이다.

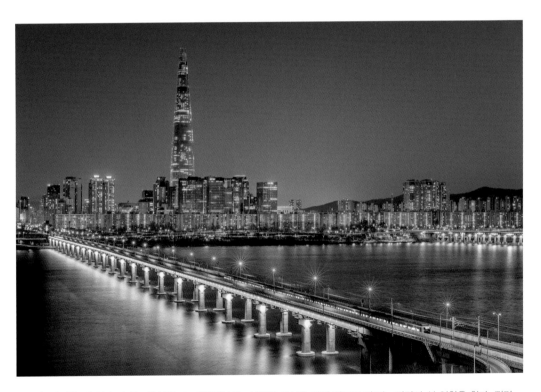

서울 지하철 2호선이 지나는 잠실철교는 사진을 보는 사람의 시선을 화면 안으로 이끄는 길잡이 선 역할을 한다. 전경에서 배경으로 이어지는 이 선은 사람들의 시선을 한강 너머의 보석처럼 빛나는 도심의 건물군으로 자연스럽게 데려다 준다.

❹ 간결한 배경 선택하기

사진을 찍을 때 가장 중요한 요소 중 하나는 단순하고 간결한 배경을 찾는 것이다. 너무 복잡하거나 불필요한 요소가 없는 간결한 배경을 선택하면 주제를 더욱 강조하여 깔끔하고 효과적인 이미지를 얻을 수 있다. 특히 인물 사진을 찍을 때 주변이 복잡한 배경을 선택하면 인물이 돋보이지 않거나 시선이 집중되지 않는다. 인물 사진에서 배경 흐림 효과를 주기 위해 조리개를 개방하고 아웃포커스를 이용하는 것도 그런 이유에서다.

자연환경에서도 간결한 배경을 찾을 수 있다. 넓은 하늘, 바다의 수평선, 산속의 단조로운 경치, 도시의 건물 등을 배경으로 활용하여 주제를 돋보이게 할 수 있다. 특별한 장소가 아니더라도 주변에 사진을 담을만한 배경은 많다. 가령 노을이 지는 순간의 부드러운 빛만 잘 활용해도 그림 같은 사진을 연출할 수 있다.

단순하고 간결한 구성으로 프레임을 단순화하는 것은 풍경 사진을 위한 강력한 구성 기술이다. 구도를 설정할 때 주위를 살펴보고 주 피사체와 겹치는 방해 요소가 있는지, 배경은 피사체와 잘 어울리거나 돋보이는지를 고민해야 한다. 불필요한 요소를 피하고, 주요한 요소가 구도에 들어가도록 구성하면 주제가 뚜렷하고 시선이 집중되는 강렬한 느낌의 사진을 얻을 수 있다.

⑤ 사진 편집 프로그램 활용하기

사진 촬영 후 편집 소프트웨어를 활용하여 사진이 더 생동감 있고 전문적으로 보이게 만들 수 있다. 사진을 효과적으로 보정하기 위해서는 어도비 포토샵(Adobe photoshop)이나 라이트룸(Lightroom) 등의 편집 소프트웨어를 사용하는 것이 일반적이다. 사진 촬영을 할 때 후보정을 염두에 두었다면 RAW 파일로 촬영할 것을 권장한다. RAW 파일은 JPEG 파일보다 더 많은 정보를 가지고 있어 후보정에 적합하다.

RAW 파일을 사진 보정 프로그램에서 열면 다양한 메뉴들을 볼 수 있다. 보정 메뉴를 이용하여 사진의 불필요한 부분을 크롭하거나 명암 대비, 색상 보정, 노이즈 제거, 선명도 등을 조절하여 해상도를 높이고 각 편집 단계에서 조심스럽게 적용하면 사진의 원래 느낌을 유지하면서도 개선되고 아름다운 결과물을 얻을 수 있다. 다만, 편집은 주관적인 과정이므로 과도한 보정으로 인해 사진의 품질이 손상되거나 사진이 부자연스럽지 않도록 자신의 사진 취향과 특성에 맞게 적절히 조절하는 것이 중요하다.

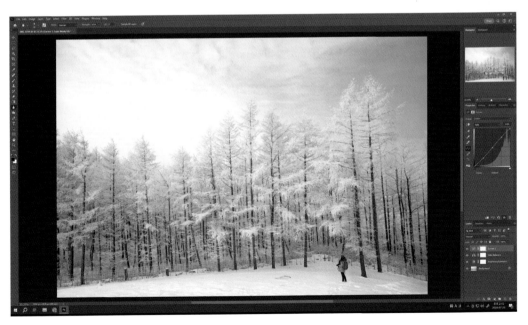

▲ Adobe photoshop

⑥ 다른 작가의 작품 감상하기

글로벌 사진 공유 사이트인 내셔널 지오그래픽(National geographic)이나 플리커(Flickr), 1X, 500px 혹은 인스타그램 등의 온라인 플랫폼에서 다른 작가들의 포트폴리오를 찾아 사진 작품을 감상하는 것은 창의성을 높이고 새로운 시각을 얻는 좋은 방법이다. 다른 작가의 사진을 감상할 때 작가가 전달하고자 하는 메시지나 감정이 무엇인지, 작품의 배경이나 주제, 촬영 기법 등을 통해 작가의 의도를 추측할 수 있다. 또한 기술적인 측면에서 초점, 조명, 색상, 프레임의 구도, 프레임의 요소들을 어떻게 배치하여 어떤 시각적 효과를 주고자 했는지를 인식하고, 사진을 어떻게 찍어야 할지 머릿속으로 이미지 트레이닝을 하거나 영감을 받는 것도 도움이 된다.

또한 여행 사진을 계획한다면, 사진 커뮤니티의 검색창에 지명을 입력하고 다른 사진 작가들의 작품을 통해 사진의 구도와 구성, 색감, 조명, 느낌 등을 관찰하고 똑같이 찍어보는 것만으로도 좋은 공부가 될 수 있다. 다만, 전시된 작품은 자신의 견해나 관점을 기초로 하여 만들어진 지극히 주관적인 시각이다. 여러 작가의 다양한 작품을 감상하면서 자신만의 시각을 발전시키는 것이 중요하다.

◀ 1X.com

flickr.com ▶

⑦ 사진 촬영을 위한 카메라 설정하기

사진 촬영 경험이 적거나 초보자라면 카메라 촬영 모드를 자동 모드(A)나 프로그램(P) 모드로 설정하고 촬영하길 권장한다. 그러나 수동으로 조절이 가능하다면 촬영 모드를 수동 모드(M)로 설정하여 조리개, 셔터속도, ISO감도, 초점 및 기타 설정을 사용자의 촬영 의도에 따라 직접 조절할 수 있다. 일반적으로 빛이 충분하고 아웃포커스가 필요하지 않은 풍경 사진의 경우에는 조리개 f/8~f/11, ISO감도 100, 측광 모드 평가측광, 화이트밸런스 자동(AWB), 파일 형식 RAW+JPEG 파일로 저장하도록 설정한다. 현장에 도착해서 카메라를 켜고 구도를 잡은 다음, 사진의 밝기에 따라 노출보정을 하고 셔터 버튼을 눌러 촬영한다. 만약 빛이 부족해서 셔터속도가 느려지는 경우 흔들림을 방지하기 위해 삼각대를 사용하거나, 셔터속도를 더 빠르게 조절하기 위해 조리개를 개방하거나 ISO감도를 높여 선명한 사진을 찍을 수 있다.

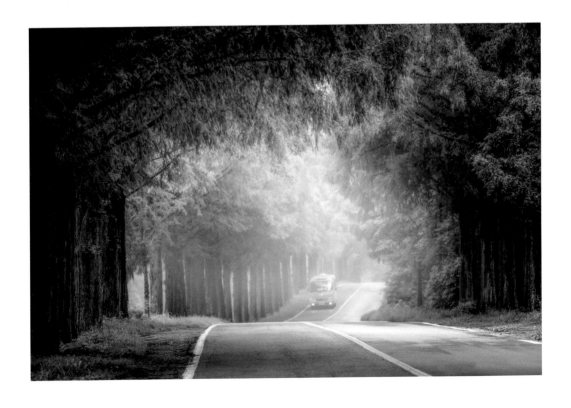

❶ **촬영 모드** : 카메라 촬영 모드를 설정한다. 프로그램 모드(P)에서 시작해서 필요에 따라 조리개우선 모드(A, AV), 셔터속도우선 모드(S, TV), 수동 모드(M)로 전환할 수 있다. 수동 모드를 활용하면 조리개와 셔터속도, ISO감도를 사용자가 직접 조절할 수 있다.

❷ **조리개(F) 설정** : 조리개는 렌즈를 통해 들어오는 빛의 양을 조절한다. 조리개값을 낮게 설정하면 배경이 흐릿하게 되며, 조리개값을 높게 설정하면 피사계 심도가 깊어져서 더 넓은 영역에 초점이 맞는다.

❸ **셔터속도 설정** : 촬영하는 대상에 따라 적절한 셔터속도를 선택한다. 정적인 풍경이나 사물을 촬영할 때는 셔터속도를 느리게 설정하여 충분한 빛이 이미지 센서에 들어오게 한다. 빠르게 움직이는 대상을 촬영할 때는 ISO감도를 높이거나, 조리개를 개방하여 셔터속도를 빠르게 조절하면 움직임을 선명하게 포착할 수 있다.

❹ **ISO감도 설정** : 촬영 조건에 따라 ISO감도를 설정한다. 밝은 환경에서는 ISO감도를 낮게 설정하여 화질을 높이고, 어두운 환경에서는 ISO감도를 높게 설정하여 셔터속도를 확보하거나 이미지를 밝게 촬영할 수 있다. 다만, ISO감도를 높게 설정할수록 노이즈가 증가하고, 전반적인 사진의 화질이 떨어질 수 있으므로 적절히 조절한다.

❺ **측광 모드 선택** : 피사체의 밝기를 측정할 수 있는 촬영 대상의 영역과 범위를 제한할 수 있다. 평가측광, 부분측광, 중앙중점측광, 스팟측광 등이 제공되며, 4가지 방식 중 하나를 선택하여 피사체의 밝기를 측정할 수 있다. 일반적으로 인물 사진은 스팟측광, 풍경 사진은 평가측광이 가장 많이 사용된다.

❻ **화이트밸런스 설정** : 촬영 환경의 색온도에 따라 화이트밸런스를 설정할 수 있다. 화이트밸런스를 자동(AWB)으로 설정하면 대부분의 촬영 조건에서 자동으로 화이트밸런스를 보정한다.

❼ 파일 형식 선택 : JPEG와 RAW 파일 형식 중 적절한 파일 형식을 선택한다. JPEG 파일은 압축된 이미지로 파일 용량이 작고, 후보정을 거치면 파일이 손상될 수 있다. RAW 파일은 높은 심도의 미가공 데이터로, 원본 그대로의 품질을 유지하여 색감이 뛰어나고 화질이 우수한 반면, 용량이 크고 현상(컨버터) 과정을 거쳐야 비로소 이미지로 바꿀 수 있다. RAW 파일은 색감이 뛰어나고, 노출과 색온도(AWB)를 재조정할 수 있다는 장점이 있다.

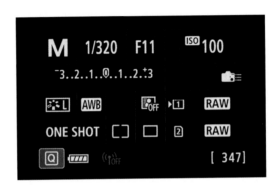

사진을 잘 찍기 위해서는 사진 촬영 기법을 숙지하고 다양한 조건에서 사진을 찍고 연습할 것을 권장한다. 차츰 익숙해져 기본적인 촬영 기법을 이해하였다면 조금 더 심화된 학습을 통해 인물 사진, 풍경 사진, 여행 사진, 야경 사진, 별 사진 등, 다양한 장르의 사진을 경험해 보는 것이 좋다. 사진은 지극히 주관적인 예술이다. 따라서 위에서 제시한 지침이나 조언을 사진을 찍는 데 반드시 지켜야 할 철칙으로 생각해서는 안 된다. 다만 사진 촬영 기법을 기반으로 하여 사진의 기초를 세우고 자신만의 스타일과 시각을 찾아가는 것이 중요하다.

디지털 시대에 스마트폰은 분신처럼 한순간도 손에서 뗄 수 없는 애장품이 되었다. 스마트폰 카메라는 언제 어디서나 대상에 쉽게 접근할 수 있으며, 어디서든 사진을 찍어 일상의 순간을 인증하거나 특별한 순간을 놓치지 않고 포착할 수 있다. 또한 촬영한 사진은 카메라 앱을 통해 빠르게 보정할 수 있으며, 메신저를 통해 다른 사람들과 공유할 수도 있다. 기술이 발전하면서 스마트폰 카메라에는 디지털 카메라의 기능을 훨씬 능가하는 인공지능(AI) 기능이 탑재되어 누구나 손쉽게 사진작가가 될 수 있는 시대가 되었다.

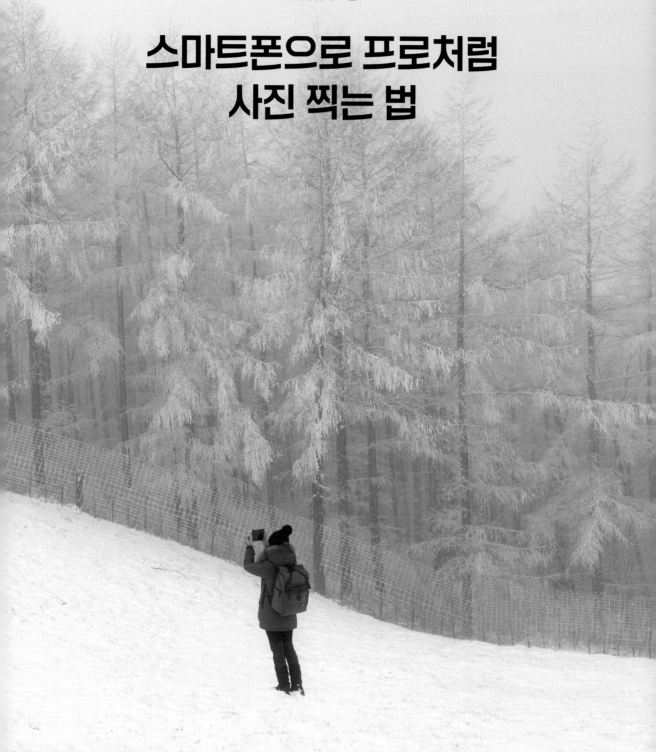

PART 2

스마트폰으로 프로처럼
사진 찍는 법

① 스마트폰 카메라 기초 사용법

📷 제일 먼저 카메라 렌즈가 깨끗한지 확인하자

스마트폰은 우리가 가장 많이 사용하는 기기 중 하나이다. 스마트폰을 주머니나 가방에 넣어 보관하거나 손으로 들고 다니는 경우가 많기 때문에 시간이 지남에 따라 렌즈에 지문이나 손때가 남을 수 있다. 이렇게 렌즈가 더러워지면 화면이 흐려지거나 원치 않는 플레어가 발생하여 전반적으로 사진의 화질이 저하될 수 있다. 스마트폰 사진의 품질을 향상시키는 가장 빠른 방법은 사진을 찍기 전에 카메라 렌즈를 청소하는 것이며, 렌즈에 손상을 주지 않도록 극세사 천이나 클리닝 도구를 사용하여 렌즈를 깨끗이 닦아주는 것만으로도 선명한 사진을 찍을 수 있다.

▲ 빛이 번지는 현상이 발생하거나 선명도가 떨어지면 카메라 렌즈를 닦아보자

카메라 렌즈에 손 기름이나 손의 유분 등이 묻으면 해당 방향으로 빛이 번지는 현상이 발생하거나, 전체적으로 채도가 떨어져 화질이 저하될 수 있다. 특히 야간에는 가로등이나 자동차 불빛과 같은 광원에 의해 더욱 강한 빛 번짐 현상이 발생하여 선명한 결과물을 얻지 못할 수 있다. 이러한 문제를 방지하기 위해 스마트폰 카메라 렌즈를 깨끗하게 닦아주는 것만으로도 빛 번짐 현상을 줄이면서 보다 더 선명한 사진을 찍을 수 있다.

📷 스마트폰 카메라 잡는 법

사진을 찍을 때에는 양손을 사용하여 스마트폰을 잡고, 다리를 어깨 넓이로 벌려 보다 안정적인 자세를 유지한다. 스마트폰이 흔들리면 전반적으로 화질 저하가 발생하여 선명한 사진을 기대할 수 없으며, 후보정으로도 만회하기 어렵다. 따라서 처음부터 스마트폰을 안정적으로 잡고 찍는 습관을 들이는 것이 좋다.

스마트폰을 잡는 방법은 양손으로 잡는 방법과 한 손으로 잡는 방법이 있다. 기본적으로 양손으로 잡는 방법이 안정적이며, 양손 잡기를 익힌 후 필요에 따라 한 손으로 잡는 방법을 시도하길 추천한다. 먼저 양손으로 잡는 방법은 왼손 엄지와 검지를 벌려 스마트폰 왼쪽을 고정하고, 오른손 검지와 새끼손가락으로 스마트폰의 양쪽 끝을 고정한다. 그다음 중지와 약지로 뒷면을 가볍게 감싸 쥐고 오른손 엄지로 셔터를 누르면 스마트폰이 흔들리지 않게 된다.

한 손으로 잡는 방법은 스마트폰을 손바닥에 깊숙이 넣고 검지와 새끼손가락으로 스마트폰을 고정한 다음, 중지와 약지로 가볍게 뒷면을 감싸 쥐고 양손 잡기와 동일하게 오른손 엄지로 셔터를 누른다. 촬영할 때는 가능한 한 셔터 버튼을 부드럽게 눌러서 손떨림을 최소화한다. 갑작스럽게 누르거나 자세가 불안정한 경우 흔들림이 발생할 수 있으며, 어두운 환경에서 느린 셔터속도로 촬영하는 경우에는 삼각대를 사용하는 것이 안정적이다.

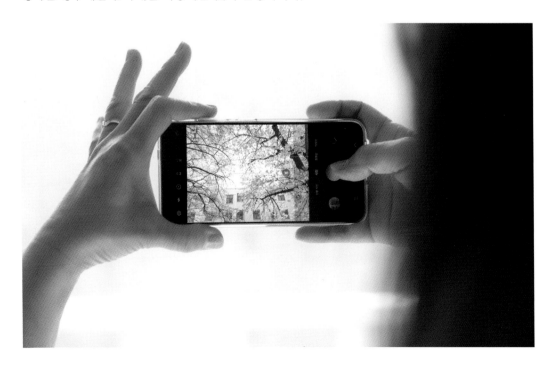

📷 이미지 방향

스마트폰으로 사진을 찍을 때 가로 방향으로 사진을 찍어야 할까? 아니면 세로 방향으로 사진을 찍어야 할까? 이 질문에 대한 정답은 없지만 스마트폰에서 사진을 스크롤 할 때 더 잘 보이는 이미지의 방향은 세로 방향이다. 스마트폰은 손으로 들고 촬영하기 편리하도록 디자인되어 있고, 세로 방향의 이미지는 휴대폰 화면에 최적화되어 있어 가급적 세로 방향으로 촬영하기를 권장한다. 그러나 특정 상황에서 가로 방향의 이미지가 적절하다면 가로 방향으로 촬영하여 사용할 수 있다. 가로 방향은 풍경이나 넓은 공간을 찍기 위한 경우에 적합하며, 무엇보다 촬영 환경과 찍고자 하는 대상에 따라서 최적의 방향을 선택하는 것이 좋다.

📷 왜곡과 원근감을 이해하라

왜곡은 이미지가 실제의 형태와 다르게 변형되거나 비례가 맞지 않는 현상으로, 주로 렌즈나 촬영 각도 등에 의해 발생된다. 이 왜곡은 주로 근거리의 대상을 찍을 때 발생하며, 렌즈의 특성에 따라 화면의 한가운데 부분은 실제보다 작게 보이고 화면의 끝에 가까워질수록 길게 왜곡되어 보일 수 있다. 인물 사진을 찍을 때 이처럼 왜곡을 활용하여 카메라 화면의 한가운데 얼굴을 위치시키고 다리 부분을 화면 하단부에 위치시키면, 얼굴은 작고 다리는 길게 찍히는 효과를 얻을 수 있다.

원근감은 시각적인 효과로, 대상으로부터 가까이 있는 물체는 더 크게 보이고, 더 멀리 있는 물체는 더 작게 보이는 현상을 의미한다. 카메라로 사진을 찍을 때도 같은 원리가 적용된다. 따라서 촬영 각도와 위치를 조절하여 원하는 원근감을 표현할 수 있다. 예를 들어, 인물 사진을 찍을 때 카메라를 높은 위치에서 아래로 향하게 하면 가까이 있는 얼굴은 크게, 멀리 있는 다리는 작게 찍히게 된다. 이러한 이유로 카메라를 거꾸로 들고 찍거나 엎드려서 낮은 자세에서 찍는 경우가 있는데, 이 경우 얼굴은 작고 다리는 길어 보이게 나오지만 사진이 부자연스러울 수 있다. 이때 스마트폰을 배꼽 정도에 두고 화면 중앙에는 얼굴을 위치시킨 다음, 발 부분은 화면 하단부에 위치시킨 후 스마트폰을 사진을 찍고 있는 사람 쪽으로 조금 기울여 주면 얼굴은 작고 다리는 길게 나온 적정한 비율의 인물 사진을 얻을 수 있다. 이러한 원근감은 사진에 깊이와 입체감을 부여하여 보다 생동감 있고 인상적인 이미지를 만들어 준다.

▲ 아래에서 위로 / 추천 자세 / 위에서 아래로

📷 광학 줌 기능 활용하기

줌 기능은 멀리 있는 사물을 확대해서 보여주는 기능으로, 광학 줌과 디지털 줌으로 나뉜다. 광학 줌은 일반적으로 0.6×, 1×(1배율), 3×(3배율), 5×(5배율) 등의 줌 기능을 지원하여 특정 대상을 가까이서 찍거나 멀리 떨어진 대상을 확대하여 세부사항을 관찰할 수 있다. 반면 디지털 줌은 손가락으로 화면을 확대하여 이미지를 100×(100배율)까지 확대할 수 있다. 줌 배율이 높아질수록 손떨림에 민감하여 화질 저하가 발생할 수 있으므로 가능하면 원하는 대상에 근접하여 프레임을 구성하거나, 10×(10배율) 이상의 고배율 줌 촬영 시에는 삼각대를 사용하거나 손떨림보정 기능을 사용하는 것이 좋다. 스마트폰의 카메라 줌을 사용할 때는 광학 줌을 먼저 활용하고, 디지털 줌을 최소화하여 이미지 품질을 유지하는 것이 효과적이다.

📷 사진을 찍기 위한 초점 및 노출 조절

스마트폰 카메라는 자동초점 기능을 기본적으로 제공하지만, 수동으로 초점을 조절할 수도 있다. 화면에서 초점을 맞추려는 지점에 화면을 터치하면 포커싱 존이 나타나면서 초점과 노출이 맞추어진다. 따라서 강조하고 싶은 피사체가 있다면 피사체를 터치한 후에 촬영하는 것이 좋다.

초점을 맞춘 후 화면을 약간 길게 누르면 화면에 노출보정 기능이 생성되며, 조절 바를 좌우로 드래그하여 노출을 밝게 하거나 어둡게 조절할 수 있다. 이를 효과적으로 사용하면 단조로운 이미지를 시선을 사로잡는 이미지로 바꿀 수 있다. 예를 들어 인물의 얼굴을 밝게 하여 화사함을 강조하거나, 인물 사진의 그림자를 더 어둡게 하여 더욱 드라마틱한 모습을 연출할 수 있다. 자물쇠 모양의 아이콘은 노출이 고정되었음을 의미하며, 노출이 고정되면 구도를 바꾸어도 설정된 노출로 계속 촬영할 수 있다. 아이콘을 한 번 더 터치하면 실행이 해제된다.

▲ 초점 및 노출 조절

② 스마트폰 카메라의 기능과 설정

스마트폰 카메라의 기능과 설정은 각 스마트폰 모델과 운영 체제에 따라 다르지만, 일반적으로 대부분의 스마트폰은 비슷한 기능과 설정을 가지고 있다. 사용자는 카메라를 실행한 후에 설정 화면에서 자신의 촬영 의도에 맞게 기능을 선택하여 설정을 변경할 수 있다. 이 책에서는 갤럭시 S24를 기준으로 하여 설명하기로 한다.

🄾 스마트폰 카메라의 기능

❶ **설정** : 카메라 설정을 통해 사진 촬영을 위한 다양한 옵션을 조정할 수 있다. 일반적으로 사용되는 인텔리전트, 고급 사진 옵션, 수직/수평 안내선, 카메라 어시스턴트 등이 포함되어 있다.

❷ **플래시** : 플래시 끄기, 플래시 자동, 플래시 켜기를 할 수 있다.

❸ **타이머** : 셔터 버튼을 누르면 정해진 시간 후에 사진이 찍히는 타이머 기능이다. 2초, 5초, 10초의 지연 시간을 선택할 수 있다.

❹ **사진 비율** : 사진의 비율을 설정하는 기능이다. 3:4, 9:16, 1:1, Full 화면을 선택할 수 있다.

❺ **해상도** : 사진과 동영상의 해상도를 설정할 때 사용한다. 12M, 50M, 200M의 크기를 선택하여 화소수를 크거나 작게 할 수 있으며, 일반적으로 사용되는 사진의 해상도는 12M으로 설정해도 무방하다.

❻ **모션 포토** : 모션 포토를 켜고 촬영 버튼을 눌러 짧은 순간을 동영상이나 GIF로 저장할 수 있다.

갤러리에서 모션 포토 보기를 누르면 실행된다.

❼ 필터 기능 : 필터를 활성화하여 다양한 톤을 선택할 수 있으며, 흑백, B&W, 비네팅 효과 등을 적용할 수 있다. 얼굴에 조명 효과를 주어 눈과 턱선을 부드럽거나 가늘게 할 수 있다.

❽ 줌 기능 : 광학 줌은 0.6×, 1×(1배율), 3×(3배율), 5×(5배율) 등의 줌 기능을 지원하여 특정 대상을 가까이서 찍거나 멀리 떨어진 대상을 확대할 수 있다.

❾ 카메라 전환 : 카메라를 전면 카메라와 후면 카메라로 전환할 때 사용된다.

❿ 셔터 : 촬영 버튼을 눌러 사진을 촬영하거나 동영상 촬영을 시작한다.

⓫ 갤러리 : 갤러리로 이동하여 최근 항목의 이미지를 확인할 때 사용된다.

알아두면 ・유용한 ・기능

💬 **플래시는 꺼두자**

스마트폰 카메라 플래시는 주로 어두운 환경에서 사진이나 동영상 촬영 시 추가적인 조명을 제공하는 데에 활용된다. 실내에서 조명이 부족한 경우에는 대상을 뚜렷하게 찍을 수 있도록 플래시가 조명을 제공하지만, 몇 가지 단점이 있을 수 있다. 인물 사진을 찍을 때 플래시가 갑자기 밝아지면 눈의 동공이 축소되어 적색 눈 현상이 발생할 수 있다. 이는 플래시가 눈에 반사되는 적목 현상으로, 사진에서 눈이 빨간색으로 나타나는 문제를 일으킬 수 있다. 또한 주변 조명의 영향으로 얼굴에 그림자가 생길 수 있어 꼭 필요할 때를 제외하고는 플래시를 사용하지 않는 것이 좋다. 일반적으로 스마트폰 플래시는 DSLR 카메라에 장착하여 사용하는 스트로브와 다르게 광량이나 방향을 쉽게 조절할 수 없기 때문에 만족할 만한 사진을 얻기 어려울 수 있다.

❶ 플래시를 비활성화한다.
❷ 촬영할 때 주변 환경이 어둡다고 판단되면 카메라 플래시가 자동으로 작동된다.
❸ 플래시가 항상 작동한다.

💬 타이머 기능 활용하기

타이머 기능은 사용자가 설정한 시간이 경과한 후에 사진이 자동으로 촬영되도록 하는 기능이다. 사용자가 원하는 시간(2초, 5초, 10초 등)을 설정하면 해당 시간이 지난 후에 카메라가 자동으로 사진을 촬영한다. 이 기능은 주로 셀카를 찍을 때 유용하며, 사용자가 스마트폰을 삼각대나 안정적인 위치에 고정한 후 자신이 촬영될 위치로 이동할 시간을 확보할 수 있다. 또한 카메라 어시스턴트의 타이머 상세 설정 기능을 활용하여 촬영 장수와 촬영 간격을 조절할 수 있다. 이 기능을 활용하면 디지털 카메라를 삼각대에 고정하고, 타이머 기능을 활용하여 흔들림 없는 사진을 찍는 것과 유사한 효과를 얻을 수 있다.

❶ 타이머 기능을 비활성화한다.　　❷ 타이머를 2초로 설정한다.
❸ 타이머를 5초로 설정한다.　　❹ 타이머를 10초로 설정한다.

‹ **Camera Assistant** ⋮	‹ **타이머 상세 설정**	‹ **타이머 상세 설정**
타이머 상세 설정 1장	촬영 장수	촬영 장수
	◉ 1장	○ 1장
DOF 어댑터 보정 피사계 심도 어댑터를 외부에 장착하여 뒤집힌 이미지를 자동으로 보정합니다. 이 보정은 프로 또는 프로 동영상 모드에서만 사용할 수 있습니다.	○ 3장	◉ 3장
	○ 5장	○ 5장
	○ 7장	○ 7장
아나모픽 렌즈 보정 사용 안 함	촬영 간격	촬영 간격
	○ 1초	○ 1초
오디오 모니터링 동영상 촬영 중 녹음되는 소리를 블루투스, HDMI, USB 헤드폰이나 스피커로 재생합니다.	◉ 1.5초	◉ 1.5초
	○ 2초	○ 2초
	○ 2.5초	○ 2.5초
카메라 자동 꺼짐 2분	○ 3초	○ 3초
녹화 중 화면 어둡게		

📷 멋진 사진 촬영을 위한 스마트폰 카메라 설정

1) 인텔리전트 기능

❶ **장면별 최적 촬영** : 촬영 중인 피사체를 자동으로 인식하여 어두운 장면에서는 밝게, 음식을 촬영할 때는 붉고 노란색을 강조하여 더 맛있게, 풍경은 더 생생하게 보이도록 색감과 대비를 최적화한다. 일반적으로 사람, 음식, 풍경, 동식물 사진 등에서 유효한 기능이다.

❷ **문서 및 텍스트 스캔** : 문서가 있는 대상을 자동으로 감지하여 화면 오른쪽에 아이콘으로 표시한다. 해당 아이콘을 선택하면 대상을 자동으로 스캔하여 [스캔], [노트에 추가], [모두 복사] 등 세 가지 기능 중에서 선택하여 저장할 수 있다. [스캔] 기능은 텍스트가 포함된 영역을 지정하고 저장 버튼을 누르면 문서가 갤러리에 저장된다. [노트에 추가] 기능은 인식된 텍스트를 노트에 타이핑 없이 추출할 수 있다. 저장 버튼을 누르면 Note 파일, PDF 파일, 텍스트 파일 등에 저장된다. [모두 복사] 기능은 클립 보드에 텍스트를 복사한다. 이러한 기능은 촬영 중에도 문서가 있는 대상을 자동으로 감지하여 스캔하거나 실행할 수 있으므로, 필요할 때 이 옵션을 켜고 사용하는 것을 추천한다.

❸ **QR 코드 스캔** : QR 코드를 스캔할 때 카메라를 사용하여 QR 코드를 인식하는 기능이다. 제품 사용 설명서나 전시회 등 다양한 상황에서 유용하게 활용할 수 있는 기능이다.

❹ **촬영 구도 추천** : 이 기능을 켜면 추천 가이드에 맞춰 가장 좋은 구도로 사진을 찍을 수 있다. 화면 중앙에 '베스트 샷' 포인트와 수평계가 표시되며 해당 동그라미에 피사체를 맞추면 노란색으로 바뀐다. 수평계는 흰색 선과 노란 선 사이에서 색상을 변경하여 이미지가 수평인지 아닌지를 보여준다. 수평이 맞으면 흰색 선을 노란 선으로 표시해 준다.

2) 사진 / 셀피 / 동영상

❶ **촬영 버튼 밀기** : 사진 모드에서 촬영 버튼을 아래로 민 상태로 길게 누르면 버스트 샷 촬영이나 GIF 만들기를 선택하여 저장할 수 있다. 버스트 샷 촬영을 선택한 후, 촬영 버튼을 아래로 민 상태로 누르고 있는 동안 연속 촬영이 시작되어 버튼을 놓으면 촬영이 완료된다. GIF 만들기를 선택한 후, 동일한 방법으로 촬영하면 갤러리에 GIF 파일로 저장된다.

사진 모드에서 촬영 버튼을 아래로 민 상태로 길게 누르면 어떤 동작을 할지 선택하세요.

◉ 버스트 샷 촬영

○ GIF 만들기

❷ 워터마크 : 워터마크는 사진에 모델명, 날짜, 시간 등 특정 정보를 넣을 수 있는 기능으로, 사용자가 선택한 정보를 자동으로 텍스트 형태로 사진에 삽입할 수 있다. 일반적으로 정보를 표시할 필요가 없는 경우에는 꺼두는 것이 좋다.

❸ 보이는 대로 셀피 저장 : 셀카를 촬영할 때 화면에 보이는 대로 사진을 저장하는 기능이다.

❹ 위/아래로 밀어 카메라 전환 : 스마트폰을 위로 또는 아래로 밀면 전면 카메라와 후면 카메라를 전환할 수 있다. 셀카(전면 카메라)와 일반적인 촬영(후면 카메라)을 손쉽게 전환할 수 있도록 도와준다.

❺ 동영상 손떨림 보정 : 동영상 촬영 시 손떨림을 보정해 주는 유용한 기능이다. 특히 여행 브이로그나 액티비티한 영상을 촬영할 때 손떨림으로 인한 흔들림을 자동으로 보정하므로 켜두는 것이 좋다.

3) 고급 사진 옵션과 RAW 파일

❶ 고효율 사진 : 사진 모드에서 촬영한 사진을 고효율 이미지 형식으로 저장하는 옵션이다. 화질은 같지만 사진의 크기를 줄여 저장 공간을 절약할 수 있다. 이미지 공유를 많이 한다면 꺼 두어도 좋으며, 저장 공간을 절약해야 한다면 켜고 쓰는 것을 추천한다.

❷ RAW 파일 : 프로 모드에서 촬영한 사진을 RAW 및 JPEG 형식으로 각각 저장할 수 있다. RAW 파일은 대용량의 데이터를 포함하고 있어 후보정 과정을 통해 노출과 색온도(WB) 등을 조절할 수 있다. 원본 파일보다 훨씬 좋은 이미지를 얻을 수 있지만, 파일 크기가 크다는 단점이 있다.

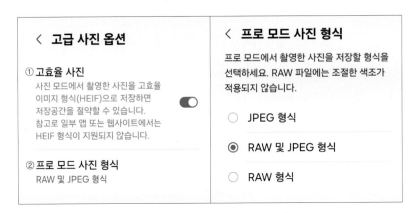

4) 일반

❶ 대상 추적 AF : 촬영 대상에 초점을 맞추면 대상이 움직여도 계속 따라가며 초점을 맞춰준다. 이 기능은 움직임이 많은 아이들이나 빠르게 움직이는 대상을 촬영할 때 유용하며, 켜져 있을 때는 노출 조절을 할 수 없으므로 평소에는 꺼두는 것이 좋다.

❷ 수직/수평 안내선 : 스마트폰 촬영 시 사진의 구도를 개선하고 안정적인 화면 구성을 위해 수직/수평 안내선을 활성화하면 격자를 표시하여 삼분할 구도를 활용할 수 있다. 삼분할 구도는 화면을 가로와 세로로 삼등분하여 선이 교차하는 지점에 주요 피사체를 배치하여 화면의 균형을 맞추는 방법이다. 격자선을 활용하여 하늘, 길, 지평선, 인물의 얼굴, 풍경의 나무 한 그루 등을 수직 또는 수평선에 배치하여 안정적으로 구도 설정을 할 수 있다.

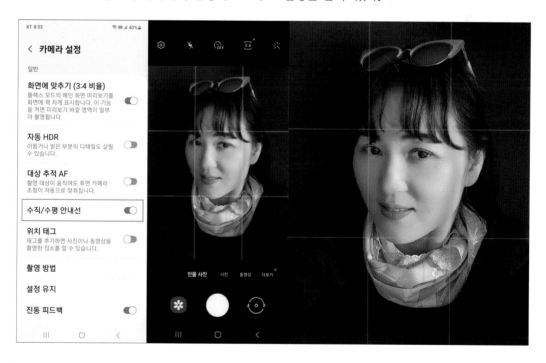

스마트폰으로 사진을 찍을 때 평소에는 대상을 사진의 중심에 배치하는 것이 일반적이지만, 화면을 삼등분하여 교차 지점에 주요 대상을 배치하면 균형감 있고 시선이 집중되는 사진을 얻을 수 있다.

❸ 위치 태그 : 태그를 추가하면 사진이나 동영상을 촬영한 위치 정보를 포함시키는 기능이다. 스마트폰의 GPS 기능을 활용하여 촬영된 장소의 위도와 경도를 사진이나 동영상의 메타데이터에 추가하여 위치를 추적하거나 기록할 수 있다.

❹ 진동 피드백 : 사용자가 셔터 버튼을 누르면 스마트폰이 진동으로 반응하는 기능이다.

5) 카메라 어시스턴트

❶ 줌 버튼 / 2배 크롭 줌 버튼 : 2×(2배) 혹은 10×(10배) 줌 버튼을 활성화 하면 고해상도 센서를 이용한 리모자익 크롭 방식으로 광학 렌즈 수준의 줌 화질로 촬영할 수 있다. 사진이나 동영상을 촬영할 때 2배 줌 버튼이 추가되어 편리하다.

❷ 자동 HDR : HDR은 'High Dynamic Range'의 약자로, 촬영 대상의 밝은 부분과 어두운 부분의 세부 정보를 병합하여 더 자연스러운 이미지를 생성하는 데 사용된다. 즉, 풍경 사진에서 하늘과 땅의 노출차가 심하거나 역광의 경우 대상의 가장 밝은 부분과 어두운 부분의 노출 차이가 큰 경우에 HDR 기능을 사용하는 것이 효과적이다.

❸ 부드러운 사진 질감 : 인물의 피부를 부드럽게 표현해 주어 인물 사진을 찍을 때 유용하다. 풍경 사진의 경우에는 선명도를 높이기 위해 꺼 두는 것을 추천한다.

❹ 렌즈 자동 전환 : 일부 줌 배율에서 주변 밝기 및 촬영 대상과의 거리를 고려해 자동으로 최적의 렌즈를 적용한다. 때에 따라 비활성화 된 결과물이 더 선명하게 촬영되는 경우가 있어 필요에 따라 켜거나 끄는 것을 추천한다.

❺ 왜곡 보정 : 촬영한 이미지의 왜곡을 자동으로 보정하는 기능이다. 특히 광각 렌즈를 사용하여 건물이나 풍경을 촬영할 때 이미지의 변형을 최소화하여 보다 정확한 비율과 각도로 대상을 담을 수 있도록 도와준다.

❸ 스마트폰 카메라 촬영 모드

◉ Expert RAW 모드

전문적인 수준의 촬영과 후보정을 위한 기능을 제공한다. 이 모드를 사용하면 ISO감도, 셔터속도, 노출보정, 포커스, 화이트밸런스 등을 사용자가 원하는 대로 조절할 수 있으며 화각, 측광 모드, 다중 노출, 천체 사진, ND필터 등의 기능을 활용하여 야경 사진, 장노출 사진, 천체 사진, 풍경 사진 등 다양한 종류의 사진을 촬영할 수 있다. 촬영한 사진은 JPEG 파일과 RAW(Linear DNG 16비트) 파일로 저장되어 Adobe Lightroom과 같은 전문적인 편집 앱을 사용하여 세부적으로 보정할 수 있다.

📷 프로(Pro) 모드

사용자가 촬영 의도에 맞춰 ISO감도, 셔터속도, 노출보정, 초점, 화이트밸런스 등과 같은 카메라 설정을 수동으로 조절할 수 있다. ISO감도와 셔터속도를 조절하여 원하는 노출을 설정할 수 있으며, 설정값은 숫자로 표시되어 기본 촬영 모드와 다르게 세부적인 설정이 가능하다. 수동 렌즈 옵션을 선택하면 UW(초광각), W(광각), T(망원) 등 세 가지 렌즈 설정을 이용할 수 있다. 또한 보정이 용이한 RAW 파일 형식을 사용하여 촬영 후에 노출, 색감, 화이트밸런스 등을 사용자가 원하는 대로 조절할 수 있다. 프로 모드는 카메라 앱을 종료한 후에 다시 실행해도 노출값이 그대로 유지되어 동일한 환경에서 여러 장의 사진을 촬영할 때 편리하다. 이 기능을 사용하기 위해서는 사진 촬영을 위한 기본 지식이 필요하며, 이를 활용하면 최상의 결과물을 얻을 수 있다.

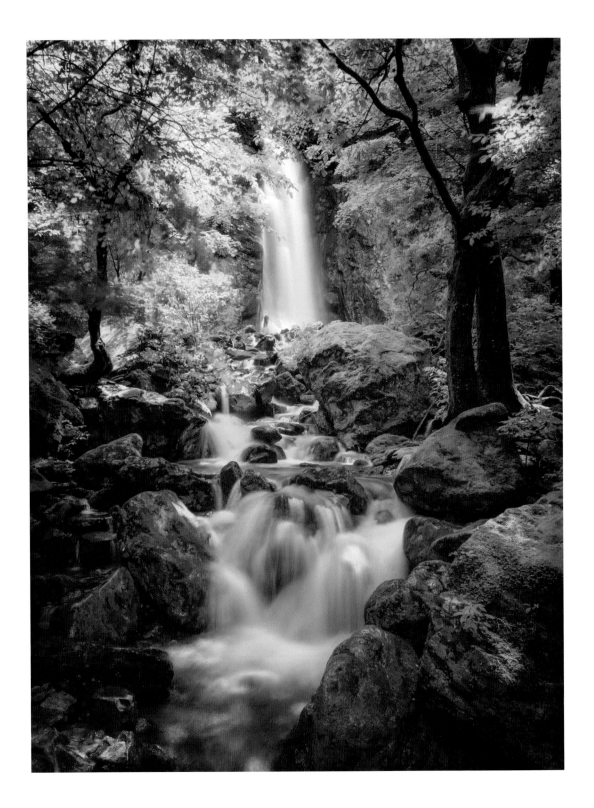

📷 인물 사진 모드

주로 인물을 중심으로 촬영할 때 사용되는 기능이다. 초점을 자동으로 설정하여 인물의 얼굴을 감지하고 주변 배경을 부드럽게 처리하여 인물의 얼굴을 더 뚜렷하고 돋보이게 만들어 준다. 또한 인물 모드에서는 피부 톤을 부드럽게 조정하거나, 미세한 화장 효과를 부여하여 자연스럽고 아름다운 피부 톤을 만드는데 도움을 준다.

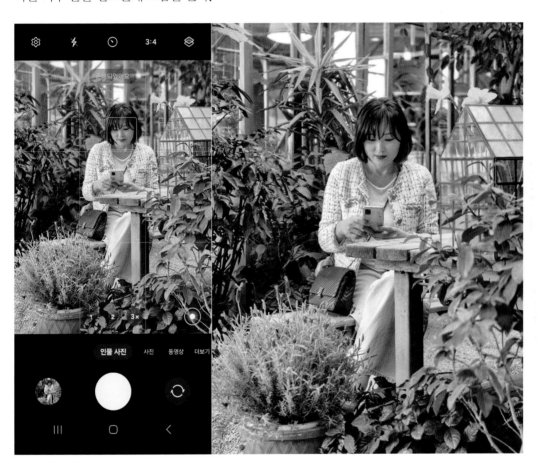

▲ 전체적으로 선명한 기본 모드　　　　　　▲ 인물 모드를 적용하여 배경이 흐려지고 인물이 강조되었다

인물 사진에서 중요한 것은 수평과 수직을 정확히 맞추는 것이다. 격자선을 활용하여 수평과 수직을 조정하고 화면 중앙에 인물을 배치하면 안정감 있는 구도를 설정할 수 있다. 반면, 수평과 수직이 맞지 않으면 왜곡이 발생하거나 사진이 불안정해 보일 수 있다.

인물 사진 모드에서 지원하는 1배줌은 주로 일반적인 전신 촬영에 적합하며, 2배줌과 3배줌은 인물의 상반신 촬영이나 얼굴 등을 확대하여 촬영하는 데 적합하다. 카메라는 보통 대상과의 거리를 1미터에서 1.5미터 정도로 유지하라고 안내하며, 일정 거리를 벗어나면 조금 더 앞으로 오라는 안내 문구가 표시된다.

📷 야간 모드

주로 어두운 환경에서 사진이나 동영상을 촬영할 때 사용되며, 더 많은 빛을 흡수하여 밝고 선명한 이미지를 얻을 수 있다. 야간에는 카메라를 삼각대에 고정하여 흔들림을 최소화하거나, 타이머 기능을 활용하여 촬영 버튼을 누른 후, 설정된 시간이 경과한 후에 촬영되도록 설정하면 더욱 안정적인 촬영을 할 수 있다. 일부 기종의 카메라 앱은 다중 프레임 합성 기능을 사용하여 여러 장의 사진을 촬영한 후 이를 합성하여 하나의 최적화된 이미지를 생성한다.

음식 모드

주로 음식을 촬영할 때 사용되며, 음식의 색감과 세부적인 디테일을 강조하여 보다 맛있게 보이도록 포착한다. 음식 모드를 사용하면 음식의 색상을 더욱 선명하게 표현하고, 조명과 포커싱을 조절하여 생생한 이미지를 얻을 수 있다. 또한 음식을 강조하기 위해 음식 모드를 선택한 후 초점 영역을 이동하거나, 초점 영역의 크기를 조절하여 주변부에 블러 효과를 줄 수 있다.

📷 파노라마(Panorama) 모드

넓은 범위의 풍경이나 전경을 한 장의 사진으로 담고자 할 때 유용하게 사용된다. 이 모드를 사용하면 카메라를 이동시키면서 여러 장의 사진을 찍고, 카메라 앱이 자동으로 합쳐 넓은 범위의 풍경이나 전경을 하나의 이미지로 만들어 준다. 일반적으로 선택 메뉴에서 파노라마(Panorama) 모드를 선택하면 화살표나 가이드 라인이 나타나게 되며, 이를 따라 카메라를 천천히 이동하면서 촬영을 시작한다. 원하는 범위의 촬영이 끝나면 카메라 앱이 자동으로 합성을 시작하여 하나의 파노라마 이미지가 생성된다.

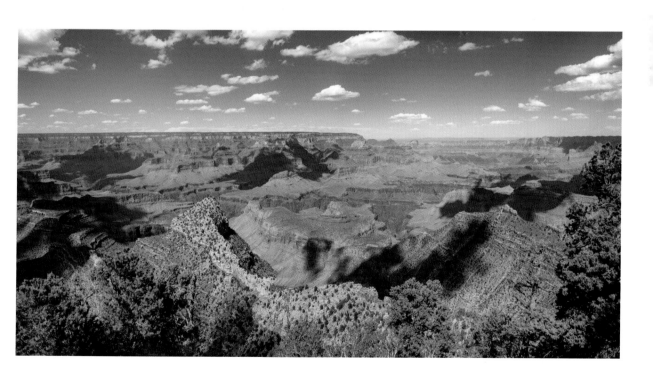

흑백(Monochrome) 모드

카메라로 찍은 사진이 흑백으로 나타나도록 설정하는 기능이다. 흑백 모드는 주로 사진의 질감, 패턴, 조명 및 명암 대비를 강조하고자 할 때 사용되며, 특히 흑백으로 촬영된 사진은 컬러 사진과는 다른 미적 효과를 제공하여 사진의 감성을 부각시키거나 창의적인 이미지를 표현할 때 유용하게 사용된다.

매크로(Macro) 모드

근거리에서 작은 대상물을 촬영할 때 세부적인 디테일을 선명하게 포착할 수 있다. 주로 작은 꽃, 곤충, 음식의 디테일과 질감 등을 강조하고자 할 때 사용되며, 매크로 모드를 실행하고 카메라를 대상 가까이 가져가면 자동으로 매크로 포커스가 적용된다. 스마트폰에서는 터치 포커스를 사용하여 특정 부분에 초점을 맞출 수 있다.

❹ 스마트폰으로 셀프 사진 찍는 법

셀프 사진은 자신의 얼굴이나 모습을 자신이 직접 찍은 사진을 말한다. 일반적으로 사람들은 스마트폰을 사용해서 셀프 사진을 찍고, 사진을 통해 주변 사람들에게 소개하거나 삶의 일부를 공유하기도 한다. 이러한 트렌드로 인해 '셀카'라는 신조어까지 등장하게 되었으며, 자신의 얼굴이 얼짱처럼 나오기 위한 사진을 찍기 위해 얼짱 각도와 표정을 연습하고, 자신만의 독특하고 개성 있는 사진을 찍기 위해 노력한다. 셀프 사진에서 가장 중요한 것은 적절한 구도에서 자연스러운 표정을 담는 것이다. 인물의 표정은 사진의 분위기와 메시지를 전달하는 요소이므로 자연스러운 표정을 연출하기 위해 자신감을 갖는 것도 중요하다.

📷 얼굴이 돋보이게 각도 잡는 법

스마트폰으로 얼굴을 돋보이게 찍기 위한 각도는 개개인의 얼굴 형태와 특성에 따라 다를 수 있다. 카메라가 얼굴 방향을 향하게 하고 위아래로 조금씩 움직이며 자신의 얼굴에 어울리는 각도와 표정을 찾아보자.

❶ 눈높이 각도 : 얼굴이 화면 중앙에 오도록 카메라를 눈높이에 맞추고 촬영하면, 얼굴의 균형이 잘 잡힌 자연스러운 모습을 포착할 수 있다.

❷ 약간 위에서 아래로 각도 : 카메라를 자신의 머리보다 약간 높은 위치에 배치하고 올려다보면서 촬영한다. 눈동자에 초점이 잡혀 눈이 크게 보이는 효과를 얻을 수 있으며, 얼굴이 더 갸름하게 보일 수 있다.

❸ 45도 각도 : 얼굴을 45도 정도 측면으로 돌려준 상태에서 카메라를 약간 위에서 아래로 향하게 하면 얼굴의 윤곽이 더 잘 드러날 수 있다.

📷 **날씬하게 보이는 포즈**

날씬한 포즈를 원한다면 카메라와 몸이 정면으로 마주 보는 자세는 가급적 피하는 것이 좋다. 인물이 정면을 향하면 몸이 프레임 안의 공간을 차지하여 더 넓어 보이게 된다. 어깨와 얼굴을 옆으로 약간 돌려서 카메라를 응시하면 인물이 더 날씬하게 보이는 효과를 얻을 수 있다.

❶ 키스 포즈 : 셀프 사진에서 얼굴을 더욱 매력적으로 연출하고 싶을 때 사용하는 포즈이다. 입술을 살짝 내미는 자세에서 얼굴을 약간 옆으로 돌려주면 얼굴 윤곽이 더 잘 드러나 날씬한 인상을 줄 수 있다.

❷ V자 포즈 : 얼굴과 몸을 더 날씬하게 만들어 주는 포즈이다. 얼굴 앞에 손가락으로 V자를 표시하면 턱선이 강조되어 얼굴이 더 날씬하게 보이게 된다. 이때 손가락을 너무 강하게 구부리지 말고 얼굴을 가리지 않도록 조심한다.

❸ 허리 구부리기 포즈 : 허리를 살짝 구부리는 자세는 몸의 라인을 날씬하고 여성스러운 느낌으로 만들어 준다. 인물이 앉은 상태에서 상체를 앞으로 숙이는 포즈는 훨씬 자연스럽게 날씬한 허리를 만드는 효과가 있다.

❹ 무릎 겹치기 포즈 : 전신 사진을 촬영할 때 한쪽 다리를 다른 쪽 다리 앞에 무릎이 겹치게 포즈를 취하면 다리 전체가 가늘어 보이는 효과를 얻을 수 있다. 또한, 몸을 옆으로 살짝 돌린 다음 카메라에 더 가까운 다리는 곧게 뻗고, 다른 쪽 다리를 살짝 구부린 상태에서 얼굴이 카메라를 응시하면 날씬하고 여성스러운 느낌을 연출할 수 있다.

📷 삼분할 구도를 활용하라

인물을 화면의 정중앙에 배치하지 않고 화면의 좌우 3분의 1 지점에 위치시키는 이른바 삼분할 구도는 인물 사진에서도 효과적이다. 삼분할 구도는 가로와 세로로 각각 두 개의 가상선을 그어 삼등분하여 두 선이 만나는 네 개의 교차점이나 선을 활용하여 피사체를 배치하는 방식이다. 삼분할 구도를 활용하면 이미지를 균형 있게 배치할 수 있으며, 사진을 보는 사람의 시선을 유도하여 피사체를 강조할 수 있다.

스마트폰 카메라 설정에서 수직/수평 안내선을 활성화하면 화면의 가로와 세로에 격자가 표시된다. 이 격자의 교차점이나 선을 활용하여 인물의 얼굴을 배치하고 인물의 눈에 초점을 맞추면 안정적인 구도에서 사진을 찍을 수 있다. 이때 화면 속 인물이 정면을 바라볼 때는 중앙에 배치하는 것이 바람직하지만, 측면을 향하고 있다면 시선 방향에 따라 좌측이나 우측에 여백을 두는 것이 자연스러운 구성이다.

📷 단순한 배경 선택하기

사진을 찍을 때 가장 중요한 요소 중 하나는 간결하고 단순한 배경을 찾는 것이다. 단순한 배경을 선택하여 사진을 촬영하면 주제를 더욱 강조하면서 깔끔하고 효과적인 이미지를 얻을 수 있다. 주변이 정리되지 않았거나 혼잡한 배경을 선택하면 인물이 돋보이지 않거나 시선이 집중되지 않는다. 인물 사진에서 배경 흐림 효과를 주기 위해 조리개를 개방하고 아웃포커스를 이용하는 것도 그런 이유에서다.

특별한 장소가 아니더라도 주변에 사진을 담을만한 배경은 많다. 가령 노을이 지는 순간의 부드러운 빛만 잘 활용해도 그림 같은 사진을 연출할 수 있다. 간결하고 단순한 배경을 선택했다면 얼굴이나 헤어스타일, 옷매무새 등을 단정히 하고 자연스러운 표정을 짓는 것도 도움이 된다.

자연광을 활용하라

자연광은 자연스러운 색감을 표현하여 사진을 더욱 선명하고 생동감 있게 만들어 준다. 자연광은 햇빛이나 구름으로 인해 부드럽게 퍼지는 특성이 있으며, 주변 환경을 활용하여 조명을 부드럽게 하거나 사진의 밝기와 그림자의 대비를 조절할 수 있다. 또한 간접광은 얼굴의 윤곽과 피부를 부드럽게 조명하여 그림자와 강한 하이라이트를 완화 시키는 효과를 줄 수 있다. 지나치게 강한 햇빛은 눈을 찡그리게 만들 수 있으며, 짙은 그림자는 강렬한 인상을 주기 때문에 피하는 것이 좋다.

❶ 창가에서 찍기 : 햇빛이 비치는 창가나 창문 주위는 실내에서 자연광을 활용할 수 있는 최적의 장소이다. 햇빛이 부드럽게 들어오는 창가는 자연스러운 조명 효과로 인해 얼굴의 윤곽과 피부를 부드럽게 만들어 준다. 이때 얼굴에 그림자가 생기지 않도록 적절한 구도를 잡는 것이 요령이다.

❷ 직사광 피하기 : 직사광은 정면으로 직접 비추는 광선으로, 직사광이 얼굴을 비추면 강한 그림자가 생길 수 있으므로 주의해야 한다. 가능하면 강한 직사광을 피하고 햇빛이 건물이나 물체에 반사되어 오는 부드러운 간접광을 이용하는 것이 효과적이다.

❸ 시간 선택 : 조명의 세기는 날씨와 시간에 따라 변화한다. 구름이 있는 맑은 날씨를 선택하거나, 일출이나 일몰 시간은 자연광이 부드럽고 따뜻하게 드리우는 시기이다. 이때 촬영하면 그림자가 부드럽게 표현되며 사진이 보다 자연스러워진다.

❹ 반사판 활용 : 백색 또는 은은한 색상의 반사판을 활용하여 자연광을 부드럽게 반사시킬 수 있다. 강한 햇빛이나 조명 영향으로 얼굴에 그림자가 생길 때 반사판을 사용하여 빛을 반사하면 얼굴의 그림자를 완화하여 자연스러운 조명 효과를 얻을 수 있다.

❺ 플래시 사용 : 플래시를 사용할 경우 주변 조명의 영향으로 얼굴에 그림자가 생길 수 있으므로 꼭 필요할 때를 제외하고는 플래시를 사용하지 않는 것이 좋다. 일반적으로 스마트폰 플래시는 DSLR 카메라에 장착하여 사용하는 스트로브와 다르게 광량이나 방향을 쉽게 조절할 수 없기 때문에 만족할 만한 사진을 얻기 어려울 수 있다.

📷 자연스러운 표정 짓기

셀프 사진은 연출된 포즈보다 자연스러운 표정과 자세를 유지하는 것이 중요하다. 가장 일반적인 포즈는 인물이 카메라를 응시하는 시선으로, 사진을 찍을 때의 느낌을 표현할 수 있으며 다양한 분위기와 감정을 전달할 수 있다. 때로는 카메라를 응시하지 않는 시선도 필요할 수 있다. 인물이 바라보고 있는 대상에 대한 호기심을 유발하여 이야기를 만들어 낼 수 있으며, 연출된 느낌이 들지 않기 때문에 훨씬 더 자연스럽게 느껴질 수 있다.

⑤ 스마트폰으로 사진 편집하는 법

대부분의 사람들은 스마트폰 사진을 찍고 아무것도 하지 않은 채 이미지를 휴대폰에 남겨두는 경우가 많다. 그러나 인스타그램과 기타 소셜 미디어의 성장으로 인해 스마트폰으로 찍은 사진을 그대로 올리는 것보다, 편집하여 자신을 좀더 멋지게 표현하여 사람들과 교류하는 수단으로 활용되기도 한다. 사진 보정은 어도비 포토샵(Adobe photoshop)이나 라이트룸(Adobe Lightroom) 등의 이미지 편집 프로그램을 사용하여 사진을 더욱 매력적으로 보이게 할 수 있다. 사진의 밝기, 명암 대비, 화이트밸런스, 색상 조절 등을 최적의 상태로 편집할 수 있으며, 인물 사진을 편집할 때 피부 톤을 보정하고, 주름이나 여드름 같은 피부 결점을 제거하거나 부드럽게 보정할 수 있다.

스마트폰 카메라는 촬영에서부터 보정 작업까지 하나의 기기로 간편하게 처리할 수 있다. 스마트폰에 내장된 편집 앱은 기본적이고 필수적인 기능을 갖추고 있어 간단한 조작만으로도 편집 작업을 수행할 수 있다. 일반적으로 이러한 사진은 Adobe photoshop Express, Adobe Lightroom Mobile, VSCO, Snapseed, MyEdit, Pixlr, Prisma와 같은 스마트폰 애플리케이션을 사용하여 편집할 수 있다. 애플리케이션의 대부분은 무료이므로 'Google Play 스토어' 등의 앱을 활용하여 다운로드하고 등록하여 사용할 수 있다.

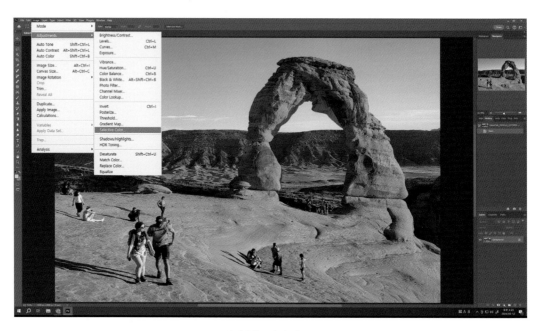

▲ Adobe photoshop

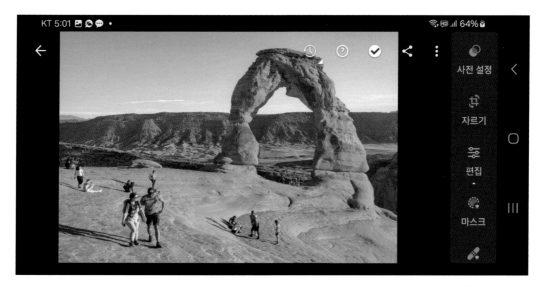

▲ Adobe Lightroom Mobile

대부분의 사진 편집 프로그램은 사전 설정을 제공한다. 사전 설정은 사용자가 편집 작업을 시작하기 전에 설정하는 초기값을 말한다. 초기값은 사용자가 사진을 불러오거나 촬영한 후에 적용되며, 특정한 조정이나 스타일을 사전에 지정하여 일괄적으로 적용할 수 있게 도와준다. 일반적인 라이트룸(Lightroom)의 사전 설정은 화이트밸런스, 노출, 콘트라스트, 하이라이트 및 섀도우, 컬러 및 색감 조절 등을 일괄 적용하고자 할 때 사용되며, 작업의 일괄성을 유지하면서 빠르게 편집을 시도할 수 있다.

❶ 이미지 회전/반전 : 보정을 위해 가장 먼저 해야 할 일은 사진을 회전하거나 반전시키는 것이다. 이미지 회전을 선택하여 사진을 왼쪽 혹은 오른쪽으로 90도씩 회전할 수 있다. 회전 작업을 통해 가로 사진을 세로로, 세로 사진을 가로로 바꾸어준다. 필요에 따라 사진을 좌우 반전할 수도 있다.

❷ 수직/수평 맞추기 : 사진 보정에서 가장 중요하고 기본적인 것은 수직과 수평을 잘 맞추는 것이다. 수평이 잘 맞은 가로 사진은 안정감을 느끼게 한다. 구도를 잡을 때 격자, 혹은 수직/수평 안내선 기능을 활성화하였어도 왜곡된 결과물이 나오거나 미세하게 기울어지는 경우가 있다. 이럴 때 수직/수평 조절 항목을 선택하여 이를 바로잡을 수 있다.

❸ 밝기 보정하기 : 카메라가 지시하는 적정노출을 기준으로 촬영했어도 빛의 영향에 의해 과도하게 밝거나, 어둡게 찍히는 경우가 있다. 밝기 조정 버튼을 선택해서 이미지를 밝게, 혹은 어둡게 조절할 수 있다.

❹ 색감 보정하기 : 사진의 색감을 더욱 선명하게 하거나 사진의 색온도를 차갑게 혹은 따뜻한 느낌으로 보정하기 위해 사용된다. 색감 보정 이외에도 노출에서부터, 명암 대비, 채도, 선명도, 명료도, 노이즈감소, 비네트 등을 사진의 전체적인 분위기에 맞게 조절할 수 있다.

❺ 비네트 효과 : 사진 보정을 마치고 마지막으로 비네트 효과를 주어 사진을 더욱 돋보이게 편집할 수 있다. 사진 가장자리를 어둡게 조절하면 보다 밝은 사진의 중앙으로 시선이 집중된다. 특히 인물 사진의 경우 얼굴에 부드러운 스포트라이트 효과를 주어 인물을 더욱 돋보이게 만들면서 시선을 집중시킬 수 있다. 사진 보정은 자연스러운 분위기를 유지하기 위해 과한 효과를 주지 않는 것이 좋다.

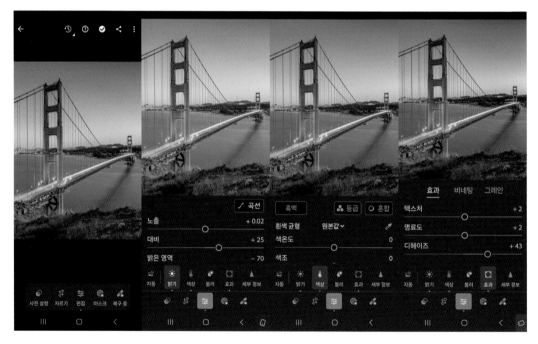

▲ Adobe Lightroom Mobile

Adobe Lightroom Mobile은 RAW 파일을 지원하여 높은 품질의 이미지로 편집할 수 있는 강력한 앱으로, 프리셋을 활용하여 일괄적으로 효과를 적용할 수 있다. 각각의 메뉴에서 화면을 터치하거

나 스크롤 조작만으로 사진의 불필요한 부분을 크롭할 수 있으며, 노출, 색감, 샤프니스 등을 세밀하게 조절하고 프리셋을 활용하여 일괄 편집할 수 있다.

❻ 생성형 AI 편집 기능 : 인공 지능이 사진을 분석하고 자동으로 최적의 편집을 수행하는 기능이다. 별도의 앱을 열어서 불필요한 부분을 자르거나 기울기를 조정할 필요 없이 AI가 배경을 잘라내거나 잘려진 배경을 보완해 준다.

① 연필 모양의 편집 모드로 들어가서 AI 버튼을 누른다.

② 삭제하거나 이동할 대상을 꾹 누르거나 테두리를 따라 그리면 대상을 삭제하거나, 대상의 위치나 크기를 자유롭게 변경할 수 있다.

③ 지우개 아이콘을 눌러 삭제를 실행하면 선택한 대상이 배경에서 삭제된다.

④ 생성 버튼을 누르면 사라진 영역을 추가하여 배경을 자연스럽게 채워준다. 또한 AI 버튼을 누르고 회전 슬라이드를 이용하여 사진의 기울기를 조절할 수 있다. 기울기를 조절하고 생성 버튼을 누르면 AI가 빈 여백을 자연스럽게 채워줌으로써 보다 쉽고 효과적으로 사진을 보정할 수 있다.

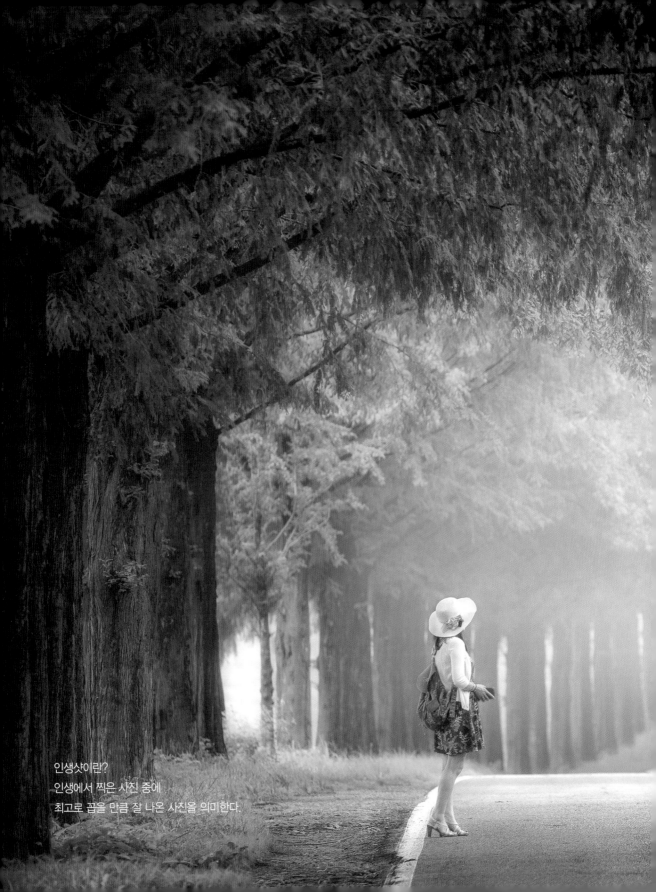

인생샷이란?
인생에서 찍은 사진 중에
최고로 꼽을 만큼 잘 나온 사진을 의미한다.

느낌이 있는
인물 사진 찍기

❶ 인물 사진에서 꼭 알아야 할 카메라 설정

사진 촬영을 위한 카메라 설정에서 노출을 조절하는 노출 3요소는 조리개, 셔터속도, ISO감도이다. 조리개는 렌즈를 통해 카메라로 들어오는 빛의 양을 조절하여 노출을 결정하며, 셔터속도는 셔터가 열리고 닫히는 속도를 조절하여 노출 시간을 결정한다. ISO감도는 카메라 센서의 빛을 받아들이는 민감도를 조절하는 것으로서, 이 세 가지 요소는 서로 상호 작용하여 사진의 노출을 결정하게 된다. 사진을 찍을 때 촬영 조건에 따라 각각의 요소가 가진 노출값을 설정하여 렌즈를 통해 받아들인 빛이 이미지 센서에 도달하여 한 장의 사진이 만들어지는 것이다.

인물 사진을 촬영할 때 카메라 설정에는 몇 가지 중요한 요소가 있다. 인물의 주제를 강조하기 위해 얕은 피사계 심도를 사용하고, 카메라 흔들림을 방지하기 위해 적절한 셔터속도를 선택하며, ISO감도를 낮게 설정하여 이미지의 화질을 높이는 등 다양한 설정을 통해 최상의 인물 사진을 얻을 수 있다.

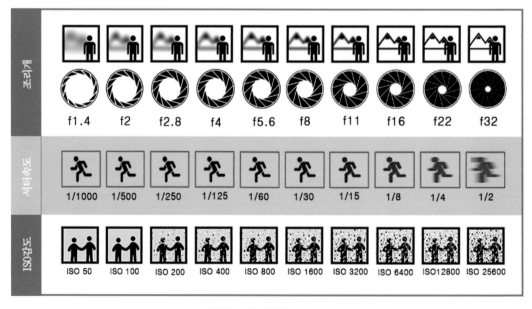

▲ 카메라의 노출을 결정하는 노출 3요소

📷 조리개를 최대 개방하라

조리개는 렌즈를 통해 카메라로 들어오는 빛의 양을 크기로 조절한다. 조리개의 크기는 '조리개값' 또는 'F값'이라 부르며, 일반적으로 '1.4, 2, 2.8, 4, 5.6, 8, 11, 16, 22'와 같이 제한된 범위의 조리개값을 가지고 있는데 이를 풀스톱이라고 한다. 이러한 수치 사이의 1단계를 1스톱(Stop)이라고 하며, 1스톱은 세분화 되어 3단계의 중간값(풀스톱 → 1/3스톱 → 2/3스톱)으로 설정된다. 즉, 1스톱은 조리개, 셔터속도, ISO감도를 조절하여 카메라에 들어오는 빛의 밝기가 2배 차이 나는 단위(증가/감소)를 말한다.

조리개값을 작게 설정하여 조리개를 최대한 개방하면 피사계 심도가 얕아진다. 이때 '심도가 얕다'라는 말은 초점이 맞은 부분은 선명하고, 나머지 부분은 흐릿해진다는 의미이다. 이 상태에서 원하는 피사체에 초점을 맞추고 촬영하면 초점 맞은 부분은 선명하고, 나머지 주위 배경은 흐리게 표현되는 것을 '아웃포커스(Out of focus)'라고 한다.

아웃포커스를 사용하는 이유는 배경과 피사체를 분리해서 주 피사체를 더욱 돋보이게 하기 위함이며, 주로 인물 촬영이나 특정 피사체를 강조하기 위한 방법으로 활용된다. 조리개 수치가 작을수록, 카메라와 피사체의 거리가 가까울수록, 렌즈의 초점거리가 길수록 아웃포커스 효과는 증가한다. 일반적으로 자연광을 활용하여 인물 사진을 찍는 경우 조리개를 최대 개방한다.

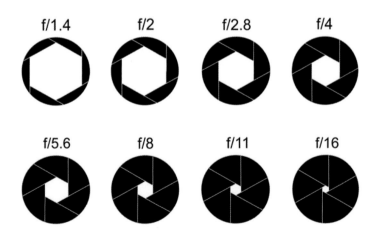

▲ 조리개 수치별 크기 비교(조리개 수치가 낮을수록 조리개가 개방되어 심도가 얕고 배경이 흐려진다.
조리개 수치가 높을수록 조리개가 닫혀 심도가 깊고 배경이 선명해진다)

📷 셔터속도는 1/125초 설정

셔터속도(Shutter speed)는 셔터가 열리고 닫히는 속도를 조절하여 노출 시간을 결정한다. 적절한 셔터속도를 선택하여 카메라 흔들림을 방지하고 최적의 인물 사진을 얻기 위해 일반적으로 1/125초 이상의 셔터속도를 사용하면 흔들림 없는 사진을 찍을 수 있다.

셔터속도 설정이 너무 느리면 흐릿한 사진이 되거나, 삼각대를 사용하지 않는 경우 흔들림이 발생할 수 있다. 카메라를 손으로 들고 촬영할 수 있는 셔터속도의 한계는 사용하고 있는 1/렌즈 거리이다. 단렌즈 50mm 렌즈를 사용하는 경우 1/50초, 표준줌렌즈 24-70mm 렌즈를 사용하는 경우 1/70초 이하의 속도로 촬영하면 흔들림이 발생할 수 있다.

빛이 부족하여 셔터속도가 너무 느린 경우, ISO감도를 높이거나 조리개를 낮게 설정하여 노출을 조절해야 한다. 빠르게 움직이는 대상을 촬영하거나 어두운 환경에서 촬영할 때도 ISO감도를 높이거나 플래시나 추가 조명을 사용하는 것이 안정적이다.

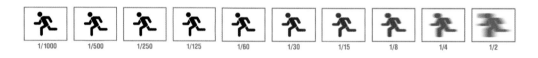

▲ 셔터속도에 의한 선명도 비교

셔터속도는 셔터가 열려 있는 시간을 초 단위로 표시한다. 1/1000, 1/500, 1/250, 1/125와 같이 빠른 셔터속도를 사용하면 움직이는 물체를 정지 상태로 만들어주며, 1/60, 1/30, 1/15, 1/8, 1/4, 1/2초와 같이 느린 셔터속도를 사용하면 사진에 움직임이 그대로 나타난다.

📷 ISO감도를 낮게 설정하라

ISO감도는 렌즈를 통해 들어오는 빛에 대한 카메라 센서의 민감도를 조절한다. ISO감도를 높게 설정하면 어두운 장소에서도 사진을 밝게 찍을 수 있지만, ISO감도를 높게 설정할수록 노이즈가 증가하고 디테일과 채도가 저하되어 전반적인 사진의 화질이 떨어진다.

실내에서 인물을 촬영하거나 빛이 부족하여 셔터속도가 느려지는 경우, ISO감도를 높게 설정하여 노출을 조절할 수 있다. 빠르게 움직이는 대상을 촬영하거나 특정 조리개를 사용하기 위해 ISO감도를 높여야 하는 경우, ISO감도는 100~400 범위를 초과하지 않는 것이 화질 저하를 최소화하는 방법이다. 과도하게 높이는 경우 인물의 피부에 거친 질감이 나타날 수 있으며, 부족한 노출을 보완하기 위해 플래시나 추가 조명 등을 활용하는 것이 안정적이다.

빛이 부족한 실내에서 인물을 촬영할 때 유용한 옵션으로 플래시 조명이 있다. 플래시를 사용하면 짧은 순간에 강렬한 빛을 발산하여 빛이 부족한 환경에서도 움직이는 물체를 정지된 상태로 촬영할 수 있다. 강한 콘트라스트를 피하고 빛을 부드럽게 만들기 위해 촬영 시 빛의 진행 방향을 천정으로 향하게 하면 위에서부터 아래로 빛이 내려와 더 부드러운 조명을 만들어 낼 수 있다. 이런 간접적인 빛이 전달되는 촬영 방법을 바운스 촬영이라고 한다. 반사되는 빛의 색이 인물에게 적용되기 때문에 천정이나 벽은 밝은색(흰색)을 선택해야 한다.

조리개	f1.4	f2	f2.8	f4	f5.6	f8	f11	f16
셔터속도	1/1000	1/500	1/250	1/125	1/60	1/30	1/15	1/8
ISO감도	50	100	200	400	800	1600	3200	6400

▲ 노출 3요소의 관계

📷 촬영 모드는 조리개우선 모드(A, AV)로 설정하라

❶ 자동 모드(AUTO) : 피사체를 향해 반셔터를 누르면 카메라가 그 상황에 맞게 조리개, 셔터속도, ISO감도를 자동으로 설정한다. 완전자동 모드는 카메라가 최적의 촬영 설정을 자동으로 조절하여 어떤 상황에서도 흔들림 없는 사진을 찍을 수 있다. 카메라 조작에 익숙하지 않은 초보자에게 적합한 촬영 모드이다.

❷ 프로그램 모드(P) : 완전자동 모드에서 ISO감도 설정을 제외한 모드이다. ISO감도를 설정하면 카메라가 표준 노출을 얻을 수 있도록 조리개와 셔터속도를 자동으로 조절한다.

❸ 조리개우선 모드(A, AV) : 조리개를 설정하면 카메라가 표준 노출을 얻을 수 있도록 자동으로 셔터속도를 설정한다. 인물 사진에서 아웃포커스(얇은 피사계 심도로 배경을 흐리게 만들어 인물을 강조할 수 있다) 효과를 적용하기에 가장 적합하다.

❹ 셔터속도우선 모드(S, TV) : 셔터속도와 ISO감도를 설정하면 카메라가 표준 노출을 얻을 수 있도록 자동으로 조리개를 조절한다. 빠르게 움직이는 인물이나 움직이는 피사체를 정지한 듯한 순간으로 촬영하고자 할 때 적합하다.

❺ 매뉴얼 모드(M) : 조리개와 셔터속도를 촬영 조건에 따라 조절할 수 있는 수동 모드이다. 노출 차이가 큰 조건에서 빛의 양에 따라 조리개와 셔터속도를 조절할 때 효과적이다. 매뉴얼 모드는 사용자가 노출을 직접 제어할 수 있는 경우에 선택한다.

촬영 모드	AUTO 모드	P 모드	AV 모드	TV 모드	M 모드
조리개	자동	자동	수동	자동	수동
셔터속도	자동	자동	자동	수동	수동
ISO감도	자동	수동	수동	수동	수동

▲ 촬영 모드에 따른 카메라 기본 설정

📷 측광 모드는 평가측광으로

측광이란 카메라에 내장된 노출 측정 기능으로, 빛의 양을 측정하는 것이다. 이 기능을 통해 카메라의 노출이 결정되므로 사용하는 측광 방식에 따라 사진의 밝기가 변할 수 있다. 카메라는 피사체의 밝기를 측정하기 위해 네 가지 측광 모드를 제공하는데, 그중 인물 촬영에 적합한 측광 모드는 '평가측광'과 '스팟측광'이다.

평가측광은 렌즈를 통해 들어오는 전체 빛의 평균을 측정하여 노출을 조절하는 방식으로, 대부분의 카메라에서 기본적으로 사용되는 측광 모드이다. 역광이나 밝기 차이가 있는 조건에서도 적절하며, 카메라는 촬영 장면에 맞게 자동으로 노출을 조정한다.

스팟측광은 프레임 내 전체 영역 중 1~3% 정도의 영역을 기준으로 빛을 측정하며, 역광의 인물 사진이나 피사체와 배경의 밝기 차이가 큰 상황에서 유용하다. 측광하고자 하는 특정 부분을 중심으로 빛을 계산하므로 인물의 노출을 정확하게 측정할 수 있다.

측광은 피사체와 배경의 밝기 차이에 따라 차이를 나타낸다. 인물이 배경보다 어두운 곳에서 평가측광으로 설정하고 적정노출로 촬영하면 인물이 노출과다 될 수 있다. 또한, 인물보다 배경이 밝으면 인물은 노출부족이 될 수 있다. 이런 경우 노출을 조절하거나 스팟측광으로 설정하는 것이 좋다. 스팟측광을 사용하여 인물의 얼굴 부위에 측광하면 적절한 노출 결과를 얻을 수 있다.

카메라 측광 모드		
◉	평가측광	렌즈를 통해 들어온 빛 전체의 평균을 측정하여 노출을 보정하는 측광 모드로 장면에 맞춰 카메라가 자동으로 노출을 설정한다.
◙	부분측광	측거점과 관계없이 화면 중앙부의 6~10% 내외의 영역을 측정하여 노출을 결정한다. 역광 등으로 인해 배경이 피사체보다 더 밝을 때 효과적이다.
⊡	스팟측광	화면의 특정 영역만을 측광하거나 콘트라스트가 강한 피사체를 촬영할 때 사용한다. 전체 프레임 중 1~3% 내외의 영역으로만 빛을 측광한다.
▯	중앙중점평균측광	대부분의 촬영에서 피사체를 중앙부에 놓고 촬영한다는 점에서 착안한 측광 모드이다. 중앙부의 밝기를 측정하여 전체 장면에 대한 평균을 내어 측광한다.

화이트밸런스는 자동 모드(AWB)로 설정하라

화이트밸런스(White balance)는 이미지 내의 흰색 영역이 실제로 흰색으로 나타나도록 색상 톤을 조정하는 기능이다. 피사체는 주변 조명의 영향을 받아 실제 색상을 정확하게 표현하지 못할 수 있으며, 색온도가 낮으면 붉은빛이 강조되고, 색온도가 높으면 파란빛이 강조될 수 있다. 이처럼 주변 조명 조건에 따라 인물의 피부 색조도 변할 수 있다. 이를 해결하기 위해 색온도를 조절하면 흰 부분이 흰색으로 표현되며, 설정된 흰색은 다른 색상 조정의 기준으로 활용되어 자연스러운 피부 톤을 얻을 수 있다.

화이트밸런스를 자동(AWB)으로 설정하면 대부분의 촬영 조건에서 자동으로 화이트밸런스를 보정한다. 카메라는 보다 쉽게 화이트밸런스를 맞춰줄 수 있도록 다양한 모드를 제공하며, 사용자가 광원에 적합한 화이트밸런스를 선택할 수 있다. 일반적으로 자연광 아래에서 인물 사진을 찍을 때 '데이라이트(Daylight)' 모드나 5500K로 설정하면 실제 색상이나 피부톤을 가장 정확하게 표현할 수 있다. 후보정을 고려한다면 화이트밸런스를 자동 모드(AWB)로 설정해도 좋다.

📷 RAW 파일로 저장하라

카메라에 기록된 이미지를 저장하는 방식에는 JPEG 파일과 RAW 파일 형식이 있다. JPEG 파일은 이미 생성 과정에서부터 가공 처리되어 압축된 이미지로, 파일 용량이 적고 후보정을 거치면 파일이 손상될 수 있다. RAW 파일은 높은 심도의 미가공 데이터로, 원본 그대로의 품질을 유지하여 색감이 뛰어나고 화질이 우수한 반면, 용량이 크고 현상(컨버터) 과정을 거쳐야 비로소 이미지 파일로 변환할 수 있다.

인물 사진에서 별도의 보정을 요하지 않는 경우 JPEG 파일로 저장해도 충분하다. 그러나 촬영 후 보정 작업을 이용하여 노출이나 색감 등을 적절하게 보정해야 할 필요가 있다면 RAW 파일로 저장하기를 권장한다. RAW 파일의 가장 큰 장점은 색감이 뛰어나고 노출과 색온도(WB) 등을 재조정할 수 있다는 것이다.

❷ 최고의 인물 사진을 위한 렌즈 선택

표준렌즈나 광각렌즈와 같이 짧은 초점거리 렌즈를 사용하여 인물을 클로즈업하면 왜곡 현상으로 불균형이 발생할 수 있다. 특히 광각렌즈를 사용하면 왜곡이 더 심해져 인물의 얼굴이나 몸의 비례를 비현실적으로 변형시키거나 원근감이 변할 수 있으며, 카메라와 인물이 너무 가까운 거리에서 촬영하여 인물이 긴장할 수 있다.

망원렌즈나 초점거리 85mm 이상 렌즈를 사용하면 이상적인 원근감과 압축 효과를 활용하여 얼굴을 클로즈업하더라도 왜곡 없이 자연스럽게 표현할 수 있다. 특히 망원 계열의 장초점렌즈나 조리개값이 낮은 밝은 단렌즈를 사용하면 아웃포커스 효과를 극대화할 수 있다. 얕은 피사계 심도를 활용하여 배경을 부드럽게 하거나 흐리게 하여 인물이 부각되는 효과를 얻을 수 있다. 또한, 적절한 거리에서 촬영하여 인물의 긴장감을 감소시키는 효과를 얻을 수 있다.

▲ Canon 단렌즈 50mm, 85mm, 135mm

📷 인물 사진용 렌즈

❶ 50mm 렌즈 : 50mm는 거의 사람이 보는 시야 화각과 유사하여 자연스러운 화면을 만들어 준다. 50mm f/1.8 렌즈는 상대적으로 저렴한 가격에 고품질의 인물 사진을 찍을 수 있어 많이 사용된다. 얕은 피사계 심도를 활용하여 아웃포커싱 효과를 극대화할 수 있다.

❷ 85mm 렌즈 : 85mm f/1.8 또는 f/1.4와 같은 렌즈는 얕은 피사계 심도를 활용하여 배경을 흐리게 만들고, 인물을 더욱 돋보이게 할 수 있다. 적당한 거리에서 촬영하여 인물의 긴장감을 완화시킬 수 있다.

❸ 135mm 렌즈 : 135mm 초점거리의 압축 효과와 얕은 피사계 심도를 이용하여 배경을 부드럽게 만들고, 인물을 부각할 수 있다. 85mm 렌즈나 70-200mm 줌렌즈와 같이 인물 사진에 최적화된 렌즈이다.

❹ 24-70mm 렌즈 : 줌 기능을 사용하여 광각에서 망원까지 다양한 화각으로 촬영할 수 있어 인물이나 풍경 사진 등 일상적인 촬영에서 편리하다. 가족기념 사진, 결혼 사진, 공연 사진, 여행 사진 등에서 널리 사용된다.

❺ 70-200mm 렌즈 : 70-200mm 망원렌즈는 왜곡이 적고 아웃포커싱이 뛰어나며 화각을 조절할 수 있어 인물이나 풍경 사진 등에서 유용하게 사용되는 줌렌즈 중 하나이다. 적당히 떨어진 거리에서 촬영하여 인물의 긴장감을 감소시키는 효과가 있다.

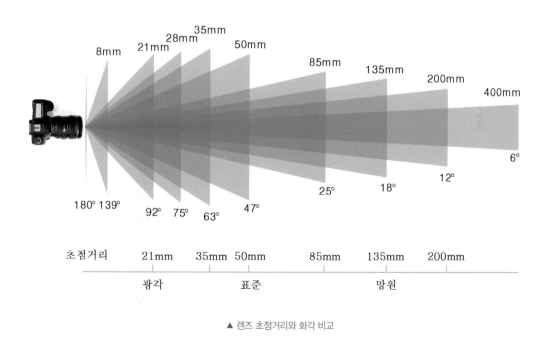

▲ 렌즈 초점거리와 화각 비교

초점거리란 렌즈의 중심에서부터 이미지 센서(초점면)까지의 거리를 의미하며, 초점거리에 따라 렌즈의 촬영 범위(화각)가 달라진다. 초점거리가 짧으면 넓은 영역을 포착할 수 있는 광각이 되고, 길어지면 멀리 있는 물체를 확대하여 포착할 수 있는 망원이 된다.

❸ 인물 사진 촬영을 위한 구도 잡기

인물 사진은 사람을 주제로 사람의 얼굴, 몸, 표정, 포즈 등을 중심으로 촬영한 사진을 말한다. 사진 장르 중에서도 우리가 가장 많이 찍는 분야 중 하나이며, 가장 큰 관심을 기울이고 있는 분야이다. 일상적인 순간부터 가족 구성원과 아이들, 친구, 사랑하는 사람들의 모습을 아름답게 기록하기 위함이다.

인물 사진은 피사체의 움직임, 시선, 화면구성, 구도 등에 따라 다양한 느낌의 사진이 만들어 진다. 특히 사진을 찍을 때 인물의 전신을 포착할 것인지 아니면 특정 부분에 초점을 맞출 것인지를 사전에 결정하고 인물의 표정, 감정 등을 통해 이야기를 전달하거나 강조하는 것도 인물 사진의 중요한 요소이다. 인물 사진의 프레이밍은 대체로 인물의 선택 범위에 따라 다양하게 구분된다. 클로즈업 샷(Close-up shot), 바스트 샷(Bust shot), 웨이스트 샷(Waist shot), 니 샷(Knee shot), 풀 샷(Full shot) 등이 이에 해당한다. 이러한 다양한 프레이밍은 인물의 특성과 환경에 따라 선택하여 적절하게 사용할 수 있다.

인물 사진의 프레이밍 종류

❶ 클로즈업 샷(Close-up shot)

❷ 바스트 샷(Bust shot)

❸ 웨이스트 샷(Waist shot)

❹ 니 샷(Knee shot)

❺ 풀 샷(Full shot)

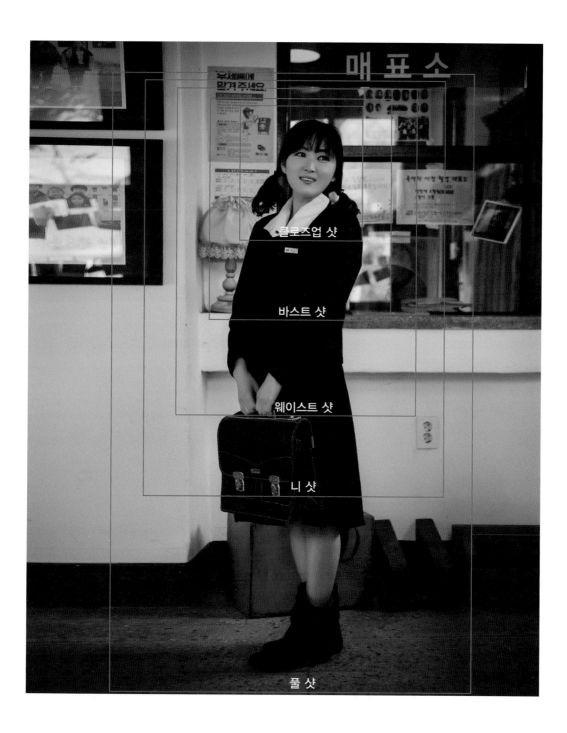

클로즈업 샷

바스트 샷

웨이스트 샷

니 샷

풀 샷

📷 클로즈업 샷(Close-up shot)

인물의 얼굴 또는 특정 부분을 가까운 거리에서 상세하게 포착한 사진을 말한다. 인물의 표정, 눈동자, 피부의 세부적인 특징 등을 강조하거나, 인물의 얼굴 전체나 눈, 입, 입술 등 특정 부분에 초점을 맞춰 인물의 표정과 감정을 부각하기 위해 촬영된다. 여성의 경우 얼굴 부분의 결점이 부각되지 않도록 주의가 필요하며, 후보정 작업을 통해 아름다움이 더욱 돋보이도록 결점을 보완하는 것도 모델에 대한 예의이다.

얼굴을 촬영하는 프레이밍은 선택 범위에 따라 익스트림 클로즈업 샷과 빅클로즈업 샷, 그리고 클로즈업 샷으로 나뉜다. 익스트림 클로즈업 샷(Extreme close-up shot)은 얼굴에 최대한 근접하여 눈동자, 입술 등 특정 부분을 촬영하여 인물의 감정을 강조하는 데 효과적이다. 빅클로즈업 샷(Big close-up shot)은 이마에서 턱까지 이목구비가 모두 포함되며, 얼굴의 표정을 이용하여 감정을 묘사할 때 자주 사용된다. 클로즈업 샷(Close-up shot)은 얼굴에서부터 목선과 어깨까지를 포함하며, 주로 프로필 사진을 찍을 때 사용된다.

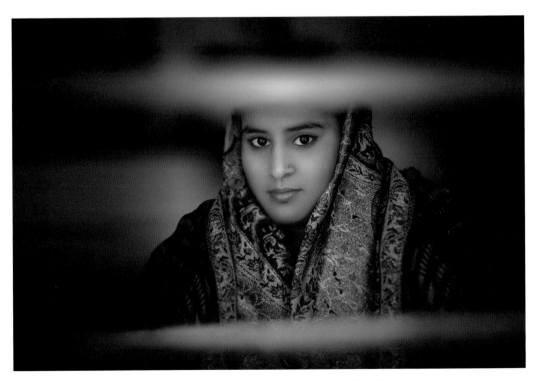

▲ Canon EOS 5D Mark Ⅳ 35mm F1.4 1/125s ISO800 인도

📷 바스트 샷(Bust shot)

인물 사진에서 인물의 상반신을 가까운 거리에서 포착한 사진을 말한다. 머리에서부터 가슴까지의 영역을 화면에 담아내어 전체적인 인물의 모습과 표현을 강조하고자 할 때 사용된다. 인물의 표정, 자세, 의상 등을 담아내어 인물의 개성이나 분위기를 표현하는 데에 유용한 촬영 방법으로, 일반적인 증명 사진이나 TV 뉴스의 앵커에서 볼 수 있는 프레이밍이다.

바스트 샷의 구도는 화면을 삼등분하여 위쪽 3분의 1 지점에 인물의 얼굴을 배치하고, 눈에 초점을 맞추면 안정적이고 자연스러운 프레이밍을 할 수 있다. 인물의 시선이 옆을 향한다면, 시선 방향을 고려하여 좌측이나 우측에 여백을 두어 조화로운 구도 설정을 할 수 있다. 렌즈는 피사계 심도가 얕은 단렌즈를 사용하여 배경을 흐리게 하고 인물을 부각할 수 있다. 조리개를 최대 개방하면 주변부가 흐려질 수 있으므로, 얼굴 전체를 선명하게 찍기 위해 조리개를 적절하게 조여 주는 것이 좋다.

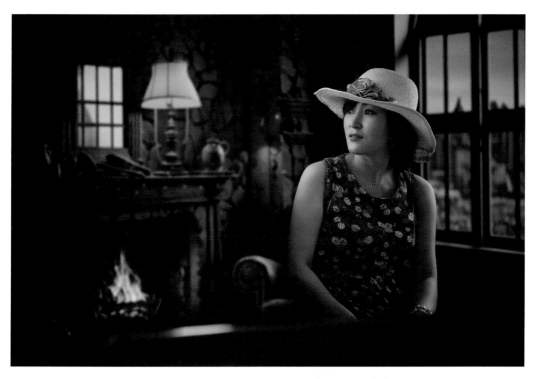

▲ Canon EOS 5D Mark Ⅲ 35mm F1.4 1/125s ISO200 홍콩

웨이스트 샷(Waist shot)

인물의 머리 위쪽부터 허리까지의 상반신을 중심으로 촬영한 사진을 말한다. 인물의 상반신을 중심으로 포착하여 전체적인 인물의 모습과 스타일을 강조하고자 할 때 사용되는 촬영 방법이다. 특히 가로 사진에서 웨이스트 샷은 주위 배경과 인물을 조화롭게 배치하여 인물의 얼굴 표정과 상반신의 동작을 세세하게 보여줄 수 있다. 이를 통해 인물의 개성과 스타일을 효과적으로 표현할 수 있다.

인물 사진을 찍을 때 중요한 점은 인물에 시선이 집중되도록 찍는 것이다. 특별한 장소에서 멋진 경치를 배경으로 사진을 찍었더라도 인물에 시선이 집중되지 않고 분산되면 이미지 전체의 인상이 떨어질 수 있다. 특히 야외에서 웨이스트 샷을 찍을 때는 배경 속에 인물이 묻히지 않도록 깔끔하고 간결한 배경을 선택하는 것이 중요하다. 또한, 피사계 심도가 얕은 단렌즈를 사용하여 아웃포커싱 효과를 주면 인물이 더욱 돋보이게 된다.

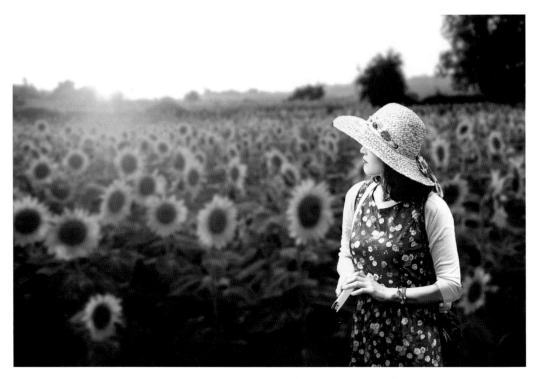

▲ Canon EOS 5D Mark Ⅲ 110mm F2.8 1/1600s ISO100 태백 해바라기

📷 니 샷(Knee shot)

인물 사진에서 얼굴에서부터 무릎 위까지의 상반신 전체를 포착한 사진을 말한다. 상반신과 무릎 위쪽을 중심으로 상반신 동작이나 다양한 표정을 강조하고자 할 때 사용하는 촬영 방법이다. 니 샷은 무릎의 정중앙을 자르는 것 보다 약간 위쪽을 경계로 자르는 것이 더 자연스러운 결과물을 얻을 수 있다. 무릎 부분이 잘리는 관계로 불안정한 느낌을 줄 수 있어서 그다지 바람직한 샷으로 쓰이지는 않지만, 풀 샷을 설정하기에는 조금 가까운 촬영 거리에 있을 때 적합한 프레이밍이다.

니 샷을 촬영할 때는 인물과의 거리를 적절히 설정하여 인물의 얼굴에서부터 무릎 위까지 상반신 전체가 잘 담기도록 구성해야 하며, 얼굴에 초점을 맞추어 얼굴 부위가 선명하게 나오도록 해야 한다. 구도를 설정할 때는 혼잡하지 않고 간결한 배경을 선택하여 인물의 감정이나 이야기가 더욱 잘 전달되도록 구성하는 것이 좋다.

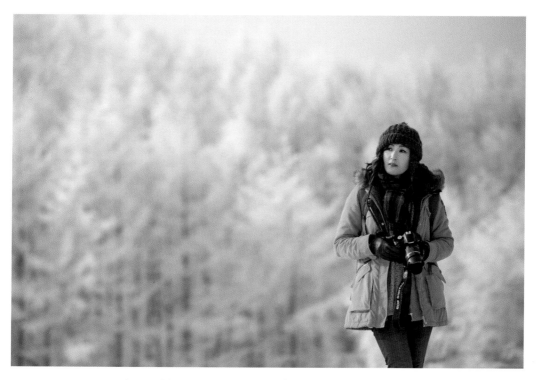

▲ Canon EOS 5D Mark Ⅲ 130mm F2.8 1/600s ISO100 평창 대관령양떼목장

📷 풀 샷(Full shot)

사람의 머리부터 발끝까지의 전신이 포함되도록 촬영하는 방법을 말한다. 풀샷을 촬영할 때는 인물의 전신이 모두 잘 담길 수 있도록 적절한 거리와 구도를 설정해야 한다. 구도를 설정할 때에는 인물과 배경이 조화를 이루도록 간결한 배경을 선택하여 인물의 머리 위와 발아래에 적절한 여백을 확보해 균형 있는 분위기를 조성하는 것이 좋다. 어떤 배경을 선택하느냐에 따라 인물의 분위기와 느낌이 크게 달라질 수 있다.

인물의 전신을 촬영하기 위한 프레이밍은 촬영 거리에 따라 풀 샷, 롱 샷, 익스트림 롱 샷 등 세 가지로 구분된다. 풀 샷(Full shot)은 인물의 머리부터 발끝까지의 전신을 화면에 담는 것으로, 인물의 자세와 움직임을 표현할 수 있다. 롱 샷(Long shot)은 더 멀리서 촬영하여 배경이나 풍경도 함께 포착하는 방법으로, 넓은 공간이나 풍경을 강조하고자 할 때 사용된다. 익스트림 롱 샷(Extreme long shot)은 인물이 작게 나타나고 광활한 풍경을 강조하는 촬영 방법으로, 대규모 군중이나 넓은 풍경을 표현할 때 사용된다.

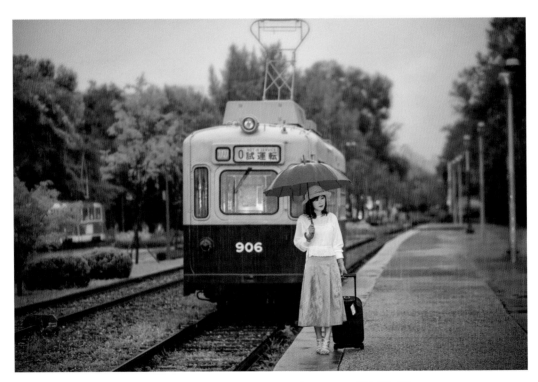

▲ Canon EOS 5D Mark Ⅲ 110mm F2.8 1/125s ISO250 화랑대역 폐역

알아두면 • 유용한 • 기능

💬 인물 사진 촬영을 위한 프레이밍(Framing) 시 주의해야 할 점

인물 사진을 촬영할 때 프레이밍은 매우 중요한 역할을 한다. 올바른 프레이밍은 인물의 미소부터 감정까지 다양한 요소를 효과적으로 담아냄으로써 사진의 풍부한 이야기를 전달할 수 있다. 프레이밍은 사람의 신체를 프레임의 가장자리로 자르는 작업이며, 선택된 부위에 따라 이름과 목적이 다르다. 관절이 휘어지는 부위를 자르면 불안정하게 보일 수 있으므로 목, 어깨, 허리, 무릎, 발목, 손목 등을 프레이밍에서 피하는 것이 중요하다. 보통 관절과 관절 사이를 프레이밍하면 보기 편한 사진이 된다. 이를 기준으로 청록색 선은 올바른 프레이밍을 나타내며, 붉은색 선은 좋지 않은 프레이밍의 예시를 보여주고 있다.

▲ 인물 사진 촬영을 위한 프레이밍

4 시선을 사로잡는 삼분할 법칙

사진에서 구도란 사진을 찍을 때 표현하고자 하는 대상의 형태, 위치, 색감 등을 조화롭게 배치하는 것을 말한다. 특히 하늘과 땅을 가르는 지평선은 시각적으로 중요한 요소이다. 지평선을 사진의 중앙에 배치하여 사진을 둘로 나눈다면 사람들의 시선은 그 둘 중 어디에도 고정할 수 없게 된다. 화면을 삼등분하여 지평선을 3분의 1 또는 3분의 2지점에 배치하는 이유다.

삼분할 법칙은 사진의 구도를 구성할 때, 카메라의 뷰파인더나 액정 화면을 가로와 세로에 각각 두 개의 가상선을 긋고 삼등분하여 두 선이 만나는 네 개의 교차점이나 선을 활용하여 피사체를 배치한다. 구도적으로 안정감 있고 균형 잡힌 이미지가 만들어짐과 동시에 사진을 보는 사람의 시선을 화면 안으로 유도하는 역할을 한다.

▲ 격자(3×3)를 활용한 삼분할 구도

디지털 카메라는 뷰파인더나 LCD 모니터에 3×3 격자를 표시하여 사진의 기울기를 확인하고, 교차점에 피사체를 배치하여 균형감 있는 구도 설정을 할 수 있다. 스마트폰 카메라 설정에서 격자(Grid), 또는 안내선(Guideline)을 활성화하면 화면의 가로와 세로에 두 개의 줄이 표시된다. 이 격자는 화면 구성과 인물의 배치를 결정하는 데 중요한 역할을 하며, 대부분의 스마트폰에서 지원하는 유용한 기능임에도 이를 모르거나 알고 있어도 활용하지 않는 사용자들이 의외로 많다.

인물 사진은 인물이 바라보는 시선 방향에 따른 배치가 중요하다. 인물이 정면을 향하고 있을 때는 중앙에 배치하는 것이 바람직하지만, 시선이 옆을 향한다면 시선 방향을 고려하여 좌측이나 우측에 여백을 두고 구도 설정을 하는 것이 균형 있고 안정감을 준다.

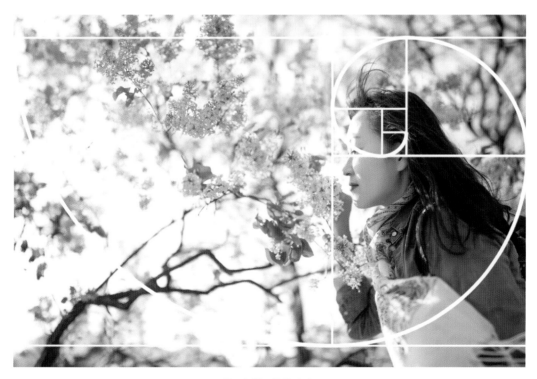

▲ 황금나선을 이용한 사진 구도

❺ 빛의 방향을 이용한 인생샷 찍는 법

사진은 빛으로 그리는 그림이라고 표현할 정도로 빛이 사진에 미치는 영향은 매우 크다. 동일한 대상이더라도 빛의 종류와 방향에 따라 전혀 다른 느낌의 결과물이 만들어질 수 있다.

사진에서 언급하는 빛의 종류는 자연광, 직사광, 확산광, 인공광 등 밝기와 성질에 따라 구분되며, 자연광은 맑은 날과 흐린 날, 시간대, 그리고 촬영자의 위치에 따라 다채로운 사진을 찍을 수 있다. 일반적으로 사진 촬영에서는 빛의 방향에 따라 순광, 사광, 측광, 역사광, 역광 등으로 구분한다. 이처럼 빛의 종류와 방향에 따라 카메라의 노출이나 측광 설정도 조절되어야 한다.

특히 인물 사진을 찍을 때 빛이 피사체의 어느 부분을 비추느냐에 따라 사진의 분위기와 느낌은 달라진다. 따라서 사진의 완성도를 결정하는 빛의 특성을 제대로 이해하지 못한다면 적절한 노출 설정을 할 수 없게 된다. 빛의 방향에 따라 사진의 결과물이 어떻게 변화하는지 숙지하고 촬영하면 더 좋은 결과물을 얻을 수 있을 것이다.

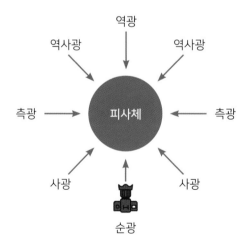

▲ 빛의 방향에 따른 분류

📷 순광(부드러운 느낌의 사진)

사진을 찍을 때 대상이 태양 또는 광원을 바라보는 상태를 말한다. 일반적으로 사진을 찍는 사람이 태양을 등지고 선 상태에서 태양이 피사체의 정면을 비추는 것으로, 카메라와 피사체 그리고 태양이 일직선을 이루게 된다.

정면에서 빛이 투사되어 전체적으로 균일한 양의 빛이 비춰지므로, 인물 사진을 찍을 때 얼굴의 그림자를 최소화할 수 있으며, 평면적이고 부드러운 느낌의 정적인 사진을 찍는 데 효과적이다. 특히 순광은 얼굴을 밝게 비춰주는 효과로 인해 인물을 부각시키고, 인물의 특징과 감정을 더욱 자연스럽게 나타낼 수 있다. 일반적으로 가장 많이 찍는 사진, 인물 사진, 단체 사진 등이 이에 해당된다. 또한, 순광은 사진을 처음 접하는 초보자들이 노출 조절에 대한 부담감 없이 가장 쉽고 편하게 다룰 수 있는 빛이다.

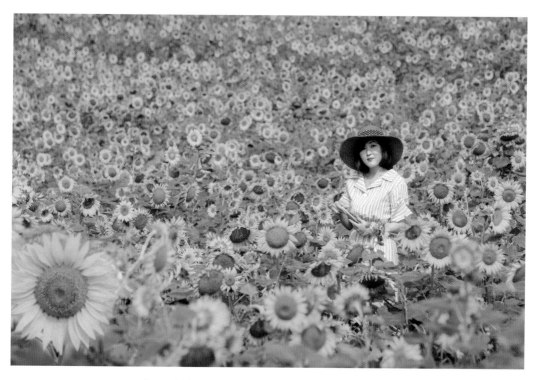

▲ Canon EOS 5D Mark Ⅳ 135mm F5.6 1/800s ISO100 안성팜랜드

📷 사광(동적인 느낌의 사진)

순광과 측광의 중간 위치에 해당하며, 카메라와 피사체가 일직선일 때 정면으로부터 45도 위치에서 투사되는 빛을 의미한다. 사광은 적당한 그림자를 만들어주어 인물의 표정과 감정을 자연스럽게 표현할 수 있는 빛이다.

순광이 주로 정적인 느낌을 나타내는 반면, 사광은 어두운 영역에서부터 밝은 영역까지 적당히 강한 계조를 나타내므로 동적인 느낌이나 피사체의 특성을 강조하고자 할 때 효과적으로 사용된다. 특히 자연광 중에서도 아침이나 저녁의 광선이 여기에 해당된다.

사진에서 '계조(Gradation)'란 가장 어두운 부분에서부터 가장 밝은 부분까지의 농도 범위를 의미한다. 사진의 계조는 명암을 얼마나 섬세하고 부드럽게 표현하는지를 나타내며, 어두운 부분부터 밝은 부분까지의 분포를 그래프로 나타낸 것이 바로 히스토그램이다.

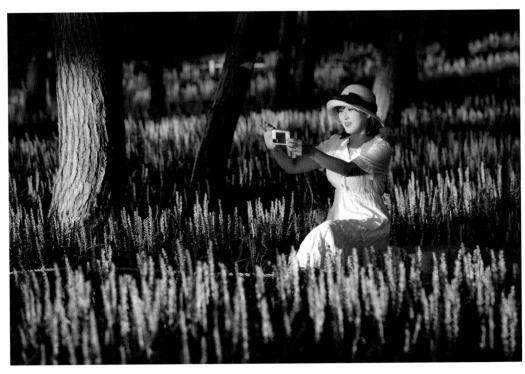

▲ Canon EOS 5D Mark Ⅳ 120mm F3.5 1/160s ISO100 서천 장항송림산림욕장

📷 측광(강한 느낌의 사진)

피사체의 측면에서 비추는 빛으로, 카메라와 피사체가 일직선일 때 90도 위치에서 비추는 빛을 의미한다. 측광을 활용하면 빛과 그림자의 강렬한 대비를 통해 강렬하고 독특한 분위기를 연출할 수 있다. 특히 인물 사진을 찍을 때, 인물의 머리와 어깨선을 강조하여 입체적인 효과를 강조할 수 있으며, 강한 그림자와 음영의 대비를 활용하여 주제가 뚜렷하고 강한 느낌의 사진을 만들어 낼 수 있다.

큰 창문이 있는 카페나 실내 창밖에서 안으로 들어오는 빛을 활용하여 측광을 연출할 수 있다. 다만, 광선이 지나치게 밝거나 대비가 심한 경우 반사판이나 보조 조명을 사용하여 콘트라스트를 조절하고 그림자를 부드럽게 완화할 수 있다.

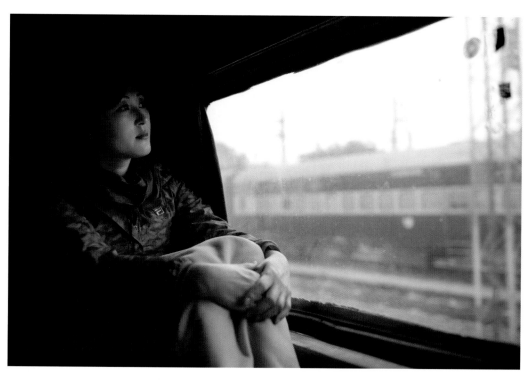

▲ Canon EOS 5D Mark Ⅳ 35mm F2.0 1/125s ISO320 인도

📷 역사광(윤곽을 강조하는 사진)

피사체의 뒤쪽 45도 위치에서 비추는 빛을 의미한다. 네덜란드의 화가 '렘브란트(Rembrant)'의 작품에서 흔히 볼 수 있는 라이팅 기법 중 하나이다. 렘브란트 빛은 분위기 있는 인물 사진이나 초상화에서 주로 사용되며, 얼굴의 한쪽 절반을 밝게 비추고, 나머지 절반은 어둡게 처리하여 인물의 얼굴에 집중하게 하고 인물의 성격과 감정을 강조하는 데 가장 유용한 빛이다.

역사광은 인물의 윤곽을 강조하고자 할 때 주로 사용된다. 특히 얼굴의 하이라이트와 적당히 강한 그림자를 강조하여 드라마틱하고 강렬한 효과를 연출할 수 있다. 역사광의 효과가 가장 극대화되는 시간은 해 뜬 직후와 해지기 직전이다. 이때 주의해야 할 점은 인물의 형태가 실루엣으로 표현되거나 희미하게 나타날 수 있으므로, 인물의 윤곽이 뚜렷하게 보이도록 초점과 노출을 조절하는 것이 중요하다.

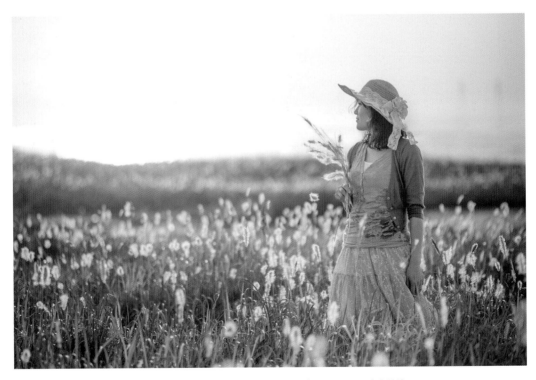

▲ Canon EOS 5D Mark Ⅲ 135mm F2.8 1/640s ISO100 경기 화성

📷 역광(실루엣을 강조한 사진)

피사체의 뒷면에서 비추는 빛을 의미한다. 태양과 피사체 그리고 카메라가 일직선을 이룬 상태에서 빛을 정면으로 바라보며 찍는 경우를 말한다. 역광은 주로 일출이나 일몰 시간에 활용할 수 있는 빛으로, 피사체의 외곽 라인과 실루엣을 강조하여 드라마틱하고 감성적인 분위기를 연출할 수 있다. 하지만 역광에서는 촬영 경험이 부족한 경우, 적절한 노출을 설정하는 것이 어려울 수 있다.

역광 사진을 찍을 때는 일반적으로 노출을 하늘 영역에 측광하고, 피사체의 외곽 라인을 중심으로 초점을 잡는다. 렌즈로 바로 들어오는 태양 빛의 방해로 초점을 조절하기 어려운 경우 수동초점(MF)으로 설정하거나, 자동초점(AF)을 사용하여 피사체의 비교적 밝은 외곽 라인에 초점을 맞추는 것이 요령이다. 콘트라스트를 더 강조하고 싶다면, 측광을 한 결과값에서 노출을 1~2스톱 언더가 되도록 조절한다. 실루엣의 윤곽과 배경이 뚜렷하게 구분되면서 피사체의 검은 윤곽이 더욱 돋보이게 된다.

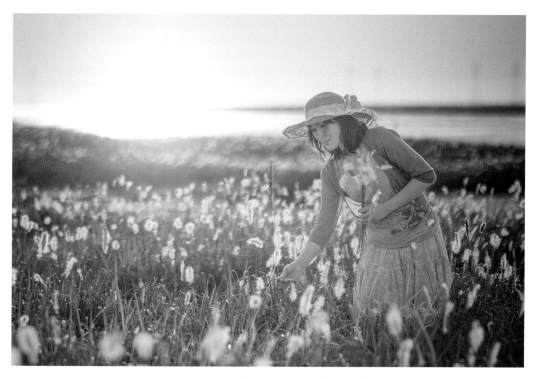

▲ Canon EOS 5D Mark Ⅲ 135mm F2.8 1/640s ISO100 경기 화성

6 아웃포커스만 잘해도 사진이 달라진다

📷 인물 사진의 첫걸음, 아웃포커스 효과

조리개값을 작게 설정해서 조리개를 최대한 개방하면 피사계 심도가 얕아진다. 여기서 '심도가 얕다' 라는 말은 초점이 맞은 부분은 선명하고, 나머지 부분은 흐릿해진다는 의미이다. 이 상태에서 원하는 피사체에 초점을 맞추면 초점 맞은 부분은 선명하게 드러나고 나머지 주위 배경은 흐리게 표현되는 것을 아웃포커스(Out of focus) 라고 한다. 주로 인물이나 특정 피사체를 강조하기 위한 방법으로 사용된다.

아웃포커스를 활용하기 위해서는 조리개 수치가 작을수록, 카메라와 피사체의 촬영 거리가 가까울수록, 렌즈의 초점거리가 길수록 그 효과가 증가한다. 즉, 조리개를 개방하고 카메라와 대상을 가깝게 위치시키고, 동시에 인물과 배경 사이의 거리를 멀게 조절하면 아웃포커스 효과를 극대화할 수 있다. 아웃포커스 효과는 디지털 카메라뿐만 아니라 스마트폰으로도 적용할 수 있다.

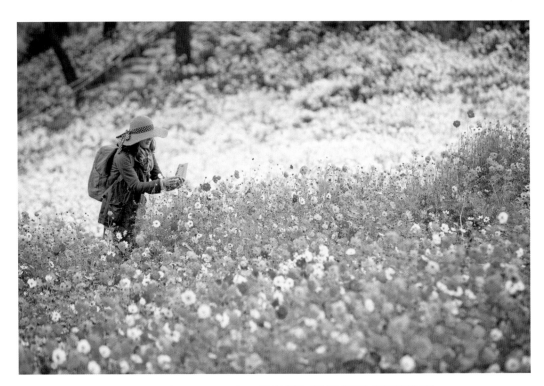

▲ Canon EOS 5D Mark Ⅲ 170mm F2.8 1/250s ISO100 옥정호 구절초테마공원

📷 몽환적인 느낌의 보케 사진 찍는 법

보케(Bokeh)는 아웃포커스(초점이 맞지 않은 영역)에 있는 빛이나 반사광이 렌즈를 통과하여 카메라의 이미지 센서에 원 모양으로 나타나는 현상을 말한다. 이미지의 아웃포커스 부분에 미적인 블러 효과를 만드는 사진 표현 방법이기도 하다.

일반적으로 보케는 원 모양으로 표현되며, 보케의 크기와 모양은 렌즈의 광학성 특성과 조리개의 크기에 따라 다르게 나타날 수 있다. 보케 효과를 얻기 위해서는 피사체와 배경 간의 거리를 충분히 확보한 상태에서 배경에 빛이 있는 경우, 조리개를 개방하고 피사체에 초점을 맞추면 주위 배경이 흐려지면서 보케가 발생된다. 조리개값의 크기에 따라 보케의 크기가 다르며, 조리개를 개방하면 큰 보케가, 조이면 작은 보케가 나타난다.

야간에 도시의 건물에서 나오는 불빛이나 차량의 조명도 보케의 주요 요소가 될 수 있다. 또한, 여름밤이면 작은 불빛을 반짝이며 풀숲을 날아다니는 반딧불이를 보케로 표현하여 몽환적인 느낌을 연출할 수 있다.

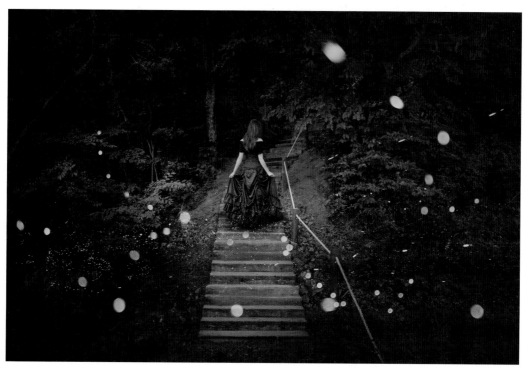

▲ Canon EOS R6 27mm F2.8 120s ISO640 아산 송악저수지

❼ 자연광을 이용한 부드러운 사진 찍는 법

자연광은 태양의 빛을 포함하는 자연적인 광원으로서, 햇빛이나 밤하늘의 별빛과 같이 인공적이지 않고 지구의 자연적인 환경에서 나오는 빛을 의미한다. 반면 간접광은 주로 주변 환경에서 반사되거나 확산되는 빛으로, 부드러운 특징을 가지고 있다.

자연광은 인물의 피부톤과 색상을 자연스럽게 나타내며, 간접광은 부드러운 조명으로 얼굴의 디테일과 색상을 부각시키고 자연스러운 느낌을 연출해 준다.

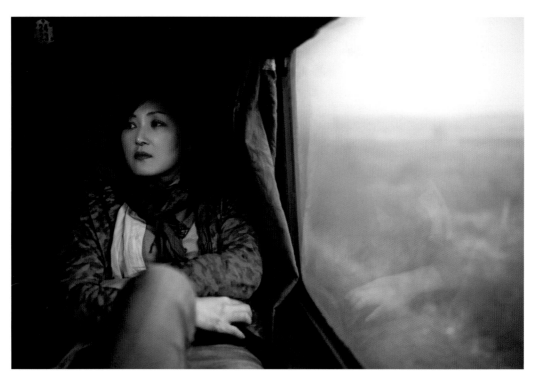

▲ Canon EOS 5D Mark Ⅳ 35mm F2.0 1/125s ISO320 인도

인도 여행에서 기차는 현지인들과 배낭여행자들이 주로 이용하는 중요한 교통수단이다. 인도 델리에서 아그라까지의 기차여행은 대략 세 시간 남짓, 인도인의 손때와 체취로 가득한 기차여행은 또 하나의 모험이다. 겨울철 구름이 많이 낀 날의 확산된 자연광이 사방으로 분산되어 하늘 전체가 광원이 된다. 잦은 연착으로 지루해질 무렵, 차창으로 스며드는 부드러운 빛을 이용하여 촬영하였다.

창가에 있는 커튼을 열거나 닫음으로써 자연광과 간접광을 활용할 수 있다. 지나치게 강한 햇빛은 눈을 찡그리게 만들고, 과도한 그림자는 강렬한 인상을 줄 수 있다. 반면 얇은 커튼을 통과한 간접 광은 강한 빛을 피해 부드러운 조명을 제공해 준다. 실내에서 인물 사진을 찍을 때는 실내조명이 색조를 왜곡(⑩ 노란색이나 파란색)시킬 수 있으므로 가능하면 자연광이나 간접광을 활용하는 것이 좋다.

⑧ 인물 사진의 초점은 눈에 맞추자

눈은 사람의 얼굴에서 가장 중요한 특징 중 하나이며, 눈의 표정과 감정은 사진의 전체적인 느낌을 결정하는 요소이다. 인물의 눈에 초점이 정확하게 잡히고 눈이 선명하게 찍히면 사람들의 시선이 집중되고 사진에 더욱 공감할 수 있게 된다. 따라서 인물 사진을 찍을 때 촬영자는 AF 포인트를 수시로 확인하면서 초점이 맞는지 확인하고 조절해야 한다.

인물의 눈에 초점을 맞추는 방법은 뷰파인더나 LCD 모니터를 이용하여 왼쪽 사진과 같이 중앙 초점 포인트를 인물의 눈에 맞추고, 반셔터 버튼을 눌러 초점을 조정한다. 이 상태에서 반셔터 버튼을 계속 누른 채로 오른쪽 사진과 같이 인물을 원하는 프레임에 배치하고 구도를 잡는다. 촬영 준비가 완료되었다면 반셔터 버튼을 끝까지 눌러 촬영한다. 이 과정에서 반셔터 버튼을 계속 누르고 있었기 때문에 초점은 인물의 눈에 정확히 맞게 된다. 인물이 정면을 향하지 않을 때는 카메라에 더 근접한 쪽의 눈에 초점을 맞추어야 한다.

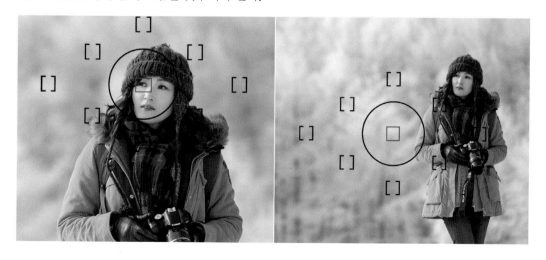

⑨ 턱을 내리면 얻을 수 있는 효과

사진관에서 프로필 사진을 찍을 때 "턱을 내려 주세요!" 라는 요구를 들어본 적이 있을 것이다. 이마를 앞으로 내밀고 턱을 내리면 다음과 같은 효과를 얻을 수 있다.

• 눈이 더 크고 선명하게 표현된다. 이 효과만으로도 촬영하는 인물에게 턱을 약간만 내려 달라고 요청할 만한 가치가 충분하다.

• 렌즈가 인물에 가깝게 접근할 때 발생하는 왜곡으로 턱이 강조되지 않는다. 턱이 강조되면 턱부위가 넓어 보이게 된다.

• 원근감의 변화를 통해 턱이 갸름하게 보이는 효과를 얻을 수 있다. 턱을 올리면 턱과 콧구멍이 강조되어 원하지 않는 부위로 시선이 향하게 된다.

또한, 턱을 내릴 때 이중턱이 생기지 않도록 조심해야 하며, 날씬한 턱선을 만들기 위해 턱을 약간 앞으로 내미는 것이 중요하다. 얼굴의 턱선이 날씬하면 얼굴이 작아 보이는 효과를 얻을 수 있다.

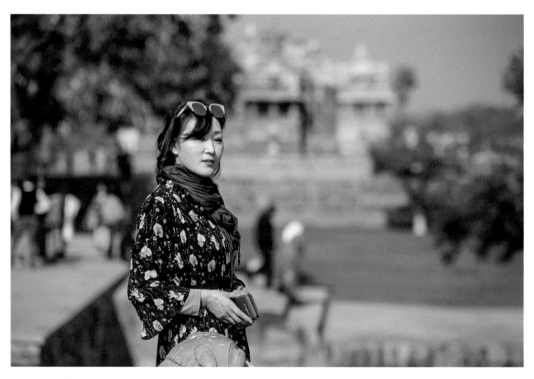

▲ Canon EOS 5D Mark Ⅳ 120mm F3.2 1/2500s ISO100 인도 카주라호

❿ 카메라를 응시하는 시선

인물 사진은 인물의 표정이나 시선 처리가 매우 중요하다. 인물의 표정이나 감정이 사진을 통해 표현되기 때문이며, 시선 방향에 따라 다양한 효과를 연출할 수 있다.

일반적으로 인물 사진에서 서로 다른 효과를 주는 주요한 시선 처리 방법은 두 가지의 자세를 선택할 수 있다. 첫째는 카메라를 응시하는 시선이고, 둘째는 카메라를 응시하지 않는 시선이다. 인물이 카메라를 응시하는 시선은 사진을 보는 사람과 소통하는 느낌을 줄 수 있으며, 눈에 담긴 감정이 사진을 더욱 풍부하게 만들어 준다. 자연스러운 분위기를 연출하기 위해서는 화면을 편안하게 바라보며 포즈를 취하는 것이 좋다.

가장 일반적인 포즈는 카메라를 응시하는 시선으로, 인물이 카메라를 자연스럽게 바라보며 포즈를 취하는 것이다. 이때 인물의 눈이 카메라 렌즈와 평행하게 오도록 조절하면 적절한 눈동자 위치에서 표정을 읽고 인물의 감정을 자연스럽게 표현할 수 있게 된다.

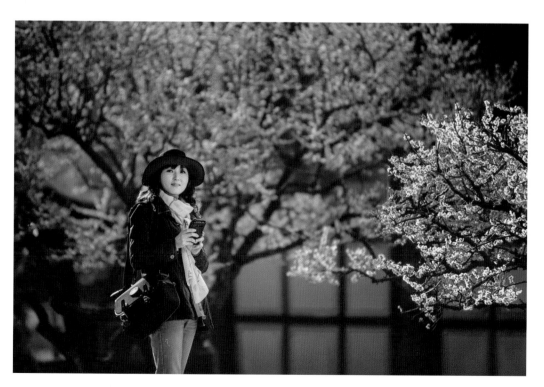

▲ Canon EOS 5D Mark Ⅲ 200mm F2.8 1/500s ISO100 양산 통도사

11 카메라를 응시하지 않는 시선

카메라를 응시하지 않는 시선은 인물이 카메라를 응시하지 않고 다른 방향을 바라보는 것을 말한다. 눈을 다른 방향으로 돌리거나, 특정한 감정을 표현하거나, 무언가를 생각하는 듯한 자연스러운 포즈를 통해 일상적인 느낌을 연출할 수 있다. 또한, 카메라를 응시하지 않는 시선은 인물이 바라보고 있는 대상에 대한 호기심을 자아내며, 사진 속에 다양한 이야기를 담아낼 수 있다. 인물이 바라보는 방향에 여백을 주면 안정적이고 조화로운 구도 설정을 할 수 있다.

인물 사진 촬영 경험이 부족하다면 카메라를 응시하는 것이 부담스러울 수 있다. 그러면 사진관에서 증명 사진을 찍는 것처럼 어색하기 마련이다. 포즈에는 정해진 규칙이 없으므로 고개를 살짝 돌려가면서 카메라가 아닌 다른 곳을 바라보게 하여 긴장을 풀고 자연스러운 표정을 연출할 수 있다. 인물 사진은 자연스러운 분위기에서 인물의 개성과 감정을 담아내는 것이 중요하다.

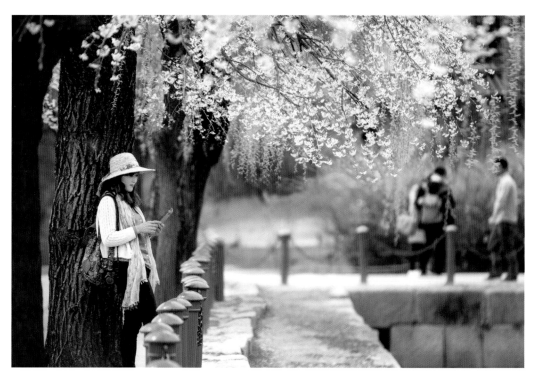

▲ Canon EOS 5D Mark Ⅲ 140mm F3.2 1/1250s ISO100 서울 경복궁

12 단체 사진 선명하게 찍는 법

단체 사진을 찍을 때 가장 좋은 조명은 순광이다. 순광은 사진을 찍는 사람이 태양을 등지고 대상이 태양을 바라보는 것으로, 카메라와 피사체 그리고 태양이 일직선을 이루게 된다.

이런 조건에서 빛은 대상의 정면에서 고르게 비추어져 전체적으로 균일한 양의 빛이 비치게 되며, 얼굴의 그림자를 최소화하고 부드럽고 평면적인 느낌의 사진을 만들어 낼 수 있다. 일반적으로 가장 많이 찍는 사진이나 단체 사진 등이 이에 해당하며, 사진을 처음 접하게 되는 사람들이 노출에 대한 부담감 없이 편안하게 다룰 수 있는 조명이다.

단체 사진의 배경은 단순한 배경이나 기념할 만한 가치가 있는 장소를 선택하는 것이 좋다. 너무 복잡하거나 혼잡한 배경은 인물들을 가려주거나 주의를 분산시킬 수 있으며, 단순하고 간결한 배경은 인물을 더욱 돋보이게 만들어 준다. 배경으로부터 충분한 거리를 두어 배경이 흐리게 보이도록 연출하는 것도 좋다. 단체원들을 일렬로 세우거나, 전체 대상이 잘 보일 수 있도록 키가 큰 사

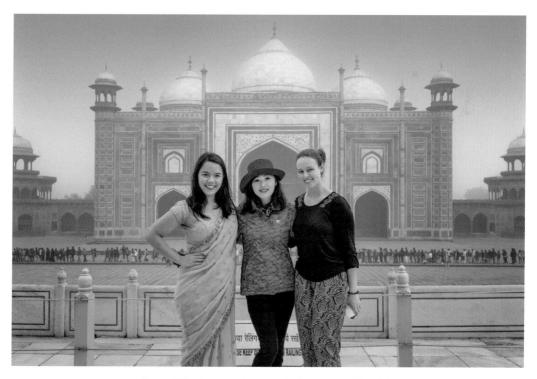

▲ Canon EOS 5D Mark Ⅳ 35mm F5.6 1/125s ISO100 인도 타지마할

람부터 작은 사람 순서로 배치하여 시선을 높은 곳에서 낮은 곳으로 향하도록 하면 사진이 더 조화롭게 보일 수 있다.

- 모든 사람이 선명하게 찍힐 수 있도록 조리개를 f/5.6 이상 조여주어 팬포커스로 촬영하고, 셔터속도는 1/125초 이상으로 설정한다.
- 여러 열로 배치된 단체 사진의 초점은 전체 인원의 중앙에 있는 첫 번째나 두 번째 줄에 있는 인물의 눈에 맞춘다. 일반적으로 단체 사진은 인물들의 눈높이에 카메라를 놓는 것이 좋다.
- 한 열로 배치된 단체 사진은 모든 사람에게 초점을 맞추기 위해 전원을 동일한 거리에 일렬로 배치하고, 가운데 있는 인물의 눈에 초점을 맞춘다. 만약 누군가 동일한 선상을 벗어나 앞이나 뒤에 있다면 그 사람은 사진에 흐릿하게 나타날 수 있다.
- 눈을 감은 사람이 나올 수 있으므로 한 번만 찍지 말고 몇 장을 더 찍는 것이 좋다.
- 대상들의 시선을 집중시키기 위해 사진을 찍을 때 "하나, 둘, 셋"과 같은 신호를 주어서 언제 셔터를 누를지 예측할 수 있게 한다. 대상들은 동시에 시선을 집중하게 되어 더 나은 사진을 얻을 수 있다.

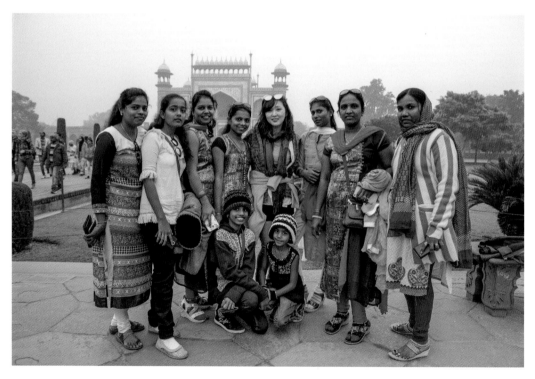

▲ Canon EOS 5D Mark Ⅳ 24mm F6.3 1/125s ISO400 인도 타지마할

⓭ 아이 사진 잘 찍는 법

많은 사람들이 아이들의 성장 과정을 기록하기 위해 사진을 찍는다. 디지털 카메라는 여러 장의 사진을 촬영하고 멋진 순간을 선택할 수 있으며, 이후 사진 편집 프로그램을 통해 사진의 밝기와 명암 조절, 색상 조정, 특정 부분을 수정하여 더욱 생동감 있는 사진을 만들 수 있다. 아이들의 성장 과정을 지켜보면서 생생하고 아름다운 표정과 행동들을 사진으로 기록하고, 그들의 성장 과정과 경험을 추억으로 간직하고 싶은 것이 부모의 마음이다.

아이들은 움직이는 것을 좋아하며, 정적인 포즈보다 움직임이나 자연스러운 표정을 담은 사진이 더 생동감 있게 느껴질 수 있다. 아이들은 웃는 모습뿐만 아니라 표정과 동작에서도 매력이 넘치는 경우가 많다. 놀이나 대화를 통해 카메라를 익숙하게 바라보며 자연스러운 웃음과 표정을 유도하는 것이 좋다. 그렇지만 아이들의 자유분방한 모습을 자연스럽고 사랑스럽게 포착하기란 결코 쉬운 일이 아니다.

📷 아이의 눈에 초점을 맞춰라

아이 사진을 찍을 때에는 일반적으로 인물의 눈에 초점을 맞춘다. 사람들은 사진을 볼 때 눈을 먼저 바라보는 경향이 있으며, 선명하게 포착된 눈은 생동감을 느끼게 하고, 사진의 이야기를 만드는 중요한 요소가 된다. 또한, 눈은 인물의 기분과 감정을 잘 보여주기 때문에 촬영자는 사진을 찍을 때 자동초점(AF) 포인트를 조절하여 아이의 눈에 초점이 정확히 맞았는지 확인해야 한다.

또한, 연속적인 움직임이나 빠르게 움직이는 아이를 찍을 때는 'AI Servo AF'와 같은 동체 추적 기능을 활용하여 움직이는 대상을 지속적으로 추적하며 사진을 찍을 수 있다. 이러한 방법들을 통해 눈의 초점을 정확하게 조절하여 아이의 표정과 감정을 잘 담아내는 것이 중요하다.

📷 빠른 셔터속도를 사용하라

아이들은 움직임이 빠르고 활동적이므로 움직임으로 인한 흔들림을 방지하고 선명한 사진을 찍기 위해 셔터속도를 빠르게 설정해야 한다. 아이가 정지한 상태에서 움직이는 경우 대체로 1/125초 이상의 셔터속도가 적당하며, 활동적인 움직임을 보이거나 더 빠르게 움직이는 대상을 촬영할 때는 1/250초에서 1/400초 이상 셔터속도를 빠르게 설정하는 것이 좋다.

촬영 모드를 셔터속도우선 모드(TV, S)로 설정하고 셔터속도를 설정하면 카메라가 표준 노출을 얻을 수 있도록 자동으로 조리개를 조절하여 적절한 노출을 유지하면서 움직이는 대상을 흔들림 없이 찍을 수 있다. 특히 야외에서 촬영할 때는 조리개를 개방하고 아웃포커스 효과를 활용할 수 있다. 배경이 흐려지면서 인물을 돋보이게 하여 역동적인 사진을 만들어 낼 수 있다.

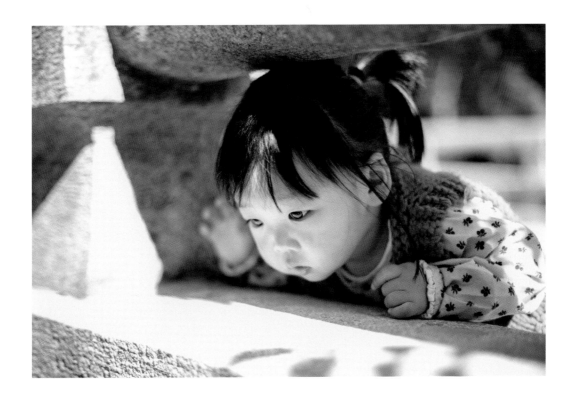

📷 삼분할 법칙을 활용하라

삼분할 법칙은 사진의 구도를 설정할 때 사용되는 기법으로, 카메라의 뷰파인더나 LCD 모니터에 내장된 3×3 격자를 활용하여 화면을 구성하는 방법을 말한다. 이를 통해 사진의 기울기를 조절하고 주요 요소를 교차점에 배치하여 안정적인 구도 설정을 할 수 있다.

구도를 잡을 때에는 아이들이 바라보는 시선에 따른 배치가 중요하다. 아이의 시선이 정면을 향하고 있을 때는 중앙에 배치하는 것이 가장 바람직하지만, 아이들이 무엇을 바라보고 있거나, 무언가를 향해 달리고 있을 때는 시선 방향을 고려하여 좌측이나 우측에 여백을 두어 조화로운 구도가 되도록 한다. 이 기능은 스마트폰에서도 사용할 수 있다. 스마트폰 카메라 설정에서 격자(Grid), 또는 안내선(Guideline) 기능을 활성화하면 가로와 세로에 두 개의 줄이 표시된다. 두 선이 만나는 네 개의 교차점이나 선을 활용하여 피사체를 배치하면 구도적으로 안정감 있고 균형 잡힌 이미지가 만들어 진다.

📷 아이의 눈높이에서 촬영하라

아이의 눈높이에서 촬영하는 것은 아이 사진을 잘 찍기 위한 중요한 원칙 중 하나이다. 아이의 눈높이에서 촬영하면 사진 속 아이의 시선과 감정을 더 잘 담을 수 있으며, 아이의 세계에 더욱 가까이 다가갈 수 있다.

아이들과 눈높이를 맞추기 위해서는 서서 촬영하지 않는 것이 중요하다. 서 있는 자세로 사진을 찍으면 아이들보다 높은 위치에서 아래를 내려 보기 때문에 항상 같은 관점에서 바라보게 된다. 필요하다면 구부리거나, 웅크리거나, 무릎을 꿇거나, 땅에 눕는 등의 자세를 취하여 아이의 눈높이에서 촬영하는 것이 더 아기자기하고 활기찬 느낌의 사진을 얻을 수 있다. 아이의 눈높이에서 사진을 찍을 때에는 배경 선택도 고려해야 한다. 너무 복잡하거나 혼잡한 배경보다 깔끔하고 간결한 배경을 선택하면 아이의 모습이 더 돋보이고, 주인공으로서 빛나게 될 것이다.

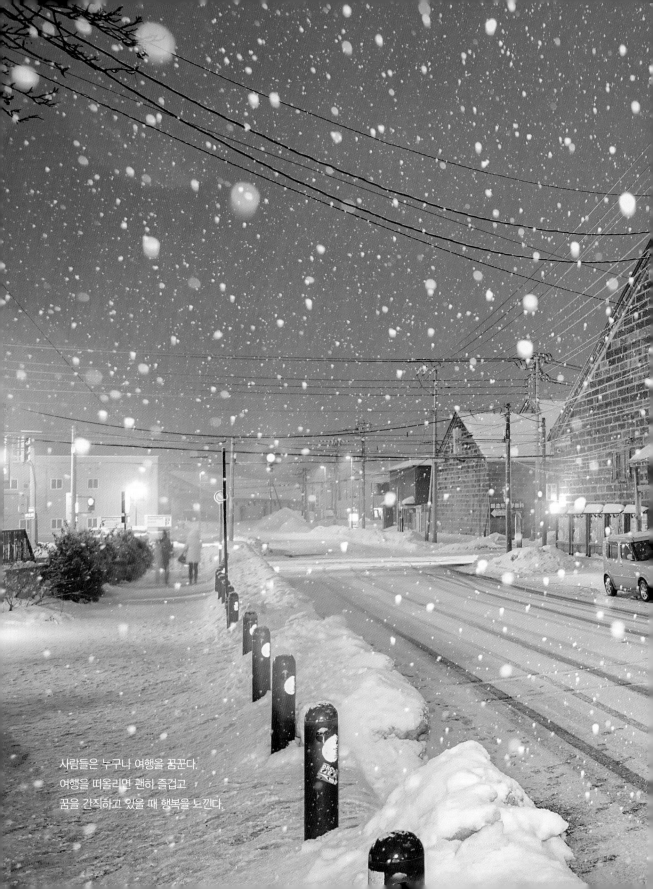

사람들은 누구나 여행을 꿈꾼다.
여행을 떠올리면 괜히 즐겁고
꿈을 간직하고 있을 때 행복을 느낀다.

PART 4

나만의 여행 사진을 위한
12가지 제안

▲ Canon 5D Mark IV 120mm F11.0 1/160s ISO100 미국 캘리포나아주

instagram photography

사람들은 누구나 여행을 꿈꾼다. 머릿속으로 여행을 떠올리면 괜히 즐겁고, 꿈을 간직하고 있을 때 행복을 느낀다. 하지만 현실이라는 벽은 두터워 언제나 그 꿈을 가슴 속 깊이 남겨두게 한다. 그럼에도 불구하고 우리는 여전히 현실과 이상 사이를 오가며 언젠가 다시 떠날 여행을 꿈꾼다. 여행하는 순간만큼은 오롯이 이상 속에 사는 기분이 들어서 그렇다.

여행은 일이나 유람을 하기 위해 일상생활에서 벗어나 다른 지역이나 국가로 떠나는 것을 뜻한다. 다시 말해 여행은 일상에서 벗어나 자유로운 생활을 영위하며 삶의 질을 높이고, 새로운 경험과 모험을 통해 삶의 의미를 깨닫는 특별한 시간이다.

사람들은 여행지에서 일상의 행적들을 사진으로 기록한다. 또한, 여행지에서의 식도락은 큰 즐거움 중 하나로 예쁜 카페나 맛집을 찾아다니며 인증샷을 남긴다. 특히 해외여행처럼 또다시 마주하기 어려운 풍경이나 특별한 음식 앞에서 카메라 혹은 스마트폰으로 여행 사진을 찍어두는 것이 추억을 간직하는 좋은 방법이다. 여행의 느낌이 잘 담긴 사진은 순간을 영원한 추억으로 간직하고, 때로는 멋진 작품도 안겨 준다. 말 그대로 사진은 여행에서 빼놓을 수 없는 즐거움인 셈이다.

① 여행을 떠나기 전에

여행하는 나라나 도시의 기본 정보를 숙지하고 주요 관광지, 날씨, 문화, 종교, 언어 등의 관련 정보를 파악하고 가는 게 좋다. 그 지역의 역사적인 명소와 종교 시설은 중요한 촬영 소재가 될 수 있으며, 어느 지역이나 역사적, 예술적, 문화적 가치를 인정받아 꼭 봐야 할 명소로 손꼽히는 곳이 있게 마련이다. 인터넷, 여행 가이드, 사진 커뮤니티 등을 활용하여 유명한 사진 스팟, 전망 좋은 장소, 로컬 풍경 등을 미리 알아두면 더 좋은 사진을 찍을 수 있다.

사진 커뮤니티의 검색창에 지명을 입력하여 다른 사진작가들의 작품을 통해 적절한 구도, 색감, 조명, 느낌 등을 인식하고, 사진을 어떻게 찍어야 할지 머릿속으로 이미지 트레이닝을 하면서 최대한 많은 영감을 받는 것도 도움이 된다. 또한, 현지인들과의 원활한 소통을 위해 대표적인 인사말이나 간단한 회화는 익히도록 하자. 여행은 새로운 풍경과 사람을 만나는 일이며, 해당 지역의 맛집을 탐방하는 것 또한 여행의 재미를 한층 높여줄 것이다. 여행을 떠나기 전에 일정짜기는 필수다.

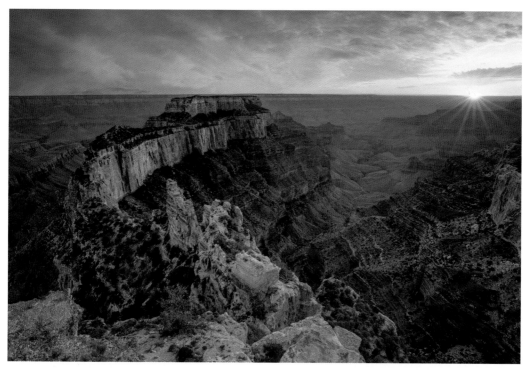

▲ Canon 5D Mark IV 16mm F11.0 0.4s ISO100 미국 그랜드캐년 국립공원 노스림

② 여행을 위한 짐싸기

짐싸기는 여행을 계획하며 필요한 물품들을 준비하는 과정이다. 여행 중에 필요한 물품을 잊지 않도록 준비물 리스트를 작성하고 효율적인 짐싸기를 하면 편안한 여행을 즐길 수 있다.

📷 여행 짐싸기와 준비물 리스트

- 여행 목적지와 여행 일정을 고려하여 옷, 신발, 세면용품, 전자기기 등 필수 아이템 리스트를 작성하고, 의료 비용 및 여행 중 발생할 수 있는 문제에 대비하여 여행 보험을 가입한다.
- 필수 용품인 여권, 여분의 현금, 상비약, 화장품, 개인 위생용품 등을 챙기고, 여행용 충전기, 여분의 배터리, 여행용 어댑터, 여행용 잠금장치, 여행용 파우치, 헤어드라이기, 손전등, 우산 등의 보조 용품을 챙긴다.
- 계절과 날씨 조건에 따라 충분한 옷과 신발을 준비한다. 가볍고 다용도로 사용할 수 있는 티셔츠, 바지, 원피스 등을 가져가되, 필요에 따라 겨울옷이나 여름옷도 고려해야 한다. 또한, 편안하고 신축성이 좋은 신발을 가져가고 걷기나 등산을 할 예정이라면 트레킹화나 등산화를 준비한다.

▼ Canon 5D Mark IV 16mm F11.0 1/160s ISO100 미국 캐니언랜즈 국립공원

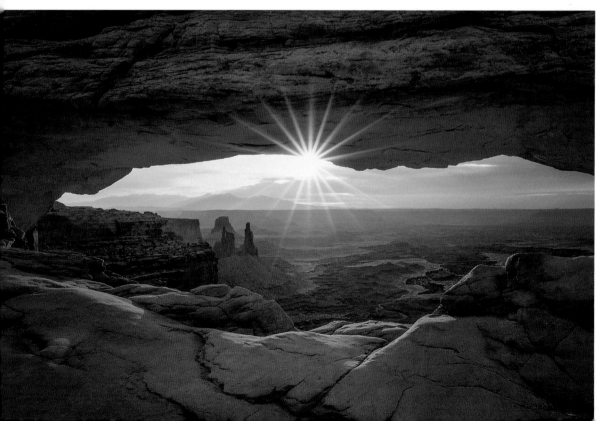

- 여행 종류와 기간에 따라 캐리어, 트레킹용 백팩, 보조 가방을 가져간다. 소지품을 보관하거나 여권과 지갑, 스마트폰, 선글라스, 카메라, 노트북, 태블릿PC 등의 귀중품을 담을 수 있다.
- 옷을 말아서 압축하거나 소지품은 압축 백이나 짐 정리 가방에 담아 공간을 효율적으로 사용하고, 여행 중 물건이 파손되거나 손상될 수 있으므로 패딩이나 보호재를 사용하여 물건을 보호한다.
- 짐의 무게와 균형을 고려하여 가방에 균등하게 분배해야 안전한 이동이 가능하다. 항공사나 교통수단마다 짐의 무게 제한이 다를 수 있으므로 수하물 무게 정보를 확인하고 초과하지 않도록 한다.

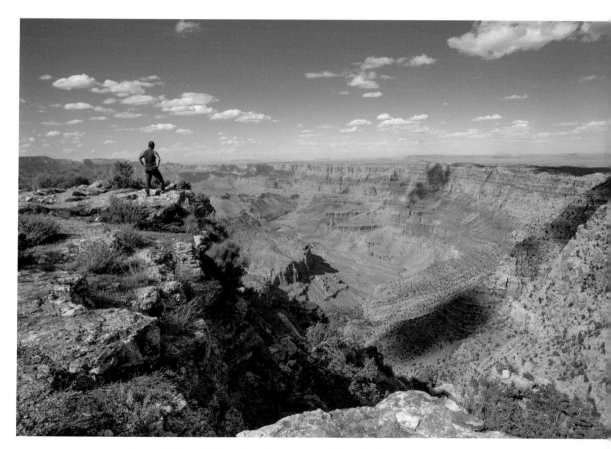

▲ Canon 5D Mark IV 20mm F11.0 1/320s ISO100 미국 그랜드캐년 국립공원

📷 사진 촬영을 위한 여행 짐싸기

사진 촬영이 주목적이면 여행하는 동안 사용할 카메라와 부가적인 장비를 빠짐없이 준비한다. 카메라 가방을 챙길 때 필요한 물품을 빠뜨리지 않도록 장비 리스트를 작성하는 것이 좋다.

- 사진의 주제를 선택하고 카메라, 렌즈, 삼각대, 필터 등의 장비를 준비한다. 풍경 사진을 찍고자 한다면 DSLR 카메라나 미러리스 카메라, 표준줌렌즈, 광각렌즈, 망원줌렌즈, 삼각대, 각종 필터를 지참한다. 무엇을 찍을 것인지 주제를 정하고 그에 맞는 필수적인 장비를 우선적으로 준비하는 것도 효율적인 짐싸기의 기술이다. 물론 많이 걷는 일정이라면 장비는 최소화하는 것이 바람직하다.
- 여행용 삼각대와 셔터릴리즈를 지참한다. 삼각대는 일출, 일몰, 야경 사진 등 빛이 부족한 환경에서 흔들림 없는 사진을 찍을 때 사용된다.
- 많은 양의 사진을 찍는다면 여분의 메모리 카드와 배터리, 충전기를 가져가야 한다. 외부 저장장치나 클라우드 서비스를 활용하여 찍은 사진을 안전하게 저장할 수 있다.
- 편광(CPL) 필터와 그라데이션 ND필터, 외장플래시, 레인커버 등을 준비한다. 또한, 여행지에서 찍은 사진을 곧바로 리뷰하고 싶다면 노트북을 가져가도 좋다.

▼ Canon 5D Mark IV 200mm F9.0 1/20s ISO100 일본 홋카이도

❸ 촬영하기 전에 카메라 설정하기

사진을 촬영하기 전에 수동 모드(M)를 이용하여 미리 카메라 설정을 해놓으면 현장에 도착해서 카메라를 켜고 곧바로 촬영을 시도할 수 있다. 빛이 충분하고 아웃포커스가 필요하지 않은 경우 조리개 f/8~f/11, ISO감도 100, 측광 모드 평가측광, 화이트밸런스 자동(AWB), 파일 형식 RAW+JPEG 파일로 저장하도록 설정한다. 현장에 도착해서 카메라를 켜고 구도를 잡은 다음, 사진의 밝기에 따라 노출보정을 하고 셔터를 눌러 촬영한다. 만약 빛이 부족해서 흔들림이 발생할 가능성이 높다면 삼각대를 사용하거나, 셔터속도를 더 빠르게 설정하기 위해 조리개를 개방하거나 ISO감도를 높여 흔들림을 최소화 할 수 있다.

▲ Canon 5D Mark IV 25mm F11.0 1/80s ISO100 대전 장태산

❶ 촬영 모드 : 카메라 촬영 모드를 설정한다. 프로그램 모드(P)에서 시작해서 필요에 따라 조리개우선 모드(A, AV), 셔터속도우선 모드(S, TV), 수동 모드(M)로 전환할 수 있다. 수동 모드를 활용하면 조리개와 셔터속도를 사용자가 직접 조절할 수 있다.

❷ 조리개(F) 설정 : 조리개는 렌즈를 통해 들어오는 빛의 양을 조절한다. 조리개값을 낮게 설정하면 배경이 흐릿하게 되며, 높게 설정하면 피사계 심도가 깊어져 더 넓은 영역에 초점이 맞는다.

❸ 셔터속도 설정 : 촬영하는 대상에 따라 적절한 셔터속도를 선택한다. 정적인 풍경이나 사물을 촬영할 때는 셔터속도를 느리게 설정하여 충분한 빛이 이미지 센서에 들어오게 한다. 빠르게 움직이는 대상을 촬영할 때는 셔터속도를 빠르게 설정하여 움직임을 포착할 수 있다.

❹ ISO감도 설정 : 촬영 조건에 따라 ISO감도를 설정한다. 밝은 환경에서는 ISO감도를 낮게 설정하여 화질을 높이고, 어두운 환경에서는 높게 설정하여 이미지를 밝게 촬영한다. 다만, ISO감도를 높게 설정할수록 노이즈가 증가하고 전반적인 사진의 화질이 떨어질 수 있으므로 적절히 조절한다.

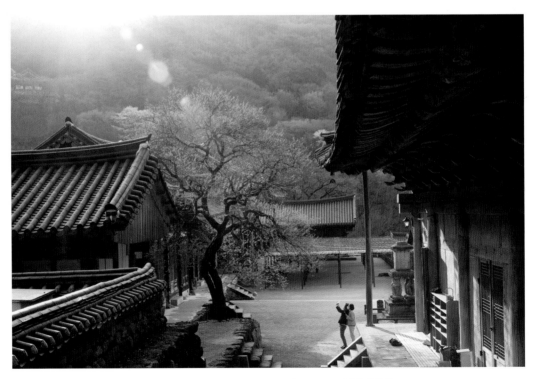

▲ Canon 5D Mark IV 50mm F11.0 1/60s ISO100 구례 화엄사

❺ 측광 모드 선택 : 피사체의 밝기를 측정할 수 있는 촬영 대상의 영역과 범위를 제한할 수 있다. 평가측광, 부분측광, 중앙중점측광, 스팟측광 등이 제공되며, 4가지 방식 중 하나를 선택하여 피사체의 밝기를 측정할 수 있다. 일반적으로 평가측광이 가장 많이 사용된다.

❻ 화이트밸런스 설정 : 촬영 환경의 색온도에 따라 화이트밸런스를 설정할 수 있다. 화이트밸런스를 자동(AWB)으로 설정하면 대부분의 촬영 조건에서 자동으로 화이트밸런스를 보정한다.

❼ 파일 형식 선택 : JPEG와 RAW 파일 형식 중 적절한 파일 형식을 선택한다. JPEG 파일은 압축된 이미지로 파일 용량이 적고, 후보정을 거치면 파일이 손상될 수 있다. RAW 파일은 높은 심도의 미가공 데이터로 원본 그대로의 품질을 유지하여 색감이 뛰어나고 화질이 우수한 반면, 용량이 크고 현상(컨버터) 과정을 거쳐야 비로소 이미지로 바꿀 수 있다. RAW 파일은 색감이 뛰어나고 노출과 색온도(AWB)를 재조정할 수 있다.

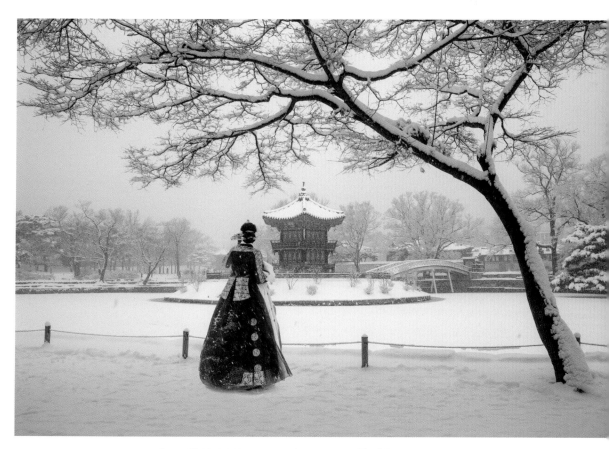

▲ Canon 5D Mark IV 24mm F8.0 1/160s ISO200 서울 경복궁

④ 조리개우선 모드(A, AV)로 설정하라

여행지에서 거리 사진을 찍다 보면 특별하거나 이색적인 장면을 발견하고 카메라에 담고 싶지만,
카메라 조작이 늦어 실패한 경험이 있을 것이다. 이러한 순간을 '스냅 사진(Snap)'이라 부르며, 사전
적 의미로는 움직이는 피사체를 재빨리 찍는 사진을 말한다. 다시 말해 어떤 연출도 하지 않고 자
연광 상태에서 다시 돌아오지 않을 순간을 포착하는 것이다. 이때 빠르게 움직이는 순간을 포착하
기 위해 가장 적합한 카메라 촬영 모드는 조리개우선 모드(A, AV)이다.

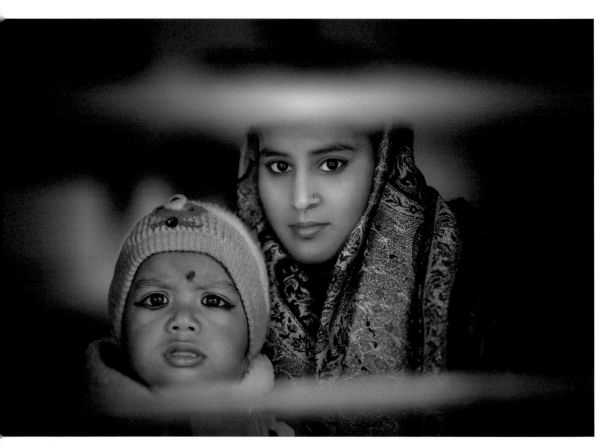

▲ Canon 5D Mark Ⅳ 35mm F1.4 1/125s ISO1600 인도

조리개우선 모드(A, AV)는 사용자가 조리개를 설정하면 카메라가 표준 노출을 얻을 수 있도록 자동으로 셔터속도를 조절한다. 이미 ISO감도를 100으로 설정했으므로 조리개 설정만 선택하면 되기 때문에 가장 간단한 노출 설정 방법이다. LCD 화면을 통해 사진의 밝기를 확인하고 노출보정 다이얼을 이용해 노출보정을 할 수 있다. '+(플러스)'로 설정하면 사진이 밝아지고, '−(마이너스)'로 설정하면 사진이 어두워진다. 수동 모드(M)는 조리개와 셔터속도를 촬영 조건에 따라 수동으로 설정해야 하므로 빠른 셔터를 기대하기 어렵고, 자동 모드(AUTO)와 프로그램 모드(P)는 자신만의 심도 표현이 불가능하며 흔들림이 발생하기 쉽다. 즉, 어느 곳에서나 찰나의 순간을 재빠르게 포착하기 위해서는 항상 셔터를 빠르게 누를 수 있도록 준비가 되어 있어야 한다. 좋은 스냅 사진은 현장의 이야기를 잘 담아낸 사진이며, 준비된 사람만이 좋은 사진을 찍을 수 있다.

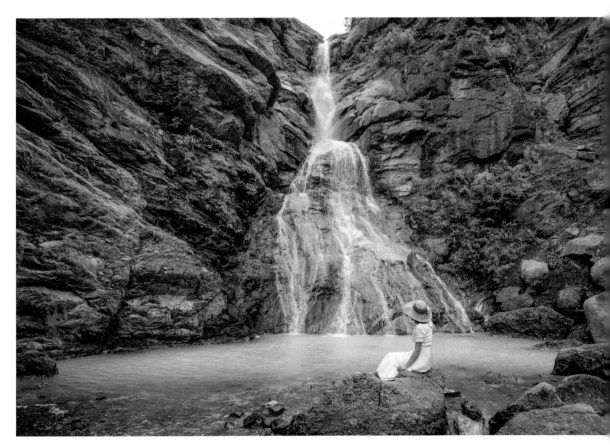

▲ Canon 5D Mark IV 21mm F5.6 1/60s ISO100 삼척 미인폭포

⑤ 스토리텔링이 있는 사진을 찍어라

여행 사진에서 가장 중요한 것은 스토리텔링이 있는 사진을 찍는 것이다. 스토리텔링이 있는 사진은 단순한 구성에서 벗어나 사진을 보는 사람들에게 더 많은 이야기나 감정을 전달할 수 있으며, 호기심을 불러일으키는 힘을 갖고 있다.

모든 사진에는 이야기가 담겨 있다. 사진 속의 피사체들이 들려주는 이야기일 수도 있고, 작가가 말하고자 하는 메시지나 감정을 피사체를 통해 전달할 수도 있다. 또한, 사진을 보는 사람이 스스로 상상하고 발전시켜 자신만의 이야기를 만들어 내기도 한다. 사진을 찍기 전에 프레임 안에 무엇이 있는지 관찰하고, 그곳에 가보지 못한 사람들에게 보여주고 싶은 사진의 이미지를 머릿속으로 그려보는 것도 이야기를 구성하는 좋은 방법이다.

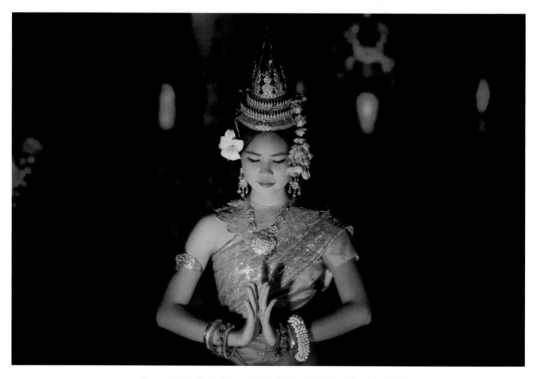

▲ Canon 5D Mark Ⅲ 105mm F3.5 1/500s ISO3200 캄보디아 씨엠립

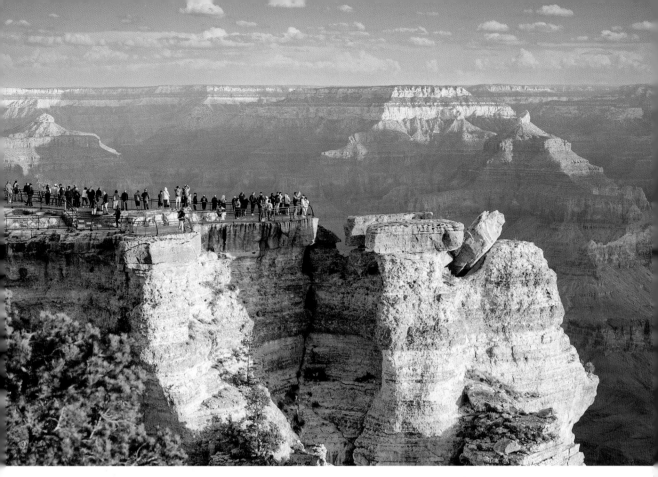

▲ Canon EOS R6 70mm F5.6 1/160s ISO400 미국 그랜드캐년 국립공원

스토리텔링이 있는 여행 사진은 그 자체로 여행의 경험과 이야기를 담아내는 사진을 말한다. 사진을 보는 사람들에게 그곳에서 무엇을 하고, 무엇을 보고, 무엇을 느꼈는지 여행지의 분위기와 감정, 자연과 경치, 문화와 사람들, 도시의 특징을 전달하며, 사진을 통해 여행의 순간을 더 생생하게 느낄 수 있게 해주어야 한다. 사진을 보는 사람들과 함께 여행의 감정과 경험을 공유하며 여행에 대한 욕구를 불러일으키고, 그 순간의 아름다움과 이야기를 나눌 수 있도록 스토리텔링이 있는 사진을 찍어보라.

⑥ 여행 사진을 위한 구도 잡는 법

사진 구도는 사진 촬영 시 프레임 안에 피사체를 배치하는 방법을 말한다. 한 장의 사진을 만들기 위한 단계는 첫 번째로 기본적인 카메라 설정을 하고, 두 번째로 사용 가능한 빛을 이해하며, 세 번째로 프레임 구성을 통해 구도를 잡는 것이다. 기술적으로 완벽한 이미지를 만들기 위한 카메라 설정을 하고, 빛에 주의를 기울여 적정노출 설정을 하며, 눈앞의 피사체를 가장 잘 전달하도록 구도를 잡는 것이다.

사진 구도는 안정감을 주는 삼분할 법칙을 활용하여 3×3 격자선의 교차점에 피사체를 배치하고 가로와 세로, 광각과 망원렌즈를 사용해서 다양한 구도를 시도한다. 렌즈의 화각을 변경하는 것보다 촬영하는 눈높이를 변화시키는 것이 이미지 구성을 쉽게 변경할 수 있는 방법이다. 촬영자의 시점과 피사체의 위치를 바꿔보면 처음에는 보이지 않았던 요소들이 보일 수도 있다.

▲ Canon 5D Mark IV 16mm F11.0 1/200s ISO100 미국 요세미티 국립공원

풍경 사진은 여행 사진의 범주에 속하며 독특한 도전 과제들로 가득한 대상이다. 풍경 사진을 위한 구도는 프레임을 삼등분하여 전경, 중경, 원경을 배치한다. 구도를 입체적으로 구성하면 사진에 깊이와 시각적인 효과를 부여할 수 있다. 화면에 흥미로운 요소가 있다면 이를 전경이나 중경에 배치하고, 조리개를 적당히 조여 피사계 심도를 깊게 조절하면 전경에서 원경까지 모든 영역에 초점이 맞게 된다. 여기서 '피사계 심도'란 어떤 거리의 피사체에 초점을 맞추었을 때 초점이 맞는 앞뒤 간의 거리를 말한다. 피사계 심도를 깊게 하기 위해 단초점 렌즈를 사용하거나 피사체로부터 멀리 떨어지면 가까이 있을 때보다 심도가 깊어진다.

▲ Canon 5D Mark IV 24mm F8.0 1/200s ISO100 미국 옐로스톤 국립공원

7 사진의 주제를 강조하라

사진에서 주제는 사진 작품을 통해 작가가 전달하고자 하는 메시지 또는 이야기를 나타내는 것이다. 사진은 프레임 안에 피사체를 배치하여 작가의 이야기를 전달하는 것이며, 이 피사체는 하나일 수도 있고 여러 개일 수도 있다. 이러한 경우 주요 피사체를 주제로 지칭하고, 이차적이거나 부차적인 피사체를 부제 또는 부주제라고 한다. 프레임 안에는 다양한 피사체가 존재하기 때문에 모든 사진에는 마땅히 주제와 부주제가 있을 수 있다.

사진의 주제를 강조하기 위한 방법으로 다양한 구성을 시도할 수 있다. 가장 일반적인 방법은 주제에 초점을 맞추고 나머지 요소를 흐리게 만드는 것이다. 사람의 시선은 초점이 맞은 지점이나 가장 밝은 부분에 먼저 집중되는 경향이 있으며, 사진 작가는 이러한 초점을 활용하여 주제와 메시지를 강조한다. 주제와 부주제를 적절히 배치하고 주제를 강조하면 더욱 시선이 집중되는 결과물을 얻을 수 있다.

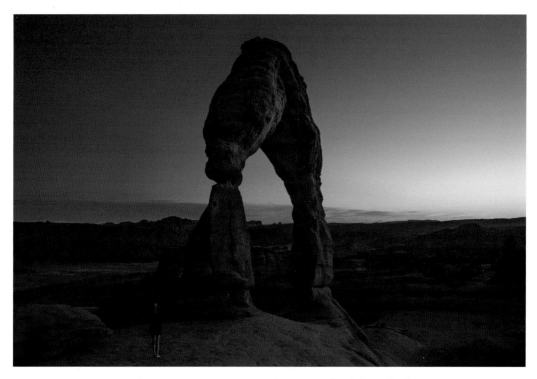

▲ Canon 5D Mark IV 26mm F11.0 1/15s ISO100 미국 아치스 국립공원

사람의 눈은 초점이 맞은 지점과 프레임의 밝은 부분으로 시선이 먼저 집중되는 경향이 있으며, 따뜻한 색조에 끌리게 된다. 이미지의 초점, 밝기, 색상이 시선을 먼저 이끈다는 의미이다. 따라서 주제가 되는 피사체를 밝은 영역에 배치하거나, 배경에서 주제를 강조하기 위해 이미지의 가장자리 영역을 어둡게 조절하여 시각적 효과를 극대화하고 주제를 강조할 수 있다. 좋은 여행 사진은 주제가 뚜렷하고 여행의 느낌을 잘 표현한 사진이다.

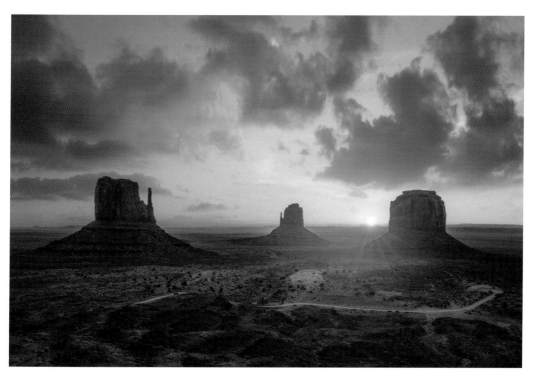

▲ Canon 5D Mark IV 25m F11.0 1/40s ISO100 미국 모뉴먼트밸리

⑧ 기억에 남는 인물 사진 찍기

여행 사진과 풍경 사진의 경계는 사진 속에 인물이 포함되느냐, 포함되지 않느냐의 차이에 있다. 풍경 사진에도 때로는 인물을 배치하는데, 그 이유는 사진 속에 생동감을 불어넣거나, 인물이 풍경의 크기를 가늠할 수 있도록 하기 위함이다. 즉, 인물을 배치하여 사진에 이야기를 만들거나, 주 피사체의 규모를 가늠할 수 있도록 하기 위한 목적이 크다. 풍경 사진은 일반적으로 광각렌즈를 사용하여 조리개를 조이고 화면 전체에 초점이 맞도록 설정한다. 풍경 속에 인물을 배치할 때에는 주제가 흐려지지 않도록 인물의 비율을 작게 구성하는 것이 좋다. 풍경 사진은 풍경이 주 피사체이며 인물은 부제가 되어야 한다.

여행 사진은 여행지의 배경과 인물을 동시에 담아내는 것이 핵심이다. 여행지의 상징적인 피사체를 배경으로 사진을 찍는 경우, 가장 흔히 범하는 실수는 배경의 주 피사체는 적절하게 담겨 있는데 인물을 상대적으로 작게 배치하거나, 조리개를 지나치게 개방한 상태에서 인물에 초점을 맞추

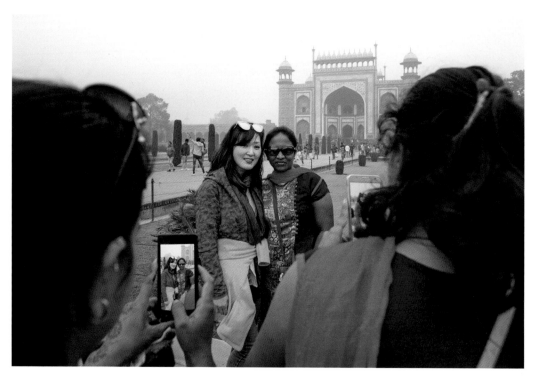

▲ Canon 5D Mark IV 24mm F6.3 1/80s ISO400 인도 타지마할

고 촬영하여 뒷배경이 잘 보이지 않는 것이다. 인물이 주제가 되도록 구도를 잡았다면, 인물에 초점을 맞추고 조리개를 조여주어 여행지 정보와 인물을 뚜렷하게 나타내야 오래 기억에 남을 수 있다.

망원렌즈는 인물 사진을 찍을 때 장단점이 많은 렌즈이다. 망원렌즈의 특성인 아웃포커스 효과를 주면 배경이 흐려져서 자칫하면 이곳이 어디인지 알 수 없게 된다. 사진을 찍고자 하는 장소에서 조리개를 적절히 조여주어 사진을 감상하는 사람이 해당 장소가 어디인지 알 수 있도록 프레임을 구성해야 한다. 배경의 특색이 잘 나타나지 않은 흐릿한 인물 사진은 여행 사진으로서 가치가 없다.

▲ Canon 5D Mark IV 80mm F2.8 1/2500s ISO100 인도 카주라호

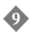 **그야말로 마법의 순간, 매직아워(Magic hour)**

태양이 뜨거나 지기 30분 전후에는 색온도가 급격히 변화한다. 이 시간을 '매직아워(Magic hour)'라고 부르며, 해 질 무렵에는 석양의 빛이 사물에 금빛으로 은은하게 번지고 피사체의 표면 질감이 드러난다. 도시의 높은 빌딩들은 일제히 조명을 밝히고 자동차의 불빛이 궤적을 그리며, 하늘이 어두워지기 전에는 연한 석양빛이 비치게 된다. 이때는 일출 직전과 같이 그림자가 없고 색상들 사이의 대비가 거의 없어 어느 때보다 색감이 부드럽고 따뜻하다. 하늘을 여백이 아닌 대상으로 만들 수 있는 순간이다.

▲ Canon 5D Mark IV 25mm F5.6 1/15s ISO500 중국 계림

매직아워에는 붉은 계통의 낮은 색온도로 인해 하늘의 색감이 다양하게 변하며, 이상적인 사진을 찍을 수 있는 그야말로 마법 같은 시간이다. 도시를 여행하는 경우, 이 순간을 놓치지 않기 위해 최소한 30분 혹은 한 시간 전에 일출이나 일몰을 감상할 수 있는 장소에 가서 준비를 마치고 기다려야 한다. 하늘의 색상은 시시각각 변하고 시간 또한 짧아서 그 어느 때보다 분주해질 수밖에 없다.

태양의 고도가 낮아지면 부드럽고 따뜻한 석양빛을 체감하며 역광 사진을 시도해봐도 좋다. 피사체의 디테일은 상대적으로 떨어질 수 있지만, 은은하게 파고드는 빛의 질감과 선을 감상할 수 있는 역광은 자연이 주는 특별한 선물이다. 해가 땅에 떨어지고 어두워지기 직전에는 하늘의 색상이 짙은 파랑으로 변한다. 이때 도시의 야경을 찍으면 마치 마술 같은 사진이 만들어 진다. 시간이 지날수록 하늘은 점점 더 어둡게 변하고 노출차가 크게 벌어지므로 해 질 무렵이 야경 사진의 최적기이다. 이때 조리개를 적절히 조이고 사진이 흔들리지 않도록 삼각대를 사용하는 것이 안전하다.

▲ Canon 5D Mark IV 23mm F11.0 30s ISO100 미국 샌프란시스코

⑩ 여행용 삼각대를 지참하라

여행용 삼각대는 여행 중에 휴대하기 편리하면서도 안정적인 사진 촬영을 위한 장비이다. 일반 삼각대보다 부피가 작고 가벼워도 카메라를 지탱할 수 있는 지지력과 단계별 높이 조절 기능이 있어서 야간이나 장시간 촬영에 효과적이다. 삼각대의 기종에 따라 다리를 역방향으로 접을 수 있는 컴팩트하고 휴대성이 높은 구조를 가지고 있다.

삼각대의 다리는 일반적으로 4단 또는 5단으로 구성되는데, 여행용 삼각대는 경량화를 위해 견고한 제품을 선택하는 것이 좋다. 다리 파이프가 두꺼울수록 미세한 진동에도 흔들림이 발생할 가능성이 줄어든다. 또한, 삼각대의 높이 조절 잠금장치는 일일이 열고 닫는 레버식 잠금장치보다 한 번에 풀고 고정할 수 있어 사용이 편리한 너트식 잠금장치를 추천한다. 대체적으로 너트식 잠금장치를 사용하면 빠르고 편리하게 높이 조절을 할 수 있으며, 삼각대를 펴고 접을 수 있다.

▲ Canon 5D Mark IV 70mm F6.3 1/60s ISO200 미국 샌프란시스코

여행용 삼각대를 선택할 때에는 카메라 가방에 휴대가 가능한 45cm 내외의 컴팩트한 사이즈가 적당하다. 비행기로 이동하는 경우, 길이 60cm 이상 삼각대는 위탁 수하물로 분류되어 기내 반입이 제한될 수 있으므로 항공사에 연락하여 반입 가능 여부를 사전에 확인하는 것이 좋다. 적절한 크기와 무게, 휴대하기 편한 여행용 삼각대를 선택하면 여행 중에도 안정적인 사진을 찍을 수 있다.

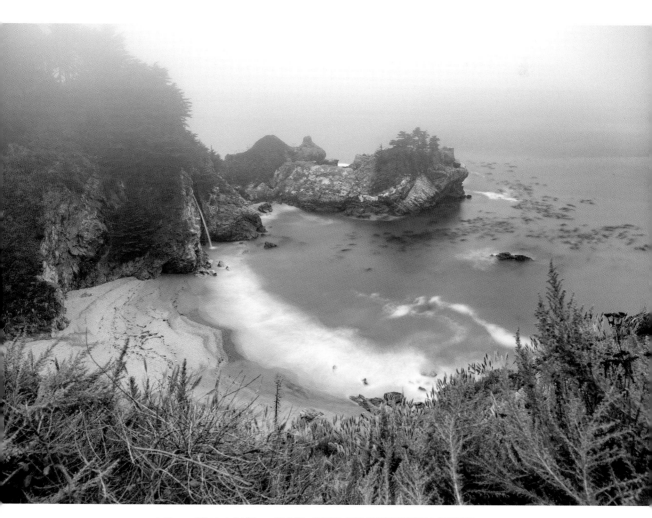

▲ Canon 5D Mark IV 24mm F5.6 30s ISO100 미국 줄리아파이퍼번스 주립공원

⑪ 파노라마(Panorama) 사진으로 넓게 찍어라

파노라마 사진은 넓은 풍경을 한눈에 볼 수 있도록 여러 번 촬영하여 한 장의 사진으로 만드는 기법이다. 넓은 영역을 한 프레임에 담기 어려울 때 화각이 넓은 초광각 렌즈를 사용하면 왜곡된 결과물이 나올 수 있다. 이럴 때는 여러 장의 사진을 촬영하고 포토샵의 포토머지(Photomerge) 기능이나 다른 그래픽 프로그램을 사용하여 합성 작업을 하면 넓은 범위의 파노라마 사진을 만들 수 있다.

파노라마 사진을 찍을 때는 몇 가지 중요한 요소를 고려해야 한다. 카메라 촬영 모드를 수동 모드(M)로 설정하여 노출, 조리개, 셔터속도, ISO감도, 화이트밸런스 등의 설정이 동일한 조건으로 촬영되어야 하며, 원하는 지점을 선택하여 초점을 맞추고 고정하면 일관된 결과물을 얻을 수 있다. 파노라마 사진은 여러 장의 사진을 합성하여 만들기 때문에 각 사진 간에 약간의 오버랩이 필요하다. 삼각대를 사용하여 수평을 유지한 상태로 약 1/3 정도의 영역이 서로 겹치도록 일정한 간격으로 촬영한다. 좌우로 쉽게 움직일 수 있도록 파노라마가 지원되는 삼각대와 볼헤드를 사용하면 더욱 정교한 작업이 가능하다. 광각렌즈는 왜곡 현상으로 인해 후보정 작업을 할 때에 이어 붙이는 과정이 어려울 수 있으므로 가급적 왜곡이 적은 표준렌즈를 사용하는 것이 좋다.

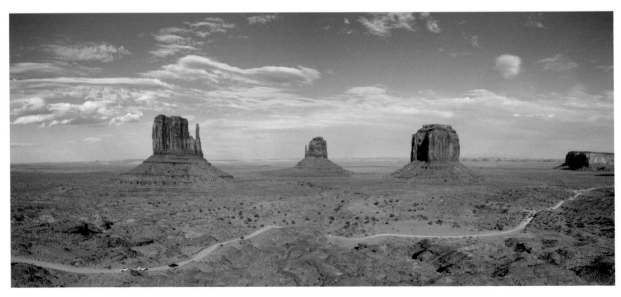

▲ Canon 5D Mark IV 35mm F11.0 1/320s ISO100 미국 모뉴먼트밸리

⑫ 한 컷 정도 있으면 좋은 음식 사진

최상의 컨디션을 위해 빠트릴 수 없는 건 음식이 주는 즐거움이다. 식도락 역시 큰 즐거움이므로 여행 중에 맛집을 탐방하고 예쁜 카페에서 인증샷을 남겨야 비로소 일정이 완성된다. 음식의 디테일이 잘 표현된 클로즈업 사진도 좋지만, 한두 컷 정도는 식당의 분위기와 주변 요소를 포함하여 사진에 이야기를 담으면 더욱 생생하게 추억할 수 있을 것이다. 이를 위해 여행지에서 더욱 분위기 있는 음식 사진을 찍기 위한 몇 가지 팁을 알아보자.

📷 자연광을 활용하라

햇빛이 잘 드는 창가 자리에 앉으면 자연광을 활용하여 부드럽고 자연스러운 조명으로 음식 사진을 찍을 수 있다. 음식 뒤에서 들어오는 역광이나 역사광을 이용하면 입체감이 생기고, 음식 고유의 색감을 살려주어 음식이 더욱 맛있게 보일 수 있다.

📷 소품을 활용하라

음식을 단순히 놓아두는 것보다 해당 메뉴와 연관된 소품들을 적절히 배치함으로써 사진을 더 풍성하고 매력적으로 보이게 할 수 있다. 식기, 수저, 접시, 조미료용품, 식재료 등의 소품을 활용하되, 음식에 대한 집중도가 떨어지지 않도록 과하게 배치하는 것은 피해야 한다.

📷 단순한 배경을 선택하라

음식을 강조하기 위해 깔끔하고 단순한 배경을 선택한다. 너무 복잡하거나 혼잡한 배경은 주위의 시선을 분산시킬 수 있으므로 피하는 것이 좋다. 간결한 배경을 선택하거나, 식물이나 꽃나무가 있는 내부 공간을 배경으로 삼으면 더욱 분위기 있는 사진을 얻을 수 있다.

▲ Canon 5D Mark IV 50mm F5.6 1/60s ISO100 일본 홋카이도

📷 맛있게 보이는 구도를 찾으라

음식 사진에서 가장 일반적인 구도는 탑뷰와 아이뷰이다. 탑뷰는 90도 각도에서 위에서 아래로 내려다보며 촬영하는 것이며, 아이뷰는 눈높이인 45도 각도에서 아래로 내려다보며 촬영하는 것이다. 음식의 전체적인 구성을 보여주고 싶다면 탑뷰를, 음식의 느낌을 자연스럽게 보여주고 싶다면 아이뷰를 선택한다. 클로즈업 샷은 음식의 디테일과 질감을 강조할 수 있다.

📷 아웃포커스(Out of focus) 효과를 적용하라

조리개를 개방한 상태에서 음식에 초점을 맞추고 촬영하면 초점이 맞은 부분은 선명하고 나머지 주변 배경은 흐려진다. 이처럼 아웃포커스 효과를 활용하면 음식의 주요 요소를 돋보이게 하고 배경을 흐리게 하여 음식에 더 집중할 수 있으며, 감성적인 사진을 연출할 수 있다.

📷 사진 보정 소프트웨어를 활용하라

소프트웨어를 활용하여 명암 조절, 색상 보정, 콘트라스트, 화이트밸런스 등을 조절하여 사진을 더욱 풍부하게 보정할 수 있다. 후보정 작업을 통해 음식의 실제 색감과 깊이를 강조하고, 필요에 따라 음식의 특정 부분을 강조하여 음식을 더욱 맛있게 표현할 수 있다. 후보정 작업은 주관적인 요소에 의해 결정되므로 여러 번의 시도와 조정으로 자신의 취향과 분위기에 맞는 음식 사진을 완성할 수 있다.

▲ Canon 5D Mark IV 70mm F4.0 1/200s ISO200 미국 샌프란시스코

사람들은 다양한 목적으로 여행 사진을 찍는다. 주로 여행 중에 마주했던 아름다운 풍경과 일상의 추억을 기록하는 사람들도 있고, 일부 사람들은 잘 알려진 명소나 문화적인 장면 등을 학습하고 기록하기 위해 사진을 찍는다. 이러한 사진들은 주로 자연, 도시, 관광, 건축물, 음식, 일상생활 등이 사진의 주제가 되며, 다른 사람들에게 여행에 대한 욕구를 불러일으키고 새로운 여행 계획을 세우는 데 도움을 준다.

여행 사진은 여행자의 시선과 창의력을 기반으로 여행지의 아름다움과 특징을 잘 담아내야 한다. 또한, 사진을 감상하는 사람들에게 다양한 이야기를 전달할 수 있어야 하며, 무엇보다 자유로운 여행을 하면서 자신만의 감정과 느낌을 담은 여행 사진을 찍는 것이 중요하다.

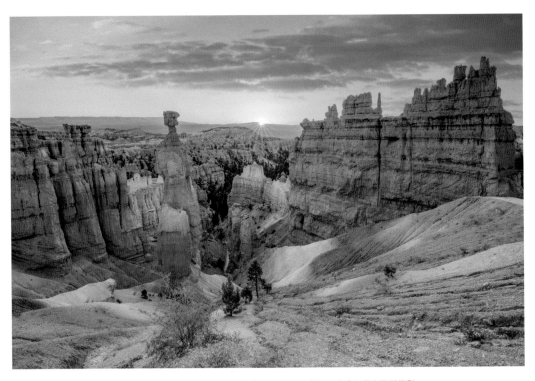

▲ Canon EOS R6 16mm F11.0 1/10s ISO100 미국 브라이스캐년 국립공원

▲ Canon 5D Mark IV 20mm F11.0 30s ISO100 미국 캘리포니아 빅서

사람들은 한 장의 사진을 통해 행복을 느끼고,
자연과 어우러진 인간의 삶이
얼마나 소중하고 가치 있는 것인가를 느낀다.

PART 5

풍경 사진 잘 찍는
10가지 방법

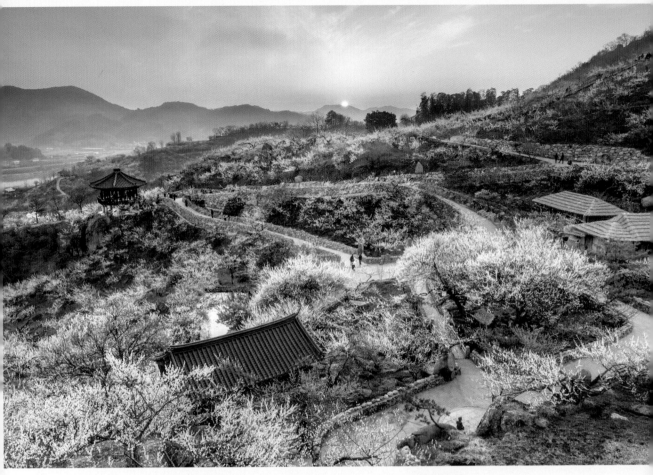

▲ Canon 5D Mark IV 16mm F11.0 1/30s ISO200 광양 매화마을

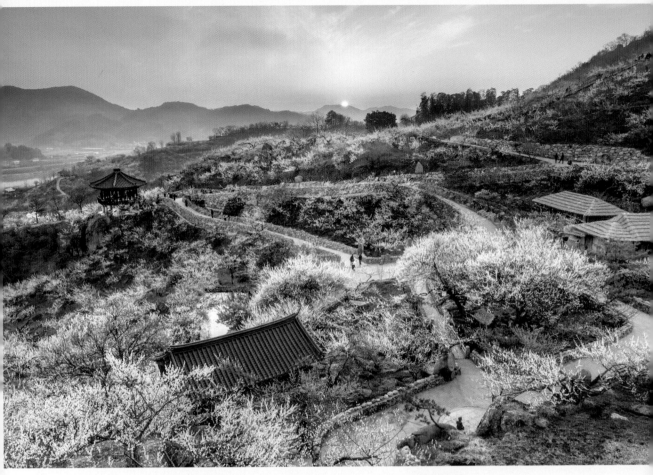 **instagram** photography

풍경 사진은 자연의 아름다운 풍경을 주제로 촬영한 사진을 의미한다. 자연이나 인공적인 경치가 포함된 모든 요소를 풍경 사진의 주제로 삼으며, 일상의 느낌이나 도시, 자연 명소 등을 대상으로 가장 아름다운 순간을 사진으로 표현한다. 사람들은 한 장의 사진을 통해 행복을 느끼고, 자연과 어우러진 인간의 삶이 얼마나 소중하고 가치 있는 것인가를 느낀다.

풍경 사진은 단 한 장으로 모든 것을 이야기해야 한다. 프레임을 통해 감정을 기록하고, 조형원리를 효과적으로 표현해야 한다. 풍경 사진은 무엇을 새롭게 만드는 일이 아니라 주어진 환경에서 최선의 모습을 찾아내는 것이다. 자신이 표현하고자 하는 주제가 뚜렷하고 완성도 높은 사진을 창작하기 위해 고도의 집중력과 시각적 심상을 요구하는 작업이다. 최적의 조건을 갖춘 풍경과 마주했어도 사진에 대한 기본적인 지식이나 촬영법을 숙지하지 못했다면 그저 감흥 없는 사진을 찍는 데 그치고 말 것이다. 보다 독창적이고 창조적인 구성의 작품을 얻기 위해 기본적인 카메라 설정을 배우는 것부터 시작해서 사진 촬영 기법을 숙지하고, 사진을 한 장 한 장 찍을 때마다 무엇을 어떻게 찍을 것인지 고민해야 한다. 다음은 풍경 사진을 잘 찍기 위한 10가지 팁이다.

❶ 중간 범위 조리개를 선택하라

조리개(Aperture)는 렌즈를 통해 카메라로 들어오는 빛의 양을 크기로 조절한다. 조리개의 크기는 '조리개값' 또는 'F값'이라 부르며, 일반적으로 '1.4, 2, 2.8, 4, 5.6, 8, 11, 16, 22'와 같이 제한된 범위의 조리개값을 가지고 있는데 이를 풀스톱이라고 한다. 이 수치 사이의 1단계를 1스톱(Stop)이라고 하며, 1스톱은 세분화 되어 3단계의 중간값(풀스톱→1/3스톱→2/3스톱)으로 설정된다. 즉, 1스톱은 조리개, 셔터속도, ISO감도를 조절하여 카메라에 들어오는 빛의 밝기가 2배 차이 나는 단위(증가/감소)를 말한다.

노출은 빛의 양을 조절하는 조리개와 셔터속도에 의한 노출 설정에 의해 결정된다. 조리개값이 작을수록 조리개가 열려 더 많은 빛을 렌즈를 통해 받아들이고, 커질수록 조리개가 닫혀 더 적은 양의 빛을 받아들인다. 사진을 찍을 때 노출이 조절되어 렌즈를 통해 받아들인 빛이 이미지 센서에 도달하여 이미지가 만들어 진다.

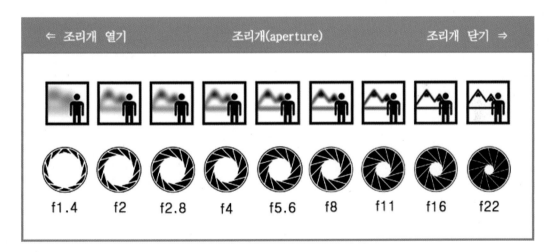

조리개는 렌즈와 연결된 설정으로 렌즈를 통과하는 구멍의 크기를 나타낸다. f/1.4, f/2, f/2.8과 같이 개방된 조리개를 사용하면 카메라에 들어오는 빛이 많아져서 심도가 얕아지고 배경이 흐려진다. 반면 f/11, f/16, f/22와 같이 조리개값을 크게 설정하면 조리개가 닫힐수록 카메라에 들어오는 빛의 양이 줄어들어 심도가 깊어지고 배경이 선명해진다.

풍경 사진을 찍기 위한 조리개는 중간 조리개(단렌즈 f/5.6~f/8, 줌렌즈 f/8~f/11)를 사용하는 것이 화질과 피사계 심도를 위해 가장 효과적이다. 조리개를 최대 개방하면 빛을 반사해 내는 지점에 색수차가 발생할 수 있다. 색수차는 빛의 파장에 따라 굴절률이 다르기 때문에 렌즈를 통과한 빛이 색상별로 다른 곳에 상이 맺히는 현상을 말한다. 또한, 렌즈 주변부의 광량 저하로 사진의 외곽 부분이 어두워지는 비네팅(Vigntting) 현상이 발생할 수 있다. 그 결과 촬영된 이미지의 해상력이 떨어지고 대비가 감소하여 화질이 저하된다.

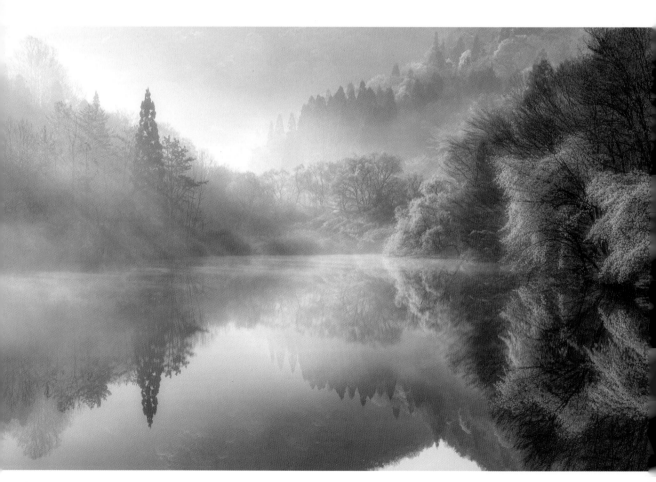

▲ Canon 5D Mark IV 50mm F11.0 1/160s ISO100 화순 세량지

반면 조리개를 과하게 조이면 렌즈의 회절 현상이 발생한다. 회절 현상은 파장을 갖는 물체가 면에 부딪혔을 때 굴절되는 현상으로, 이미지의 선명도와 해상력이 저하된다. 일반적으로 회절이 나타나는 조리개 수치는 f/16이며, 이보다 높은 조리개는 이미지 품질이 저하될 수 있으므로 가급적 피하는 것이 좋다. 따라서 적절한 피사계 심도와 사진의 화질을 높이기 위해서는 중간 범위 조리개를 선택하는 것이 좋다.

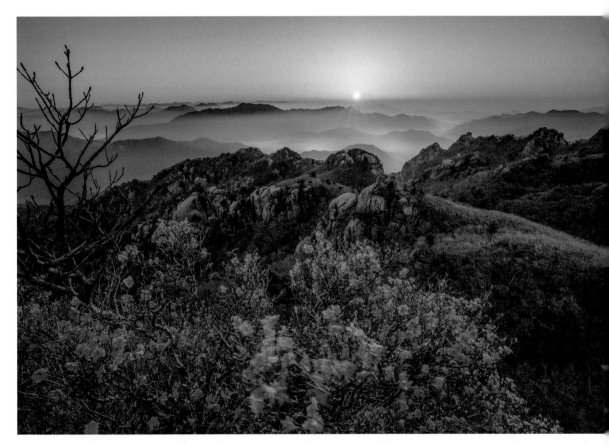

▲ Canon 5D Mark IV 16mm F11.0 1/15s ISO100 속리산

사람들은 카메라를 처음 구입하는 순간 감동을 주는 사진을 찍고 싶어 한다. 하지만 현실은 그렇지 못하다. 자신만의 표현 방식과 남다른 관점을 찾는 것은 풍경 사진 촬영에서 가장 어려운 요소이다.

② 아웃포커스와 팬포커스를 이해하라

조리개값을 작게 설정하여 조리개를 최대한 개방하면 피사계 심도가 얕아진다. 이때 '심도가 얕다' 라는 말은 초점이 맞은 부분은 선명하고, 나머지 부분은 흐릿해진다는 의미이다. 이 상태에서 원하는 피사체에 초점을 맞추고 촬영하면 초점 맞은 부분은 선명하게 드러나고, 나머지 주위 배경은 흐리게 표현되는 것을 '아웃포커스(Out of focus)' 라고 한다.

아웃포커스를 사용하는 이유는 배경과 피사체를 분리해서 주 피사체를 더욱 돋보이게 하기 위함이며, 주로 인물 촬영이나 특정 피사체를 강조하기 위한 방법으로 활용된다. 조리개 수치가 작을수록, 카메라와 피사체의 거리가 가까울수록, 렌즈의 초점거리가 길수록 아웃포커스 효과는 증가한다.

▲ Canon 5D Mark Ⅳ 175mm F5.6 1/200s ISO100 서울 정독도서관

기술적으로 초점거리란 초점을 무한대에 맞추었을 때 렌즈의 제2주점(렌즈의 광학적 중심)으로부터 초점면(필름 또는 이미지 센서)까지의 거리를 말하며, 렌즈의 중심에서부터 상이 맺히는 초점면까지의 거리를 mm 단위로 표시한다. 또한, 초점거리와 화각은 서로 반대의 상관관계가 있다. 초점거리가 짧아지면 보이는 범위(화각)가 넓어지고, 초점거리가 길어지면 보이는 범위(화각)가 좁아진다. 이러한 특성을 활용하여 원하는 화각과 아웃포커스 효과를 조절하여 다양한 효과를 구현할 수 있다.

빛이 비치는 꽃무릇에 스팟측광으로 노출을 측정하고 조리개를 개방하여 심도를 얕게 설정하면, 꽃무릇을 제외한 주위 배경이 흐려지고 어두워져 꽃잎의 디테일이 부각된다.

▲ Canon 5D Mark Ⅲ 200mm F3.5 1/125s ISO100 영광 불갑사

'팬포커스(Pan focus)'는 아웃포커스와 반대되는 개념이다. 조리개값의 수치를 f/8 이상 높여 조리개를 조이고 촬영하면 피사계 심도가 깊어져서 화면의 전경에서부터 후경까지 전체적으로 초점이 맞는 선명한 사진이 된다. 주로 풍경 사진을 찍을 때 사용하는 기법으로, 화면의 3분의 1 지점에 초점을 맞추면 화면 전체에 선명하게 초점이 맞는다. 팬포커스는 주로 풍경 사진이나 단체 사진 등의 일반적으로 모든 부분에 초점이 맞는 사진을 찍을 때 사용된다.

심도가 얕은 망원렌즈는 아웃포커스 효과를 나타내기에 적절하지만, 팬포커스 사진에는 적합하지 않을 수 있다. 광각렌즈를 비롯한 단초점렌즈는 심도가 깊어서 조리개를 적절히 조여주어도 팬포커스 효과를 표현하기에 적당하다. 다만 팬포커스를 사용할 때 빛이 적게 들어와서 셔터속도가 느려질 수 있으므로, 조리개값을 먼저 설정하고, 사진이 어둡다면 ISO감도나 셔터속도를 조절하여 노출을 보정해 주어야 한다.

▲ Canon 5D Mark IV 16mm F11.0 0.5s ISO100 보은 임한리 솔밭공원

아웃포커스는 감성적이고 주관적인 느낌을 표현하기에 적합하며, 팬포커스는 화면 전체의 공간이 선명하게 표현되어 주로 넓은 화각의 풍경 사진이나 보도사진 등, 사진의 정보를 정확히 전달하고자 할 때 사용된다.

❸ ISO감도를 낮게 설정하라

ISO감도는 렌즈를 통해 들어오는 빛에 대한 카메라 센서의 민감도를 나타낸다. ISO감도를 높게 설정하면 어두운 장소에서도 사진을 밝게 찍을 수 있지만, ISO감도를 높게 설정할수록 노이즈가 증가하고 디테일과 채도가 저하되어 전반적인 사진의 화질이 떨어진다.

일반적인 풍경 사진과 같이 광량이 충분한 조건에서는 ISO감도를 100 또는 200과 같이 낮게 설정하기를 권장한다. 가능한 한 ISO감도는 낮게 설정하고, 조리개와 셔터속도를 조절해서 노출을 설정하면 노이즈를 줄이고 전반적으로 높은 화질의 사진을 얻을 수 있다. 일반적으로 ISO감도를 높게 설정해야 하는 경우는 다음과 같다.

❶ 어두운 환경 : 밤이나 어두운 실내에서 촬영할 때 충분한 조명이 없는 경우 ISO감도를 조금 높게 설정하면 센서가 빛을 더 민감하게 감지해서 보다 밝은 사진을 찍을 수 있다. 다만, ISO감도를 높이면 노이즈가 증가할 수 있으므로 적절하게 설정하는 것이 중요하다.

▲ Canon 5D Mark IV 16mm F11.0 15s ISO500 천안 각원사

❷ 셔터속도를 빠르게 : 움직임이 빠른 대상을 정확하게 촬영하려면 ISO감도를 높여서 더 빠른 셔터속도로 설정할 수 있다.

❸ 손떨림방지 : 삼각대를 사용하지 않거나, 손떨림으로 인해 흔들림이 발생할 가능성이 높을 때, ISO감도를 높여서 더 빠른 셔터속도로 설정하면 흔들림을 최소화할 수 있다.

❹ 흑백 사진 촬영 : 흑백 사진을 촬영할 때도 어두운 부분의 디테일을 보다 잘 잡아내기 위해 ISO감도를 높게 설정할 수 있다.

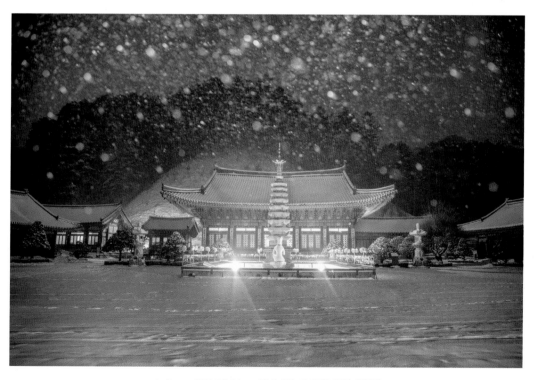

▲ Canon EOS R6 24mm F2.8 2.5s ISO200 평창 월정사

❹ 이미지 구성에 유의하라

사진에서 구도란 사진을 찍을 때 표현하고자 하는 대상의 형태, 위치, 색감 등을 조화롭게 구성하는 것을 말한다. 잘 구성된 가로 사진은 시각적 아름다움을 제공하며, 사진에 깊이감을 부여한다. 한 장면 안에 포함된 피사체의 어느 부분을 자르고 포함시킬지에 따라 화면 구성의 느낌이 달라지며, 화면에 포함된 모든 요소를 한 프레임에 담으려고 하다 보면 주제와 부제의 구분이 희미해질 수 있다.

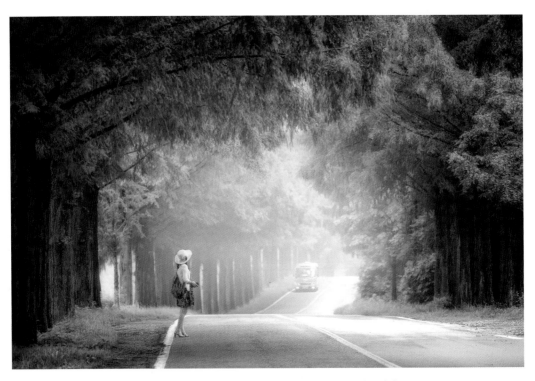

▲ Canon 5D Mark IV 180mm F3.5 1/500s ISO400 진안 모래재

특히 풍경 사진을 찍을 때에는 전체 요소와 배경을 조화롭게 구성해야 한다. 전경은 주요 피사체를 포함하는 부분이며, 배경은 전경과 조화를 이루면서 주요 피사체를 강조하거나 부각시킨다. 즉, 전경 요소를 통해 사진에 깊이와 풍성함을 부여하고, 원경 요소를 통해 풍경의 범위를 확장시키는 역할을 한다. 사진은 3차원 공간을 2차원으로 표현하는 매체이다. 1차원은 선, 2차원은 면, 3차원은 입체 도형을 떠올리면 된다. 프레임을 구성할 때 전경, 중경, 원경이 모두 담기면 3차원적인 입체감이 생기면서 자연스럽게 사진의 깊이가 더해진다. 전경에 무엇이든 흥미로운 요소가 있다면 화면에 포함하려는 이유이다.

구도를 결정하기 전에 먼저 자연과 소통하고 대상으로부터 느낌을 받아들여 감정을 이입하는 자세가 필요하다. 셔터를 누르기 전에 머릿속으로 구도를 어떻게 설정할지, 피사체와 배경은 잘 어울리는지 깊이 고민하고 여러 각도에서 촬영해 보는 것이 좋다. 카메라의 촬영 위치에 따라 구도 설정이 다를 수 있으며, 광선의 종류와 위치에 따라 사진의 느낌이 달라지므로 다양한 시도를 통해 최적의 구도를 찾아보자.

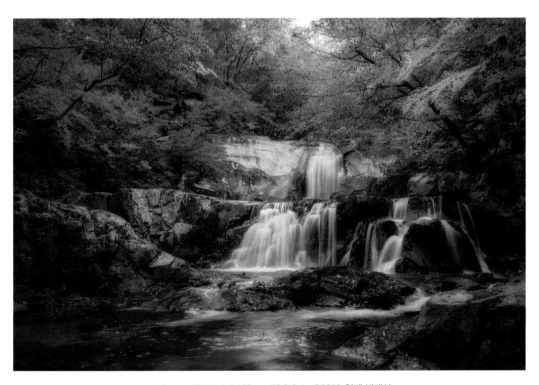

▲ Canon 5D Mark IV 30mm F6.3 0.4s ISO250 인제 방태산

⑤ 삼분할 법칙을 활용하라

삼분할 법칙은 사진의 구도를 구성할 때 가장 이상적이고 안정적인 구도를 갖는 분할법이다. 사진의 구도를 잡을 때 카메라의 뷰파인더나 액정 화면에서 가로와 세로에 각각 두 개의 가상선을 긋고 삼등분하여 두 선이 만나는 네 개의 교차점이나 선을 활용하여 피사체를 배치한다. 구도적으로 안정감 있고 균형 잡힌 이미지가 만들어짐과 동시에 사진을 보는 사람의 시선을 화면 안으로 유도하는 역할을 한다.

특히 일출 일몰 사진을 찍을 때 수평선이나 지평선을 중앙에 두는 구도는 피하는 것이 좋다. 일상적으로 프레임의 중앙에 이 선을 배치하여 커다란 해의 모습만 담는다면 재미없고 밋밋한 사진이

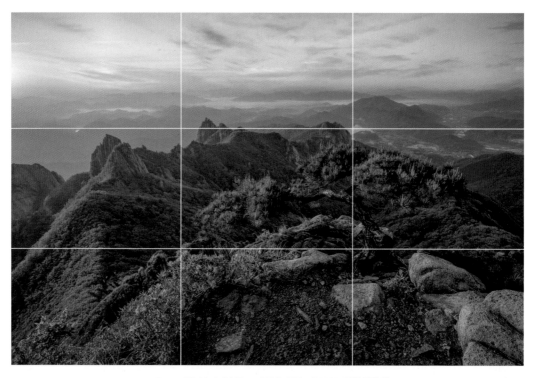

▲ Canon 5D Mark IV 16mm F11.0 1/30s ISO100 영암 월출산

구도는 사진에서 매우 중요한 요소이다. 처음 사진을 배우거나 시작할 때에 구도만큼은 꼭 삼분할 법칙을 활용하기를 권장한다. 독창적인 구도로 창의적인 장면을 만들어 내는 것도 좋지만, 규칙을 깨뜨리려면 먼저 규칙을 알아야 한다. 디지털 카메라는 뷰파인더나 LCD 모니터에 내장된 3×3 격자를 표시하여 사진의 기울기를 확인하고 교차점에 피사체를 배치함으로써 균형감 있는 구도 설정을 할 수 있다.

될 수 있다. 또한, 화면의 한 가운데 이 선을 배치하여 사진을 1:1로 나누면 주제가 명확하지 않은 사진이 되어 사람들의 시선은 그 둘 중 어디에도 고정할 수 없게 된다. 화면을 삼등분하여 수평선이나 지평선을 3분의 1 또는 3분의 2지점에 배치하는 이유다. 이 선을 어디에 배치하느냐에 따라 사진의 분위기와 느낌은 다르며, 일반적으로 이분할 구도보다 삼분할 구도가 균형 있고 안정감 있는 결과물을 가져다 준다.

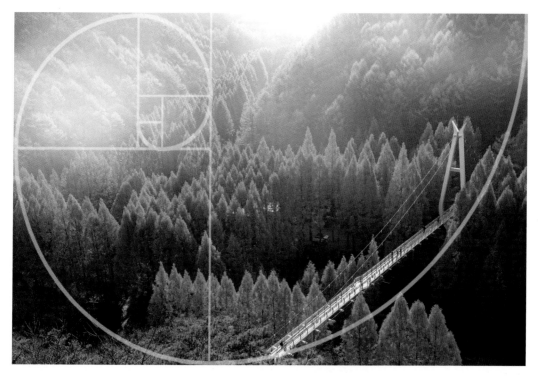

▲ Canon 5D Mark IV 31mm F11.0 1/60s ISO200 대전 장태산

사진의 구도를 잡을 때 삼분할 법칙이나 황금분할(황금비율)을 기반으로 구성하면 훨씬 균형을 이루어 미적이고 시선이 집중되는 사진을 만들 수 있다. 황금분할은 고대 그리스로부터 사용된 인간의 눈에 가장 이상적이고 안정적인 구도를 갖는 분할법이다. 모든 요소가 조화롭고 대칭적으로 배치되어 보기에 편안하고 아름답게 느껴지므로 사진, 콘텐츠, 디자인, 레이아웃 등 다양한 분야에서 널리 사용된다. 황금분할은 이미지의 초점이 나선형 곡선 안에 오도록 피사체를 배치한다.

6 풍경 사진에 인물 배치하기

풍경 사진에 인물을 배치하면 단순한 구도에서 벗어나 주제를 더욱 부각할 수 있다. 자연이나 인공적인 구조물과 조화되는 인물의 모습은 피사체의 크기를 현실적으로 가늠할 수 있게 해주며, 아름다운 장면의 느낌을 시각적으로 극대화한다. 산악 사진에 포함된 인물, 바닷가를 걷는 인물, 또는 풍경을 바라보고 있는 인물을 전경에 포함하거나 배경과 어울리게 배치할 수 있다.

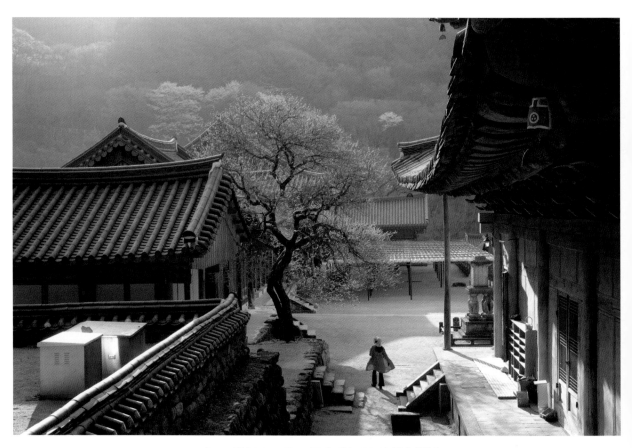

▲ Canon 5D Mark IV 50mm F11.0 1/60s ISO100 구례 화엄사

다만 구도를 설정할 때 자칫하면 주제를 흐릴 수 있으므로 인물에 초점을 맞출지, 다른 피사체에 초점을 맞추고 인물을 배경으로 삼을지, 배경과 인물을 모두 선명하게 나타낼 것인지 고민해야 한다. 인물을 주제로 삼았다면 초점을 인물에게 맞추어야 주제가 뚜렷하고 사진에 생동감을 더할 수 있다. 또한, 삼분할 법칙을 활용하여 인물을 중심이 아닌 위치에 배치하고, 전체 프레임에서 인물의 크기 비율을 작게 설정하여 인물이 풍경 속에 자연스럽게 녹아 들도록 하면 시각적으로 아름다운 구도를 만들 수 있다. 풍경 사진에 인물을 배치할 때에는 타인의 초상권을 침해하지 않도록 유의해야 한다.

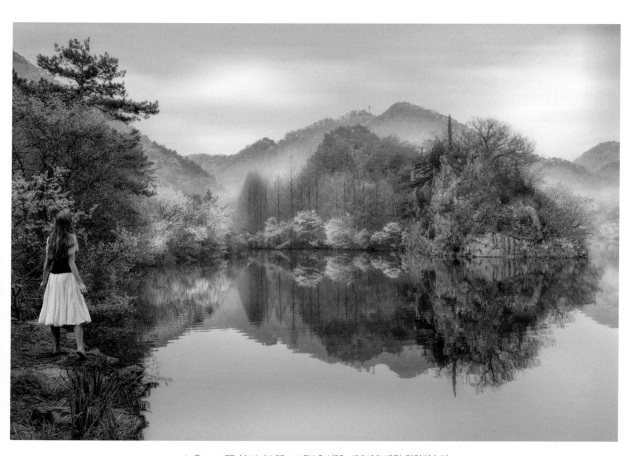

▲ Canon 5D Mark IV 35mm F11.0 1/60s ISO100 대전 장안저수지

⑦ 히스토그램(Histogram)으로 노출을 점검하라

완성도 높은 사진을 찍기 위해서는 여러 조건이 부합되어야 하는데, 그중에서도 가장 중요한 요소는 노출 설정이다. 노출은 조리개와 셔터속도에 의해 조절되며, 이미지 센서에 도달하는 빛의 강도에 따라 사진의 밝고 어두운 정도를 결정한다.

디지털 카메라는 히스토그램을 RGB 형태로 보여주어 사용자가 찍은 사진이 적정노출인지 아닌지를 LCD 모니터의 히스토그램을 통해 곧바로 확인할 수 있다. 히스토그램은 이미지 내의 모든 화소들의 밝기값을 보여준다. 빛의 분포에 따라 노출부족인 경우 좌측 영역에 그래프가 집중되고 노출과다인 경우 우측 영역에 그래프가 집중되며, 가장 이상적인 히스토그램은 가운데 부분, 즉 중간 회색 영역으로 그래프가 집중되어야 한다. 적정노출에서 벗어난 밝은 영역과 어두운 영역은 사진의 톤을 손상시키는 부분이므로 사진을 찍을 때 히스토그램을 이용하여 노출을 결정하면 적절한 노출의 결과물을 얻을 수 있다. 또한, 히스토그램은 포토샵에서 이미지를 보정할 때도 해당 이미지의 밝고 어두운 정도를 판단하는 기준이 된다.

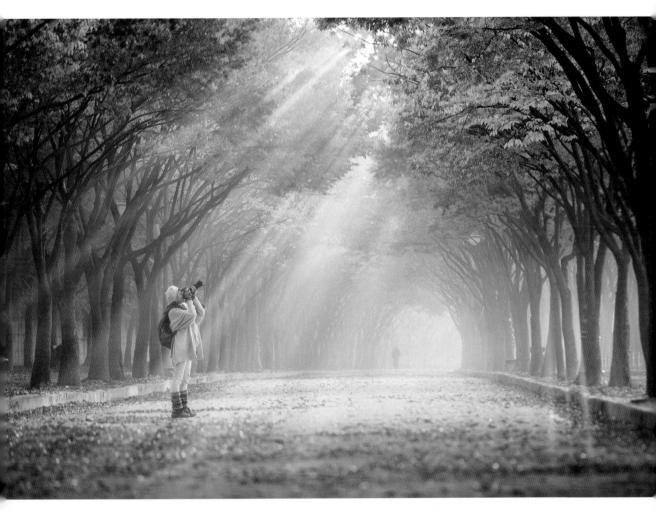

▲ Canon 5D Mark Ⅲ 200mm F3.5 1/60s ISO100 인천대공원

🔷8 편광필터(CPL필터)로 하늘을 더욱 푸르게

파란 하늘에 구름이 흘러 극적인 하늘이 펼쳐지면 어디든 가서 사진을 찍고 싶어진다. 공해 없는 파란 하늘은 우리의 마음을 설레게 만들기 때문이다. 이런 날에는 카메라에 광각렌즈를 장착하고 드넓은 하늘을 마음껏 담아보자. 광각렌즈는 같은 거리에서 촬영할 때 표준렌즈보다 하늘이 더 멀리 느껴지고 넓은 공간감을 제공하며, 지상에서 거리가 멀어질수록 하늘은 더욱 짙은 파랑색을 드리우게 된다. 또한, 하늘의 고유한 색감을 잘 표현하기 위해서는 순광 상태에서 촬영하는 것이 좋다. 노출을 적정노출보다 −1 스톱 정도 언더로 설정하면 하늘의 색상을 더 진하게 표현할 수 있다.

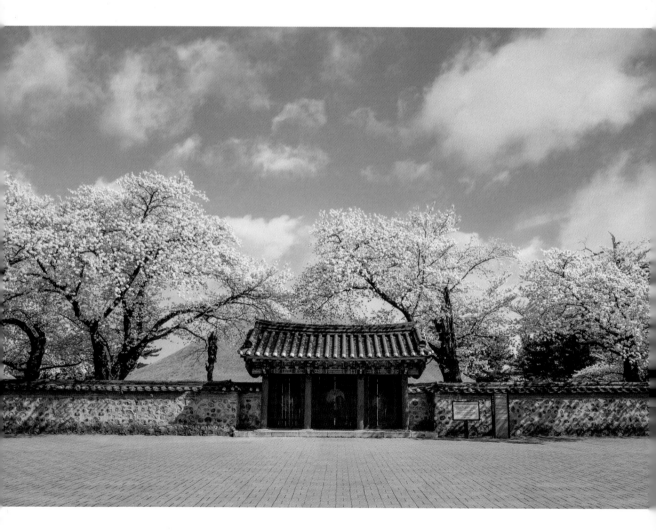

사람들의 시선은 가장 먼저 밝은 곳으로 향하는 경향이 있다. 따라서 사진에서 하늘이 선명하지 않고 흐릿하게 나타난다면 사진의 전반적인 분위기가 흐려질 수 있다. 편광필터는 빛의 굴절률이나 표면에서 반사된 광선을 사용자가 임의로 조절할 수 있는 필터이다. 주로 물이나 유리 또는 비금속 표면에서 예상치 못하게 발생하는 빛의 난반사를 제거할 때 사용되며, 빛의 산란을 제거하여 색상을 선명하게 만들어 준다. 편광필터를 사용하여 하늘에 측광하면 공기 중의 작은 먼지나 수분 입자들이 반사하는 광선들을 제거하므로 하늘 색상이 더욱 깊고 짙어진다. 특히 피사체와 카메라, 그리고 태양이 일직선을 이루는 순광 상태에서 이 효과는 더욱 강조된다. 다만 역광이나 흐린 날씨에는 편광필터의 효과가 제한될 수 있다.

편광필터는 풍경 사진에 주로 사용되며, 우리 눈에 보이지 않는 무수한 빛의 반사들을 제거하여 하늘이나 수면을 보다 짙고 파랗게 만들어 준다.

◀ Canon 5D Mark IV 20mm F11.0 1/250s ISO100 경주 대릉원

❾ 삼각대를 지참하라

일반적으로 사진의 선명도를 떨어트리는 가장 흔한 원인은 흔들림이다. 조리개를 설정하고 셔터 버튼을 눌러 노출의 셔터속도가 손으로 들고 찍을 수 있는 한계를 초과한다면 손떨림으로 인해 흔들린 사진이 찍힐 수 있다. 이를 방지하기 위해 ISO감도를 높여 셔터속도를 더 빠르게 설정하거나 삼각대를 사용해야 한다.

카메라를 손으로 들고 찍을 수 있는 셔터속도의 한계는 사용하는 렌즈의 1/초점거리이다. 예를 들어, 화각이 50mm인 단렌즈를 사용하는 경우 셔터속도가 1/50초 이하로 내려가면 흔들린 사진이 찍힐 수 있으며, 초점거리가 70~200mm인 줌렌즈를 사용하는 경우 셔터속도가 뒤쪽 수치인 1/200초 이하로 내려가면 흔들린 사진이 찍힐 가능성이 높아진다. 카메라의 사양이나 성능에 따

▲ Canon 5D Mark IV 40mm F11.0 20s ISO100 안성팜랜드

라 차이가 있을 수 있지만, 손떨림방지 기능으로 보정할 수 있는 범위는 대략 1~2스톱(Stop) 정도 이다. 이는 최소한 1/200초의 셔터속도를 확보해야 하는 경우 손떨림방지 기능이 탑재되었다면 1/100초~1/50초로 설정해도 흔들림 없는 사진을 찍을 수 있다는 것이다. 그러나 손떨림방지 기능이 있더라도 흔들림을 백퍼센트로 극복할 수는 없다. 손떨림방지 기능으로 보정 할 수 있는 범위는 한계가 있기 마련이며, 손떨림방지 기능의 특성을 이해하고 흔들림 없는 사진을 찍기 위해서는 삼각대를 사용하는 것이 가장 안정적이다.

삼각대에 카메라를 고정했다면 렌즈의 손떨림방지 기능(IS, VR)을 끄고 미세한 진동과 흔들림을 방지하기 위해 셀프타이머 또는 셔터릴리즈를 사용한다. 손떨림방지 기능은 카메라 또는 렌즈 내부의 감지 센서를 사용하여 손의 미세한 흔들림을 감지하고 상쇄하여 흔들림을 줄여주는 역할을 한다. 삼각대를 사용하는 경우 안정적이므로 이 기능을 끄는 것이 좋다.

▲ Canon 5D Mark IV 16m F11.0 1/30s ISO100 강진 주작산

⑩ RAW 파일로 저장하라

카메라에 기록된 이미지를 저장하는 방식에는 JPEG 파일과 RAW 파일 형식이 있다. JPEG 파일은 이미 생성 과정에서부터 가공 처리되어 압축된 이미지로, 파일 용량이 적고 후보정을 거치면 파일이 손상될 수 있다. RAW 파일은 이미지 파일 포맷 중 하나로 '가공되지 않은 원본 그대로의 이미지 데이터' 라는 의미를 담고 있다. RAW 파일은 높은 심도의 미가공 데이터로 원본 그대로의 품질을 유지하여 화질이 우수한 반면, 파일 용량이 크고 현상(컨버터) 과정을 거쳐야 비로소 이미지 파일로 변환할 수 있다.

▲ Canon 5D Mark IV 105mm F9.0 1/80s ISO100 밀양 위양지

산등성이를 넘은 해가 위양지 완재정에 비칠 무렵, 가을옷 입은 단풍나무에 스팟측광하여 색감을 강조하고 주변을 어둡게 조절하였다. 사람의 눈은 초점이 맞은 지점과 가장 밝은 부분에 시선이 먼저 집중되고 따뜻한 색조에 끌리게 된다. 사진작가는 이 점을 이용하여 사진의 주제와 메시지를 강조한다. 여기서 시선은 어디를, 또 무엇을 바라보는 눈의 방향이다.

풍경 사진을 찍다 보면 일출 일몰과 같이 빛이 극적인 조건에서 적정노출을 맞추기 어려울 수 있다. 촬영을 마치고 후보정 작업을 이용하여 노출이나 색감 등을 적절하게 보정해야 할 필요가 있다면 RAW 파일로 저장하기를 권장한다. RAW 파일의 가장 큰 장점은 색감이 뛰어나고 노출과 색온도(WB) 등을 재조정할 수 있다는 것이다. 따라서 촬영 시 원본 데이터를 보존하고자 한다면 RAW 파일로 저장하는 것이 유용하며, 이후 보정과 편집 과정을 통해 원하는 결과물을 얻을 수 있다.

풍경 사진은 작가의 감성과 시각적인 구성으로 아름다운 순간을 포착하는 예술적인 표현 수단이다. 풍경 사진을 찍기 위한 팁을 활용하여 다양한 장소와 조건에서 창의적인 카메라 설정을 통해 자신만의 스타일을 발전시켜 나가야 한다. 다른 사진작가들의 작품을 참고하고 영감을 받는 것도 도움이 된다. 무엇보다 자연을 존중하고 사랑하는 마음을 품으면, 자연은 우리에게 무한한 영감과 아름다움을 제공해 줄 것이다.

▲ Canon 5D Mark IV 145mm F5.6 1/320s ISO100 진안 모래재

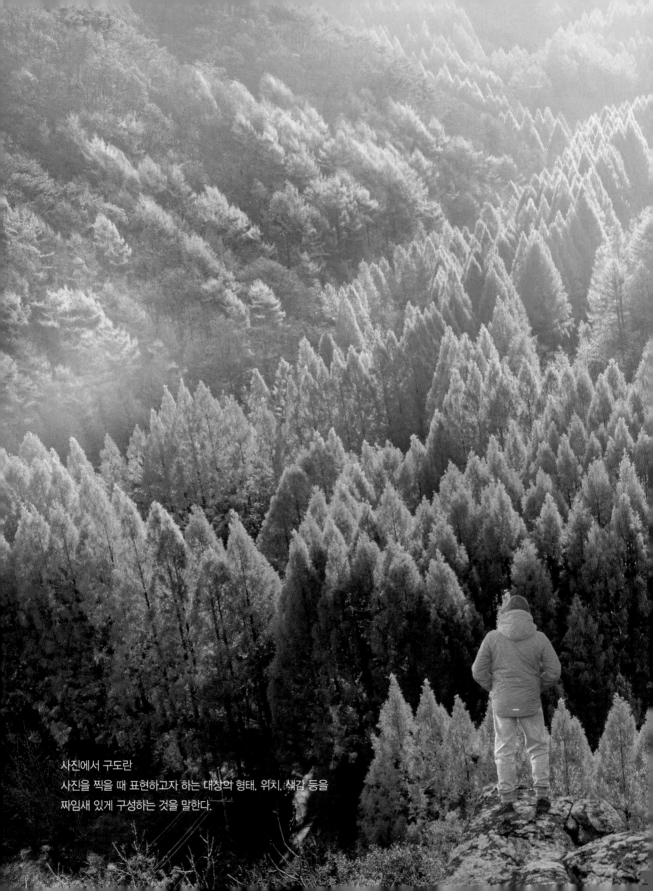

사진에서 구도란
사진을 찍을 때 표현하고자 하는 대상의 형태, 위치, 색감 등을
짜임새 있게 구성하는 것을 말한다.

PART 6

시선을 사로잡는
풍경 사진 구도

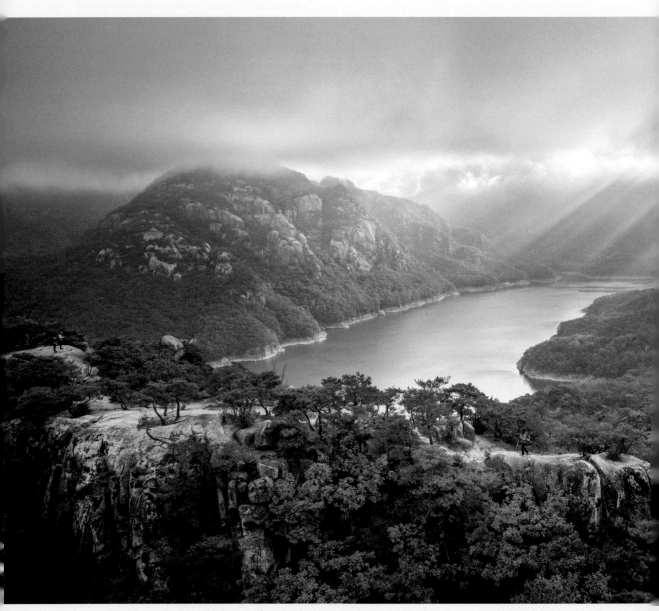

▲ Canon 5D Mark Ⅲ 24mm F11.0 1/60s ISO100 제천 옥순봉

풍경 사진의 구도는 화면 내의 모든 요소를 조화롭게 배치하여 입체감과 공간감을 제공하고 주제를 부각시키기 위한 과정이다. 풍경 사진을 찍을 때 시각적으로 아름답게 느껴지는 요소들을 어떻게 잘라내고 포함하는지에 따라 동일한 장소에서도 전혀 다른 느낌의 사진이 표현된다. 전체 요소와 배경을 조화롭게 구성해야 균형감 있고 보는 사람에게도 아름답게 느껴질 것이다.

화면을 구성할 때 전경은 주요 피사체를 포함하는 부분이며, 배경은 전경과 조화를 이루면서 주요 피사체를 강조하거나 부각시킨다. 즉, 전경 요소를 통해 사진에 깊이와 풍성함을 부여하고, 원경 요소를 통해 풍경의 범위를 확장시키는 역할을 한다. 사진을 찍기 전에 프레임 안에 어떤 요소들이 있는지 관찰하고 그곳에 가보지 못한 사람들에게 무엇을 보여주고 싶은지 이미지를 머릿속으로 그려보는 것도 화면을 효과적으로 구성하는 방법이다. 구도는 사진의 완성도를 결정짓는 중요한 요소 중 하나로, 사진을 매력적으로 만드는 역할을 한다.

❶ 삼분할 구도

사진의 구도를 설정할 때 가장 이상적이고 안정적인 구도를 갖는 분할법이다. 카메라의 뷰파인더나 액정 화면에서 가로와 세로에 각각 두 개의 가상선을 긋고 삼등분하여 두 선이 만나는 네 개의 교차점이나 선을 활용하여 피사체를 배치한다.

인물이나 꽃사진 같이 하나의 주제를 프레임에 배치할 때는 중앙 구도가 효과적일 수 있지만, 하나의 주제가 아니라 여러 개의 주제 또는 이들의 관계를 한 프레임에 표현하기 위해서는 삼분할 구도가 효과적이다. 삼분할 구도는 사진 속의 주요 요소들을 좌우 또는 상하로 배치하여 더 흥미로운 구도를 만들 수 있으며, 피사체와 배경을 조화롭게 구성하여 주제를 강조하고, 시각적인 효과를 통해 사진을 보는 사람들의 시선을 유도한다.

오월의 봄날을 수놓은 유채꽃 군락을 담은 사진이다. 드넓게 펼쳐진 노란 유채밭을 배경으로 봄의 색채와 공기의 질감, 봄날의 싱그러움까지 화면 속에 포함되도록 구도를 잡고 느린 셔터속도로 촬영하였다. 삼분할 구도를 활용하여 상단 3분의 2 영역에 맑고 화창한 하늘을 배치하거나, 하단 3분의 2 영역을 노란 유채꽃으로 채워 눈부신 봄날의 아름다움을 강조하였다.

② 중앙 구도

사진 속의 주요 피사체나 주제를 화면의 중앙에 배치하는 구도를 말한다. 주요 피사체를 화면의 중앙에 위치시켜 피사체를 부각하거나 직관적인 이미지를 만들 때 유용하다. 중앙 구도는 주로 인물이나 꽃, 곤충, 동물과 같이 자연을 대상으로 단순하고 명확한 주제가 있을 때 사용되며, 정적인 느낌을 강조하거나 주요 피사체에 집중하고자 할 때 효과적이다. 중앙에 배치되는 피사체 주위로 대칭적인 요소를 둘러싸거나 배경을 꾸며 조화로운 구도를 만들 수도 있다.

중앙 구도를 사용할 때는 주요 피사체를 중앙에 배치하면서도 주변 요소나 배경을 고려하여 균형을 맞추는 것이 중요하다. 좌우 배경이 서로 다른 경우 집중하지 못하거나 불안정한 느낌을 줄 수 있으므로 좌우 배경이 대칭이 되거나 단순한 배경을 선택하는 것이 좋다. 그러나 중앙 구도는 과도하게 예측 가능하거나 단조로워 보일 수 있으며, 이미지의 동적인 요소가 부족할 수 있다. 풍경 사진을 찍을 때는 주로 삼분할 구도나 수직/수평 구도를 활용하여 다양한 선과 요소를 조합하여 화면을 균형있게 구성하는 것이 더 효과적이다.

하얀 설원에 군집한 나무들이 환기하는 건 몽환적이고 이국적인 풍경이다. 삭막하기만 한 겨울 풍경이 기세를 더하고 가마우지 한 마리가 날아올라 공허함을 달랜다. 새가 날아오르지 않았더라면 그 나무들의 규모를 가늠할 수 없었을 터, 조리개를 조이고 화면 중앙에 나무 군락을 배치함으로써 비현실적인 풍경에 시선이 집중되게 하였다.

③ 수평선 구도

안정적인 느낌을 주는 구도로, 풍경 사진에서 가장 많이 활용되며 흔하게 볼 수 있는 구도이다. 사진을 촬영할 때 크게 신경을 쓰지 않아도 안정감은 제공하지만, 지나치게 단순하거나 단조롭게 보일 수 있는 단점도 있다. 수평선 구도는 주로 바다, 호수, 사막, 길, 교량과 같이 수평선이 뚜렷한 장소에서 가로로 뻗은 수평선을 중심으로 구성된다. 다만 수평선을 사진의 정중앙에 배치하면 사람들의 시선이 둘로 나뉘어질 수 있으므로 수평선을 사진의 중앙이 아닌 상단이나 하단으로 배치하여 더 안정적인 구도를 설정하는 것도 효과적인 방법이다.

수평선이 프레임 안에서 어느 위치에 배치되는지에 따라 시각적인 효과와 느낌이 달라진다. 배경 영역을 삼등분하여 하단의 1/3을 전경으로 활용하거나, 상단의 1/3 영역을 하늘이나 배경으로 활

용하고 수평선을 배치하면 화면이 균형을 이루어 시각적으로 편안한 느낌을 주면서 주제를 자연 스럽게 강조할 수 있다. 수평선이나 지평선은 대칭이 되는 기준선으로 활용되기도 하며, 나타내고 자 하는 주제 구성의 비중을 결정하는 기준선이 될 수도 있다. 수평선을 잘 활용하면 풍경 사진을 균형 있고 조화롭게 구성할 수 있다.

어딜 봐도 끝이 보이지 않는 황홀한 눈밭이다. 눈 쌓인 언덕을 지나 한 줄로 늘어선 자작나무들이 눈길을 사로잡고, 적 막 속에 잠겨있는 절제된 순백의 풍경은 그저 '무상'이라는 단어밖에 떠오르지 않는다. 하늘과 땅의 경계를 가르는 지평 선을 하단 3분의 1 지점에 배치하여 균형 있고 안정적인 구도를 설정하였다.

❹ 수직선 구도

풍경 사진에서 세로로 뻗은 수직선을 대상으로 사진을 구성하는 방법을 말한다. 주로 높은 산이나 도심의 고층 건물, 숲속의 나무, 건축물의 기둥 등과 같은 세로 요소가 포함된 사진에서 사용되며, 높이와 깊이감, 엄숙하며 고요한 분위기, 상승하는 느낌을 강조하기에 적합한 구도이다.

수직선 구도를 사용할 때는 주로 수직이 되는 주요 요소를 사진의 중앙에 배치하는 것이 일반적이다. 높은 건물의 경우 건물의 세로축을 수직선에 맞추고 먼 거리의 물체들이 수직선 방향으로 끝없이 펼쳐지는 듯한 느낌을 주어 건물의 높이와 원근감을 강조할 수 있다. 단, 수직선이 사진의 중앙에 위치하여 사진이 지나치게 단조로워지지 않도록 주의해야 한다.

서울 도심의 회색빛 도시에 석양빛이 은은하게 번지고 있다. 밀집된 건물군을 지나 유유히 흐르는 한강이 조망되고, 퇴근길 정체된 차량으로 붉게 점적된 한강 대교와 불 밝힌 서울의 중심 남산타워가 '여기가 서울이다'라고 말해 주는 듯하다. 망원렌즈를 사용하여 롯데월드타워에 초점을 맞추고 건물의 높이와 깊이감을 강조하였다.

◆ ⑤ 사선 구도

풍경 사진에서 사진 속의 요소들을 대각선으로 배치하여 동적인 느낌을 강조하기 위해 사용되는 구도이다. 주로 대각선으로 배치된 기찻길이나 자동차가 질주하는 도로 사진 등에 활용되며, 속도 감이나 방향감을 강조하는 데 효과적이다. 정적인 풍경과 동적인 느낌을 한 화면에 조합하여 더욱 생동감 있는 사진을 만들어 준다.

사선 구도는 선과 선이 만나는 점인 소실점을 활용하거나 사선이 멀어질수록 요소들이 작아지는 효과를 연출하여 원근감과 운동감을 강조할 수 있다. 사선 구도를 활용하여 풍경 사진을 찍을 때는 사선이 너무 복잡하거나 혼잡하면 주 피사체에 집중되지 않을 수 있어 간결하고 단조로운 배경을 선택하는 것이 좋다. 또한, 사선이 작품의 주요 요소를 가리지 않도록 화면구성에 유의해야 한다.

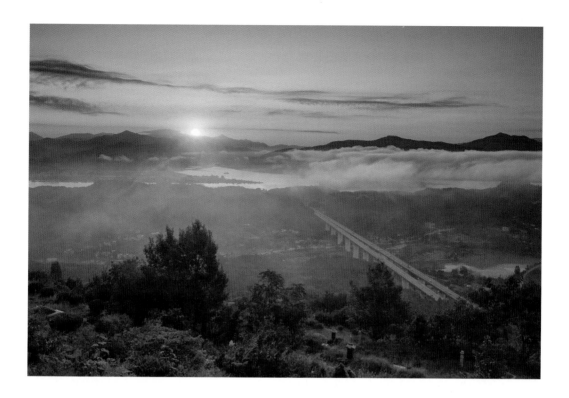

여름과 가을철에는 용문산 뒤에서 솟아오르는 일출과 강변에서 피어오르는 운해를 동시에 노려볼 만한 아름다운 사진 포인트이다. 유유히 흐르는 한강을 가로지르는 6번 국도에 설치된 교량은 사람들의 시선을 일출이 시작되는 곳으로 자연스럽게 유도한다. 교량은 주제를 강조하는 길잡이 선 역할을 하며, 동적인 느낌을 부여하는 사선 구도를 만들어 준다.

❻ 대각선 구도

풍경 사진에서 사진 속의 요소들을 대각선 방향으로 배치하여 화면에 동적인 느낌과 움직임을 부여하는 방법을 말한다. 이 구도는 주로 대각선으로 배치되는 요소들이나 선들이 작품 전체를 가로지르는 경우에 사용되며, 화면에 역동성과 움직임을 부여하여 시각적으로 흥미로움과 동적인 느낌을 제공한다.

대각선 구도를 사용하여 풍경 사진을 찍을 때 주의해야 할 점은 대각선이 너무 복잡하게 얽혀있거나 혼잡해 보이지 않도록 구성하는 것이다. 또한, 주요 피사체나 주요 요소가 대각선 방향에 잘 배치되도록 조절하는 것이 중요하다. 대각선 방향으로 배치되는 요소들은 사진을 보는 사람의 시선

을 자연스럽게 유도하고 이끌어주는 역할을 한다. 대각선 구도는 정적인 주제에 활기를 더하거나 움직임을 강조하고자 할 때 효과적으로 활용된다.

도심의 빌딩들이 불을 밝히고 자동차에서 흘러나온 불빛이 궤적을 만들어 준다. 어두울수록 셔터속도가 길어지면서 차량의 궤적은 더욱 선명하게 나타난다. 대각선으로 가로지른 잠실사거리를 프레임에 온전히 담기 위해서는 가능한 한 화각이 넓은 광각렌즈를 사용해야 하며, 느린 셔터속도로 설정하여 차량의 궤적을 효과적으로 표현할 수 있다.

7 곡선 구도

풍경 사진에서 곡선 형태로 배치되거나 그려지는 요소들을 활용하여 사진에 부드럽고 유연한 느낌을 줄 수 있는 구도이다. 이 구도는 주로 S자나 Z자 형태 등의 곡선을 활용하며, 구부러진 강이나 도로, 산과 길, 해안선과 같이 자연적인 곡선 모양의 지형을 포함한 풍경을 찍을 때 사용된다. 곡선은 직선보다 부드러움을 느낄 수 있으며, 정적인 느낌보다 변화가 있는 화면을 구성하는 데 용이하다.

전경에서부터 원경까지 이어지는 곡선의 흐름을 따라 사람들의 시선을 유도할 수 있으며, 곡선을 활용하여 주요 피사체를 배치하면 사진의 주제를 더욱 돋보이게 강조할 수 있다. 곡선 구도를 사용할 때는 곡선이 잘리지 않도록 배치하고, 곡선의 흐름을 최대한 부드럽게 나타내는 데 주의해야 한다. 또한, 삼분할 구도에 의한 구도를 설정하면 더욱 안정감 있고 시각적으로 아름다운 사진을 만들 수 있다.

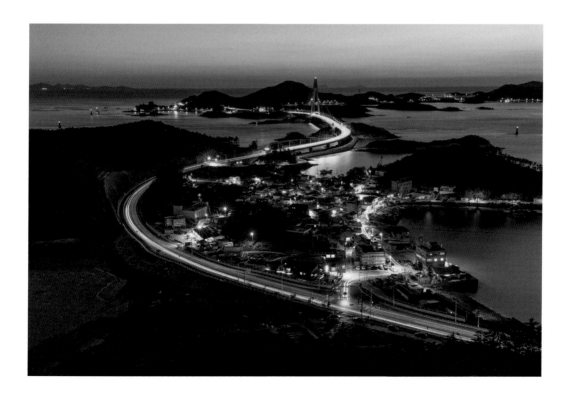

신안 증도 태평염생식물원은 소금이 묻어나는 천연 염전 습지이다. 봄철에는 습지에 빨간 함초와 삐비꽃이 피어나 바람에 흩날린다. 이 무렵 휘어진 물길 사이로 비릿하고 짭조름한 바다의 숨결을 느끼면서 빨간 함초와 삐비꽃이 어우러진 소금 꽃밭을 걸어 봐도 좋다. S자로 곡선을 그리면서 흐르는 물줄기와 방문자들의 모습을 배치하여 다양한 느낌을 연출할 수 있다.

⑧ 방사형 구도

풍경 사진에서 요소들이 중앙으로부터 방사형으로 퍼져나가는 형태를 이루는 구도를 말한다. 이 구도는 일종의 방사선을 형성하여 시선을 중심으로부터 멀리 떨어지는 방향으로 이끌어내는 효과를 가지며, 주로 원형 모양을 이루는 요소들을 포함한 풍경을 찍을 때 사용된다.

일출 사진을 찍을 때 태양의 광선이 방사형으로 퍼지는 모습이나 나무의 가지가 중심으로부터 뻗어 나가는 모습, 일상에서는 꽃을 촬영할 때도 적용할 수 있는 구도이다. 사진 요소들이 방사형으로 흩어지면서 시선이 중심으로부터 멀어질수록 대상들이 작아지는 효과를 활용하여 역동적이고 에너지가 넘치는 느낌을 줄 수 있다. 방사형 구도를 사용하여 사진을 찍을 때는 중심 피사체를 잘 포착하고 그 주위에 방사형으로 퍼지는 패턴을 형성하도록 프레임을 조절하는 것이 좋다. 방사형 구도를 적절히 활용하면 눈길을 끄는 독특하고 다이내믹한 사진을 만들 수 있다.

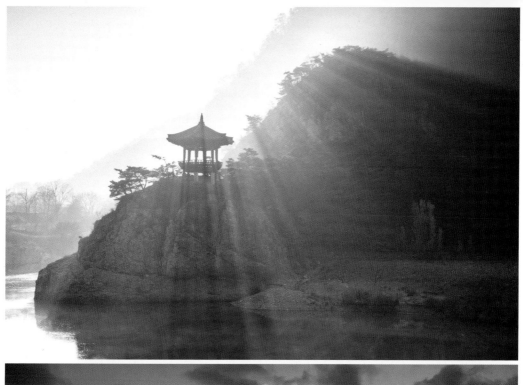

부산 기장 죽성마을 방파제 들머리에 위치한 죽성성당은 봄날의 회화 같은 풍경이다. 갯바위에 세워진 작은 성당과 등대가 푸른 바다와 어우러져 한 폭의 그림을 연출한다. 방파제에서 바다와 죽성성당을 전방에 배치하고 해가 뜨기를 기다린다. 마침내 태양이 떠올라 방사형으로 퍼지며 아침의 첫 빛이 축복처럼 번져 오른다.

9 길잡이 선

사진 요소에 포함된 길은 사진을 보는 사람의 눈길이 그 선을 따라 이동하며 사진 전체를 탐색하거나 주요 피사체로 이끄는 역할을 한다. 이것을 '길잡이 선(Leading line)' 또는 '시각 동선'이라고 한다. 전경에서 배경으로 이어지는 이 선은 입체감을 부여하고 작가가 이야기하고자 하는 주제를 부각하기 위한 역할을 한다. 길, 도로, 해안선, 가로수, 전깃줄, 강가를 따라 흐르는 강과 같이 자연 속에서 얻어지는 다양한 선들을 길잡이 선으로 활용할 수 있다.

이 선들의 교차점이나 선의 끝 부분에 주요 피사체를 배치하여 사람들의 시선이 그 선을 따라 자연스럽게 강조하고 싶은 주제로 향하게 된다. 이러한 길잡이 선을 삼분할 구도나 중앙 구도와 결합하면 세련되고 주제가 잘 부각되는 구도를 설정할 수 있다. 화면을 구성할 때 선의 배열은 비례와 균형에도 관여하므로 선을 적절히 배치해야 주제가 부각되고 안정적인 이미지가 만들어 진다. 풍경 사진을 구성할 때 가장 먼저 고려해야 하는 것은 바로 길잡이 선이다.

프레임을 구성할 때 전경, 중경, 원경이 모두 포함되면 입체감이 생기면서 깊이가 느껴진다. 화면을 입체적으로 구성하는 방법이다. 해가 떠오르면서 하늘이 여명빛으로 붉게 물들고, 안개를 뚫고 두 귀를 쫑긋 세운 마이산 봉우리가 모습을 드러낸다. 전경에 배치된 길은 길잡이 선 역할을 하며, 사람들의 시선을 일출이 시작되는 곳으로 데려다 준다.

⑩ 프레임 속 프레임

사진 내부에 프레임을 만들어 시선을 주요 피사체로 유도하는 기법을 말한다. 프레임을 활용하여 사진을 찍을 때, 사진 구도 내의 다른 요소를 활용하여 주요 대상 주위에 프레임을 만들어 그 앞이나 배경 영역에 강조하고 싶은 주제를 배치하여 주제를 강조하고, 시각적으로 흥미로운 구도를 만들 수 있다.

프레임 속 프레임은 사진 속에 또 다른 형태의 액자를 걸치고 찍는다는 것과 같은 의미이다. 창문, 건물 내부의 문, 동굴 입구, 가로등, 나뭇가지 등과 같이 주요 대상 주위의 주변 요소를 활용하여 프레임을 구성할 수 있다. 이때 주의할 점은 주요 대상이 중앙에 놓이도록 배치하여 안정적인 구도를 설정하는 것이다. 또한, 전경, 중경, 원경의 다양한 시각적 요소가 포함되면 사진에 입체감과 깊이를 부여할 수 있다. 프레임을 활용하여 화면을 입체적으로 구성하는 방법이다.

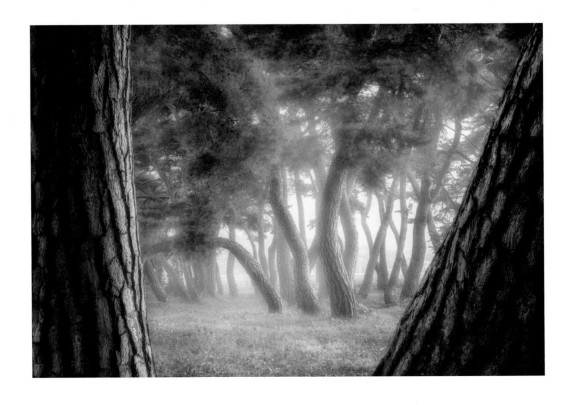

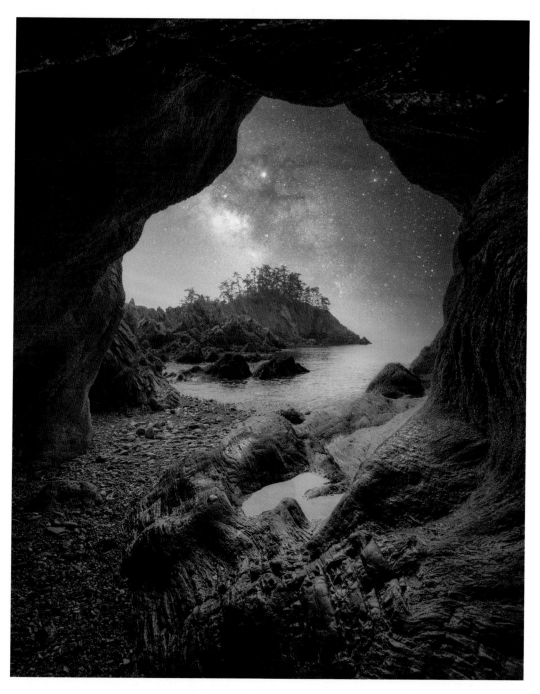

군산 고군산군도의 해식동굴을 프레임으로 활용하여 은하수 사진을 입체적으로 구성했다. 이처럼 하나의 피사체를 두 개의 프레임으로 촬영하는 기법을 '프레임 속 프레임' 이라고 한다. 사진은 3차원적인 공간을 2차원으로 표현하기 때문에 현실에서 느끼던 입체감이 사라지고 평면으로 구현된다. 이 같은 구도는 사진에 깊이가 생기면서 3차원적인 입체감을 부여하고 보는 사람의 시선을 화면으로 유도하는 역할을 한다.

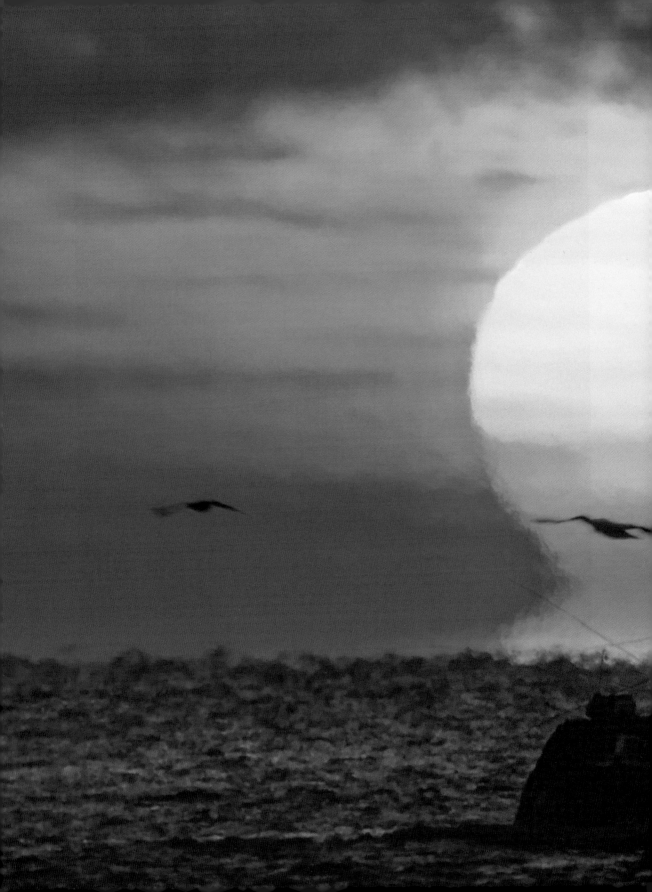

PART 7

일출 일몰 사진을 찍기 위한
카메라 설정

일출 일몰 사진을 찍을 때 해가 뜨거나 지는 순간도 극적이지만, 해가 뜨기 전 여명이나 해가 지기 전 석양빛도 하늘을 여백이 아닌 대상으로 만들 수 있는 시간이다. 특히 일출 일몰 시간대에는 빛의 강도와 색상이 다양하게 변화하여 다채로운 사진을 찍을 수 있는 기회를 제공한다. 그러나 이 순간들은 매우 짧아서, 최소한 30분 혹은 한 시간 전에 적절한 위치를 선정하여 일출이나 일몰각에 의한 구도 설정을 하고 기다려야 한다.

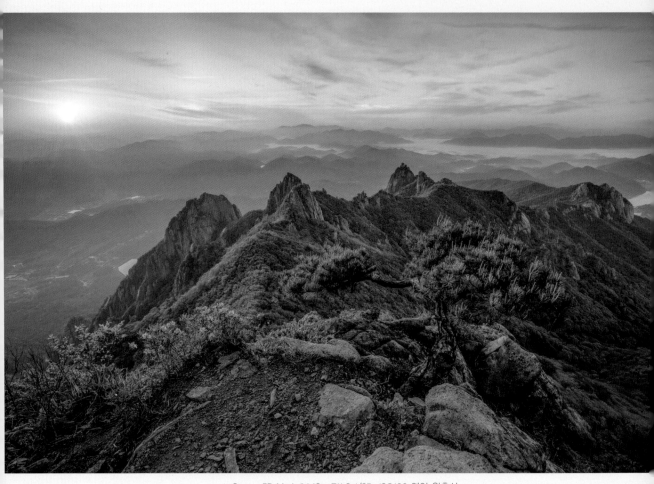

▲ Canon 5D Mark IV 16m F11.0 1/25s ISO100 영암 월출산

![camera icon] **instagram** photography

날씨가 맑고 화창한 봄에는 벚꽃이나 꽃이 피어나는 나무와 함께 자연의 색감을 입힌 일출을 담아낼 수 있으며, 가을은 황금빛으로 물든 저녁노을을 배경으로 일몰의 순간을 담을 수 있다. 사계절 중에서 일출과 일몰 사진을 찍기 위한 최적기는 겨울이다. 습도가 높고 수증기가 많은 여름보다 날씨의 영향을 적게 받는 겨울은 습도가 낮고 가시거리가 멀어 선명한 사진을 찍을 수 있기 때문이다. 이러한 이유로 겨울철에는 많은 사람들이 일출 일몰 사진을 찍기 위해 해돋이나 해맞이 명소로 몰려든다.

봄이나 가을에도 계절적인 요소를 활용하여 다양한 분위기의 사진을 찍을 수 있다. 대체로 날씨가 맑고 화창한 봄에는 벚꽃이나 꽃이 피어나는 나무와 함께 자연의 색감을 입힌 일출을 담아낼 수 있으며, 가을은 황금빛으로 물든 저녁노을을 배경으로 일몰의 순간을 담을 수 있다.

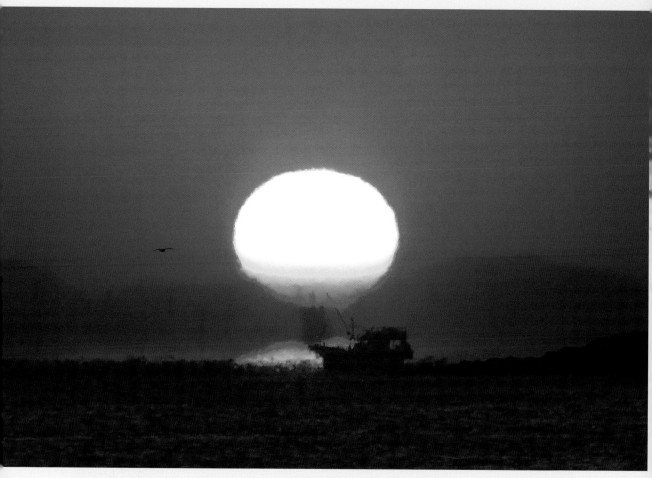

▲ Canon 5D Mark IV 245m F11.0 1/200s ISO100 영종도 매도랑

카메라와 렌즈를 선택하고 사진 촬영을 위한 기본적인 설정을 하였어도 일출의 강력한 빛으로 전경이 어둡게 나오거나, 극심한 노출 변화로 절정의 순간을 눈으로 보는 것처럼 포착하기 어려울 수 있다. 일출 일몰의 순간 은 극심한 명암 대비와 노출 변화로 인해 그 어느 때보다 분주해질 수밖에 없다. 이처럼 극적이고 아름다운 순 간을 현실감 있게 담기 위해서는 여러 번의 시도와 경험이 필요하다.

① 일출 일몰 사진 촬영을 위한 카메라 설정

📷 **촬영 모드는 수동 모드(M) 또는 조리개우선 모드(A, AV)로 설정한다**

해가 떠오르거나 질 때는 노출이 급변하여 노출과 구도를 맞추려다 보면 절정의 순간을 놓칠 수 있다. 그런 이유로 촬영 모드는 자신이 주로 사용하는 익숙한 모드를 선택하는 것이 가장 빠르고 효과적이다. 일반적으로는 수동 모드(M)로 설정하여 직접 노출을 조절하거나, 조리개우선 모드(A/AV)를 사용하여 조리개를 설정하면 카메라가 표준 노출을 얻을 수 있도록 자동으로 셔터속도를 조절한다.

📷 **조리개는 최적의 화질과 피사계 심도를 위해 F/8~F/11로 설정한다**

조리개는 렌즈를 통해 들어오는 빛의 양을 조절하며, 최적의 화질과 피사계 심도를 위해 f/8~f/11 정도로 설정한다. 조리개를 f/16 이상으로 과도하게 조이면, 렌즈를 통해 들어오는 광선이 조리개

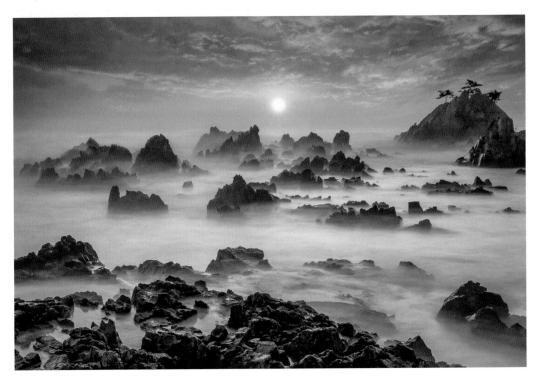

▲ Canon 5D Mark IV 16m F11.0 15s ISO100 삼척 해신당공원

의 가장자리에 부딪혀 분산되면서 회절 현상이 발생한다. 조리개를 조이면 조일수록 회절 현상은 더 심해져서 이미지의 선명도와 콘트라스트가 감소하게 되므로, 조리개를 과도하게 조이는 것은 피하는 것이 좋다.

📷 셔터속도 설정

셔터속도는 노출계의 적정노출인 0을 기준으로 조절하며, 일출로 갈수록 노출이 밝아지기 때문에 노출보정다이얼을 '−(마이너스)' 쪽으로 돌려가며 노출보정을 하고, 일몰로 갈수록 어둡기 때문에 '+(플러스)' 쪽으로 돌려가며 노출보정을 해주어야 일출과 일몰의 느낌을 극대화할 수 있다.

📷 ISO감도는 최대한 낮게 설정한다

일반적으로 ISO감도는 100 또는 200과 같이 낮게 설정한다. 가능한 한 ISO감도를 낮게 설정하여 노이즈를 최소화하고, 부드러운 톤을 유지하는 것이 좋다.

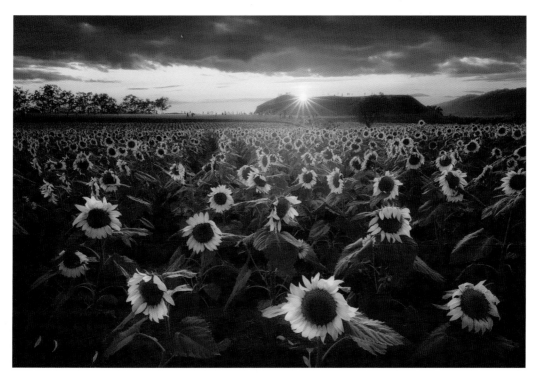

▲ Canon 5D Mark IV 24mm F11.0 1/10s ISO100 연천 호로고루

📷 스팟측광과 평가측광을 적절히 사용한다

기본적으로 태양을 강조하기 위해 스팟측광으로 설정하고, 태양 주변의 붉은색 영역을 측광하거나, 평가측광으로 설정하여 붉은색 영역을 노출이 −1스톱 언더가 되도록 측광하면 태양이나 하늘색을 강조할 수 있다. 일반적으로 사용되는 평가측광과 스팟측광으로 설정하되, 자신이 주로 사용하는 익숙한 측광 방식을 선택하는 것이 좋다.

📷 화이트밸런스는 그늘 혹은 흐림 모드로 설정한다

화이트밸런스를 자동(AWB)으로 설정하면 대부분의 촬영 조건에서 자동으로 화이트밸런스를 보정한다. 실제보다 더 붉게 찍길 원한다면 화이트밸런스 색온도를 8000K 이상으로 설정한다. 카메라의 색온도 설정보다 광원의 색온도를 높게(8000K) 설정할수록 붉어지는 현상도 커지며, 색온도가 낮을수록(2500K) 푸른빛이 강하게 나타난다.

카메라는 보다 쉽게 화이트밸런스를 맞추어줄 수 있도록 다양한 모드를 제공한다. 사용자가 광원에 알맞은 화이트밸런스를 선택할 수 있으며, 그늘 혹은 흐림 모드를 설정하면 일출과 일몰의 느낌을 더욱 생생하게 표현할 수 있다. 때에 따라 색온도를 과도하게 높일 경우, 적절하지 않은 색조 영향으로 컬러 캐스트가 발생하여 부자연스럽거나 화질이 저하될 수 있으므로 과도한 설정은 피하는 것이 좋다.

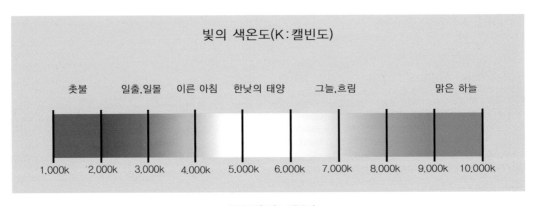

▲ 빛의 색온도(K : 캘빈도)

📷 RAW 파일로 저장한다

일출 일몰과 같이 노출이 급변하는 조건에서는 적정노출을 맞추기 어려울 수 있다. RAW 파일로 저장하면 후보정 작업을 통해 노출과 색온도(AWB) 등을 재조정할 수 있다.

스마트폰 사용자도 카메라 설정 메뉴에서 고급 사진 옵션을 선택하여 RAW 파일을 활성화하면 촬영한 사진을 JPEG와 RAW 파일로 각각 저장할 수 있다. 자동 모드를 사용하는 것보다 수동 모드에서 태양 주변을 터치한 후, 적정노출보다 1~2스톱 언더로 설정하고 촬영하길 권장한다.

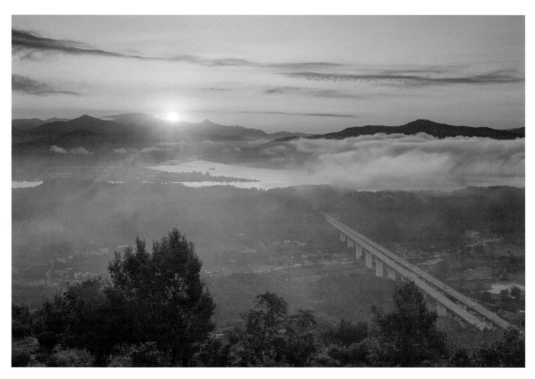

▲ Canon 5D Mark IV 30mm F9.0 1/60s ISO100 남양주 예빈산

📷 삼각대를 사용한다

삼각대를 사용하면 노출 시간을 늘리고 ISO감도를 낮게 설정하여 높은 화질의 사진을 얻을 수 있다. 또한, 그라데이션 ND필터를 사용하거나 해가 지면서 셔터속도가 급격히 떨어지면 손으로 들고 찍을 수 있는 셔터속도의 한계를 초과하게 된다.

삼각대에 카메라를 고정하고 미세한 진동과 흔들림을 방지하기 위해 셀프타이머 기능을 이용하거나 셔터릴리즈를 사용한다. 삼각대를 사용할 때는 렌즈의 손떨림방지 기능(IS, VR)을 끈다. 손떨림방지 기능은 카메라 또는 렌즈 내부의 감지 센서를 사용하여 손의 미세한 흔들림을 감지하고 상쇄하여 흔들림을 줄여주는 역할을 한다. 삼각대를 사용하는 경우 안정적이므로 이 기능을 끄는 것이 좋다.

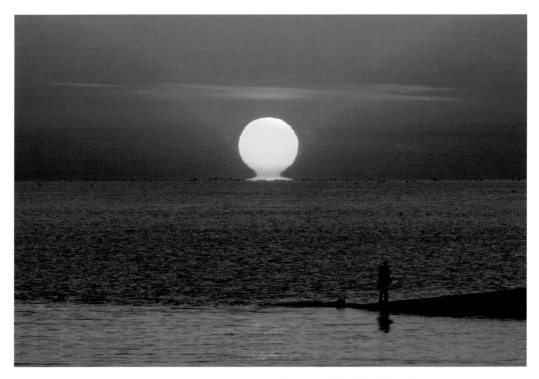

▲ Canon 5D Mark Ⅲ 400mm F8.0 1/80s ISO100 인천 을왕리해수욕장

❷ 극심한 노출차를 줄이기 위한 팁

일반적으로 디지털 카메라나 스마트폰으로 사진을 찍을 때, 밝은 부분과 어두운 부분의 명암 대비를 사람의 눈으로 보는 것처럼 정확하게 담아내는 것이 어려울 수 있다. 노을에 측광하면 전경이 어둡게 나오거나, 전경에 측광하면 노을이 흐리거나 하이라이트가 나타날 수 있다. 그나마 노출 과다로 인해 색 정보가 없으면 후보정으로도 살릴 수 없어 한 컷이 아쉬울 때가 있다. 극심한 노출차를 줄이고 적정노출의 이미지를 얻기 위해 아래의 기능을 활용할 수 있다.

📷 그라데이션 ND필터

그라데이션 ND필터(Neutral density)는 필터의 일부가 점진적으로 짙은 농도를 갖도록 설계되어 노출 차가 큰 장면에서 명암의 농도를 단계적으로 조절한다. 그라데이션 ND필터를 사용하여 빛이 강한 하늘 부분에 필터의 어두운 면을 대고 촬영하면 하늘 부분의 노출은 줄이고 땅은 그대로 있어 극심한 노출 차를 줄일 수 있으며, 하늘과 지면의 밝기 차이를 조절하여 하늘을 더욱 자연스럽게 담을 수 있다. 그라데이션 ND필터는 풍경 사진 등 노출차가 큰 조건에서 유용하게 사용된다.

📷 자동노출 브라케팅(AEB)

자동노출 브라케팅(AEB) 기능은 명암 차이로 인한 적정노출이 어려운 조건에서 촬영할 때 유용하게 사용된다. 카메라가 1/3스톱 단위로 최대 ±3스톱까지 노출을 조절하며, 연속적으로 3회 촬영한다. 표준 노출, 노출 감소, 노출 증가 단계로 촬영되어 포토샵 등의 이미지 편집 기능을 이용하여 노출이 잘 맞은 영역들만 합쳐줄 수 있다. 세 장의 브라케팅(AEB) 촬영은 카메라의 위치와 각도를 일정하게 유지한 상태에서 촬영해야 하므로 삼각대를 사용한다. 삼각대를 사용하면 셔터속도가 느려져도 카메라의 흔들림을 최소화할 수 있으며, 정확한 브라케팅(AEB) 촬영을 할 수 있다.

📷 HDR(하이 다이내믹 레인지) 촬영

콘트라스트가 높은 조건에서 명부와 암부의 손실을 줄여 넓은 범위의 색조를 가진 사진을 촬영할 수 있다. HDR 기능을 설정하면 노출이 다른 3가지 이미지(표준 노출, 노출부족, 노출과다)를 연속으로 촬영한 다음, 자동으로 병합한다. HDR 이미지는 JPEG 이미지로 기록된다.

▲ Canon 5D Mark IV 400m F11.0 1/160s ISO100 부산 모자섬

❸ 초점 맞추기

📷 자동초점(AF)

렌즈 자동초점(AF)으로 전경 영역에 초점을 맞추면 화면 전체에 초점이 맞는다. 자동초점으로 초점을 맞추고 선명함을 강조하기 위해 수동초점으로 초점 조절을 할 수 있다. 프레임의 3분의 1 지점에 반셔터를 눌러 자동초점으로 초점을 맞추고, 라이브 뷰 기능을 활성화하여 돋보기 버튼을 누르고 이미지를 확대한다. 렌즈 포커스 모드 스위치를 수동초점(MF)으로 변경하고 초점을 재조절하면 이미지의 선명도를 더 높일 수 있다.

📷 수동초점(MF)

디지털 카메라는 자동초점 기능이 탁월하지만, 어두운 조명 환경에서 촬영할 때 초점이 정확하게 작동하지 않을 수 있다. 수동 모드(MF)로 변경하고 렌즈 초점링을 조절하여 수동으로 초점을 맞춘다.

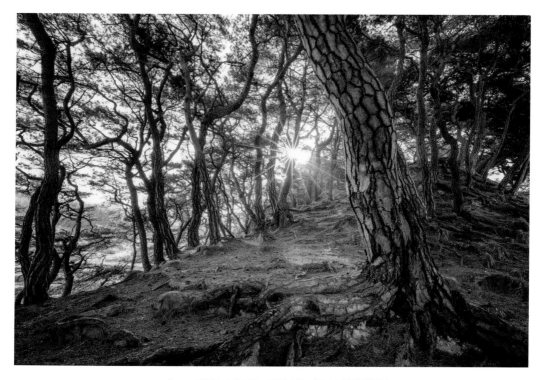

▲ Canon 5D Mark IV 16m F11.0 1/5s ISO100 남원 부절리

📷 무한대 초점 맞추기

렌즈 포커스 모드 스위치를 수동초점(MF)으로 변경하고 렌즈 초점링을 무한대 기호(∞)가 표시된 지점까지 돌린 다음, 다시 반대 방향으로 조금씩 돌려가면서 초점을 조절한다.

📷 라이브 뷰 모드 기능으로 초점 맞추기

라이브 뷰 이미지를 디스플레이 하고 돋보기 버튼을 눌러 이미지를 ×10로 확대한다. 확대된 이미지의 선명도를 확인하면서 초점을 조절할 수 있다.

📷 노출은 하늘, 초점은 전경 영역에

기본적으로 하늘을 강조하기 위해 태양 주변의 붉은색 영역을 노출이 −1스톱 언더가 되도록 측광하고, 초점은 배경의 주요 피사체나 전경 영역에 맞춘다. 조리개값은 중간 조리개 혹은 그 이상으로 조여주어 앞과 뒤 모두 선명하게 초점이 맞게 한다. 노출을 측광하는 영역과 초점을 잡는 영역을 구분하여 초점을 맞추어야 한다.

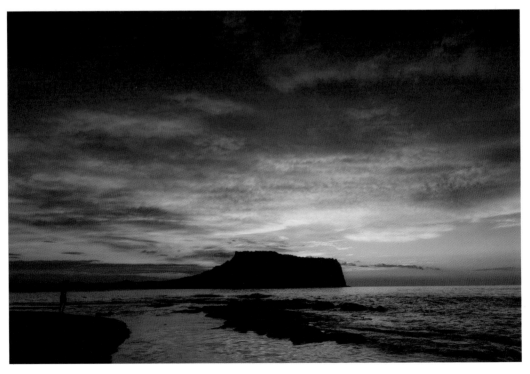

▲ Canon 5D Mark Ⅲ 18m F11.0 1/15s ISO100 제주 광치기해변

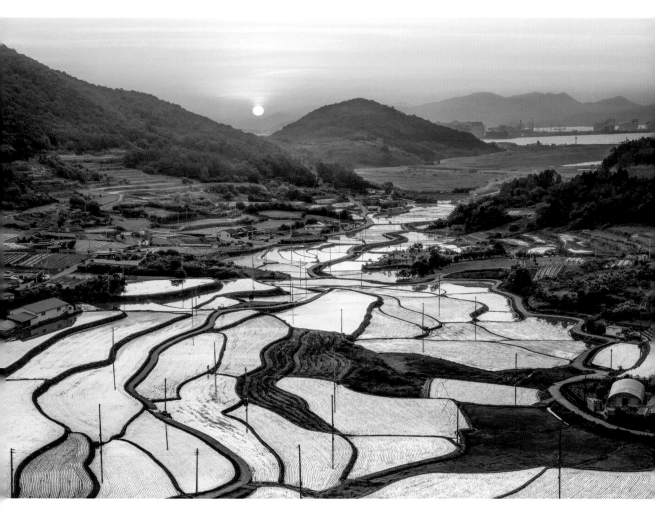

▲ Canon 5D Mark IV 35m F11.0 1/15s ISO100 여수 묘도

④ 일출 일몰 사진 구도 잡는 법

📷 위치 선정하기

일출 일몰 촬영을 계획한다면, 떠나기 전에 해당 장소의 일출몰 시각과 위치를 확인하고 적절한 장소를 선택한다. 최소한 30분에서 한 시간 전에 해당 장소에 도착해서 카메라 설정을 마치고 해가 뜨기 전 여명이나 해가 지기 전 석양부터 촬영을 시작한다.

📷 삼분할 법칙 활용하기

삼분할 법칙은 사진의 구도를 구성할 때 가장 이상적이고 안정적인 구도를 갖는 분할법이다. 사진의 구도를 잡을 때 카메라의 뷰파인더나 액정 화면에서 가로와 세로에 각각 두 개의 가상선을 긋고 삼등분하여 두 선이 만나는 네 개의 교차점이나 선을 활용하여 피사체를 배치한다. 구도적으로 안정감 있고 균형 잡힌 이미지가 만들어짐과 동시에 사진을 보는 사람의 시선을 화면 안으로 유도하는 역할을 한다.

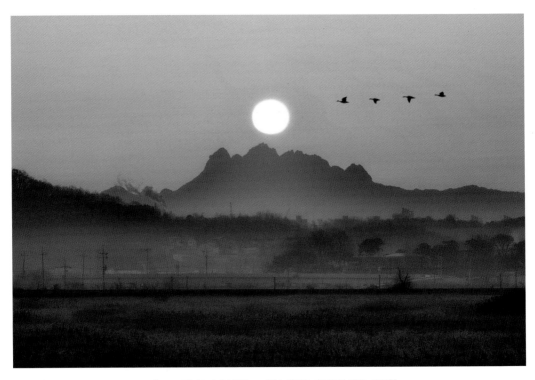

▲ Canon 5D Mark IV 300mm F7.1 1/320s ISO200 파주 공릉천

구도를 설정할 때 수평선이나 지평선을 중앙에 두는 구도는 되도록 피해야 한다. 프레임의 중앙에 이 선을 배치하여 커다란 해의 모습만 담는다면 재미없고 밋밋한 사진이 될 수 있다. 또한, 화면의 한가운데 이 선을 배치하여 사진을 1:1로 나누면 주제가 명확하지 않을뿐더러 사람들의 시선은 분산될 수밖에 없다. 화면을 삼등분해서 3분의 1 지점이나 3분의 2 지점에 해를 배치하고, 드라마틱한 하늘이나 전경의 주요 요소를 부제로 활용하면 깊이 있고 안정적인 구도 설정을 할 수 있다.

📷 전경에 요소 배치하기

풍경 사진을 찍을 때에는 전체 요소와 배경을 조화롭게 구성해야 한다. 전경은 주요 피사체를 포함하는 부분이며, 배경은 전경과 조화를 이루면서 주요 피사체를 강조하거나 부각시킨다. 즉, 전경 요소를 통해 사진에 깊이와 풍성함을 부여하고, 원경 요소를 통해 풍경의 범위를 확장시키는 역할을 한다. 바다에서 일출 사진을 찍을 때 수평선에서 떠오르는 해만 포착하는 것보다 해안의 등대, 나무, 돌출한 바위와 같은 지형지물을 전경에 포함시켜 사진에 깊이를 부여하거나 바다, 산, 경치와 같은 다양한 요소를 활용하여 원근감을 표현할 수 있다.

📷 인물 배치하기

구도를 설정할 때 해변의 사람 등과 같은 요소를 전경에 배치하면 사진에 생동감이 느껴진다. 인물을 포함시켜 감정이나 이야기를 만들어낼 수 있으며, 역광을 활용한 인물의 실루엣이나 뒷모습도 매력적인 효과를 줄 수 있다. 때로는 화면에 포함된 인물이나 불필요한 요소가 주의를 산만하게 하고 이미지의 느낌을 극적으로 저하시킬 수 있다. 단순히 촬영 위치를 바꾸는 것만으로도 산만한 요소를 제거할 수 있으며, 피사계 심도를 얕게 설정해서 배경을 흐리게 처리하는 방법도 효과적이다.

▲ Canon 5D Mark IV 70mm F5.6 1/320s ISO100 충주 남한강

⑤ 실루엣을 강조한 역광 사진

역광 사진은 태양빛이나 기타의 광선이 피사체의 뒤에서 비춰지는 상태로 촬영된 사진을 말하며, 피사체의 실루엣을 강조하여 분위기 있는 느낌을 연출하는 경우 유용하게 사용할 수 있는 촬영 방법이다. 측광은 전체 프레임 중 1~3% 내외의 영역으로만 빛을 계산하는 스팟측광으로 설정하여 하늘 영역에 측광하고 피사체의 외곽 라인을 중심으로 초점을 잡는다.

렌즈로 바로 들어오는 태양 빛의 방해로 초점을 조절하기 어려운 경우 수동초점(MF)으로 설정하거나, 자동초점(AF)을 사용하여 피사체의 비교적 밝은 외곽 라인에 초점을 맞추는 것이 요령이다. 콘트라스트를 더 강조하고 싶다면, 측광을 한 결과값에서 노출을 1~2스톱 언더가 되도록 조절한다. 실루엣의 윤곽과 배경이 뚜렷하게 구분되면서 피사체의 검은 윤곽이 더욱 돋보이게 된다.

▲ Canon 5D Mark IV 400mm F8.0 1/800s ISO100 고성 옵바위

⑥ 비네팅(Vignetting) 현상

풍경 사진을 촬영할 때 조리개를 조여주는 이유는 피사계 심도를 깊게 하기 위함이며, 또 다른 이유는 비네팅 현상을 줄이기 위해서다. 촬영자로부터 멀리 떨어져 있는 피사체의 경우 전경 요소에 초점을 맞추면 화면 속 모든 대상이 피사계 심도 안에 들어온다. 그럼에도 불구하고 조리개를 조이는 이유는 비네팅을 방지하기 위한 측면도 있다.

비네팅은 렌즈 주변부의 광량 저하로 촬영된 사진의 외곽이나 모서리가 어둡게 나오는 현상으로, 렌즈에 후드나 필터를 장착하는 경우 외곽 부분을 가려서 나타나는 그늘 현상을 말한다. 조리개를 최대 개방했을 때 그 외곽부에 빛이 충분하게 도달하지 못하는 경우, 조리개의 크기와 렌즈의 광학 시스템에 의한 영향으로 비네팅 현상이 나타날 수 있다.

▲ Canon 5D Mark IV 30m F11.0 1/20s ISO100 미국 조슈아트리 국립공원

▲ Canon 5D Mark IV 16m F3.2 20s ISO3200 미국 조슈아트리 국립공원

은하수 사진과 같이 최대 개방 조리개값이 큰 렌즈를 사용하여 조리개를 최대 개방하는 경우에도 비네팅이 발생한다. 이를 방지하기 위해 최대 개방 조리개값에서 조리개를 1~2스톱 조이고, 렌즈를 좁힌 상태에서 촬영하면 비네팅 현상을 줄일 수 있다.

일출 일몰 촬영에서도 조리개를 개방하면 불필요한 비네팅이 발생할 수 있다. 비네팅은 이미지에 비정상적인 색조가 나타나는 컬러 캐스트와 같이 후보정으로도 만회하기 어렵고 사진의 품질을 떨어트릴 수 있으므로 조리개를 적절히 조이고 촬영하는 것이 안정적이다.

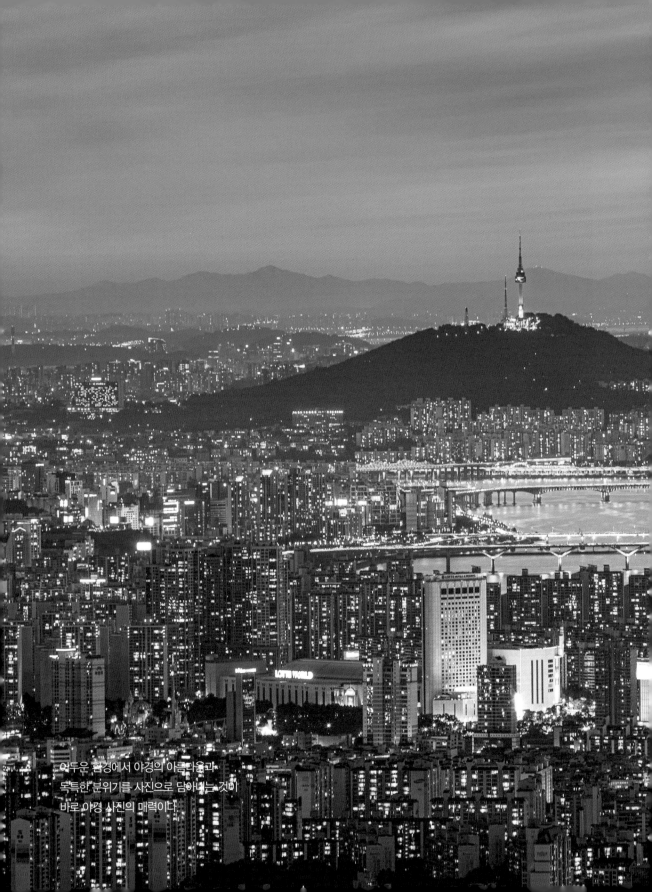

어두운 환경에서 야경의 아름다움과
독특한 분위기를 사진으로 담아내는 것이
바로 야경 사진의 매력이다.

PART 8

야경 사진을 잘 찍기 위한
카메라 설정

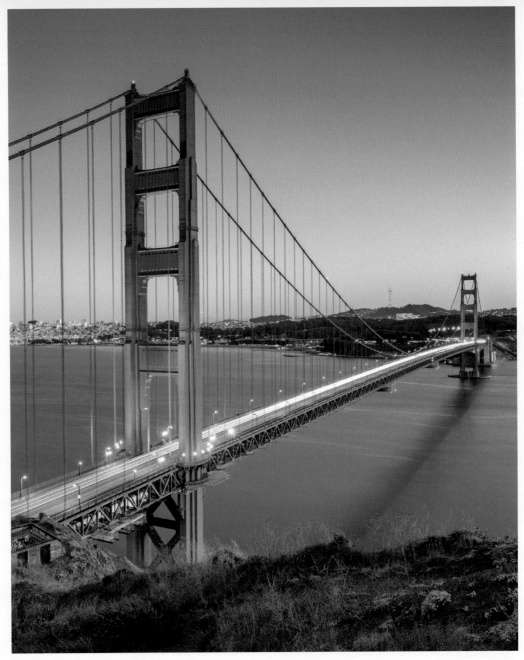

▲ Canon 5D Mark IV 23mm F11.0 30s ISO100 미국 샌프란시스코

📷 **instagram** photography

야경 사진을 찍기 가장 좋은 시간은 일몰 직전과 직후 30분 전후이다. 이 시간대를 '매직아워(Magic hour)' 라고 부르며, 석양
느낌으로 사물에 금빛이 은은하게 번지고 피사체의 표면 질감이 드러난다. 도심의 높은 빌딩들이 조명을 밝히고 자동차에서
흘러나온 불빛이 궤적을 만들어 주며, 하늘이 어두워지기 전 엷은 석양빛이 드러난다. 일출 직전과 같이 그림자가 없고 컬러
들 사이의 콘트라스트가 거의 없어 어느 때보다 색상이 부드럽고 따뜻하다. 이러한 어두운 환경에서 야경의 아름다움과 독특
한 분위기를 사진으로 담아내는 것이 바로 야경 사진이다.

① 야경 사진을 위한 준비물

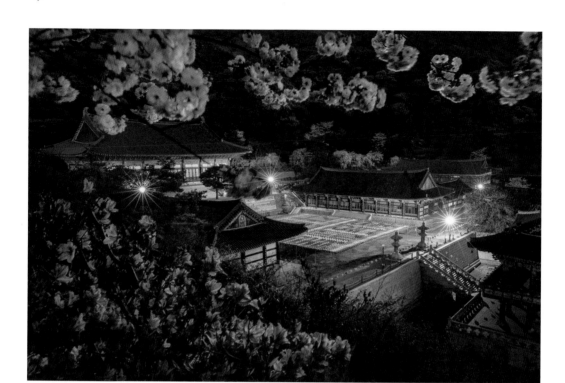

▲ Canon EOS R6 24mm F11.0 15s ISO500 천안 각원사

❶ 카메라 : DSLR 카메라 또는 미러리스 카메라는 높은 해상도를 제공하며, 노이즈를 최소화하여 어두운 조건에서도 우수한 결과물을 얻을 수 있다.

❷ 렌즈 : 표준줌렌즈, 광각렌즈, 망원렌즈 등을 촬영 조건에 맞게 선택한다. 광각렌즈는 넓은 화각 으로 야경을 담을 수 있으며, 전경과 배경을 조화롭게 배치하여 사진의 균형을 잡을 수 있다.

❸ 삼각대 : 카메라를 안정적으로 고정시키고 미세한 진동과 흔들림을 방지하기 위해 견고한 삼각 대를 선택한다.

❹ 셔터릴리즈 : 삼각대를 사용할 때 카메라의 진동을 방지하기 위해 셀프 타이머 기능을 이용하거 나 셔터릴리즈를 사용한다.

❺ 그라데이션 ND필터 : 그라데이션 ND필터는 필터의 일부가 점진적으로 짙은 농도를 가져 노출 차가 큰 장면에서 명암의 농도를 단계적으로 조절한다. 빛이 강한 하늘 부분에 필터의 어두운

면을 대고 촬영하면 하늘 부분의 노출은 줄이고 땅은 그대로 있어 극심한 노출 차를 줄일 수 있다.

❻ 배터리와 메모리 카드 : 야경 사진은 장노출로 인해 배터리 소모가 크다. 여분의 배터리와 메모리 카드를 지참해서 중요한 순간을 놓치지 않도록 한다.

❼ 손전등 : 어두운 장소에서 촬영할 경우 안전을 위해 손전등을 휴대하는 것이 좋다.

❽ 적당한 의류와 신발 : 촬영 시간이 오래 걸릴 수 있으므로 편안하고 따뜻한 옷차림과 신발을 선택하여 불편함을 최소화 한다.

② 야경 사진을 위한 카메라 설정

❶ 촬영 모드 : 조리개, 셔터속도, ISO감도를 촬영하는 조건에 따라 조절해야 하므로 수동 모드(M)로 설정한다. 수동 모드(M)가 어려운 경우, 조리개우선 모드(A, AV)로 설정한다. 조리개우선 모드는 사용자가 조리개를 설정하면 카메라가 표준노출을 얻을 수 있도록 자동으로 셔터속도를 조절한다. LCD 화면을 통해 사진의 밝기를 확인하고 노출보정다이얼을 이용하여 노출을 조절할 수 있다. '+(플러스)'로 설정하면 사진이 밝아지고, '−(마이너스)'로 설정하면 사진이 어두워진다.

❷ 조리개 설정 : 조리개는 가급적 f/11~f/14 정도로 조여주고 촬영한다. 도시의 야경인 경우 빛 갈라짐 현상을 표현할 수 있고, 전체적으로 초점이 맞은 선명한 이미지를 얻을 수 있다.

❸ 셔터속도 설정 : 셔터속도는 조리개와 ISO감도 설정값에서 노출계가 지시하는 적정노출인 0을 기준으로 조절한다. 셔터속도를 30초 이상 설정해야 하는 경우 벌브(Bulb) 모드를 이용하거나 인터벌릴리즈를 사용한다. 벌브 모드는 사용자가 셔터 버튼을 누른 상태로 두면, 버튼이 눌려 있는 동안 노출되어 원하는 만큼의 시간 동안 빛을 받아들이며 촬영할 수 있다.

❹ ISO감도 설정 : 일반적으로 ISO감도는 100 또는 200과 같이 낮게 설정한다. ISO감도를 높이면 어두운 장소에서도 사진을 밝게 찍을 수 있지만, ISO감도를 높게 설정할수록 노이즈가 증가하고 디테일과 채도가 저하되어 전반적인 사진의 화질이 떨어진다.

❺ 화이트밸런스 설정 : 화이트밸런스를 자동(AWB)으로 설정하면 대부분의 촬영 조건에서 자동으로 화이트밸런스를 조절한다. 화이트밸런스 기능을 이용하여 사용자가 직접 색온도(K)를 조절하여 원하는 색상 톤을 설정할 수 있다.

❻ RAW 촬영 : 후보정 작업을 통해 노출이나 색감 등을 보정해야 할 필요가 있다면 RAW 파일로 저장한다. RAW 파일의 가장 큰 장점은 색감이 뛰어나고, 노출과 색온도(WB) 등을 재조정할 수 있다는 것이다.

❼ 야경 사진에 삼각대는 필수 : 삼각대에 카메라를 고정하고 미세한 진동과 흔들림을 방지하기 위해 미러 락업 기능을 설정하고, 카메라의 진동을 방지하기 위해 셀프 타이머 또는 셔터릴리즈를 사용한다. 삼각대를 사용할 때는 렌즈의 손떨림방지 기능(IS, VR)을 끈다. 손떨림방지 기능은 카메라 또는 렌즈 내부의 감지 센서를 사용하여 손의 미세한 흔들림을 감지하고 상쇄하여 흔들림을 줄여주는 역할을 한다. 삼각대를 사용하는 경우 안정적이므로 이 기능을 끄는 것이 좋다.

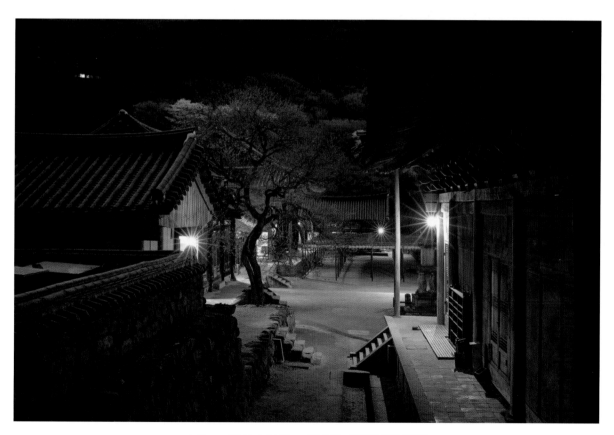

▲ Canon 5D Mark IV 40mm F11.0 30s ISO100 구례 화엄사

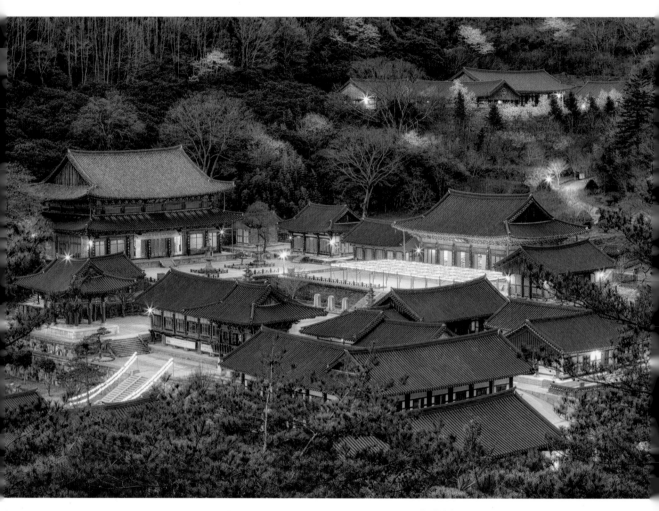

▲ Canon 5D Mark IV 70mm F11.0 30s ISO100 구례 화엄사

❸ 초점을 잘 맞추었다면 수동초점(MF)으로 변경

자동초점(AF)은 셔터 버튼을 누르면 카메라가 자동으로 초점을 맞추어 준다. 자동초점(AF)으로 초점을 맞춘 뒤, 렌즈 포커스 모드 스위치를 수동초점(MF)으로 전환하면 초점이 고정되어 촬영할 때마다 다시 맞출 필요 없이 정확한 초점으로 촬영할 수 있다. 디지털 카메라는 자동초점 기능이 탁월하지만, 어두운 조명 환경에서 촬영할 때 자동초점을 잡기 어려울 수 있으며 종종 바람직한 결과물을 제공하지 못한다. 이때 라이브 뷰 모드에서 줌 기능을 사용하여 피사체의 이미지를 확대한 다음, 수동초점을 사용하여 미세하게 조절하면 사진의 선명도를 더 높일 수 있다.

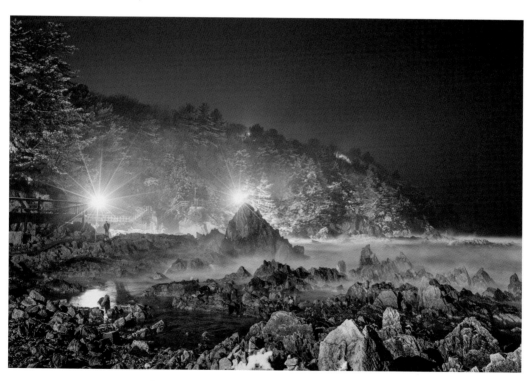

▲ Canon 5D Mark Ⅲ 35mm F8.0 15s ISO800 삼척 해신당공원

④ 매직아워(Magic hour)에 촬영하기

매직아워는 붉은 계통의 낮은 색온도로 인해 하늘의 색감이 다양하게 변하면서 이상적인 사진을 찍을 수 있는 그야말로 마법 같은 시간이다. 해 질 무렵에는 석양의 빛이 사물에 금빛으로 은은하게 번지고 피사체의 표면 질감이 드러난다. 도시의 높은 빌딩들은 일제히 조명을 밝히고 자동차의 불빛이 궤적을 그리며, 하늘이 어두워지기 전에는 연한 석양빛이 비치게 된다. 이때는 일출 직전과 같이 그림자가 없고 색상들 사이의 대비가 거의 없어 어느 때보다 색감이 부드럽고 따뜻하다. 해가 땅에 떨어지고 어두워지기 직전에는 하늘의 색상이 짙은 파랑으로 변한다. 이때 도시의 야경을 찍으면 마치 마술 같은 사진이 만들어 진다. 시간이 지날수록 하늘은 점점 더 어둡게 변하고 노출차가 크게 벌어지므로 해 질 무렵이 야경 사진의 최적기이다. 이때 조리개를 적절히 조이고 사진이 흔들리지 않도록 삼각대를 사용하는 것이 안전하다.

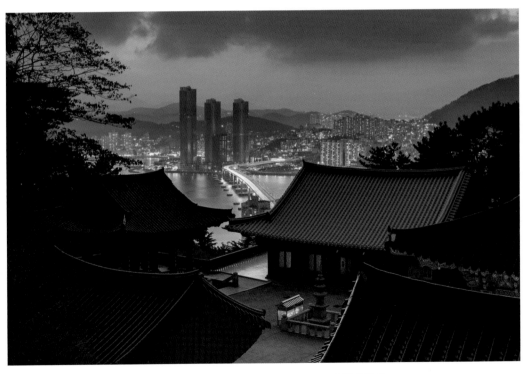

▲ Canon 5D Mark IV 50mm F11.0 30s ISO100 부산 복천사

⑤ 야경 사진을 위한 기본적인 카메라 설정

야경 사진은 일반적으로 촬영 모드를 수동 모드(M)로 설정하고 ISO감도는 100 또는 200과 같이 낮게 설정하여 노이즈를 최소화한다. 어두운 조건에서 셔터속도를 빠르게 설정하기 위해 ISO감도를 과도하게 높일 경우 노이즈가 증가하여 화질이 저하될 수 있다. 조리개는 빛 갈라짐 표현을 위해 f/11~f/14 정도로 조여주고, 셔터속도는 위 설정값에서 노출계가 지시하는 적정노출인 0을 기준으로 설정한다. 수동 모드(M)가 어려운 경우, 조리개우선 모드(A, AV)로 설정하여 조리개를 설정하면 카메라가 표준 노출을 얻을 수 있도록 자동으로 셔터속도를 조절한다. LCD 화면을 통해 사진의 밝기를 확인하고 노출보정다이얼을 이용하여 노출을 조절할 수 있다.

야경 사진의 핵심은 정확한 노출이다. 노출은 조리개, 셔터속도, ISO감도에 의해 결정되며, 어두운 조건에서는 셔터속도를 느리게 설정하여 더 많은 빛을 받아들일 수 있도록 조절한다. 또한, 주변의 밝은 빛과 어두운 그림자 사이의 명암 대비로 인해 노출과다로 하이라이트가 발생하거나 노출부족으로 전체적으로 어두워질 수 있다. 히스토그램을 확인하면서 어두운 부분을 더 밝게, 밝은 부분을 더 어둡게 조절하여 적정노출의 사진을 얻는 것이 중요하다.

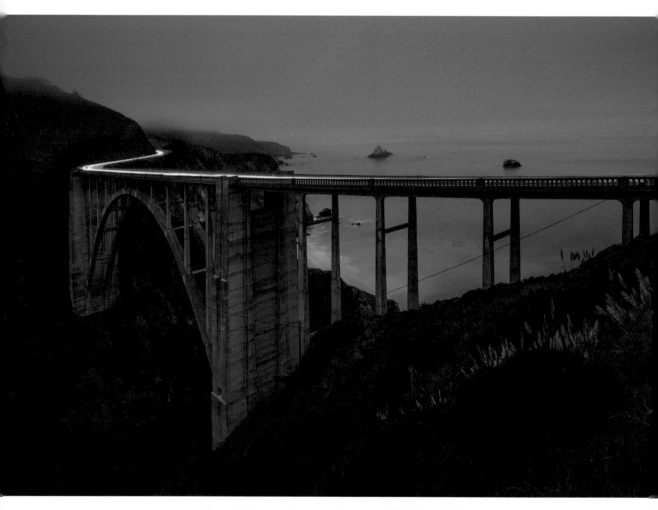

▲ Canon 5D Mark IV 16mm F11.0 30s ISO100 미국 캘리포니아 빅서

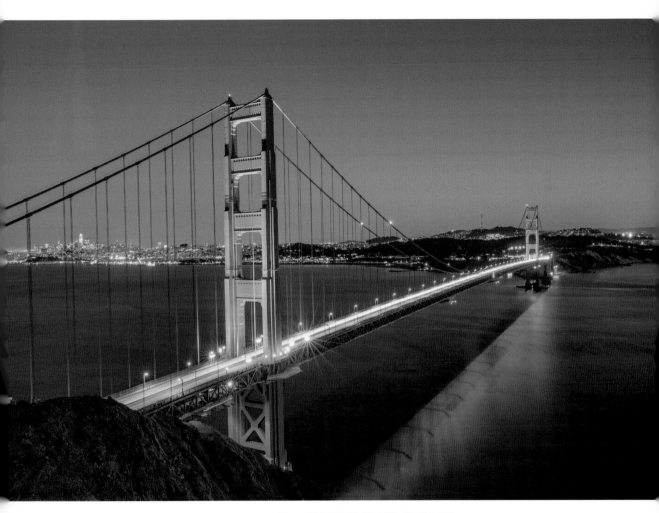

▲ Canon 5D Mark IV 24mm F11.0 30s ISO200 미국 샌프란시스코

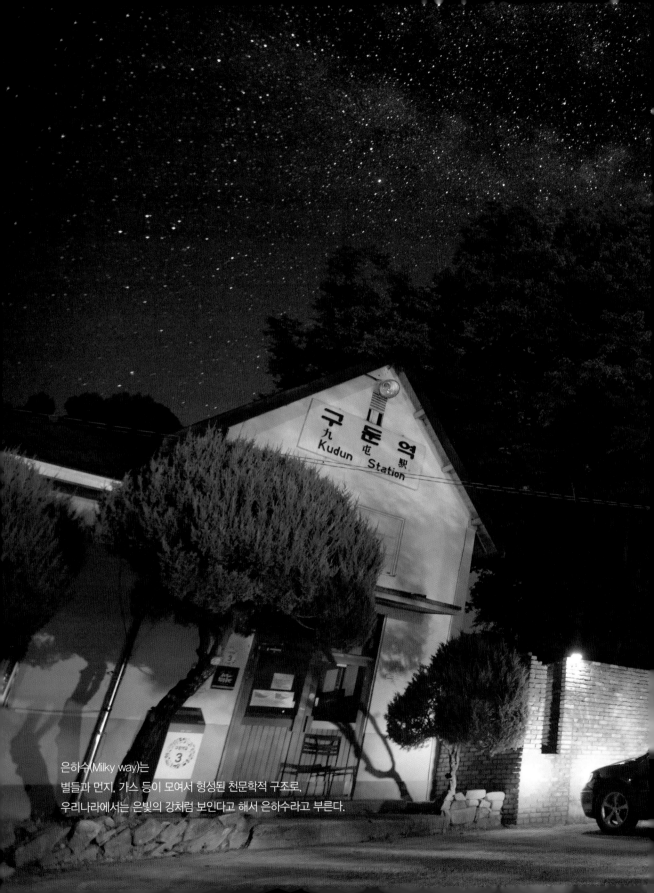

은하수(Milky way)는
별들과 먼지, 가스 등이 모여서 형성된 천문학적 구조로,
우리나라에서는 은빛의 강처럼 보인다고 해서 은하수라고 부른다.

PART 9

은하수 사진, 별 사진
촬영을 위한 카메라 설정

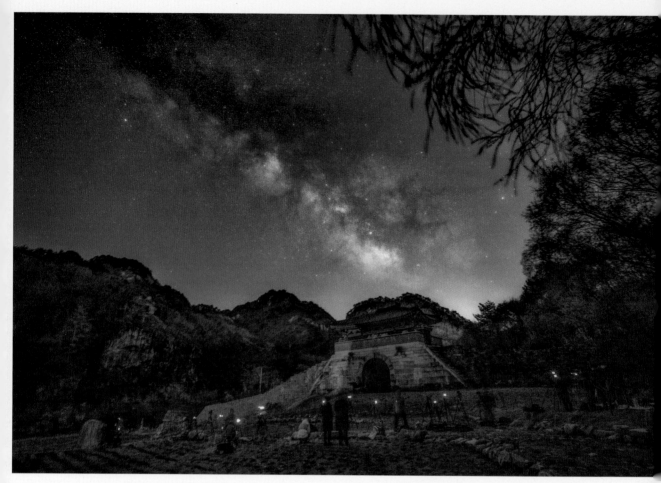

▲ Canon 5D Mark IV 16mm F2.8 60s ISO1600 제천 덕주산성

📷 **instagram** photography

은하수 사진 촬영은 지구에서 관측되는 은하수의 모습을 사진으로 담는 것을 말한다. 은하수는 북단 북극성 옆에 있는 카시오페이아 자리에서부터 시작해 견우성과 직녀성 사이를 지나 남단의 궁수 자리까지 둥근 띠 모양으로 밤하늘을 가로지른다.

지구의 자전으로 인해 해와 달 같이 은하수가 동쪽에서 출현해서 서쪽으로 넘어간다. 은하수 중에서 가장 밝고 아름다운 부분은 궁수 자리인 남반구 은하수로, 일반적으로 이것을 은하수라고 부른다. 남단 은하수는 겨울철에는 지구의 공전과 자전축의 경사 때문에 지구 남반구 쪽으로 내려가서 보이지 않는다. 겨울철에는 북단 은하수가 관측되는데, 남단 은하수보다 어둡고 화려하지 않다.

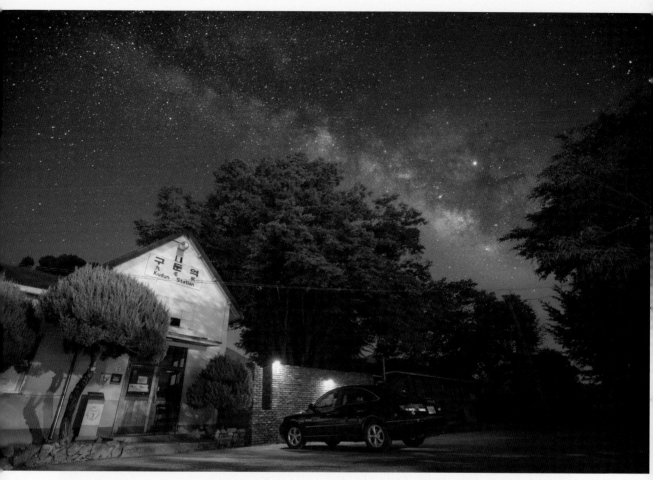

▲ Canon 5D Mark IV 16mm F2.8 20s ISO1600 양평 구둔역

은하수는 밤하늘에서 흔히 볼 수 있는 현상으로, 눈으로 보았을 때는 그 구조와 아름다움을 온전하게 포착하기 어렵다. 따라서 은하수 사진을 찍기 위해서는 높은 해상도와 감도를 가진 DSLR 또는 미러리스 카메라와 넓은 화각의 광각렌즈가 필요하며, 특별한 촬영 기술이 요구된다. 은하수를 관측하기 위해서는 헤이즈 현상이 적고 구름이 없는 맑은 날씨의 환경을 선택해야 한다. 주변의 불빛이나 인공조명이 적을수록 은하수를 뚜렷하게 관측할 수 있다.

은하수 사진 찍는 법

1 은하수 사진을 찍기 전에

- 은하수 촬영 적기와 은하수 출현 시간, 날씨, 바람, 습도 등의 날씨 정보를 확인하고, 달빛이 적고 구름이 없는 조건에서 촬영할 수 있도록 일정을 계획한다.

- 은하수는 달빛이 적고 맑은 밤하늘에서 늦은 저녁부터 새벽까지 관측이 가능하며, 달빛을 최소화 하기 위해 그믐달이나 초승달이 뜨는 기간을 선택한다. 보름달에 가까워질수록 달빛이 밝아져서 상대적으로 별과 은하수가 잘 보이지 않게 된다.

- 은하수 출현 시간은 3월 새벽 4~5시, 4월 새벽 2~3시, 5월 자정~새벽 1시, 6월 밤 10시~11시, 7월 밤 8시~9시, 8월 약 7시 동쪽에서 떠서 서쪽으로 이동한다. 은하수가 관측되는 시간은 각 달에 따라 다르며, 매달 2시간씩 앞당겨진다.

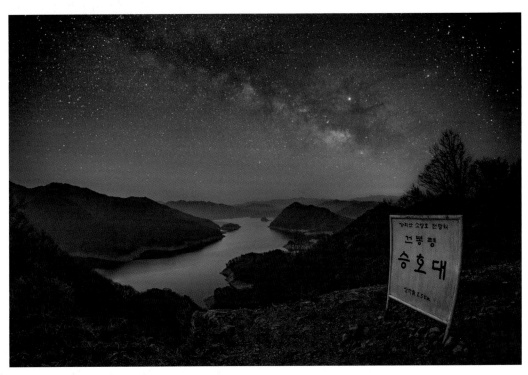

▲ Canon 5D Mark IV 16mm F2.8 20s ISO3200 춘천 건봉령

❷ 은하수 사진 촬영을 위한 카메라 설정

📷 카메라 촬영 모드는 수동 모드(M)로 설정한다

조리개, 셔터속도, ISO감도를 촬영하는 조건에 따라 수동으로 조절해야 하므로 수동 모드(M)로
설정한다.

📷 조리개는 최대 개방한다

은하수 사진을 찍을 때는 어두운 조건에서 촬영하므로 조리개를 최대 개방해야 하는 경우가 많다.
따라서 렌즈의 최대 개방 조리개값이 큰 렌즈를 사용하는 것이 유리하다. 노출은 적정노출보다 약
간 더 밝게 조절하는 것이 촬영 후 보정 작업에 용이하며, 광량이 적을수록 더 많은 노이즈가 발생
한다. 노이즈는 주로 ISO감도를 높게 설정하거나 센서에 들어오는 광량이 부족할 때 발생한다.

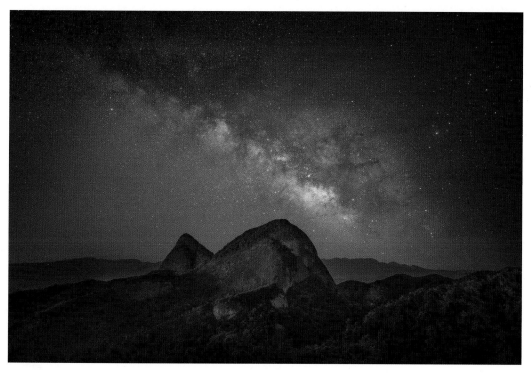

▲ Canon 5D Mark IV 16mm F4.0 180s ISO640 진안 마이산

📷 셔터속도는 15~20초로 설정한다

별은 지구의 일주 운동으로 인해 빠르게 움직인다. 셔터속도를 20초 이상으로 느리게 설정하면 별들의 움직임 때문에 별 모양이 원형에서 벗어나 일그러지거나 흐려진다.

📷 ISO감도는 3200으로 설정한다

은하수 사진과 별 사진은 날씨와 주변 광원의 영향을 크게 받으며, 하늘의 밝기와 어두움에 따라 노출 시간이 달라진다. 적정노출을 맞추려면 셔터속도를 고정하고, 조리개와 ISO감도를 조절하여 노출을 맞춘다. ISO감도는 일반적으로 3200을 기준으로 설정하는 것을 권장하며, 이를 기준으로 적정값을 설정하기 위해 ISO감도를 바꿔가며 테스트해 보는 것이 좋다.

📷 밤하늘의 색상은 파랑에 가까운 색온도(캘빈 값) 4000K~4500K 전후이다

RAW 파일로 저장하는 경우, 화이트밸런스는 자동(AWB)으로 설정해도 좋다.

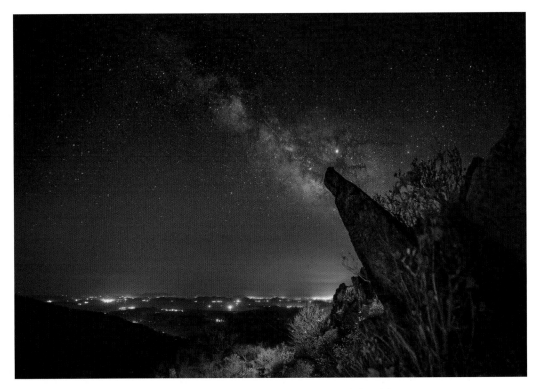

▲ Canon 5D Mark IV 16mm F2.8 15s ISO3200 강진 주작산

📷 파일 형식은 JPEG 파일보다 RAW 파일로 저장하는 것이 유리하다

은하수 촬영은 반드시 후보정이 필요하다. RAW 파일의 가장 큰 장점은 노출이나 색온도(WB) 등을 조정할 수 있다는 것이다. RAW 파일은 원본 데이터를 보존하여 촬영 시점에서 미흡한 노출과 색상을 후보정을 통해 보정할 수 있다.

📷 렌즈의 프로텍터 필터를 제거한다(고스트, 플레어, 화질 저하 등 문제 발생 가능)

렌즈 손떨림방지 기능, 노이즈감소 기능, 고감도 노이즈감소 기능을 꺼둔다. 렌즈 손떨림방지 기능을 끄면 긴 노출 시간에서도 안정적인 사진을 촬영할 수 있다. 노이즈감소 기능과 고감도 노이즈감소 기능을 끄면 사진 촬영 후에 노이즈감소 처리로 인한 시간 지연 없이 바로 다음 사진을 촬영할 수 있다. 노이즈감소 기능을 켜면 사진 촬영 후 노이즈감소 처리를 위해 노출 시간과 동일한 시간 동안 작업하므로 완료될 때까지 작동하지 않는다.

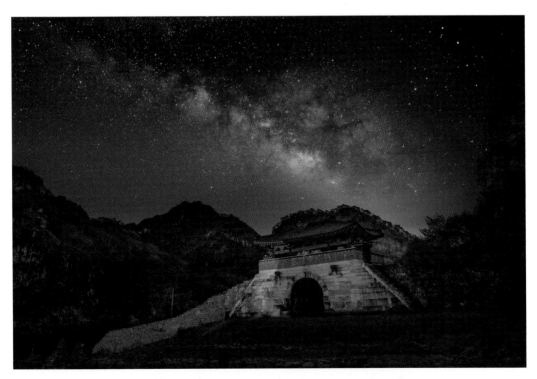

▲ Canon 5D Mark IV 16mm F2.8 180s ISO640 제천 덕주산성

3 초점 맞추기

은하수 사진 촬영을 위한 기본적인 설정은 그리 어려울 것이 없지만, 가시적인 빛이 없는 어두운 환경에서 초점을 조절하는 것은 약간의 어려움이 있을 수 있다. 은하수 촬영에서 초점 맞추기는 어렵지만 가장 중요한 단계이다. 만약 초점을 제대로 맞추지 못했으면 사진이 흐릿하거나 뚜렷하지 않을 수 있다. 따라서 촬영 전에 몇 번의 테스트 촬영을 하여 초점이 잘 맞았는지 확인하는 과정이 필요하다. 초점을 맞추는 과정에서 여러 가지 방법을 시도해 보고, 자신에게 가장 적합한 방법을 찾아서 보다 빠르고 선명하게 초점을 설정하는 것이 중요하다.

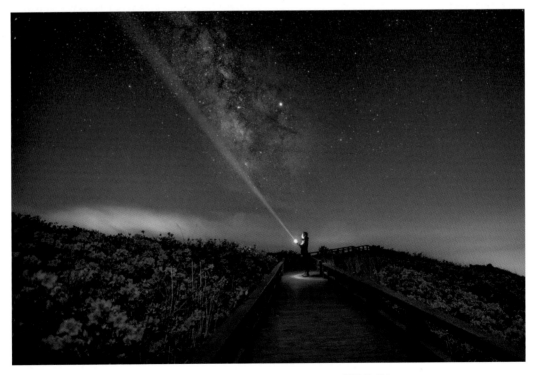

▲ Canon 5D Mark IV 16mm F2.8 20s ISO2500 합천 황매산

❶ **자동초점** : 렌즈 자동초점(AF)인 상태에서 가능한 한 멀리 보이는 곳의 불빛이나 육안으로 크게 관측이 되는 별에 초점을 맞춘다. 초점이 맞으면 렌즈 포커스 모드 스위치를 수동초점(MF)으로 전환하고 촬영한다.

❷ **수동초점** : 일반적으로 은하수는 매우 먼 거리에 위치해 있기 때문에 자동초점으로는 적절한 초점을 맞추기 어려울 수 있다. 따라서 수동초점을 사용하여 직접 초점을 조절해야 한다. 먼저, 은하수가 위치한 방향으로 카메라를 향하고, 육안으로 가장 크게 관측이 되는 별을 찾아서 렌즈 초점링을 조금씩 돌려가면서 별 모양이 최대한 작은 점이 되도록(초점이 맞도록) 초점을 조절한다.

❸ **무한대 초점** : 대부분의 은하수 사진은 무한대 초점으로 촬영된다. 렌즈 초점링을 무한대 기호(∞)가 표시된 지점까지 돌린 다음, 다시 반대 방향으로 조금씩 돌려가면서 렌즈 초점을 조절한다. 일반적으로 은하수와 별들은 무한대에 위치해 있으므로 무한대로 초점을 맞추는 경우 멀리 있는 별들도 선명하게 촬영될 수 있다.

❹ **라이브 뷰 모드에서 수동초점(MF) 맞추기** : 어두운 환경에서 자동초점의 효과는 현저히 떨어진다. 무한대로 초점을 맞추기 어려울 때는 카메라 라이브 뷰를 확대하여 육안으로 관측되는 별을 보면서 보다 정확하게 수동초점을 맞출 수 있다.

① 렌즈 포커스모드 스위치를 수동초점(MF)으로 설정한다.

② 육안으로 가장 크게 관측이 되는 별을 찾아서 뷰파인더 중앙에 위치시킨다.

③ 라이브 뷰 이미지를 디스플레이 하고, 돋보기 버튼을 눌러 이미지를 ×10로 확대하여 별에 고정한다.

④ 확대된 이미지를 보면서 별 모양이 가장 작은 점이 되도록 초점링을 조절한다(별은 후광이나 보케가 없는 단색 점이어야 한다), 초점을 맞추었으면 돋보기 버튼을 눌러 다시 일반 보기로 돌아와서 촬영한다. 수동초점(MF) 상태에서 초점링을 건드리지 않는 한 초점이 계속 맞는다.

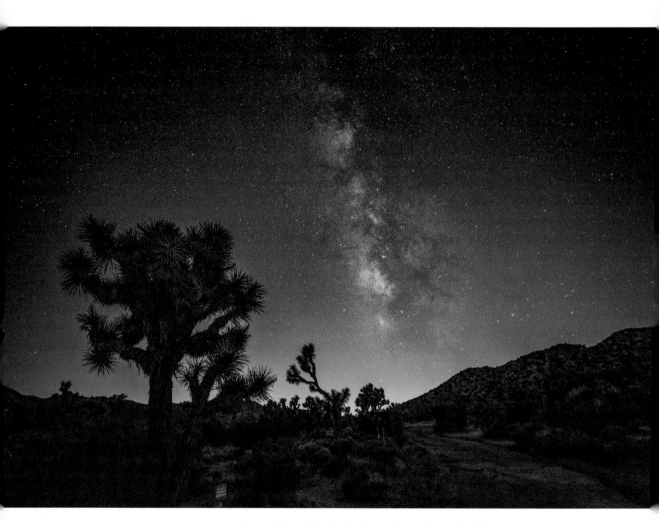

▲ Canon 5D Mark IV 22mm F3.2 20s ISO3200 미국 조슈아트리 국립공원

④ 은하수 사진 렌즈 선택

은하수 사진을 찍기 위해서는 넓은 화각의 광각렌즈가 적합하다. 일반적으로 은하수와 그 주변 풍경을 함께 담기 위해 14mm에서 24mm 사이의 광각렌즈나 초광각렌즈를 사용한다.

⑤ 파노라마(Panorama) 사진 촬영하기

은하수는 북반구에서부터 남반구까지 넓은 범위에 가로질러 나타난다. 따라서 사용하는 렌즈에 따라 사진 한 장으로 담기에는 부족할 경우가 있다. 은하수가 정점에 올라 타원형을 이룰 때 여러 장의 사진을 촬영하여 포토샵으로 합성하면 더욱 넓은 범위의 은하수를 한 눈에 보이게 할 수 있다.

❶ 카메라 촬영 모드를 수동 모드(M)로 설정하여 노출과 조리개, 셔터속도, ISO감도가 동일한 조건으로 촬영되게 한다.

❷ 원하는 지점을 선택하여 초점을 맞추고 렌즈 포커스 모드 스위치를 수동초점(MF)으로 전환하여 초점을 고정한다. 초점거리가 동일한 설정으로 찍어야 일관된 결과물을 얻을 수 있다.

❸ 삼각대를 사용하여 수평을 유지한 상태로 약 1/3 정도의 영역이 서로 겹치도록 촬영한다. 좌우로 쉽게 움직일 수 있도록 파노라마가 지원되는 삼각대와 볼헤드를 사용하면 더욱 정교한 작업이 가능하다.

❹ 광각렌즈는 왜곡 현상으로 인해 후보정 작업을 할 때에 이어 붙이는 과정이 어려울 수 있으므로 가급적 왜곡이 적은 표준렌즈를 사용한다.

❺ 촬영한 사진들은 파노라마 기능을 제공하는 포토샵(Photoshop)이나 라이트룸(Lightroom) 등의 소프트웨어를 사용하여 간편하게 파노라마 사진을 만들고 편집할 수 있다.

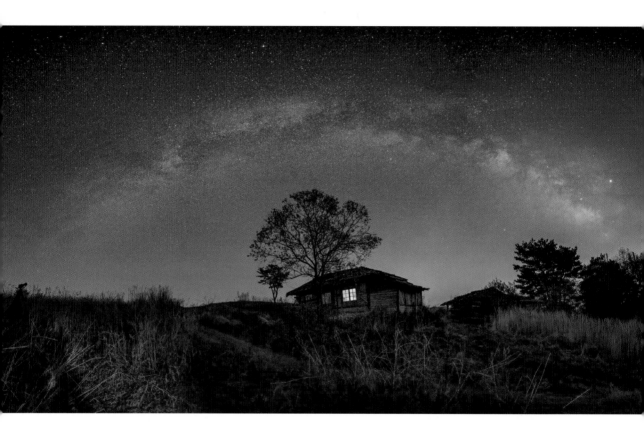

▲ Canon 5D Mark IV 24mm F2,8 20s ISO2500 양평 설매재(파노라마)

⑥ 비네팅(Vignetting) 현상

풍경 사진을 찍을 때 조리개를 조여 주는 이유는 피사계 심도를 깊게 하기 위함이며, 또 다른 이유는 비네팅 현상을 줄이기 위해서다. 촬영자로부터 멀리 떨어져 있는 피사체의 경우 전경 요소에 초점을 맞추면 화면 속 모든 대상이 피사계 심도 안에 들어온다. 그럼에도 불구하고 조리개를 조여 주는 이유는 비네팅을 방지하기 위한 측면도 있다.

비네팅은 렌즈 주변부의 광량 저하로 인해 촬영된 사진의 외곽이나 모서리가 어둡게 나오는 현상으로, 렌즈에 후드나 필터를 장착하는 경우 외곽 부분을 가려서 나타나는 그늘 현상을 말한다. 또한, 조리개를 최대 개방했을 때 그 외곽부에 빛이 충분하게 도달하지 못하는 경우, 조리개의 크기와 렌즈의 광학 시스템에 의한 영향으로 비네팅 현상이 나타날 수 있다.

은하수 사진과 같이 최대 개방 조리개값이 큰 렌즈를 사용하여 조리개를 최대 개방하는 경우에도 비네팅이 발생한다. 이를 방지하기 위해 최대 개방 조리개값에서 조리개를 1~2스톱 조이고, 렌즈를 좁힌 상태에서 촬영하면 비네팅 현상을 줄일 수 있다.

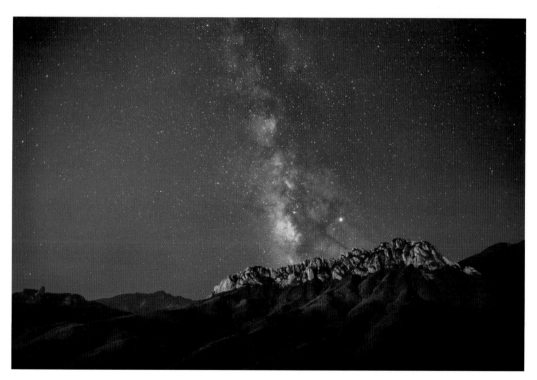

▲ Canon 5D Mark IV 16mm F2.8 20s ISO3200 설악산 울산바위

별 사진 찍는 법

별 사진을 찍기 위한 카메라 설정과 초점 맞추기는 은하수 사진 촬영 설정과 크게 다르지 않다. 다만, 별 사진은 셔터속도에 따라 크게 별의 점상과 별의 궤적 사진으로 나눌 수 있다. 별의 점상은 비교적 짧은 셔터속도로 촬영하여 별들을 작고 선명한 점으로 담아내는 것이며, 별의 궤적은 긴 셔터속도로 촬영하여 궤적이 그려지는 효과를 만드는 것이다. 별의 점상이나 은하수 사진을 찍을 때는 셔터속도를 15~20초로 보다 빠르게 설정하고, 궤적 사진을 찍을 때는 셔터속도를 30초 혹은 그 이상으로 설정하여 별들의 움직임을 표현한다.

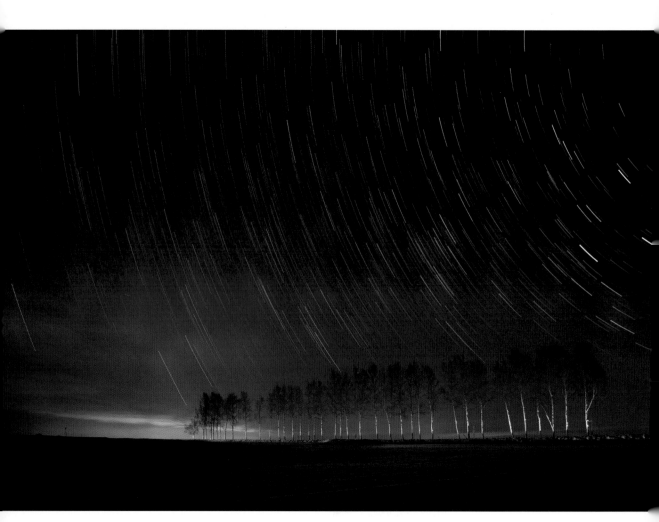

▲ Canon 5D Mark IV 16mm F5.6 30s ISO400 일본 비에이

① 초점 맞추기

초점을 맞추는 방법도 은하수 사진 촬영과 동일하게 수동초점으로 맞추거나 무한대초점을 사용할수 있다. 자동초점(AF)이 어려운 조건에서는 수동초점(MF)을 사용하되, 촬영 전에 몇 번의 테스트촬영을 하여 초점이 잘 맞았는지 확인하는 과정이 필요하다.

② 구도 잡기

별의 궤적을 촬영하기 위해서는 북극성을 중심으로 회전하는 별의 궤적을 촬영하는 것이 더욱 아름답다. 지구의 자전 운동으로 인해 별은 북극성을 중심으로 1시간에 약 15도씩 회전한다. 북극성을 찾는 방법은 별자리인 북두칠성이나 카시오페아 자리를 찾으면 그 가운데 위치한 북극성의 위치를 알 수 있다. 북두칠성을 기준으로 바가지 모양 끝부분의 두 별을 이어주는 연장선의 5배 정도, 혹은 카시오페아를 기준으로 W 모양 양쪽 끝 두 개씩의 별을 이어주는 연장선이 만나는 점과 W의 가운데 별을 이어주는 선의 5배 정도에 위치한 별이 바로 북극성이다. 북극성을 찾았다면 사진의 구도를 결정하기 위해 화면의 중앙이나 황금분할에 의한 교차점에 북극성을 위치시키고 촬영한다.

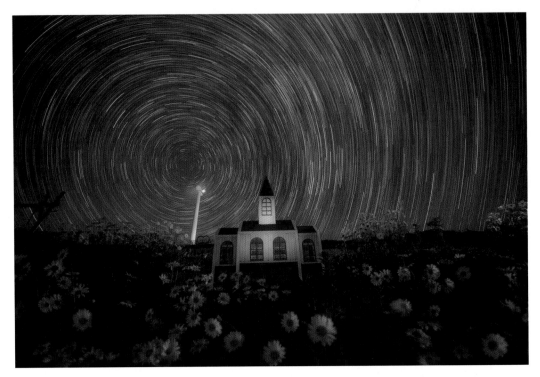

▲ Canon 5D Mark IV 16mm F4.0 30s ISO2500 평창 청옥산 육백마지기

③ 조리개 설정

별 사진은 빛이 부족한 환경에서 촬영하므로 더 많은 빛이 카메라에 들어올 수 있도록 조리개는 최대 개방한다. 조리개를 개방할수록 적정노출을 맞추기 쉽고, 궁극적으로 f/2.8과 같은 조리개로 촬영할 수 있는 별의 수는 무궁무진하다. 따라서 최대 개방 조리개값이 밝은 렌즈를 사용하는 것이 유리하다. 조리개를 개방할수록 피사계 심도가 얕아지면서 전경의 피사체가 희미하거나 선명도가 떨어질 수 있다. 전경에 초점을 맞추고 촬영하여 초점 스태킹을 이용하거나 조리개를 조이고 배경을 촬영하여 하늘 부분과 레이어 병합을 하면 보다 선명한 사진이 완성된다.

④ 셔터속도 설정

별은 지구의 일주 운동으로 인해 빠르게 움직이기 때문에 셔터속도를 느리게 설정하면 별 모양이 흐려질 수 있다. 따라서 별들을 작고 선명한 점으로 담기 위해서는 셔터속도를 15~20초로 설정한다. 노출보정을 위해 노출계의 적정노출보다 1스톱 정도 올려주고, 조리개는 최대 개방하여 ISO 감도를 조절하면서 셔터속도를 15초 정도에 맞춘다.

별의 궤적을 표현하고자 하는 경우에는 나중에 촬영한 사진들을 합치기 때문에 셔터속도를 길게 주어도 상관없다. 수동 모드(M)에서 셔터속도를 30초로 설정하거나, 벌브 모드를 이용하여 더 긴 1~5분 정도의 셔터속도로 설정할 수도 있다. 셔터속도를 길게 설정하면 ISO감도를 낮출 수 있어 노이즈 억제 효과에도 도움이 된다.

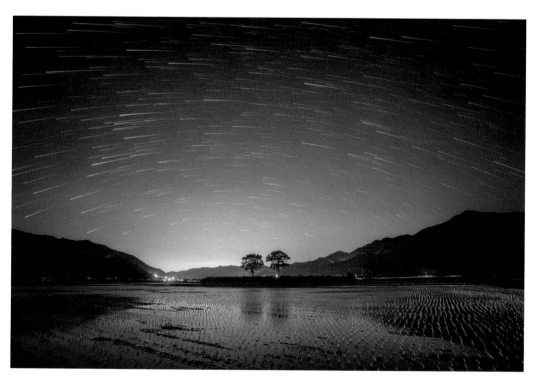

▲ Canon 5D Mark Ⅲ 16mm F5.6 15s ISO800 하동 평사리

⑤ 벌브(Bulb) 모드

벌브 모드는 카메라 셔터가 수동으로 열려 있는 상태를 말한다. 셔터 버튼을 누르고 있으면 셔터가 열려 있고, 버튼을 놓으면 셔터가 닫히는 방식으로 동작한다. 이 모드를 사용하면 셔터속도를 일정 시간 이상으로 조절할 수 있으며, 별 궤적 사진을 포함한 장노출 사진을 촬영할 때 주로 사용된다. 사용 방법은 카메라를 벌브 모드로 설정한다. 대부분의 카메라에서는 셔터속도 다이얼에서 'B' 또는 'Bulb' 모드를 선택할 수 있다. 셔터 버튼을 누르면 셔터가 열리고, 버튼을 누르고 있는 동안 노출이 계속되며, 버튼을 놓으면 셔터가 닫힌다. 이처럼 필요한 시간만큼 버튼을 눌러 노출 시간을 조절한다. 벌브 모드는 노출을 길게 주는 동시에 흔들림이 발생할 수 있으므로, 안정적인 촬영을 위해 삼각대와 인터벌 릴리즈가 필수적이다.

⑥ 별 사진 렌즈 선택

별 궤적 사진을 찍기 위해서는 넓은 화각의 광각렌즈가 적합하다. 북극성을 중심으로 거리가 멀어질수록 별이 이동하는 궤적의 거리가 상대적으로 멀어지게 된다. 이를 화각이 좁은 표준렌즈나 망원렌즈로 촬영하면 장시간 노출을 주어도 그 효과를 크게 볼 수 없다. 반면 초점거리가 짧은 넓은 화각의 광각렌즈를 사용하면 그 효과를 극대화하여 적은 시간의 노출에도 더 많은 별의 궤적을 포착할 수 있다.

7 별 궤적 사진 합성하기

별의 궤적이 잘 나타나기 위해서는 최소 10장 이상의 사진을 찍는 것이 좋다. 촬영을 끝낸 후 프로그램을 사용하여 여러 장의 사진을 한 장의 사진으로 합성할 수 있으며, 이를 통해 별들의 궤적이 길게 늘어난 별 궤적 사진을 완성할 수 있다. '포토샵(Adobe photoshop)'의 이미지 스택(Image Stacking) 기능을 활용하거나, 별 궤적 합성 소프트웨어인 '스타트레일(Startrails)'이나 '스타스택스(StarStaX)'를 활용하면 비교적 빠르고 정확하게 사진을 합성할 수 있다.

▲ 스타스택스(StarStaX) 별 궤적 합성

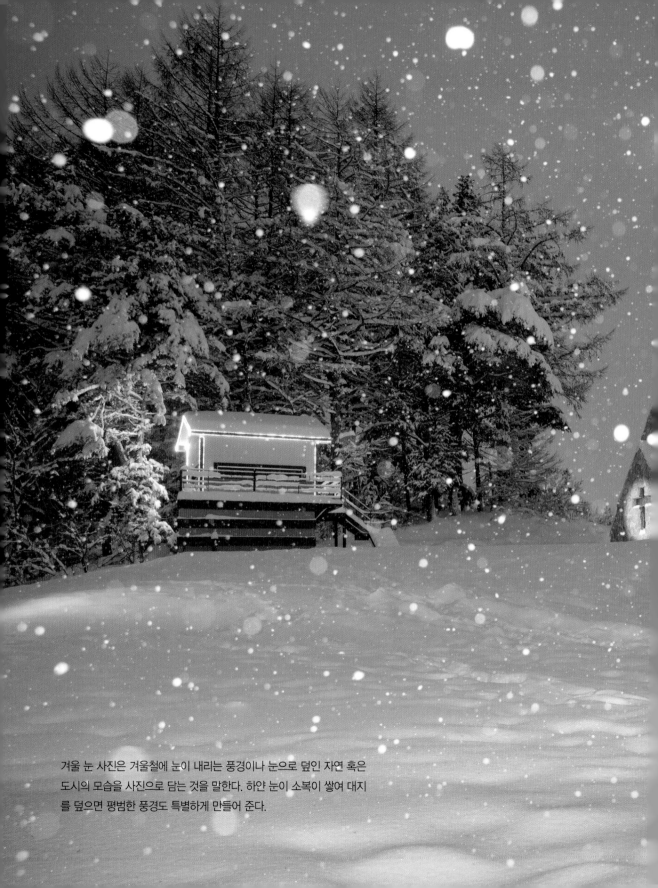

겨울 눈 사진은 겨울철에 눈이 내리는 풍경이나 눈으로 덮인 자연 혹은
도시의 모습을 사진으로 담는 것을 말한다. 하얀 눈이 소복이 쌓여 대지
를 덮으면 평범한 풍경도 특별하게 만들어 준다.

겨울 사진, 눈 내리는 사진 찍는 법

▲ Canon EOS R6 16mm F11.0 1/320s ISO100 평창 대관령양떼목장

겨울 사진은 주로 눈 덮인 자연 풍경과 눈 속에서 즐기는 모습을 포착한 인물 사진, 도시의 겨울 풍경과 눈으로 덮인 설산의 풍경 등을 주제로 하며, 눈이 주는 순수하고 아름다운 분위기를 전달하고자 하는 사람들이 자신의 감정과 이야기를 표현하기도 한다. 그러나 눈이 내리는 모습을 현실감 있게 찍기는 결코 쉽지 않다. 사진이 대체로 어둡게 나오거나 셔터속도가 느려져 하얀 눈발이 잘 표현되지 않을 수 있다. 무엇보다 눈앞에 보이는 것처럼 포착하기 위해서는 기술적으로 겨울 사진 찍는 법을 이해하고 습득해야 하며, 적절한 구도와 조명을 사용하여 겨울의 감성을 잘 표현하는 것이 중요하다.

▲ Canon 5D Mark IV 24mm F3.2 1s ISO100 평창 월정사

 instagram photography

겨울은 추위로 인해 야외에서 촬영하는 것이 고생스러울 수 있다. 목덜미를 파고드는 차가운 바람에 몸은 움츠려 들지만, 다른 계절에 볼 수 없는 겨울 풍경은 사진 찍는 묘미를 더해준다. 온 대지가 하얗게 덮인 겨울의 모습을 사진으로 남기는 설렘을 안고, 겨울 사진을 잘 찍기 위한 팁을 알아보자.

① 셔터속도를 확보하라

눈이 내리는 날 사진을 찍으면 눈 앞에 보이는 것처럼 현실감 있게 나오지 않고 흐려지는 경우가
있다. 이는 평소대로 카메라 노출계가 지시하는 적정노출로 촬영하면 셔터속도가 느려지기 때문
이다. 눈송이를 현실감 있게 표현하려면 피사체가 움직이는 속도보다 더 빠른 셔터속도로 설정해
야 제대로 포착할 수 있으며, 눈의 강도에 따라 1/120초~1/250초 내외로 설정하는 것이 적절하
다. 반면 셔터속도가 느려지는 경우 눈의 움직임이 늘어지거나 희미하게 보일 수 있다. 단, 사용하
는 카메라 렌즈나 그날의 날씨 환경에 따라 다르므로 셔터속도를 단계별로 조절해가며 눈송이가
정지된 채로 담기는지, 아니면 늘어지는지 확인해야 한다. 또한 빛이 부족해서 셔터속도가 느린
경우, 조리개와 ISO감도를 조절하여 셔터속도를 확보할 필요가 있다. 겨울철 눈이 내리는 모습을
사실적으로 포착하기 위해 셔터속도는 무엇보다 중요하다.

▲ Canon EOS R6 16mm F11.0 1/200s ISO100 평창 대관령양떼목장

눈이 내리는 날 깊은 정적에 휩싸인 이른바 적요는 더욱 감상적이다. 막 내린 눈을 포근하게 이고 있는 순백의 설경을
바라보면 이내 시끄럽던 마음도 차분히 가라앉는다.

② 노출은 1~2스톱 밝게 설정하라

눈 사진 촬영의 핵심은 노출보정이다. 눈이 덮인 풍경과 같이 대체로 밝은 톤만 존재하는 장면에서 카메라 노출계는 평균값을 계산하여 중간 톤의 회색, 즉 18% 그레이가 되도록 측정한다. 그 결과 노출계가 실제보다 어둡게 측정되어 눈으로 본 것과 다르게 노출이 부족한 어두침침한 결과물이 나올 수 있다. 이를 보완하기 위해 카메라가 지시하는 적정노출보다 1~2스톱 더 노출을 올려서 노출보정을 해주어야 한다. 수동 모드(M)를 설정하면 조리개와 셔터속도를 조절해서 사진을 밝게 혹은 어둡게 만들 수 있다.

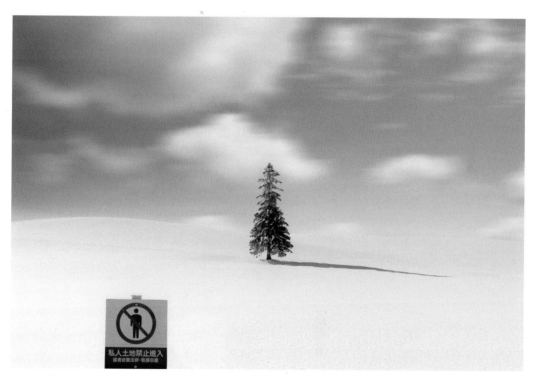

▲ Canon EOS R6 28mm F11.0 20s ISO100 일본 비에이 크리스마스트리나무

배경이 피사체보다 밝으면 어느 정도 노출을 오버시켜야 하는데 이처럼 노출치를 수정하는 것을 노출보정이라고 한다.

노출보정은 카메라가 적절하다고 판단한 노출을 촬영자가 원하는 밝기에 가깝게 조정하는 것으로, 노출 조정 단계 1스톱(stop)은 빛의 밝기가 2배 차이나는 단위(증가/감소)를 의미한다. 디지털 카메라는 1스톱이 3단계로 세분화되어 있으므로, 1스톱은 다이얼을 3단계 조정해야 한다. '1스톱 더 노출을 올려준다'는 말은 빛을 두 배 더 많이 받아들인다는 의미이며, '1스톱 더 노출을 줄여준다'는 말은 빛을 두 배 더 적게 받아들인다는 의미이다.

적정노출은 카메라 노출계가 지시하는 0과 촬영자가 의도하는 노출을 말한다. 사진을 찍기 위해서는 카메라 노출계를 이용하여 빛의 양을 측정하는 측광 과정을 거쳐야 한다. 이때 빛의 양이 많은 경우는 노출과다, 적은 경우는 노출부족, 적당한 경우를 적정노출이라고 한다.

▲ Canon 5D Mark IV 70mm F11.0 1/250s ISO100 일본 비에이 자작나무

피사체에 비해 배경이 밝으면 (+)로, 어두우면 (−)로 노출보정을 해주는 것만으로도 이를 극복할 수 있다.

③ 풍경을 단순화하라

매력적인 겨울 이미지를 만들기 위해 구도를 설정할 때 가장 효율적인 구성은 풍경을 단순화하는 것이다. 풍경 사진은 한 장면 안에 너무 많은 피사체가 존재하는 경우가 있다. 피사체에 대한 욕심으로 화면에 포함된 모든 피사체를 한 프레임에 표현하다 보면 주제와 부제를 찾지 못하는 경우가 있다. 구도를 설정할 때 주위를 살펴보고 주 피사체와 겹치는 방해 요소가 있는지, 배경은 피사체와 잘 어울리거나 돋보이는지 고민해야 한다. 불필요한 요소를 피하고, 주요한 요소가 구도에 들어가도록 구성하면 주제가 뚜렷하고 시선이 집중되는 강렬한 느낌의 사진을 얻을 수 있다.

▲ Canon 5D Mark IV 70mm F5.6 1/160s ISO100 일본 비에이 마일드세븐언덕

설원에 서 있는 나무가 환기하는 건 회화적이고 한 편의 시처럼 압축적이다.

한 그루의 겨울나무를 화면에 구성할 때 피사체의 배경이 화이트아웃이면 무난하지만, 뒤에 숲이 있거나 산만한 요소가 있다고 가정해 보면 그 차이를 실감할 수 있을 것이다. 매력적인 피사체라도 주변이 정리되지 않으면 보는 사람의 시선을 유도하지 못한다. 사진의 구도를 단순하고 깔끔하게 구성하면 사진은 더욱 깊이 있고 시각적 흥미를 유발한다. 풍경을 단순화하는 것은 겨울 사진을 위한 강력한 구성 기술이다.

▲ Canon 5D Mark IV 33mm F11.0 1/200s ISO200 일본 비에이 크리스마스트리나무

이미지에서 작가가 의도하는 주제가 무엇인지 의심의 여지가 없다. 산만한 요소로부터 고립되어 홀로 서 있는 주 피사체 덕분이다.

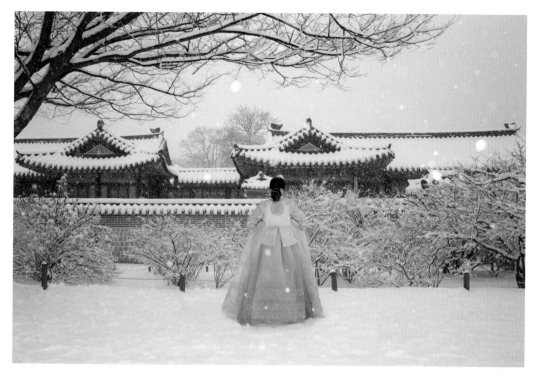

▲ Canon 5D Mark IV 24mm F5.6 1/160s ISO200 서울 경복궁

단순하고 간결한 구성으로 프레임을 단순화하는 것은 겨울 사진을 위한 강력한 구성 기술이다.

④ 망원렌즈로 아웃포커싱 효과를 노려보라

눈 사진을 찍을 때에는 광각렌즈보다 표준렌즈나 망원렌즈가 더 유리하다. 망원렌즈로 피사체와
멀리 떨어진 채 촬영하면 망원 효과가 발생한다. 이 과장된 원근감은 사진에서 공간을 압축하거나
배경과 피사체가 한 덩어리로 뭉쳐 있는 것처럼 보여서 작은 눈송이를 풍성하게 표현할 수 있다.
또한, 조리개를 개방하면 아웃포커스 효과로 초점이 맞지 않은 눈송이가 보케나 빛 망울처럼 얕은
심도로 표현되어 더욱 몽환적인 분위기를 연출할 수 있다.

▲ Canon 5D Mark IV 70mm F4.5 1/200s ISO320 일본 비에이 흰수염폭포

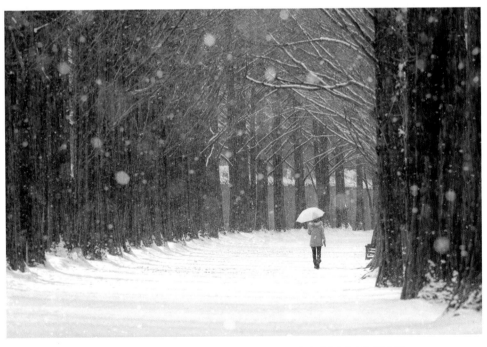

▲ Canon 5D Mark IV 370mm F3.5 1/200s ISO200 담양 메타세콰이아가로수길

⑤ 화이트밸런스로 색감 보정하기

화이트밸런스를 자동(AWB)으로 설정하면 대부분의 촬영 조건에서 자동으로 화이트밸런스를 조절한다. 자동 설정으로 자연스러운 색상을 얻을 수 없거나 화이트밸런스 기능을 이용하여 사용자가 직접 색온도(K)를 원하는 색상 톤으로 조절할 수 있다. 색온도가 낮을수록(2500K) 푸른빛이 강해지며, 색온도가 높을수록(8000K) 붉은빛이 강해진다. 일출 일몰 사진의 경우 색온도를 높이는 것이 효과적일 수 있지만, 겨울 분위기를 우리 눈에 보이는 것처럼 자연스럽게 표현하고자 한다면 화이트밸런스를 낮게 설정한다. 색온도가 높을수록 붉은빛이 강해지며, 흰 눈이 어둠침침하게 보일 수 있다.

▲ Canon 5D Mark IV 24mm F11.0 1/400s ISO100 일본 홋카이도 대설산

맑은 날에는 깊고 푸른 하늘과 새하얀 눈의 대비가 형언할 수 없을 만큼 아름답다.

사진 촬영 후 후보정 작업을 통해 원하는 결과물을 얻을 때까지 노출이나 색감 등을 적절하게 보정해야 할 필요가 있다면 RAW 파일로 저장한다. RAW 파일의 가장 큰 장점은 색감이 뛰어나고 노출과 색온도(WB) 등을 재조정할 수 있다는 것이다.

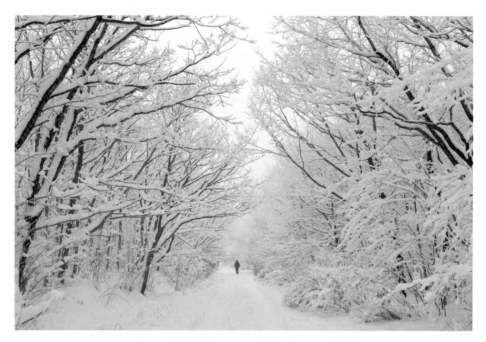

▲ Canon EOS R6 35mm F11.0 1/80s ISO200 태백 함백산

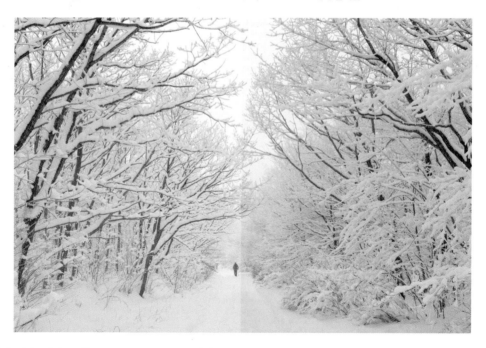

(좌) 화이트밸런스 색온도를 높게 설정한 사진과 (우) 후보정을 통해 화이트밸런스 색온도를 낮게 설정한 사진이다. 화이트밸런스 색온도를 낮게 보정하면 우리 눈에 보이는 것처럼 겨울 분위기를 자연스럽게 표현할 수 있다. 겨울 눈사진에서 화이트밸런스 설정은 사진의 완성도를 결정짓는 중요한 요소이다.

⑥ 외장플래시(스트로보)를 활용하라

카메라에 내장된 플래시나 외장플래시를 터트리면 하얀 눈에 반사된 빛이 강조되어 실제보다 풍성하게 표현될 수 있다. 하지만 과도한 광량으로 인해 눈송이가 지나치게 강조되어 분위기를 망칠 수 있으므로, 촬영된 이미지를 보면서 적절하게 광량을 조절해야 한다. 플래시를 사용하면 순간적으로 빛을 빠르게 발광하여 카메라의 셔터속도와 상관없이 빠른 셔터속도로 눈송이를 부각할 수 있다. 반사된 빛으로 인해 눈송이가 더욱 선명하게 나타난다.

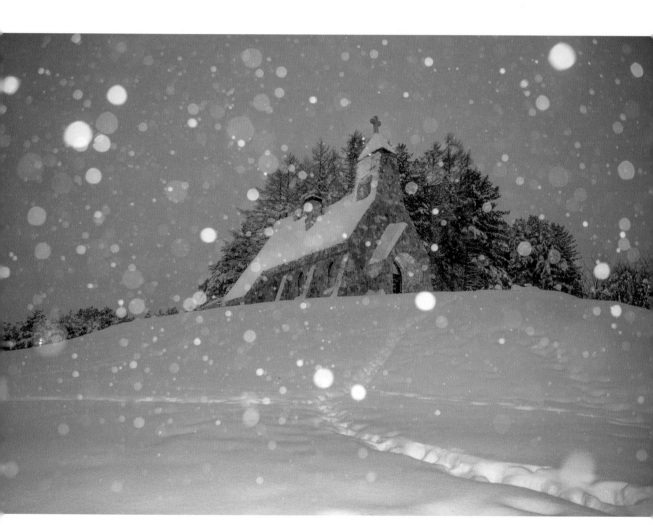

▲ Canon 5D Mark IV 25mm F3.5 2s ISO200 Flash on 평창 실버벨교회

외장플래시는 주로 ETTL(자동) 모드와 M(수동) 모드를 사용한다. ETTL 모드는 렌즈를 통해 들어오는 빛의 양을 측정하여 광량을 조절해준다. 모드 버튼을 눌러서 ETTL이 표시되게 하고, 밝게 하고 싶으면 '+(플러스)' 방향으로, 어둡게 하고 싶다면 '−(마이너스)' 방향으로 다이얼을 돌려서 플래시 노출보정량을 설정한다. M 모드는 모드 버튼을 눌러서 M이 표시되도록 한다. 스피드라이트가 가지고 있는 최대 광량은 1/1이며, 다이얼을 돌려서 플래시 출력을 1/2, 1/4, 1/8, 1/16과 같이 증가하거나 감소시킨다. 단계별로 1/3스톱 단위로 설정할 수 있다. 사진을 찍어서 전체적인 밝기를 확인하고 세기를 조절한다. 처음 외장플래시를 사용한다면 ETTL(자동) 모드를 먼저 사용해 보고, M(수동) 모드를 선택하는 것을 추천한다.

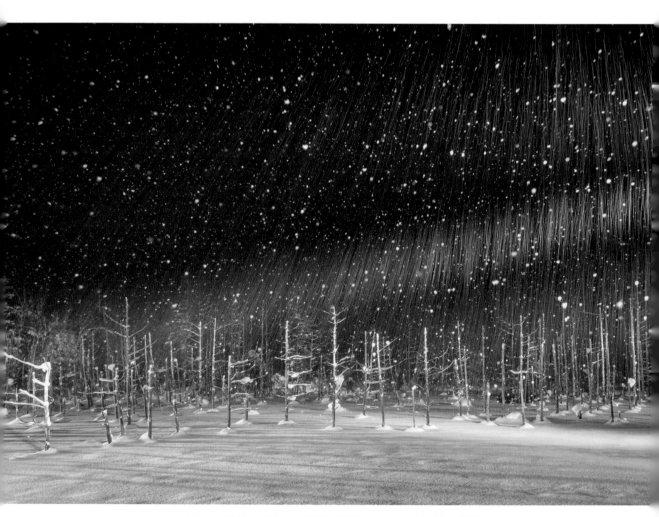

▲ Canon 5D Mark IV 24mm F6.3 2s ISO250 Flash on 일본 비에이 청의호수

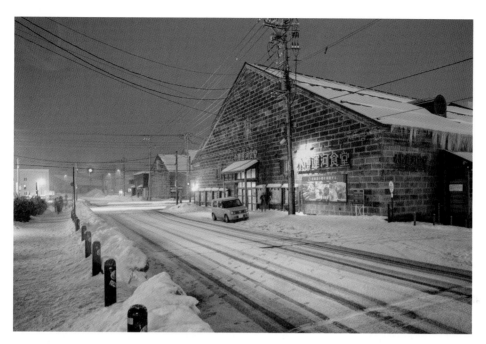

▲ Canon 5D Mark IV 24mm F5.6 2s ISO200 Flash not 일본 오타루

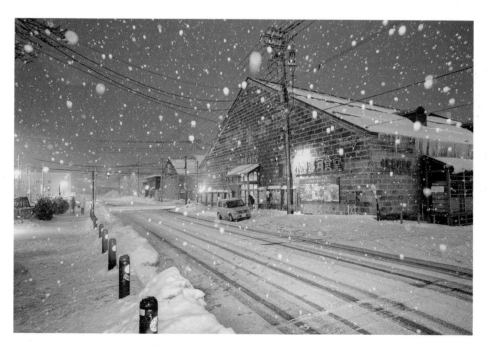

▲ Canon 5D Mark IV 24mm F5.6 2s ISO200 Flash on 일본 오타루

동일한 조건에서 외장플래시 사용 유무에 따라 눈송이가 어떻게 표현되는지 변화를 알 수 있다.

⑦ 겨울 사진 촬영을 위한 준비물

눈이 내리는 겨울 풍경을 찍기 위해서는 카메라 장비 구성을 철저히 해야 한다. 카메라에 눈이 떨어져서 젖거나 결빙되는 것을 방지하기 위해 큰 우산이나 카메라 레인커버를 준비한다. 겨울철 온도가 영하로 떨어지면 배터리 수명이 크게 단축된다. 라이브 뷰를 사용할 때 더욱 소모량이 크므로 방전에 대비하여 주머니나 배낭에 여분의 배터리를 보관한다. 또한 바닥이 미끄러운 상태에서 미세한 진동과 흔들림을 방지하기 위해 견고한 삼각대를 지참한다. 겨울은 추위로 인해 쉽게 피로감이 느껴질 수 있으므로 추위 대비를 위한 따뜻한 방한복과 방한 부츠, 핫팩은 필수다.

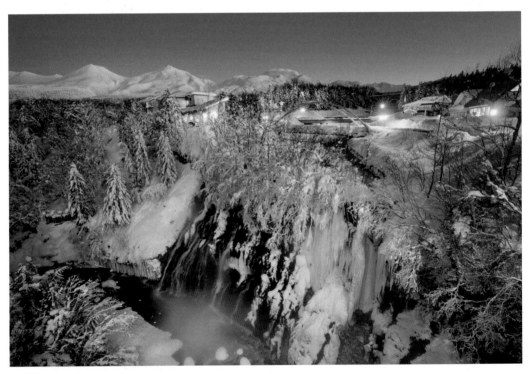

▲ Canon 5D Mark IV 16mm F11.0 30s ISO200 일본 비에이 흰수염폭포

거친 자연의 아름다움이 살아 숨 쉬는 그곳, 감히 혹한의 기온을 감내할 수 있다면 겨울철엔 매우 극적인 장면과
마주할 수 있다.

8 겨울 사진 촬영을 위한 카메라 설정

겨울은 추위와 눈보라를 기꺼이 감수하려는 사진가들에게 멋진 풍경으로 화답한다. 그러나 추위 속에서 장갑을 벗고 카메라 설정을 하기 위한 행위는 꽤나 번거로울 수 있다. 촬영 전날 밤에 카메라 설정을 미리 해놓으면 촬영 당일 현장에 도착해서 카메라를 켜고 곧바로 촬영을 시도할 수 있다. 오랫동안 수동 모드(M)로 촬영해 왔으며 그 방식을 선호한다면 그대로 유지해도 괜찮다. 그러나 풍경 사진 입문자에게는 조리개우선 모드(A, AV)로 촬영하기를 권장한다. 조리개우선 모드는 사용자가 조리개를 설정하면 카메라가 표준 노출을 얻을 수 있도록 자동으로 셔터속도를 조절한다. ISO감도는 이미 100으로 설정하였으므로 조리개 설정 한가지만 선택하면 되기 때문에 가장 간단한 노출 설정 방법이다.

▲ Canon 5D Mark IV 70mm F5.6 1/160s ISO100 일본 비에이 마일드세븐언덕

미니멀리즘은 단순하고 간결한 구성으로 절제된 형태의 미학적 본질을 추구하는 콘셉트다.

카메라 설정은 조리개 f/11, ISO감도 100, 화이트밸런스 자동(AWB), 측광 모드 평가측광, RAW파일로 저장하도록 설정한다. 현장에 도착해서 카메라를 켜고 구도 설정을 한다. 사진의 밝기에 따라 노출보정다이얼을 이용하여 노출을 조정한다. '+(플러스)'로 설정하면 사진이 밝아지고, '-(마이너스)'로 설정하면 사진이 어두워진다. 적정노출 설정을 마쳤다면 셔터 혹은 셔터릴리즈를 눌러 촬영한다.

▲ Canon 5D Mark IV 27mm F11.0 1/80s ISO100 평창 대관령양떼목장

▲ Canon 5D Mark IV 25mm F11.0 1/250s ISO100 일본 비에이 마일드세븐언덕

드넓은 세계가 기다린다. 온 마음을 집중해서 숨 막히는 겨울 풍경을 어떻게 담아낼지 고민해보라. 자연은 통제할 수 없지만, 모험의 기회로 삼으면 분명 만족스러운 결과물로 보상받게 될 것이다.

선명한 사진은 화면에 나타나는 세부 사항이나 구체적인 요소들이 뚜렷
하게 나타나는 고품질의 사진을 의미한다.
선명한 사진은 촬영된 대상이나 장면의 세부 사항이 뚜렷하게 나타나는
특징을 가지고 있으며, 이러한 특성들은 사진이 더 생동감 있고 전문적
으로 보이게 만들어 준다.

PART 11

선명한 사진 찍는 법

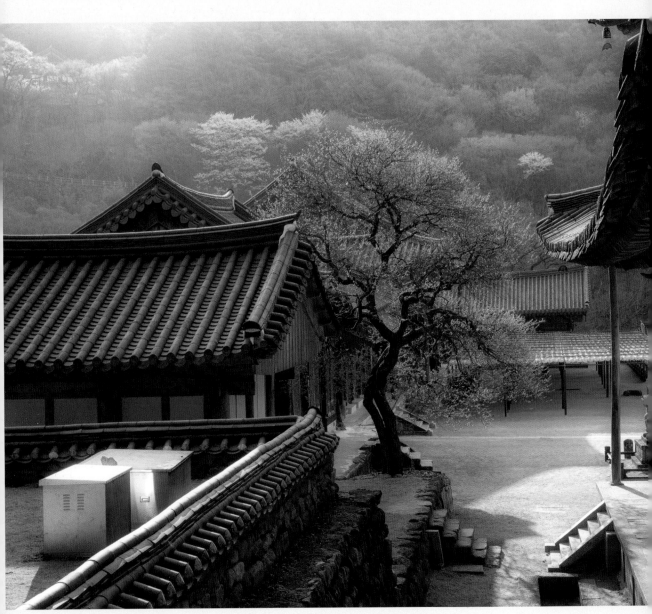

▲ Canon 5D Mark IV 50mm F11.0 1/30s ISO100 구례 화엄사

 instagram photography

사진이 흐리게 보이는 이유는 카메라가 흔들렸거나 초점이 맞지 않았기 때문이다. 피사체가 움직이는 상태에서 선명한 사진을 찍기는 더욱 어렵다. 카메라를 삼각대에 장착하지 않고 손에 들고 촬영하는 경우, 가장 일반적인 방법은 안정적인 자세에서 양손으로 카메라를 몸에 가깝게 잡고 숨을 멈춘 후 셔터를 누르는 것이다. 안정된 자세, 적절한 셔터속도 선택, 손떨림방지 기능 등을 활용하면 핸드헬드 촬영으로도 선명한 사진을 찍을 수 있다. 선명한 사진을 찍기 위해서는 기술적인 측면뿐만 아니라 창의적인 접근도 고려해야 한다.

① 정확한 초점 맞추기

선명한 사진을 찍기 위해서는 올바른 초점을 맞추는 것이 중요하다. 초점이 잘 맞지 않는 경우 사진이 흐리게 나타날 수 있으므로 주요 대상이나 주제에 적절한 초점을 맞추어야 한다. 인물 사진을 찍을 때는 인물의 눈을 중심으로 초점을 맞춘다. 눈은 얼굴에서 가장 중요한 특징 중 하나이며, 눈에 초점을 맞추면 사진이 더 생동감 있고 인물의 감정과 정체성을 잘 나타내주기 때문이다.

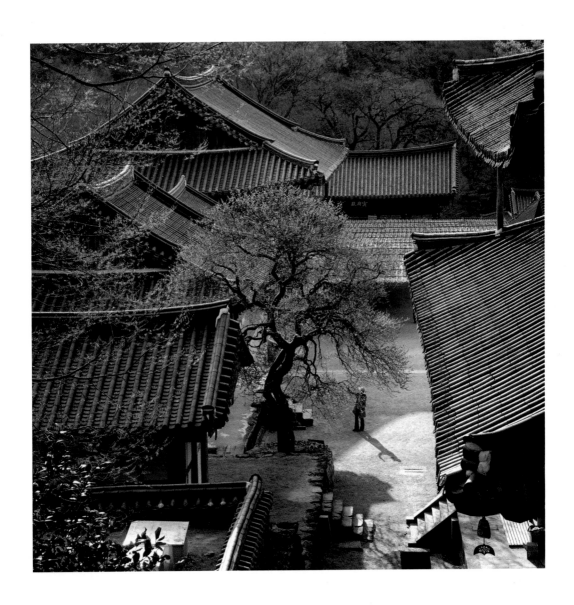

몇몇 카메라는 얼굴 인식, 초점 추적 등과 같은 고급 포커싱 기능을 제공한다. 이를 활용하여 인물의 초점을 더욱 쉽고 정확하게 맞출 수 있다.

일반적인 풍경 사진을 찍을 때는 프레임을 가로와 세로로 삼등분하여 렌즈 자동초점(AF)인 상태에서 앞쪽 3분의 1지점의 중심이 되는 곳에 초점을 맞춘다. 그 후에 렌즈의 포커스 모드 스위치를 수동(MF)으로 전환하여 초점을 고정하고, 구도를 잡아 촬영하면 화면 전체에 초점이 맞는다. 이때 조리개, 셔터속도, ISO감도를 촬영 조건에 따라 조절해야 하므로 촬영 모드는 수동 모드(M)로 설정한다.

❷ 피사계 심도를 이해하라

피사계 심도란 사진의 깊이를 나타내는 요소 중 하나로, 사진에서 특정 거리 범위 내의 대상들이 얼마나 선명하게 보이는지를 나타낸다. 피사계 심도는 주로 초점거리에 따라 변하며, 초점거리는 어떤 거리의 피사체에 초점을 맞추었을 때 초점이 맞는 앞뒤 간의 범위를 말한다.

피사계 심도는 크게 깊은 심도와 얕은 심도로 나뉜다. 깊은 심도는 사진에서 초점이 맞춰진 범위가 넓어서 전체 촬영 대상이 선명하게 나타나는 상태를 말한다. 즉, 전경부터 배경까지 대부분의 영역이 선명하게 보이는 것을 의미하며, 조리개를 조이거나 초점거리를 멀리 두는 경우에 나타난다. 주로 풍경 사진에서 전경의 주 피사체와 하늘을 포함한 배경을 모두 선명하게 포착해야 하는 경우에 사용된다. 반면, 얕은 심도는 사진에서 초점이 맞춰진 부분이 매우 한정적이어서, 전체 촬영 대상 중 특정한 영역만이 선명하게 나타나는 상태를 말한다. 사진에서 주로 특정 대상을 강조하거나 배경을 흐리게 만들어 주 피사체를 독특하게 부각시켜 사진에 깊이와 감성을 부여할 수 있다. 얕은 심도는 조리개를 개방하거나 초점거리를 가까이 두는 경우에 나타나며, 특히 인물 사진이나 매크로 사진에서 주로 활용된다.

◀ Canon 5D Mark IV 63mm F11.0 1/60s ISO100 구례 화엄사

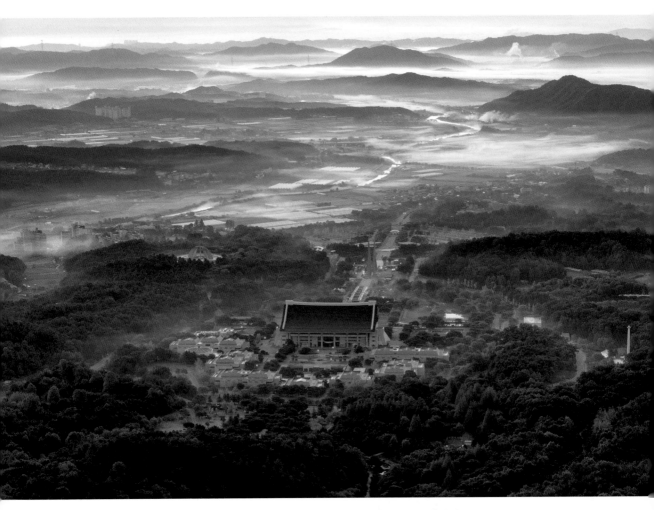

▲ Canon 5D Mark IV 70mm F11.0 0.8s ISO100 천안 흑성산

피사계 심도는 렌즈의 초점거리, 촬영 대상과의 거리 등에 의해 결정된다. 기술적으로 초점거리란 초점을 무한대에 맞추었을 때 렌즈의 제2주점(렌즈의 광학적 중심)으로부터 상이 맺히는 초점면(필름, 이미지 센서)까지의 거리를 말하며, 일반적으로 밀리미터(mm) 단위로 표시된다. 초점거리는 렌즈의 종류에 따라 카메라의 화각과 깊이감 등에 영향을 미친다. 카메라 렌즈의 초점거리가 짧은 단초점 렌즈는 더 많은 영역이 화면에 포함되며, 초점거리가 긴 망원렌즈는 더 좁은 각도에서 더 멀리 있는 대상을 확대하여 찍을 수 있다.

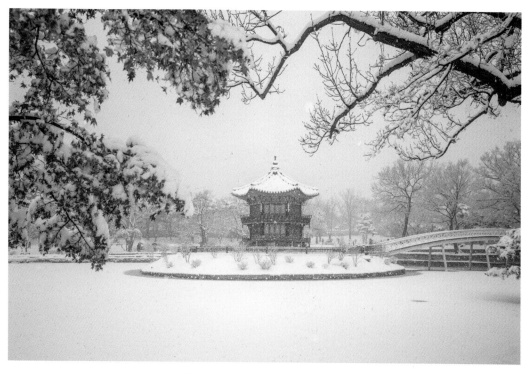

▲ Canon 5D Mark IV 31mm F5.6 1/160s ISO200 서울 경복궁

조리개는 피사계 심도를 조절하는 주요 변수 중 하나이다. 심도는 피사체와 주변 배경을 선명하게 강조할 것인지, 피사체만 뚜렷하게 강조할 것인지를 결정한다. 풍경 사진에서 광각렌즈를 사용하여 조리개를 f/8 이상으로 조여 피사계 심도를 깊게 하면 전경의 피사체에 초점을 맞춰도 배경까지 또렷하게 초점이 맞는다. 피사계 심도를 깊게 하려면 망원렌즈보다는 단초점렌즈가 효과적이며, 피사체로부터 멀리 떨어지면 가까이 있을 때보다 심도가 깊어진다. 피사계 심도는 사진에서 특정 대상을 강조하거나 배경을 흐리게 만들어 시각적 효과를 부여할 수 있으므로 사진의 주제를 어떻게 표현하고 싶은지에 따라 피사계 심도를 조절하여 창의적이고 선명한 사진을 얻을 수 있다.

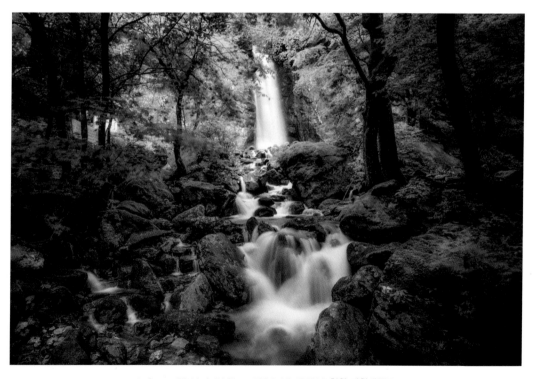

▲ Canon 5D Mark IV 21mm F22.0 1.3s ISO100 철원 매월대폭포

❸ 적절한 셔터속도를 확보하라

일반적인 풍경 사진에서는 피사체가 정적이고 움직이는 대상이 없는 경우 삼각대를 사용하고, 적정노출을 설정하여 정적인 분위기를 현실감 있고 선명하게 촬영할 수 있다. 그러나 화면에 동적인 요소가 있거나 움직이는 대상이 있다면 셔터속도를 빠르게 설정하여 움직임을 흔들림 없이 포착해야 한다.

빛이 부족한 환경에서 사진을 찍게 되면 당연히 셔터속도가 떨어진다. 이때 삼각대를 사용하지 않는 경우 느린 셔터속도나 촬영자의 손떨림으로 인해 핸드 블러(Hand blur)가 발생하거나 움직이는 물체가 있다면 모션 블러(Motion blur)가 발생할 수 있으며, 그로 인해 흔들리거나 초점이 맞지 않은 흐릿한 결과물을 얻게 된다. 또한, 저조도 환경에서 조리개를 조이면 빛이 적게 들어와 셔터속도가 떨어질 수 있다. 조리개를 설정하고 셔터속도가 느려지면 조리개를 개방하거나 ISO감도를 조절하여 적절한 셔터속도를 유지해야 흔들림을 방지하고 움직이는 대상을 정확하게 포착하여 선명한 사진을 얻을 수 있다.

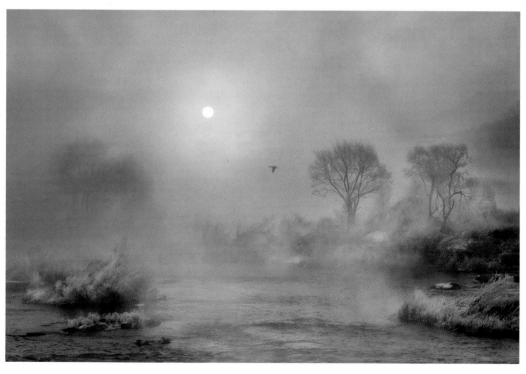

▲ Canon 5D Mark IV 70mm F5.6 1/320s ISO100 충주 남한강

④ 삼각대와 셔터릴리즈는 필수

일반적으로 사진의 선명도를 떨어트리는 가장 흔한 원인은 흔들림이다. 조리개를 설정하고 셔터 버튼을 눌러 노출의 셔터속도가 손으로 들고 찍을 수 있는 한계를 초과한다면 ISO감도를 높여 셔터속도를 더 빠르게 설정하거나 삼각대를 사용해야 한다. 삼각대에 카메라를 고정한 뒤 렌즈나 카메라 바디의 손떨림방지 기능(IS, VR)을 끄고 셔터를 누를 때 발생할 수 있는 미세한 진동과 흔들림을 방지하기 위해 셔터릴리즈를 사용하는 것이 안정적이다. 손떨림방지 기능은 카메라 또는 렌즈 내부의 감지 센서를 사용하여 손의 미세한 흔들림을 감지하고 상쇄하여 흔들림을 줄여주는 역할을 한다. 삼각대를 사용하는 경우 안정적이므로 이 기능을 끄는 것이 좋다.

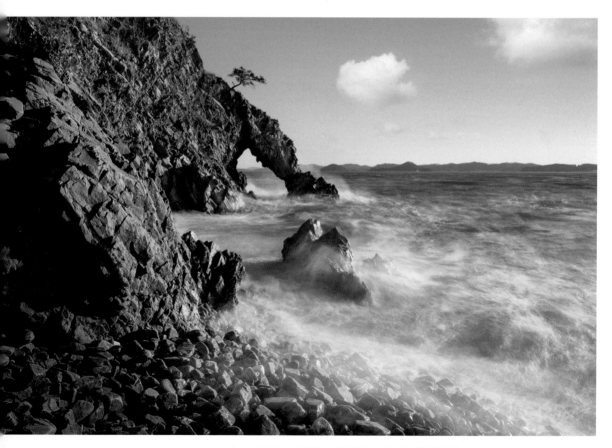

▲ Canon 5D Mark IV 23mm F11.0 2.5s ISO100 서산 황금산

삼각대를 사용하면 카메라가 고정된 상태에서 초점과 조리개, 노출, ISO감도 등 세세한 조절이 가능하다. 야경 사진이나 일출, 일몰 등의 저조도 조건에서 삼각대를 사용하면 낮은 조도에서도 안정된 상태에서 촬영할 수 있다. 특히 장노출 촬영을 할 때 바다나 폭포에서 물의 흐름을 부드럽게 표현하거나, 별의 궤적을 촬영할 때, 또한 구름의 움직임을 자연스럽게 표현하고 싶을 때 삼각대는 흔들림을 최소화하여 선명한 사진을 완성할 수 있다.

▲ Canon 5D Mark Ⅲ 35mm F8.0 1/60s ISO400 인천 소래습지생태공원

⑤ 낮은 ISO감도 사용하기

사진에서 낮은 ISO감도를 사용하는 이유는 주로 이미지 품질과 노이즈 억제에 있다. 낮은 ISO감도는 노이즈를 줄여 이미지 품질을 향상하고 선명한 사진을 얻는 데 도움을 준다. ISO감도를 과도하게 높이면 사진에 노이즈가 증가하고 입자가 거칠어지기 때문에 선명한 이미지를 얻을 수 없게된다. 특히 어두운 부분에서 색상 노이즈가 발생할 수 있다. 물론 특정 상황에서는 높은 ISO감도를 사용해야 하는 경우도 있다. 예를 들어, 저조도의 어두운 환경에서 움직이는 대상을 촬영할 때는 ISO감도를 높여 충분한 빛을 받을 수 있도록 조절해야 한다. 하지만 일반적인 사진에서는 ISO감도를 낮게 설정하여 이미지 품질을 최적화하고 노이즈를 최소화하는 것이 좋다.

▲ Canon 5D Mark IV 24mm F11.0 1/30s ISO100 서천 장항송림삼림욕장

⑥ 적절한 조명 활용하기

적절한 조명은 사진의 선명도를 결정하는데 중요한 역할을 한다. 사진은 빛을 찍는 것이며, 빛은 사진의 퀄리티, 색감, 명암, 선명도 등을 결정하는 핵심적인 요소 중 하나이다. 자연광은 태양의 빛을 포함하는 자연적인 광원으로서, 자연광을 이용한 사진은 매우 자연스러우면서도 아름다운 결과물을 제공한다. 또한, 자연광은 자연의 색감을 그대로 반영하므로 사진에 자연스럽고 아름다운 효과를 부여하여 인공광과는 달리 색 보정의 필요성이 상대적으로 적을 수 있다.

빛의 강도와 방향은 사진의 선명도와 부드러움에 영향을 미친다. 대부분의 사진 촬영에서 일반적으로 사용되는 순광은 피사체에 빛이 골고루 비추어 선명 효과를 주고자 할 때 사용되며, 역광은 피사체의 실루엣을 만들거나 밝고 어두운 부분을 명암대비로 분리시켜 더욱 입체적이고 질감이 뚜렷한 결과물을 만들어 준다. 특히 일출 또는 일몰 시간에는 더 따뜻하고 부드러운 빛이 주변을

▲ Canon 5D Mark IV 35mm F11.0 1/30s ISO100 함평 밀재휴게소

가득 채우므로 선명하고 생동감 있는 사진을 찍을 수 있다. 강한 빛은 더 강조된 선명한 이미지를 만들고, 부드러운 빛은 그림자와 조명의 변화가 부드럽게 전환되어 자연스러운 느낌을 줄 수 있으므로 가능하면 조명을 활용하여 촬영하는 것을 권장한다.

디지털 카메라는 자동초점 기능이 탁월하지만, 어두운 조명 환경에서 촬영할 때 자동초점을 잡기 어려울 수 있으며, 종종 바람직한 결과물을 제공하지 못한다. 또한, 저조도에서 셔터속도를 확보하기 위해 조리개를 개방하거나 ISO감도를 높여야 하므로 이미지에 노이즈가 추가되거나 디테일이 떨어질 수 있다. 좋은 사진을 찍기 위해서는 빛에 대한 이해와 그것을 활용하는 기술이 필요하다. 원하는 효과를 얻기 위해 다양한 빛의 조건에서 연습하고 경험을 쌓아가는 것이 중요하다.

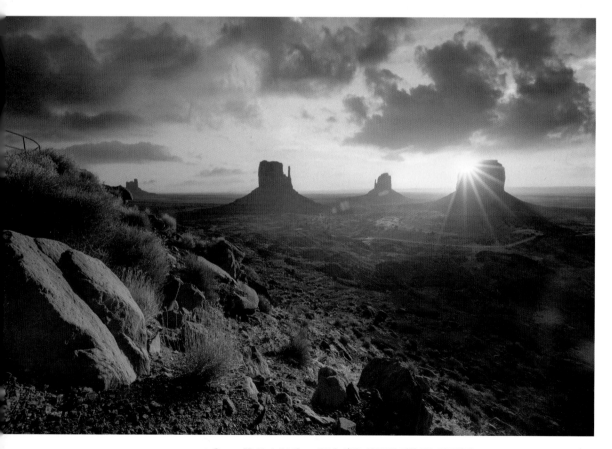

▲ Canon 5D Mark IV 16mm F11.0 1/50s ISO100 미국 모뉴먼트밸리

7 사진 보정 프로그램 활용하기

사진 촬영 후 편집 소프트웨어를 활용하여 사진이 더 생동감 있고 전문적으로 보이게 만들 수 있다. 사진을 효과적으로 보정하기 위해서는 포토샵(Adobe photoshop)이나 라이트룸(Lightroom) 등의 편집 소프트웨어를 사용하는 것이 일반적이다. 사진 촬영을 할 때 후보정을 염두에 두었다면 RAW 파일로 촬영할 것을 권장한다. RAW 파일은 JPEG 파일보다 더 많은 정보를 가지고 있어 후보정에 적합하다.

RAW 파일을 사진 보정 프로그램에서 열면 다양한 메뉴들을 볼 수 있다. 보정 메뉴를 이용하여 사진의 불필요한 부분을 크롭하거나 명암 대비, 색상 보정, 노이즈 제거, 선명도 등을 조절하여 해상도를 높이고 각 편집 단계에서 조심스럽게 적용하면 사진의 원래 느낌을 유지하면서도 개선되고 아름다운 결과물을 얻을 수 있다. 다만, 편집은 주관적인 과정이므로 과도한 보정으로 인해 사진의 품질이 손상되거나 부자연스럽지 않도록 자신의 사진 취향과 특성에 맞게 적절히 조절하는 것이 중요하다.

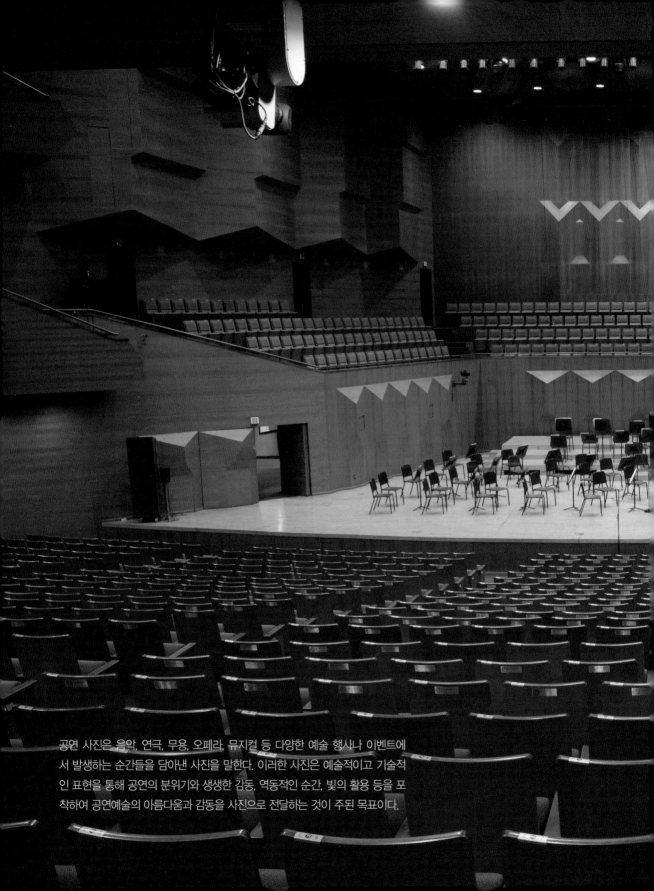

공연 사진은 음악, 연극, 무용, 오페라, 뮤지컬 등 다양한 예술 행사나 이벤트에서 발생하는 순간들을 담아낸 사진을 말한다. 이러한 사진은 예술적이고 기술적인 표현을 통해 공연의 분위기와 생생한 감동, 역동적인 순간, 빛의 활용 등을 포착하여 공연예술의 아름다움과 감동을 사진으로 전달하는 것이 주된 목표이다.

공연 사진 찍는 법

① 공연 사진 어떻게 찍나

일반적으로 공연 사진은 일반인이 촬영할 수 있는 기회가 흔하지 않기 때문에 더욱 궁금증을 자아 낸다. 하지만 카메라가 대중화되고 각종 문화행사가 활발해지면서 연극 공연이나 콘서트 현장에 서 자연스럽게 카메라를 꺼내 들고 사진 촬영을 하는 것이 보다 수월해졌다. 촬영이 금지된 공연 의 경우에는 사진 찍는 것을 자제해야겠지만 촬영이 허락된다면 비장한 각오로 경험해 보고 싶은 독특한 사진 장르이다.

음악회나 오페라 공연 시 꼭 지켜야 할 일반적인 공연 관람 에티켓이 있다. 공연장 내에서는 휴대 폰 사용이 금지되며, 주최 측의 사전 허가를 받지 않은 사진 촬영 및 녹음은 모두 금지되어 있다. 공연장과 주최 측의 사전 허가를 받은 사진 기자나 작가라 해도 지정된 장소에서 촬영해야 하며, 때로는 소음기를 사용해야만 촬영이 허용될 수 있다. 엄숙한 공연장에서 미세한 셔터음은 타인의 고유한 관람을 방해할 수 있기 때문이다.

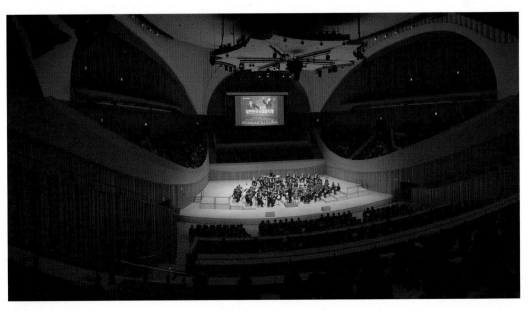

▲ Canon EOS 5D Mark Ⅳ 16mm F5.6 1/160s ISO1250

공연 예술의 메카인 예술의 전당을 비롯한 대규모 공연장에는 사진 기자를 위한 기자실이나 포토 존이 설치되어 있다. 기자실은 객석과 분리된 별도의 공간으로, 소음기를 사용하지 않고 자유롭게 촬영할 수 있다. 그러나 전면의 유리창을 통해 사진을 찍어야 하고, 무대와 멀리 떨어져 있어 클로즈업 사진을 찍으려면 삼각대와 망원렌즈를 적절히 갖추어야 한다. 기자실은 대부분 중앙이 아닌 측면에 위치하고 찍는 방향이 일정하다 보니 사진의 구도는 대부분 천편일률적이다.

공연장의 운영 및 관리를 총괄하는 하우스 매니저와 협의가 된다면 음향실이나 객석 뒤 통로에서 촬영할 수 있는 경우도 있다. 공연이 끝날 때까지 부동자세로 서서 촬영해야 하는 부담감은 있지만, 그나마 중앙에서 무대를 향해 사진을 찍을 수 있는 최적의 장소이다. 다만 객석 뒤에서 촬영해야 하므로 반드시 소음기를 사용해야 하고, 소음기 사용 중에는 렌즈 교환을 할 수 없으며, 소음기 사용은 생각보다 불편하다. 이처럼 공연장에서 지정해주는 장소에서 촬영해야 한다.

▲ Canon EOS 5D Mark IV 42mm F5.6 1/1200s ISO800

공연 전 리허설 촬영이 가능하다면 이때 많은 사진을 찍어두자. 실제로는 리허설에서 멋진 결과물을 얻을 때가 많다. 근접 촬영이 가능하고, 다양한 각도에서 클로즈업 사진을 찍을 수 있기 때문이다. 드레스 리허설이면 더욱 효과적이다.

공연이 시작되면 결정적인 순간을 포착하기 위해 연주 내내 정신을 집중해야 한다. 지휘자나 연주자가 쉴 새 없이 움직이기 때문이다. 어두운 조명에서 촬영해야 하므로 카메라 작동법을 숙지하고 셔터속도 확보를 위해 고민해야 한다.

▲ Canon EOS 5D Mark Ⅳ 16mm F5.6 1/80s ISO800

② 공연 사진 촬영을 위한 카메라 설정

📷 조리개

조명이 어두운 상황에서는 조리개를 개방해서 더 많은 빛이 센서로 들어올 수 있게 설정하며, 조명이 풍부한 경우에는 조리개를 조여서 사진의 선명도를 높일 수 있다.

특히 공연 사진에서는 배경이나 무대의 다양한 요소를 포함하여 전체적인 풍경을 담아내야 할 때가 많다. f/4~f/8 정도의 중간조리개를 사용하면 셔터속도를 고려하여 선명한 결과물을 얻을 수 있다. 넓은 무대를 프레임에 배치하거나, 객석과 무대가 멀리 떨어져 있는 상태에서 표준줌렌즈나 망원렌즈를 사용하여 인물을 클로즈업 촬영하는 경우, 조리개를 지나치게 개방하면 사진이 흐려질 수 있다. 렌즈의 최적 조리개 범위 내에서 촬영하는 것이 선명하면서도 풍부한 색감을 얻을 수 있는 효과적인 방법이다.

▲ Canon EOS 5D Mark Ⅳ 24mm F5.6 1/120s ISO800

📷 셔터속도

실내 공연장은 무대 조명이 어둡기도 하지만, 때에 따라 공연자들이 빠르고 역동적으로 움직이기 때문에 공연 중에 발생하는 움직임의 정도에 따라 셔터속도를 적절히 조절해야 한다. 셔터속도가 느려져 흐릿한 이미지가 만들어지면 사진으로서의 가치가 없게 될 수 있다. 셔터속도를 빠르게 설정하기 위해 조리개를 개방하거나 ISO감도를 높여준다.

무대에서 대상의 움직임이 거의 없는 경우, 셔터속도는 1/80초 정도 느리게 설정할 수 있으며, 대상이 빠르게 움직인다면 조건에 따라 1/200초~1/500초 이상 확보해야 흔들림 없는 사진을 얻을 수 있다. 일반적으로 카메라 촬영 모드는 수동 모드(M)로 설정하고, 조리개와 ISO감도를 조절하여 노출(셔터속도)을 결정한다.

▲ Canon EOS 5D Mark Ⅳ 30mm F5.6 1/250s ISO1600

📷 ISO감도

공연 사진과 같이 실내가 어둡고 조명이 약한 조건에서는 카메라 센서가 빛에 더 빨리 반응하도록 고감도 촬영을 해야 한다. ISO감도가 높을수록 사진에 더 많은 노이즈가 발생되지만, 궁극적으로 공연 사진의 경우, 흐릿한 이미지보다는 입자가 선명한 이미지를 얻는 게 중요하다. 어두운 조명 아래에서 셔터속도 확보를 위해 필요하다면 ISO감도를 과감히 올려보자. 사진의 노이즈는 후보정을 이용하여 편집할 수 있다.

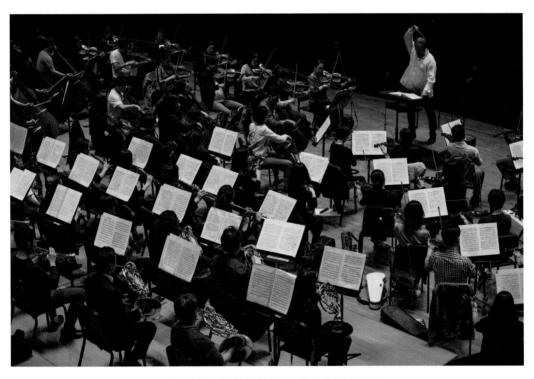

▲ Canon EOS 5D Mark Ⅳ 70mm F3.5 1/500s ISO250

📷 화이트밸런스(WB)

공연 사진은 주로 어두운 조건에서 촬영하며, 적절한 셔터속도를 확보하기 위해 고감도 촬영을 해야 한다. 또한, 공연 중에는 실내의 텅스텐 조명으로 여러 가지 색상이 감돌기 때문에 일일이 화이트밸런스를 설정하기 어렵다. 화이트밸런스를 자동(AWB)으로 설정하면 대부분의 촬영 조건에서 자동으로 화이트밸런스를 보정한다. 일반적인 공연의 경우, 자동(AWB)으로 설정하고 촬영하기를 권장한다.

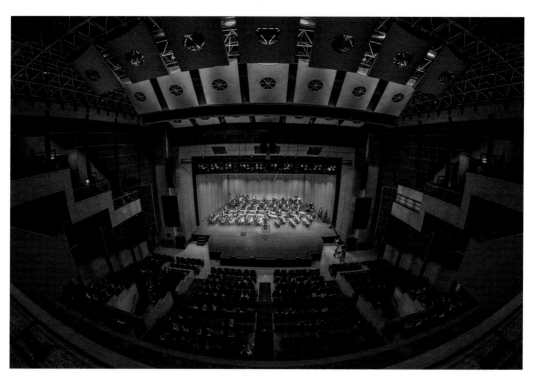

▲ Canon EOS 5D Mark Ⅳ 12mm F5.6 1/60s ISO800

📷 측광 모드

공연 사진 촬영 시에는 다양한 조명 상황과 빠르게 변하는 피사체 때문에 적절한 측광 모드를 선택하는 것이 중요하다. 카메라 측광 모드를 스팟측광으로 설정하면 전체 프레임 중 1~3% 내외의 영역으로만 빛을 계산한다. 어두운 무대에서 조명을 받는 인물을 클로즈업하여 촬영하는 경우, 자칫하면 노출과다가 될 가능성이 크다. 이럴 때 측광 모드를 스팟측광으로 설정하여 인물의 얼굴에 노출을 맞추면 적정노출의 결과물을 얻을 수 있다. 반면 평가측광으로 설정하고 인물의 얼굴에 노출을 맞추면 노출과다 된 얼굴이 표시될 수 있다. 스팟측광은 노출차가 큰 조건에서 활용되며, 의도적으로 밝은 부분을 스팟측광하면 나머지 영역은 어둡게 되므로 명암 효과를 살려내기에 효과적이다. 평균측광 모드는 전체 프레임의 밝기를 평균하여 측정한다. 평균측광은 일반적으로 공연 중에 균일한 조명이 유지되는 경우나, 무대의 전체적인 밝기가 일정한 경우에 효과적이다.

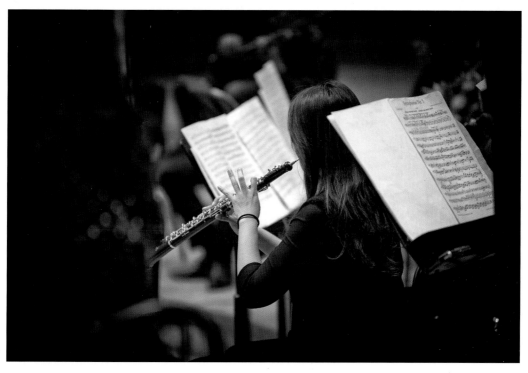

▲ Canon EOS 5D Mark Ⅳ 200mm F2.8 1/320s ISO400

📷 외장플래시(스트로보)

대부분의 공연에서는 카메라 플래시 사용이 금지되어 있다. 야외 공연처럼 별다른 제지를 하지 않는 곳에서도 무대 분위기를 현장감 있게 잡기 위해 플래시는 사용하지 않는 게 좋다. 리허설 무대에서도 플래시 사용은 주의를 요한다. 무대 앞쪽에서 예고 없이 카메라 플래시를 터뜨리면 무대 위의 연주자는 순간적으로 아무것도 보이지 않게 되고 그로 인해 집중력을 흐리게 할 수 있다. 또한, 근접 촬영이 아니라면 플래시를 터뜨려봐야 무대에 도달하지도 않는다. 플래시 광선이 미치는 거리는 생각보다 짧다.

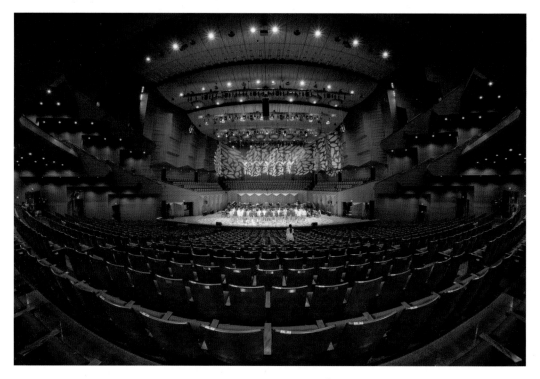

▲ Canon EOS 5D Mark Ⅳ 12mm F5.6 1/60s ISO320

📷 RAW 파일

어두운 조명에서 셔터속도 확보도 중요하지만, 빠르게 바뀌는 조명이라면 극심한 노출차를 극복하기 위한 노출 설정도 중요하다. 촬영 후 보정을 통해 노출이나 색감 등을 적절하게 보정하기 위해 RAW 파일로 저장한다. RAW 파일은 높은 품질의 이미지를 제공하며, 보정 시 미세한 조정이 더 용이하다. RAW 파일의 가장 큰 장점은 노출과 화이트밸런스(WB) 등을 재조정할 수 있다는 것이다.

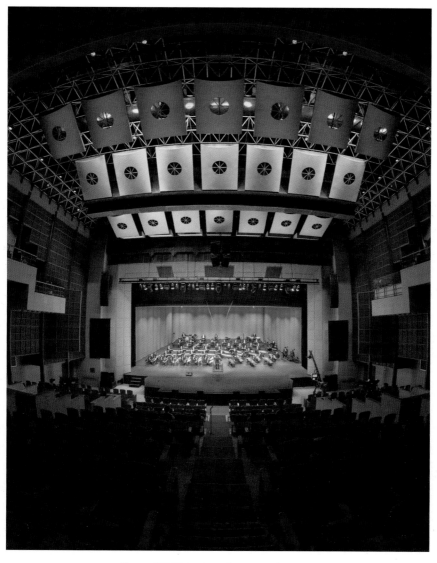

▲ Canon EOS 5D Mark Ⅳ 12mm F5.6 1/80s ISO800

📷 소음기

공연장과 주최 측의 사전 허가를 받은 사진 기자나 작가라도 유명 공연장에서는 소음기를 사용해야 촬영이 허락된다. 소음기는 카메라 방수 커버 등을 사용하여 셔터음이 밖에서 들리지 않도록 고정하고 촬영한다. 전자식 셔터가 탑재되어 셔터 작동음이 울리지 않는 카메라를 지참했어도 소음기를 요구하는 경우가 있다.

📷 삼각대

일반적으로 사진의 선명도를 떨어뜨리는 가장 흔한 원인은 흔들림이다. 실내 공연의 경우 대부분 어두운 조명 아래에서 촬영하므로 반드시 삼각대를 사용해야 한다. 삼각대에 카메라를 고정한 뒤 렌즈나 카메라 바디의 손떨림방지 기능(IS, VR)을 끄고, 셔터를 누를 때 발생할 수 있는 미세한 진동과 흔들림을 방지하기 위해 셔터릴리즈를 사용하는 것이 안정적이다.

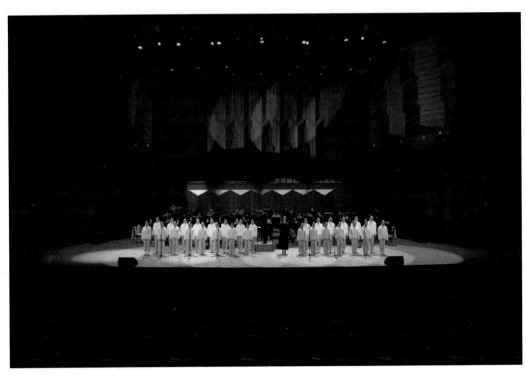

▲ Canon EOS 5D Mark Ⅳ 24mm F6.3 1/125s ISO500

📷 렌즈의 구성

공연 사진은 역동적이고 감동적인 순간을 잘 포착해야 한다. 다양한 렌즈를 활용하여 다양한 각도와 포커싱을 통해 흥미로운 구도를 창조해야 하고, 공연의 생생한 느낌을 전달해야 한다. 공연 사진 촬영을 위한 렌즈 구성은 표준줌렌즈와 광각줌렌즈, 망원줌렌즈 등 여러 렌즈를 조합하여 사용하는 것이 좋다. 공연장의 웅장한 분위기와 무대 전체를 사실적으로 표현하기 위해서는 광각줌렌즈가 필요하고, 객석과 멀리 떨어져 있는 무대의 연주자를 클로즈업하기 위해 망원렌즈를 사용한다. 근접 촬영이 가능한 리허설에서도 마찬가지이다. 그 외의 일반적인 상황에서는 표준줌렌즈의 사용 빈도가 가장 높다.

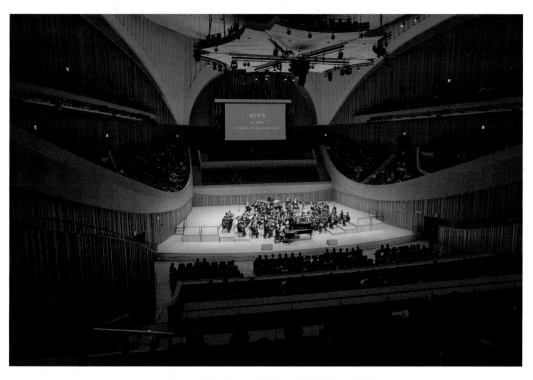

▲ Canon EOS 5D Mark Ⅳ 24mm F5.6 1/125s ISO800

◆3 공연 사진 보정 및 편집

공연 사진은 일반적으로 어두운 조건에서 촬영하므로 촬영 후 사진 보정 소프트웨어를 활용하여 더 나은 퀄리티의 이미지로 가다듬기 위한 작업이 필요하다. 공연 사진 보정은 촬영 후에 이미지를 개선하고 최적화하는 과정을 의미하며, 보정 메뉴를 이용하여 사진의 밝기, 콘트라스트, 노이즈 제거, 색상 등을 조절하여 최적의 결과물을 만들어 낸다. 포토샵(Adobe photoshop), 라이트룸(Lightroom)과 같은 전문적인 사진 보정 도구를 활용하여 보다 정교한 보정 및 편집 작업을 수행할 수 있다. 보정은 주관적인 과정이므로 자신의 취향과 공연의 특징에 맞게 조절하는 것이 중요하다. 또한, 원본 파일을 보존하고 작업한 파일은 따로 저장하여 필요에 따라 수정이 가능하도록 하는 것이 좋다.

▲ Adobe photoshop Camera Row Filter

공연 사진은 엄숙한 분위기에서 어두운 조명 조건으로 인해 촬영이 어려울 수 있지만, 사진에 생동감을 담아내는 흥미로운 작업이다. 무대 환경을 측정하고 본능적으로 카메라를 설정하기 위해서는 다양한 조건에서 더 많은 경험과 연습이 필요하다.

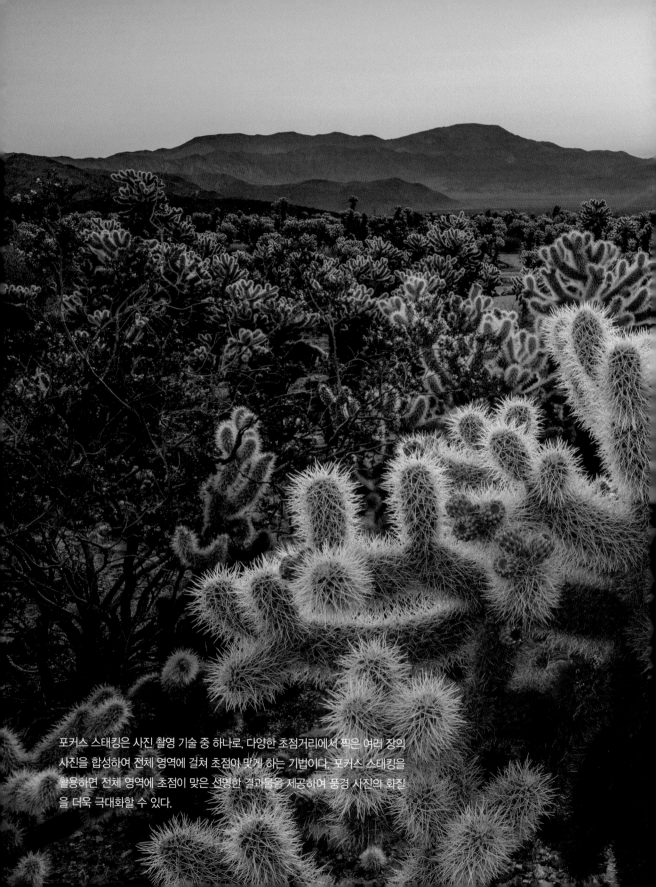

포커스 스태킹은 사진 촬영 기술 중 하나로, 다양한 초점거리에서 찍은 여러 장의 사진을 합성하여 전체 영역에 걸쳐 초점이 맞게 하는 기법이다. 포커스 스태킹을 활용하면 전체 영역에 초점이 맞은 선명한 결과물을 제공하여 풍경 사진의 화질을 더욱 극대화할 수 있다.

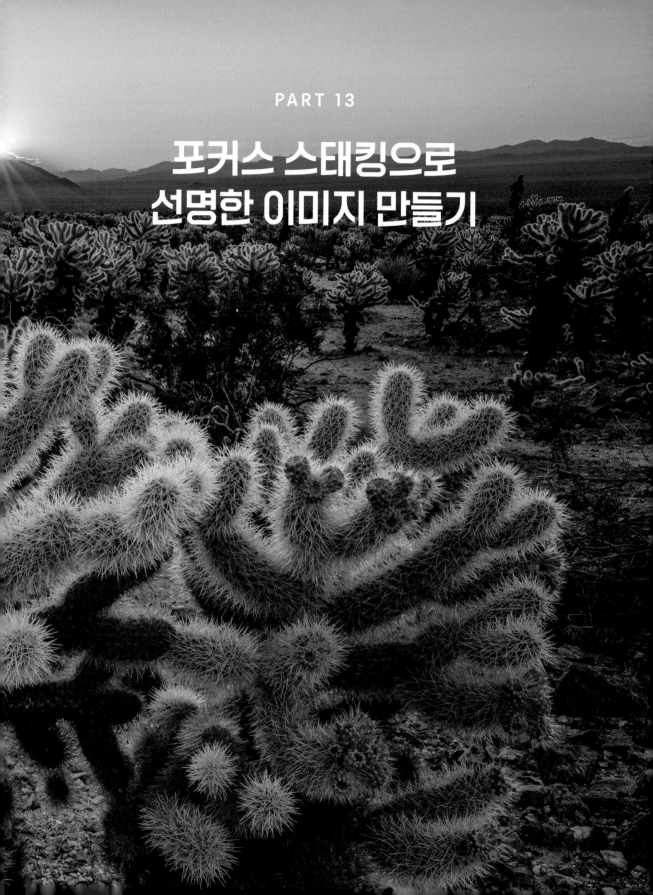

PART 13

포커스 스태킹으로
선명한 이미지 만들기

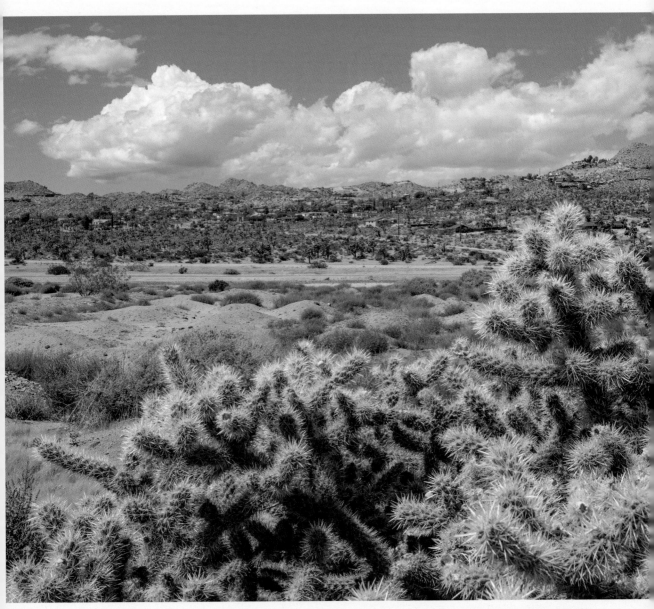

▲ Canon 5D Mark IV 35mm F11.0 1/400s ISO100 미국 조슈아트리 국립공원

📷 **instagram** photography

사진을 찍다 보면 촬영 현장에서 실제로 본 장면과 다르게 찍히는 경우가 있다. 특히 풍경 사진에서 광각렌즈를 사용하여 전경과 배경 사이의 거리가 먼 장면을 촬영할 때 극단적인 접근으로 인해 전체 이미지를 선명하게 만드는 것은 거의 불가능하다. 이는 인간의 눈과 달리 카메라는 한 번에 한 영역에만 초점을 맞출 수 있기 때문이다.

이러한 문제를 극복하기 위해 포커스 스태킹 기법이 사용된다. 포커스 스태킹은 프레임 전체에 걸쳐 서로 다른 초점 포인트를 사용하여 여러 장의 사진을 찍고 포토샵(Adobe photoshop), 라이트룸(Lightroom)과 같은 소프트웨어를 사용하여 합성함으로써 하나의 선명한 합성 이미지를 만드는 기법이다. 특히 전경과 배경이 멀리 떨어져 있는 풍경 사진에서 유용하며, 매크로 사진에서도 꽃, 곤충, 작은 동물 등과 같은 작은 대상에 골고루 초점을 맞출 때 활용된다. 포커스 스태킹은 해상도에 영향을 주지 않고 전체 영역에 초점이 맞은 선명한 사진을 얻을 수 있어 풍경 사진의 화질을 더욱 극대화할 수 있다.

❶ 포커스 스태킹을 수행하는 일반적인 단계

렌즈에 가장 가까운 물체에 초점을 맞추고 촬영한 다음, 더 멀리 있는 배경까지 렌즈의 초점을 변경하면서 여러 장의 사진을 찍는다. 주로 전면부부터 배경까지 전체 대상을 포함하며, 전체 이미지를 선명하게 만들 수 있을 만큼 단계를 반복한다. 이때 삼각대에 카메라를 장착하고 라이브 뷰(Live view) 기능을 활용하여 프레임 내 원하는 위치에 액정을 터치하여 초점을 맞추거나, 각 영역마다 수동초점을 사용한다.

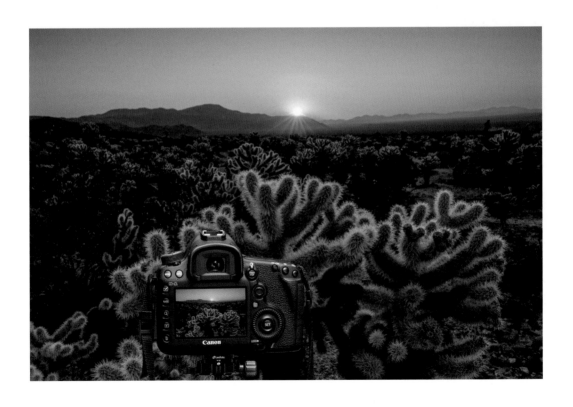

② 미국 조슈아트리 국립공원 일출

조슈아트리 국립공원(Joshua tree national park)은 미국의 캘리포니아에 위치한 국립공원으로, 콜로라도 사막과 모하비 사막에 걸쳐 있다. 공원 이름과 같은 조슈아트리 나무가 하늘 위로 가지를 뻗어 팔을 벌린 듯한 모습이 성서 속 예언자 여호수아(Joshua)를 연상시킨다고 해서 유래한 이름이다. 공원에 들어서면 자연 그대로를 간직한 광활한 사막 곳곳에 키 큰 조슈아트리 나무와 선인장, 바위 산들이 어우러져 독특한 분위기를 자아낸다.

촐라 캑터스 가든(Cholla cactus garden)은 이 공원 내에서 작은 촐라 선인장들이 군락을 이루고 있는 곳으로, 선인장을 전경에 두고 일출 사진을 찍기 좋은 명소 중 하나이다. 선인장 가까이 접근하여 삼각대를 설치하고 선인장에 일출 빛이 비칠 무렵 전방의 선인장에 초점을 맞추어 찍고 뒷배경에 초점을 맞추어 찍은 뒤, 각각의 사진을 병합하여 선인장 가시에 빛이 스며든 장면과 촐라 캐턱스 가든의 일출 분위기를 선명하게 포착할 수 있다. 이때 광각렌즈를 사용하는 경우, 초점거리가 가까운 전경의 피사체에 초점을 맞추면 뒷배경의 해에 초점이 맞지 않아 또렷하지 않고 퍼지는 경향이 있으니 유의해야 한다.

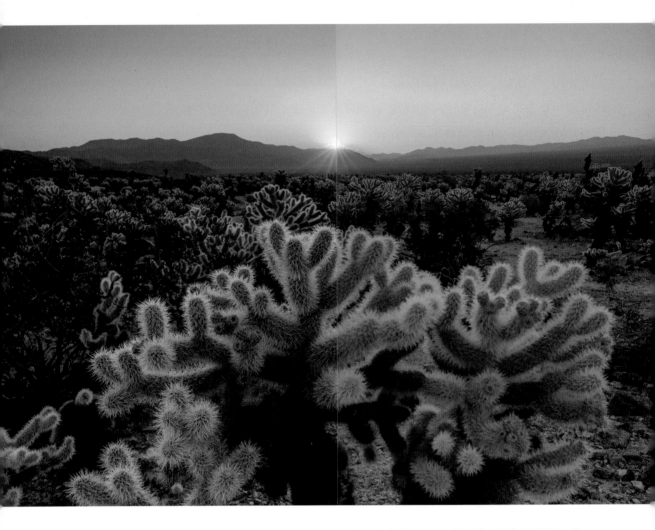

(좌) 전경의 선인장에 초점을 맞추고 (우) 선인장 뒷배경에 초점을 맞추어 촬영하여 초점이 맞은 부분을 병합하면 모든 화면이 선명하게 포착된 최적의 이미지를 얻을 수 있다. 광각렌즈를 사용하고 전경 피사체가 불과 몇 센티미터 떨어져 있는 상태에서는 f/11과 같은 권장조리개를 사용하거나, f/22와 같은 좁은 조리개를 사용해도 전경과 배경 모두를 선명하게 만드는 것은 거의 불가능하다. 물론 전경의 피사체가 멀리 떨어진 경우, 광각렌즈를 사용하여 조리개를 f/8 정도로 설정하면 전경의 피사체에 초점을 맞추어도 배경까지 또렷하게 초점이 맞을 수 있다. 촬영하기 전에 포커스 스태킹을 위한 합성 작업을 염두에 두고 전경의 선인장과 뒷배경을 각각 촬영하였다.

③ 포토샵(Adobe photoshop)에서 포커스 스태킹 실행하는 방법

현장에서 일련의 이미지를 촬영한 후 다시 컴퓨터로 돌아와 이미지를 병합할 차례다. 포커스 스태킹은 전경에서부터 멀리 떨어진 뒷배경까지 화면 전체에 골고루 초점이 맞은 선명한 이미지로 편집할 수 있으며, 이를 수행하기 위해서는 포토샵(Adobe photoshop)이나 라이트룸(Lightroom)과 같은 사진 편집 소프트웨어를 사용해야 한다. 포토샵은 사진을 효과적으로 보정하기 위해 가장 많이 사용되며, 편집 기능을 활용하여 풍경 사진의 화질을 더욱 향상시킬 수 있다.

❶ 포토샵을 열고 File(파일) − scripts(스크립트) − Load files into stack(스택으로 파일 불러오기) 메뉴를 선택한다.

❷ Browse(찾아보기)를 클릭하여 합성할 사진 파일을 불러온다. 사진은 동일한 폴더 또는 동일한 컬렉션에 있어야 한다.

- Attempt to Automatically Align Source Images(소스 이미지 자동 맞춤 시도)에 체크하고 OK를 클릭하면 레이어가 생성된다.

❸ 우측 하단의 첫 번째 레이어를 클릭하고, [Shift]를 누른 상태에서 마지막 레이어를 클릭하여 두 개의 레이어를 일괄 선택한다. 예를 들어, 네 장의 이미지를 불러왔다면 레이어 패널에 네 개의 레이어가 표시된다.

❹ Edit(편집) - Auto Blend Layer(레이어 자동 혼합)를 선택한다.

- Stack Image(연속 톤 및 색상)

- Seamtess Tones and Colors(내용 인식 채우기 투명 영역) : Align 한 상태에서 생긴 투명 영역을 자동으로 채워주는 기능이다. 대화 상자에서 연속 톤 및 색상, 내용 인식 채우기 투명 영역을 체크한 다음 OK(확인) 버튼을 클릭하면, Layer Mask와 자동 혼합 기능을 통해 merged(병합) 파일이 최상단 레이어에 생성된다.

❺ 좌우 측에 투명 영역이 자동으로 채워지고, 각 이미지에서 가장 선명한 영역만 이 혼합에 사용되므로 이미지의 전경과 배경이 선명해진다. 우측 하단 패널의 레이어를 Ctrl + Shift + E 를 눌러 병합하고 생성된 최종 완성본을 저장한다.

포커스 스태킹은 사진 촬영 기술 중 하나로 처음에는 복잡해 보일 수 있지만, 사진 및 후보정에 대한 기본적인 이해가 있다면 생각만큼 어렵지 않다. 풍경 사진에서 선명한 이미지를 얻기 위해 이해하고 습득해야 할 필수적인 기술 중 하나이다.

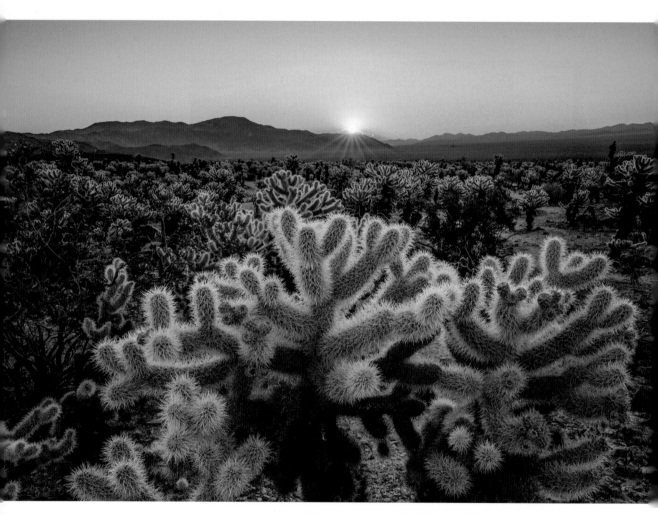

▲ Canon 5D Mark IV 30mm F11.0 1/25s ISO100 미국 조슈아트리 국립공원

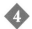

④ 포커스 스태킹을 활용한 풍경 사진

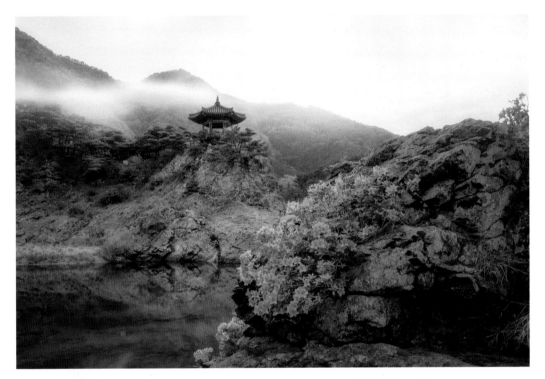

▲ Canon 5D Mark IV 28mm F16.0 1/6s ISO100 영동 월류봉

냇가로 내려서며 '아, 철쭉!' 하고 외마디 비명을 질렀다. 행여 남이 볼세라 절벽 아래 숨어 핀 분홍빛 수달래가 단번에 봄에 취하게 하였다. 아직은 겨울의 흔적이 남아 있다고 생각했던 그곳의 햇빛은 그날 따라 따뜻했다. '봄이 왔구나.' 또 한 번 봄을 느꼈다. 전방에 활짝 핀 수달래와 절벽에 우뚝 솟은 월류정에 각각의 초점을 맞추어 촬영하고 병합하여 선명한 이미지를 만들고 봄날의 싱그러움을 강조하고자 했다.

포커스 스태킹은 서로 다른 초점을 사용하고 촬영하여 두 개 이상의 이미지를 합성하는 것이다. 즉, 하나의 이미지는 전경의 피사체에 초점을 맞추고 다른 하나는 배경에 초점을 맞추거나, 초점 포인트를 이동하여 전경, 중경, 배경 영역의 이미지를 촬영하여 각 이미지에서 가장 선명한 영역을 병합하면 이미지 전체 영역에 선명하게 초점이 맞는다. 촬영 후 한 장의 사진으로 합성할 것을 고려하여 촬영 시간대와 관계없이 삼각대를 사용하면 최적의 결과물을 얻을 수 있다. 대부분의 이미지는 2~3개로 충분하지만 전체 이미지를 선명하게 만들기 위해 더 많은 사진이 필요할 수도 있다.

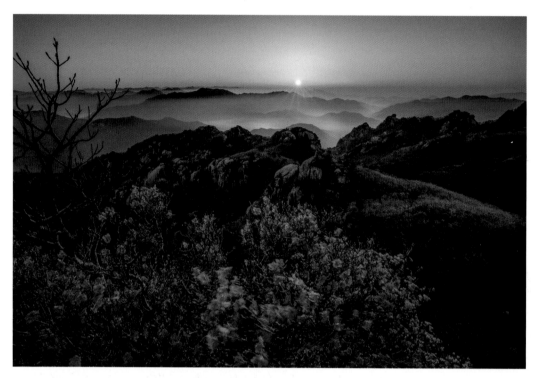

▲ Canon 5D Mark IV 16mm F11.0 1/13s ISO100 속리산

진달래꽃 물들인 아침 햇살에 둔중하게 꿈틀대는 봉우리들이 어찌나 아름답던지. 험준한 능선에 무리 지어 핀 진달래가 절정을 넘어서면서 밤새 내린 찬 서리에 꽃잎을 떨구고 그래도 봄인지라 지다 만 선홍빛 진달래꽃이 여기저기 선혈처럼 맺혀 연둣빛으로 물드는 숲을 등불처럼 밝히고 있더라.

속리산 문장대에서 바라보는 산그리메의 물결은 황홀하다. 여명이 밝아오는 동쪽 하늘에는 일출이 시작되어 운해에 잠긴 겹겹의 산등성이를 밝게 물들인다. 마치 한 줌 희망이 사라진 세상을 환하게 정화하겠다는 듯 붉음이 절정에 달한다. 매일 뜨는 해지만, 일출이 주는 장엄한 감동으로 가슴이 벅차오른다. 광각렌즈를 사용하여 전방의 진달래꽃과 능선의 봉우리에 초점을 맞추고 촬영하여 초점이 맞은 영역을 병합하였다. 꽃샘추위에 어두운 밤길을 오른 수고를 보상받으려는 듯, 진달래꽃의 싱그러움과 속리산의 영험한 일출을 모두 놓칠 수 없는 일이다.

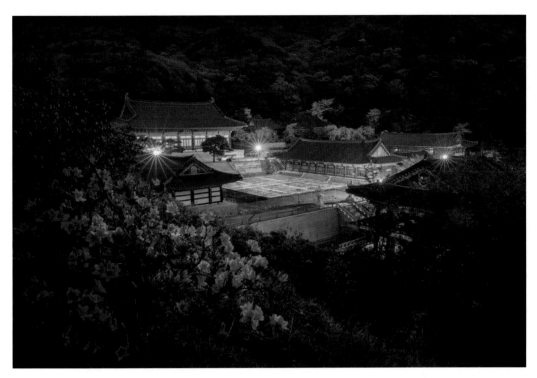

▲ Canon 5D Mark IV 20mm F11.0 13s ISO500 천안 각원사

봄밤이 사계절 중 가장 아름답다고 느끼는 데에는 이런저런 꽃나무들이 꽃 등불을 켜고 봄밤을 밝히기 때문이다. 어둠이 내리고 사찰의 가로등 불빛 아래 벚꽃이며 철쭉꽃이 사위를 밝힌 봄밤은 애절하도록 아름답다. 어느 계절과도 바꿀 수 없는 환희의 순간이다.

전방의 철쭉꽃을 강조하기 위해 철쭉꽃 주위에 삼각대를 설치하고 초점거리가 가까운 전경의 철쭉꽃에 초점을 맞추어 촬영한 다음, 사찰의 중심부에 초점을 맞추고 촬영하였다. 이후 포토샵 등의 사진 편집 프로그램으로 초점이 맞은 두 장의 이미지를 병합하면 전체 영역에 선명하게 초점이 맞은 사진이 만들어 진다. 이때 포커스 스태킹을 활용하지 않고 f/11과 같은 권장 조리개를 사용하면 그것이 제 역할을 할 것이라 여기지만, 철쭉꽃에 초점을 맞추면 뒷배경이 흐려지거나, 뒷배경에 초점을 맞추면 전방의 철쭉꽃이 흐릿하게 되어 이미지의 절반에 초점이 맞지 않은 결과물이 될 수 있다.

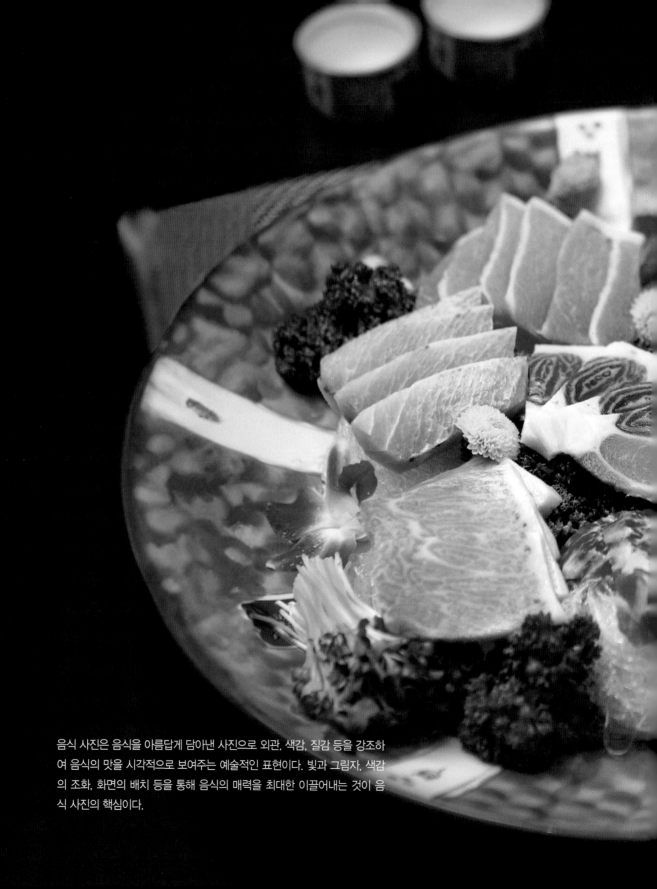

음식 사진은 음식을 아름답게 담아낸 사진으로 외관, 색감, 질감 등을 강조하여 음식의 맛을 시각적으로 보여주는 예술적인 표현이다. 빛과 그림자, 색감의 조화, 화면의 배치 등을 통해 음식의 매력을 최대한 이끌어내는 것이 음식 사진의 핵심이다.

PART 14

인스타그램에서 '좋아요'를
부르는 음식 사진 찍는 법

📷 **instagram** photography

스마트폰의 대중화로 인해 많은 사람들이 다양한 음식 사진을 찍는다. 일상이나 여행 중에 맛보았던 음식을 인증샷으로 저장하고 레시피를 공유하거나 맛집을 추천하는 등, 전문적인 사진작가가 아니더라도 일반인들에 의해 음식 사진은 다양한 방법으로 사용된다. 특히 해외여행과 같이 또다시 같은 음식을 마주할 기회가 적은 장소에서는 인증샷을 찍어두는 것이 추억을 간직하는 좋은 방법이다. 카메라나 스마트폰으로 찍은 사진을 추억처럼 저장해 두어도 좋지만, 인스타그램을 비롯한 다양한 소셜 미디어를 통해 맛보았던 음식을 더 많은 이들과 공유하고 소통하는 즐거움도 크다.

음식 사진은 음식의 고유한 색감과 신선한 느낌을 강조하여 식감을 자극하고 맛있게 보이도록 찍는 것이 중요하다. 피사체를 향한 조명의 방향과 위치에 따라 다양한 촬영 각도, 화면의 구도, 촬영 기법을 이해하고 활용하면 인스타그램에서 '좋아요'를 부르는 감성적인 음식 사진을 찍을 수 있다.

① 자연광으로 선명한 사진 찍기

자연광은 사진을 촬영할 때 가장 좋은 조명 조건 중 하나이다. 원색의 색감을 살려주고 사진의 밝기와 그림자를 조절하여 선명한 음식 사진을 찍는 데 최적의 조건을 제공한다. 맛집이나 카페에서 음식 사진을 찍을 때 햇빛이 잘 비치는 창가나 창문 근처에 자리를 잡아야 하는 이유이다.

자연광은 빛의 방향에 따라 피사체 정면에서 빛이 비치는 순광과 피사체 뒤에서 빛이 비치는 역광, 옆에서 빛이 비치는 측광을 주로 사용한다. 피사체를 향한 빛의 방향이 역광이나 측광에 위치하면 명암대비 효과로 질감이 강조되는 입체적인 사진을 얻을 수 있다. 반면 순광은 전체 화면에 빛이 균일하게 비추어 주기 때문에 평면적이고 단조로운 사진이 되기 쉽다. 순광 촬영 시에는 빛을 등지고 촬영하면 그림자가 화면에 나타날 수 있으므로 주의가 필요하다.

자연광을 이용한 커피와 커피 콩 사진이다. 창가로 들어오는 측광의 빛은 명암대비를 높이고 색상을 풍부하게 만들어 주어 더욱 입체적인 분위기를 연출할 수 있다.

② 맛있는 음식 가까이서 클로즈업하기

클로즈업 촬영은 특정 대상이나 객체를 매우 가까이에서 찍는 기술을 의미하며, 특정한 음식의 디테일을 강조하거나 음식의 질감을 부각하고자 할 때 사용된다. 클로즈업 촬영은 특정 부분에 초점을 맞추고 나머지 배경을 흐리게 만드는 아웃포커스 효과를 활용하는 경우가 많다. 테이블의 배경이나 피사체의 구성 요소가 만족스럽지 못한 경우, 클로즈업 촬영을 통해 배경을 정리하면 더 깔끔하고 세련된 음식 사진을 만들 수 있다.

음식 사진 구도 중 가장 먹음직스럽게 보이기 위한 설정은 피사체의 일부를 화면에 크게 나타내는 클로즈업 촬영이다.

❸ 음식을 부각하기 위한 각도와 안정적인 구도

테이블에 놓인 음식을 부각하기 위한 각도와 구도는 사진의 완성도를 높여준다. 테이블에 놓인 음식이 모두 잘 보이도록 촬영하기 위한 각도는 테이블에 앉아 음식을 바라보는 시점이다. 대체로 눈높이에서 구도를 잡는 것이 일반적이며 안정적인 느낌을 줄 수 있다.

또한, 음식의 전체적인 구성을 보여주기 위해 테이블에 놓인 음식과 식기의 배치까지 한 프레임에 담고자 한다면 90도 각도에서 내려다보는 탑뷰(Top view)도 효과적이다. 탑뷰는 테이블과 수직이 되도록 위에서 아래로 바라보는 시점을 뜻하며, 여러 개의 피사체를 한 프레임에 담을 때 특히 효과적이다. 특히 탑뷰 촬영 시 주의해야 할 점은 조리개 심도이다. 테이블에 놓인 피사체의 높이가 제각각인 상태에서 심도를 얇게 설정하면 초점이 맞은 영역 이외의 피사체는 흐려지기 때문에 과도한 아웃포커싱은 피하는 게 좋다. 가급적 조리개를 조이고 심도를 깊게 하여 화면 전체에 초점이 맞도록 설정한다.

테이블에 앉아 음식을 바라보는 눈높이에서는 주 피사체와 구성 요소가 모두 잘 보이게 구도를 잡고 촬영할 수 있다.

④ 감성적인 사진을 위한 조리개 설정

음식 사진은 주로 근접 촬영이므로 조리개 설정에 따라 심도 표현이 다르게 나타난다. 조리개를 최대한 개방한 상태에서 원하는 피사체에 초점을 맞추면 초점 맞은 부분은 선명하고, 주변의 나머지 배경은 아웃포커스 효과로 심도가 얕아지면서 흐려진다. 전체적인 선명도는 떨어지지만 주 피사체가 배경과 분리되어 초점 맞은 부분이 더욱 돋보이는 감성적인 음식 사진을 연출할 수 있다.

팬포커스는 아웃포커스와 반대되는 개념이다. 테이블 위에 놓인 커피잔과 그 주변의 구성 요소까지 모두 선명하게 담고 싶다면 조리개를 조여 팬포커스로 촬영한다. 조리개를 조일수록 심도가 깊어지면서 초점이 맞는 범위도 넓어진다.

왼쪽 사진은 조리개를 f/2.8로 설정하였고, 오른쪽 사진은 조리개를 f/11로 설정하였다. 왼쪽 사진은 아웃포커스 효과를 통해 초점이 맞은 커피잔을 중심으로 배경이 흐려져 감성적인 사진이 연출되었으며, 오른쪽 사진은 커피잔과 배경 모두에 초점을 맞춰 전체적인 선명도를 높였다. 이러한 특성을 고려하여 조리개 설정을 변경함으로써 심도 표현의 범위를 조절할 수 있다.

⑤ 화이트밸런스로 음식 색감 보정하기

음식 사진에서 중요한 것은 음식 고유의 색감을 정확하게 표현하는 것이다. 낮 시간대에 자연광을 이용하면 별다른 어려움 없이 고유의 색을 잘 나타낼 수 있지만, 실내에서는 실내조명의 영향으로 실제보다 더 푸르거나 붉게 보여 고유의 색과 다르게 나타날 수 있다.

화이트밸런스를 자동(AWB)으로 설정하면 대부분의 촬영 조건에서 자동으로 화이트밸런스를 보정한다. 자동으로 자연스러운 색상을 얻을 수 없는 경우 사용자가 직접 색온도를 조절할 수 있으며, 색온도가 높아질수록 붉은빛이 강조되고, 색온도가 낮아질수록 푸른빛이 강조된다. 일반적으로 음식 사진은 따뜻한 색감이 더 먹음직스럽게 보일 수 있다. 따라서 음식을 더 맛있게 보이게 하기 위해 색온도를 조금 더 높게 설정하는 것도 효과적인 방법이 될 수 있다.

▲ 35mm F5.6 1/50s ISO800 (좌) 4500K, (우) 3200K

왼쪽 사진은 화이트밸런스 색온도를 높여 전체적으로 따뜻한 색감이 강조되었다. 반면 오른쪽 사진은 색온도를 낮게 설정하여 토마토 소스와 토핑의 색감이 자연스럽게 표현되었다.

⑥ 스마트폰의 음식 모드로 분위기 있는 사진 찍기

스마트폰 카메라는 음식 사진 촬영을 위한 음식 모드가 별도로 제공된다. 음식 모드를 선택하고 피사체를 프레임 내에 배치한 뒤 화면을 터치하면 가상의 프레임이 표시된다. 이 프레임 크기를 손가락으로 조절하여 피사체를 화면에서 원하는 위치에 맞춘 다음 셔터를 누르면 프레임 안쪽은 선명하게 보이고 프레임 바깥쪽은 아웃포커스 효과로 인해 흐려지게 된다. 그 결과 특정 피사체로 시선이 집중되는 효과를 얻을 수 있으며, 이로 인해 감성적이고 분위기 있는 음식 사진을 연출할 수 있다.

스마트폰에 적용된 음식 모드를 이용하면 주 피사체는 선명하게 보이고 배경은 아웃포커스 효과로 흐리게 표현되어 특정 피사체를 강조할 수 있다.

7 화보 같은 음식 메뉴 사진 찍는 법

음식 사진은 기업, 출판사, 광고대행사, 쇼핑몰, 요식업계 종사자 등 다양한 분야에서 활용되고 있는 카테고리이다. 또한, 블로그나 각종 SNS를 통해 맛집과 여행 콘텐츠를 제작하는 프리랜서에게도 차별화된 음식 사진은 절실하다. 음식 사진은 단순히 사진을 찍는 것이 아니라 음식의 맛을 시각적으로 표현하는 핵심적인 단계이다. 최고의 재료를 사용하여 만든 맛있는 음식도 메뉴 사진이 맛없어 보이면 선뜻 주문하기 어려울 수 있다. 고객들은 메뉴 사진을 통해 음식을 먼저 접하기 때문에 화보같이 맛있게 찍은 음식 사진에 끌리게 된다.

📷 음식을 돋보이게 하기 위한 배경지 선택

테이블 위의 음식을 더욱 맛있게 보이게 하기 위해서는 음식과 어울리는 배경지를 선택하여 자연스러운 분위기를 조성한다. 가장 기본이 되는 누끼 사진이나 흔히 접하는 친숙한 음식은 흰색의 배경지나 바닥재를 사용해서 밝고 경쾌한 느낌으로 촬영한다. 또한, 소품을 활용하거나 더 많은 음식이 배치된 경우에는 우드 패턴 배경지나 바닥재를 사용하여 다양한 연출을 시도할 수 있다.

음식 사진을 위한 조명

음식 사진 촬영 시 조명을 활용하면 입체감이 살아나고 원색의 색감이 강조되어 조금 더 맛있게 보이게 하는 효과를 얻을 수 있다. 조명은 주로 주광원을 음식의 측면 또는 후면 45도 각도로 배치하여 역사광으로 촬영한다. 역사광은 피사체의 밝고 어두운 부분을 명암대비로 분리시켜 더욱 입체적이고 질감이 뚜렷한 결과물을 만들어 준다. 필요에 따라 보조 광원을 사용하여 부족한 빛과 그림자를 조절할 수 있다. 광량은 실내의 간접조명, 조리개 수치 등 복합적인 요소를 고려하여 설정한다.

음식 사진은 주로 근접 촬영이므로 가급적 조리개를 조여주어 음식의 본래 형태를 잘 보여주는 것이 좋다. 제품만 나오게 찍는 누끼 사진의 경우 모든 부분이 선명하게 보이도록 조리개를 f/11 이상으로 조여준다. 공간감을 표현하기 위한 연출 사진이나 피사체의 일부를 크게 강조하기 위한 클로즈업 촬영은 적절한 심도 표현이 중요하다. 조리개를 f/5.6~f/8 정도로 설정하고, 근접 촬영을 할 때는 조리개를 더 조여주는 것이 좋다. 조리개를 지나치게 개방하면 초점이 한 부분에만 맞추어져 전체적인 음식의 형태가 잘 드러나지 않을 수 있다.

다양한 화각으로 찍어보기

메뉴판 사진 촬영의 기본은 아이뷰다. 눈높이인 45도 각도에서 대상이 자연스럽게 보이는 장점을 갖고 있지만 같은 구도로 여러 장을 찍는다면 결과물이 단조로울 수 있다. 피자나 파스타 같은 플랫한 음식이거나 더 많은 음식이 배치된 연출 사진의 경우, 카메라를 수평으로 고정하고 90도 각도에서 위에서 아래로 내려다보며 촬영하는 탑뷰를 권장한다. 음식이 볼륨감이 있다면 한 번에 다 담기 보다는 음식의 특정 부분을 클로즈업하여 음식이 가지고 있는 질감과 디테일을 강조하는 것도 좋은 방법이다. 줌렌즈를 활용하여 음식에 어울리는 다양한 화각을 시도해 보는 것도 좋은 아이디어이다.

📷 맛있게 보이기 위한 소품 활용

음식 사진은 연출이 중요하다. 음식을 단순히 놓아두는 것보다 해당 메뉴와 연관된 소품들을 적절히 배치함으로써 사진을 더 풍성하고 매력적으로 보이게 할 수 있다. 각종 과일이나 야채, 전통적인 식기에 숟가락이나 젓가락 같은 소품을 추가하면 좀 더 전문적인 느낌을 강조할 수 있다. 그러나 소품을 배치할 때 음식에 대한 집중도가 떨어지지 않도록 과하게 배치하는 것은 피해야 한다. 주요 메뉴를 한가운데 배치하고 소품은 부제의 역할을 하도록 구성하면 분위기 있는 사진을 연출할 수 있다.

인스타그램(Instagram) 사용자 가이드, 팔로워 늘리는 법

소셜 네트워크 서비스(Social Network Service, SNS)는 인터넷을 통해 사용자들이 개인 프로필을 만들고 다른 사용자들과 자유로운 의사소통을 하며, 공통 관심을 두는 사람들 사이에 관계망을 구축하여 정보를 공유할 수 있도록 제공되는 온라인 플랫폼을 의미한다. 컴퓨터와 인터넷의 등장은 온라인이라는 새로운 세상을 창조하였으며, 인터넷을 통해 사용자들은 개인 프로필을 만든 후 다른 사용자들과 문자, 사진, 동영상, 이모티콘 등을 주고받으며 다양한 수단으로 소통할 수 있게 되었다. 디지털 카메라와 스마트폰이 보급되면서 사람들은 이제 글만이 아니라 사진을 공유하며 자신을 표현하고 새로운 사람들과 교류한다. 이후로 사진은 문자에 이어 가장 중요하고 핵심적인 역할을 하게 되었다.

❶ 인스타그램의 기능

인스타그램(Instagram)은 소셜 네트워크 기능을 이용하여 다른 사용자들과 사진 및 동영상 등의 콘텐츠를 공유할 수 있는 소셜 미디어 플랫폼이다. 사용자들은 다른 사람이 올린 사진과 동영상에 실시간으로 공유하면서 '좋아요' 버튼을 누르거나, 상대방과 대화하며 교류할 수 있다는 것이 가장 큰 매력이다. 게시물을 페이스북(Facebook)과 연동하여 공유할 수 있다는 점도 인기 요인 중 하나이다.

인스타그램을 이용하면 전통적인 문자 메시지나 메신저를 통한 일대일 교류 방식에서 벗어나 각종 소셜 네트워크 서비스(SNS)를 통해 더 많은 사람에게 자신을 알릴 수 있고, 자신이 촬영한 사진을 대량으로 전시할 수도 있다. 이러한 매력을 지닌 인스타그램 계정을 생성하고 팔로워를 늘려 자신의 위상을 높이기 위한 몇 가지 팁을 알아보자.

❷ 인스타그램 계정 만들기

인스타그램 계정을 만들고 설정하는 것은 매우 간단해서 아래의 단계를 따라 진행하면 어렵지 않게 완료할 수 있다. 계정을 만든 뒤에는 콘텐츠를 업로드하여 자신만의 멋진 인스타그램 활동을 즐길 수 있다.

❶ **인스타그램 앱 설치** : 먼저 스마트폰의 앱 스토어(안드로이드는 Google play 스토어, iOS는 App store)에서 인스타그램 앱을 다운로드하고 설치한다.

❷ **계정 만들기** : 앱을 실행하면 [회원가입] 버튼이 표시된다. 이 버튼을 선택하고, 이메일 주소 또는 휴대폰 번호를 입력하고 [다음]을 누른다.

❸ **사용자 이름 선택** : 사용자 이름(유저 네임)은 계정의 식별자로 사용되므로 고유하고 기억하기 쉬운 이름을 입력한다. 사용자 이름은 이후 변경이 가능하지만, 변경하면 이전의 사용자 이름은 다른 사용자가 사용할 수 있으므로 주의가 필요하다.

❹ **프로필 설정** : 프로필 사진을 업로드하고 자기소개를 입력한다. 프로필 사진은 자신을 대표하는 이미지로 활용되며, 자기소개는 자신을 간단히 소개하는 텍스트이다.

❺ **계정 보안 설정** : 비밀번호를 설정하고, 계정 보안을 위해 이중 인증 설정을 권장한다.

❻ **계정 공개 또는 비공개 설정** : 공개 계정으로 설정하면 모든 사용자가 해당 계정의 프로필과 게시물을 볼 수 있다. 비공개 계정으로 설정하면 팔로워만 해당 계정의 프로필과 게시물을 볼 수 있으며, 팔로우 요청을 승인하지 않는 이상 팔로우 할 수 없다.

❼ **연동 설정** : 페이스북(Facebook)과 연동하여 다른 SNS에서도 인스타그램 활동을 공유할 수 있다. 이 단계는 선택 사항이다.

❽ **연락처 동기화** : 연락처를 동기화하면, 주소록에 있는 연락처 중에서 이미 인스타그램을 사용하고 있는 사람들을 찾아서 팔로우할 수 있다. 또한, 다른 사용자들도 해당 사용자를 찾아서 팔로우할 수 있다. 이 단계도 선택 사항이다.

❾ **끝** : 인스타그램 계정을 만들고 설정하는 과정이 모두 끝났다. 이후부터는 해당 프로필 화면으로 이동하여 게시물을 업로드할 수 있다.

❸ 인스타그램 프로필 관리

인스타그램 프로필은 해당 사용자에 대한 정보를 제공하는 페이지이다. 사용자 이름, 프로필 사진, 소개, 게시물, 팔로워 및 팔로잉 수 등의 정보를 가지고 있으며, 다른 사용자들이 프로필을 통해 해당 사용자의 게시물을 확인할 수 있다. 인스타그램 프로필을 효과적으로 관리하면 더 많은 사용자들이 계정을 방문하고 소통하게 할 수 있다.

❶ 사용자 이름과 아이디 : 인스타그램의 사용자 이름은 해당 플랫폼에서 사용자를 고유하게 식별하기 위한 이름이다. 사용자 이름은 인스타그램 계정의 주소로 사용되며, 다른 사용자가 해당 사용자를 태그하거나 언급할 때 사용되기도 한다. 사용자 이름은 '@' 기호로 시작하며 중복되지 않는 고유한 문자열이어야 한다. 인스타그램 아이디는 인스타그램 계정을 만들 때 사용자를 식별하기 위해 설정하는 이름이다. 다른 사용자들이 해당 계정을 찾거나 팔로우할 때 사용되며, 아이디는 '@' 기호와 함께 표시된다. 즉, 사용자 이름은 프로필 설정에서 변경이 가능하지만, 인스타그램 아이디는 계정을 식별하는 고유한 이름으로 한 번 설정하면 변경할 수 없다.

❷ 프로필 사진 설정하기 : 인스타그램 프로필 사진은 인스타그램 앱을 열고 프로필 편집 버튼을 누른 뒤, 프로필 편집 화면에서 업로드할 수 있다. 프로필 사진은 사용자의 얼굴이나 상징적인 이미지를 선택해서 설정할 수 있으며, 자신의 개성과 스타일을 잘 나타낼 수 있는 사진을 선택하는 것이 좋다.

❸ 프로필 작성하기 : 사용자의 개성과 관심사를 표현하여 다른 사용자들이 프로필을 보고 자신과 공감하거나 연결할 수 있는 정보를 제공하는 것이 좋다. 자신 또는 브랜드를 알릴 수 있는 키워드나 해시태그를 활용하여 정보를 전달해주어도 좋다.

❹ 웹사이트 링크하기 : 인스타그램 프로필에 웹사이트 또는 블로그 링크를 추가하면 다른 사용자들이 더 많은 정보를 얻을 수 있다. 프로필에 웹사이트 링크를 추가할 때는 프로필 편집 화면에서 [프로필 편집] 버튼을 클릭하고 [웹사이트] 항목에 자신의 웹사이트 주소(URL)를 입력한다. 입력한 뒤에는 변경 사항을 저장하기 위해 [완료] 버튼을 클릭한다.

❺ 하이라이트 활용 : 인스타그램 하이라이트는 프로필 페이지에서 스토리 게시물을 영구적으로 저장하고 그룹화하여 표시하는 기능이다. 스토리 게시물은 보통 24시간 후에 사라지지만, 하이라이트를 사용하면 중요한 순간이나 주제를 계속해서 프로필에 표시할 수 있다.

⑥ 계정 공개/비공개 설정 : 인스타그램 프로필 계정의 공개/비공개 설정은 다른 사용자들이 해당 사용자의 프로필과 게시물을 볼 수 있는지 여부를 결정하는 기능이다. 계정을 공개로 설정하면 다른 사용자들이 해당 계정의 프로필과 게시물을 볼 수 있게 하여 더 많은 사람이 방문할 수 있으며, 팔로우 승인 없이 계정을 팔로우할 수 있다. 반면에 계정을 비공개로 설정하면 다른 사용자들은 팔로우 요청을 통해 승인되기 전까지 해당 계정의 프로필과 게시물을 볼 수 없다. 이로 인해 불필요한 팔로워들이 추가되는 것을 방지할 수 있다.

⑦ 프로필을 주기적으로 업데이트하기 : 프로필을 주기적으로 업데이트하여 다른 사용자들에게 최신 정보와 콘텐츠를 제공하면 더 많은 관심을 받을 수 있다. 특별한 이벤트나 캠페인 등에 맞도록 프로필을 변경하는 것도 좋은 아이디어이다.

❹ 게시물 올리기(사진/동영상 업로드 방법)

❶ 인스타그램 앱 실행 : 스마트폰의 앱 스토어에서 인스타그램 앱을 찾아 설치한 뒤 앱을 실행한다.

❷ 로그인 시도 : 이미 계정이 있다면 로그인을 하고, 계정이 없다면 새로운 계정을 생성한다. 해당 계정의 화면 오른쪽 하단에 프로필 아이콘이 있으며, 이를 터치하여 사용자의 프로필 화면으로 이동한다.

❸ 게시물 업로드 : 프로필 페이지 상단에 게시물 업로드 아이콘(+)이 있다. 아이콘을 터치하여 게시물을 업로드하는 창으로 이동한다.

❹ 사진 또는 동영상 선택 : 업로드하고자 하는 사진 또는 동영상을 선택한다. 갤러리에서 선택하거나 카메라로 실시간으로 찍은 사진을 업로드할 수 있다.

❺ 필터와 편집 : 선택한 사진 또는 동영상에 대해 '필터'와 '수정' 옵션을 적용하여 원하는 스타일로 편집할 수 있다. 필터와 수정을 완료한 뒤 [다음] 버튼을 클릭한다.

❻ 게시물 작성 : 업로드한 콘텐츠에 이모지, 해시태그, 위치 태그 등을 활용하여 적절한 글을 작성한다.

❼ 위치 추가 : 위치 추가를 선택하고 원하는 장소를 검색하여 장소, 지명, 주소 등을 알려줄 수 있다.

❽ 동시 공유 설정 : 게시물을 공개 또는 비공개로 설정하고, 다른 SNS(페이스북)에 공유하고 싶다면 해당 설정을 선택한다.

❾ 친구 태그 : 게시물에 친구를 태그하려면 '사람 추가' 옵션을 선택하여 태그할 사람을 선택한다.

❿ 게시물 업로드 : 모든 설정이 완료되었다면 [게시] 버튼을 눌러 게시물을 인스타그램에 업로드한다.

❺ 인스타그램 사진 편집하기

인스타그램에 사진을 업로드하기 위해서는 사진을 찍고 편집하는 과정이 중요하다. 따라서 갤러리에서 사진을 선택하고 편집할 때에 자신만의 스타일과 감각을 활용하여 멋진 결과물을 만들어 내기 위한 연습 과정이 필요하다. 사진 편집은 사진을 더욱 돋보이게 하고 전문적으로 만드는 과정이다.

❶ **편집 앱 선택** : 사진을 편집하기 위해 인스타그램에 내장된 편집 기능을 이용하거나 외부 앱을 활용할 수 있다.

❷ **인스타그램 필터 사용** : 인스타그램이나 다양한 사진 편집 앱의 필터는 각 필터마다 고유한 스타일과 느낌을 제공한다. 원하는 필터를 선택하여 자신만의 적절한 효과를 적용할 수 있다.

❸ **밝기와 대비 조정** : 사진의 밝기와 대비를 조절하여 선명하고 생동감 있는 이미지를 만들 수 있다.

❹ **색상 조정** : 색상 조정은 사진의 전반적인 분위기와 느낌을 바꾸어 주는 편집 기능이다. 사진의 색조, 채도, 색온도, 그리고 컬러 밸런스를 조절하여 원하는 색감을 만들 수 있다.

❺ **자르기와 편집** : 편집 과정에서 사진의 불필요한 부분을 크롭하거나 편집으로 보완할 수 있다. 불필요한 부분을 잘라내거나 원하는 부분을 강조하기 위해 크롭하고, 사진의 구도를 조정할 수 있다.

❻ **텍스트와 스티커** : 사진에 텍스트나 스티커를 추가하여 메시지를 전달하거나 필요한 정보를 제공할 수 있다. 인용구, 일러스트, 아이콘 등을 활용할 수 있다.

6 인스타그램 팔로워 늘리기

📷 계정을 홍보하고 팔로워 늘리는 법

❶ **유사한 계정 팔로우하기** : 인스타그램 알고리즘은 사용자의 관심사와 상호작용 패턴을 분석하여 유사한 계정을 추천한다. 다른 사용자의 게시물에 '좋아요'를 누르거나 댓글을 작성하여 관심을 표현하면 유사한 계정을 찾고 팔로우하는 데 도움을 준다. 검색 기능이나 해시태그를 활용하여 특정 주제나 관심 있는 키워드로 유사한 계정을 검색하고 먼저 팔로우하는 것도 다른 사용자들과 관계를 맺기 위한 좋은 방법이다. 많은 사람을 팔로우할수록, 나를 맞팔로우하는 사람들의 수도 증가할 수 있다. 이것은 단순히 내 계정에 게시물을 올리는 것을 넘어 인스타그램 커뮤니티에서 상호작용하는 것을 의미한다.

❷ **내가 먼저 '좋아요'를 누른다** : 인스타그램에서 다른 사용자들과 팔로워를 맺기 위한 방법 중 하나는 내가 관심 있는 계정의 게시물에 먼저 '좋아요'를 누르는 것이다. 게시물에 '좋아요'를 누르는 것은 그 사람이나 해당 계정에 대한 관심을 표현하는 의미가 있으며, 댓글을 작성하거나 스토리에 응답하는 등의 활동을 통해 상호작용을 꾸준히 이어 나가면 더 의미 있는 관계를 형성할 수 있다.

❸ **게시물에 답글 작성하기** : 내 게시물에 작성된 댓글을 확인하고 공감 댓글을 쓴 팔로워에게 감사의 표시를 하기 위해 감사를 나타내는 문구를 포함하여 답글을 작성한다. 댓글이 어떤 답을 요구하는 것이 아니더라도, 답글에 '좋아요'를 눌러 상대방의 글을 보고 감사하게 생각하고 있다는 것을 알리는 것도 의미가 있다.

댓글을 작성할 때는 다른 사용자와의 상호작용을 위해 댓글에 긍정적인 피드백, 의견, 감정 등

을 표현할 수 있으며, 솔직하고 긍정적인 댓글을 작성하는 것이 중요하다. 적절한 어투와 내용을 사용하며, 모욕적이거나 부적절한 내용은 피해야 한다.

📷 팔로워 늘리기 위한 콘텐츠 작성하기

❶ **일관성 있게 업로드하기** : 인스타그램 커뮤니티에서 팔로워들과의 관계를 강화하고 더 많은 관심과 참여를 유도하기 위해서는 꾸준하고 일관성 있는 콘텐츠 업로드가 중요하다. 일관적인 활동은 인스타그램 사용자들과의 관계를 강화하고 새로운 팔로워들을 유치하는 데 도움이 될 수 있다. 팔로워들은 언제나 새로운 콘텐츠에 관심을 갖는다.

❷ **사진의 개수보다는 퀄리티에 집중하자** : 여러 장의 사진을 업로드하는 것보다, 다른 사용자들의 시선을 사로잡을 수 있는 특별한 사진 한 장을 올리는 데 더욱 정성을 기울이자.
사진의 해상도, 조명, 구도, 색감 등이 전체적으로 뛰어나며 전문적인 느낌을 주는 퀄리티 있는 사진을 업로드하면 팔로워들이 더 많은 관심을 가지게 될 것이며, 다른 사용자들의 참여도가 증가하여 게시물의 인지도를 높일 수 있다.

❸ **사진이나 동영상에 설명글을 달자** : 사진이나 동영상을 업로드하고 설명글을 작성할 때는 긴 문장이 아니더라도 흥미를 갖고 읽을 만한 내용이거나 정보성이 있어야 한다. 사진 촬영 장소, 사진과 관련된 정보, 날씨, 감정 등을 솔직하게 작성하면 사용자들은 사진을 이해하는 데 도움을 받을 수 있으며, 상호 소통하는 느낌을 받게 될 것이다.

❹ **사진에 위치 추가하기** : 게시물을 작성할 때 '위치 추가' 옵션을 선택하여 사진을 찍은 장소를 검색하고 장소를 선택하여 위치를 추가하면 사진이 찍힌 장소가 게시물에 표시되며, 해당 위치를 누르면 해당 장소 페이지로 이동할 수 있다. 대부분의 인스타그램 사용자들은 이미 알고 있는 장소의 사진에 관심을 가지며, 새로운 촬영지 정보에도 호기심을 기울인다. 그럼에 따라 자신과 동일한 장소에서 사진을 찍고 게시한 다른 사용자들의 게시물을 보게 되면서 노출이 더 늘어나고 잠재적으로 새로운 팔로워들이 생길 수 있다.

📷 효과적인 해시태그 사용법

해시태그는 인스타그램에서 게시물의 특정 주제나 키워드를 연결하고 검색이 가능하게 만들기 위한 중요한 요소이다. 해시태그를 효과적으로 사용하면 해당 콘텐츠를 더 많은 사람들에게 노출시킬 수 있으며, 관심 있는 사용자들과 연결하는 데 도움을 줄 수 있다. 게시물의 주제와 내용에 관련된 해시태그를 선택하면 되는데, 예를 들어 여행 사진을 게시하면 "#여행"과 같은 해시태그를 사용하면 된다.

❶ **콘텐츠와 관련된 해시태그 사용** : 인스타그램 사용자들은 주로 해시태그를 활용하여 원하는 주제를 검색하는 경향이 있다. 따라서 콘텐츠와 관련된 해시태그를 사용하면 해당 주제에 관심 있는 사용자들에게 콘텐츠가 노출될 가능성이 높아진다.

❷ **인기 해시태그 활용** : 인기 있는 해시태그를 활용하여 게시물의 노출을 높일 수 있다. 인터넷 검색 창에서 트렌드한 해시태그를 확인하거나, 인스타그램 인기 게시물을 참고하여 트렌드를 파악 하고 관련된 해시태그를 활용할 수 있다.

❸ **적절한 수의 해시태그 사용** : 게시물 당 10~15개 정도의 해시태그를 사용하는 것이 적절하다. 너무 많은 해시태그를 사용하면 스팸으로 인식될 수 있고, 너무 적은 해시태그를 사용하면 노출 기 회가 제한될 수 있다.

📷 인스타그램 스토리 활용하기

인스타그램 스토리(Instagram Stories)는 인스타그램 플랫폼에서 제공하는 기능 중 하나로, 사용자가 사진이나 동영상을 일련의 슬라이드로 엮어 임시로 공유하는 기능이다. 스토리는 사용자의 프로 필에 고정되지 않고 24시간 동안만 유지되며, 그 후에 자동으로 삭제된다. 인스타그램 스토리를 통해 사용자들은 다양하고 흥미로운 콘텐츠를 공유하면서 개인적인 연결을 형성하여 커뮤니티를 구축할 수 있다.

❶ **일상적인 순간 공유** : 스토리를 통해 일상적인 순간을 공유하여 팔로워들과 더 가까워질 수 있다. 사진, 여행, 음식, 일상 활동 등, 일상 생활에서 벌어지는 사소한 일들을 공유하거나 사람들의 공감을 얻어낼 수 있다.

❷ **다양한 미디어 포맷** : 사진, 동영상, 텍스트, 그리고 스티커 등 다양한 미디어 요소를 스토리에 포함할 수 있다. 스토리에 텍스트와 다양한 스티커를 추가하여 콘텐츠를 더욱 재미있게 꾸밀 수 있으며 위치, 시간, 감정 표현 등을 스티커로 추가할 수 있다.

❸ **스토리텔링** : 연속된 슬라이드를 통해 이야기를 전달할 수 있다. 제품 소개, 블로그 포스트, 이벤트 알림 등을 순차적으로 소개하는 데 활용할 수 있다.

❹ **라이브 사진과 동영상** : 갤러리에서 이미지나 동영상을 선택하거나, 실시간으로 촬영한 사진이나 동영상을 스토리에 업로드하여 현재의 분위기나 감정을 공유할 수 있다.

❺ **효과 및 필터** : 다양한 효과와 필터를 사용하여 스토리에 독특한 분위기나 스타일을 부여할 수 있다.

⑦ 인스타그램 알고리즘 이해하기

인스타그램 알고리즘은 사용자의 피드에 어떤 콘텐츠를 보여줄지 결정하는 데 사용되는 복잡한 시스템이다. 이 알고리즘은 수많은 게시물 중에서 사용자에게 가장 관련성 높은 콘텐츠를 제공하여 더 많은 시간을 플랫폼에서 보내도록 유도하는 역할을 한다. 즉, 인스타그램은 사용자가 좋아할 만한 콘텐츠를 계속해서 제공하여 앱을 최대한 오랫동안 사용하게 만드는 것이 주요 목적이다. 따라서, 알고리즘의 작동 원리를 이해하고 계정을 관리하여 팔로워 수를 늘리고, 게시물을 보다 널리 퍼뜨리는 것이 가장 효과적이다.

❶ **사용자 관심도** : 사용자가 어떤 계정과 콘텐츠에 관심을 가지는지 사용자의 행동 패턴, 좋아요, 댓글, 상호작용 기록 등을 분석한다. 이를 토대로 해당 사용자에게 유사한 주제나 계정의 콘텐츠를 보여준다. 예를 들어 여행 사진 관련 포스팅에 상호작용을 많이 했다면 여행 사진 포스팅을 계속 보게 된다.

❷ **게시물의 인기도** : 게시물이 좋아요, 댓글, 저장 등의 상호작용을 많이 받으면 인기도가 높아진다. 높은 인기도를 가진 게시물은 더 많은 사람들에게 노출될 가능성이 높아진다.

❸ **사용자 상호작용** : 사용자가 어떤 계정과 상호작용(좋아요, 댓글, 저장, 프로필 방문, 체류 시간 등)을 하는 지를 고려한다. 알고리즘은 우리가 상호작용할 가능성이 높은 게시물을 우선적으로 피드 상단 에 배치한다.

❹ **게시물의 신선함** : 최신 게시물을 우선적으로 보여주기 때문에 꾸준한 업로드가 중요하다. 더 많 은 사용자들이 콘텐츠를 보게 된다.

❺ **적절한 해시태그 사용** : 인스타그램 해시태그는 콘텐츠를 더 널리 노출시키고 관련 사용자와 연결 해주는 기능이다. 게시물이나 릴스에 많은 사용자들이 검색하는 인기 해시태그와 키워드를 추 가하면 더 많은 사람들에게 노출될 수 있다. 여행 사진에 "#여행" 해시태그를 사용하면 여행과 관련된 게시물로 분류된다.

❽ 인스타그램 에티켓 및 사용자 지침

인스타그램 에티켓은 인스타그램을 사용할 때 지켜야 할 예의와 규칙을 말한다. 인스타그램은 사람들이 사진, 동영상, 이야기 등을 공유하고 소통하는 플랫폼이므로 사용자 간 서로의 콘텐츠를 존중하며 소셜 미디어 커뮤니티를 형성해야 한다. 에티켓을 준수하면 보다 더 건전하고 쾌적한 온라인 환경을 만들 수 있으며, 다양한 사람들과의 소통을 더욱 유익하게 할 수 있다.

❶ **존중과 예의** : 다른 사용자의 콘텐츠를 존중하고 대화나 댓글에서 존중과 예의를 지켜야 한다. 비속어나 모욕적인 언어를 피하고 예의를 갖추는 것이 중요하다.

❷ **부적절한 콘텐츠 회피** : 음란물이나 폭력적인 콘텐츠와 같이 부적절한 콘텐츠를 게시하거나 공유하지 않아야 한다.

❸ **개인정보 보호** : 자신의 개인정보를 적절히 보호하고, 다른 사람들의 사진이나 개인정보를 무단으로 게시하거나 사용하지 않도록 주의해야 한다.

❹ **저작권과 지적 재산** : 저작권은 어떠한 창작물이나 저작물에 원저작자가 가진 권리를 의미한다. 문서, 사진, 음악, 동영상 등 다양한 형태의 창작물이 이에 해당하며, 타인의 저작물이나 콘텐츠를 공유할 때는 해당 원저작자의 동의를 얻거나 출처를 명확히 밝혀야 한다.

❺ **해시태그 사용** : 해시태그를 적절하게 사용하여 게시물과 관련된 커뮤니티와 공유하고, 특정 주제에 관심 있는 사용자들과 상호작용할 수 있다. 해시태그를 스팸으로 사용하거나 부적절한 해시태그를 사용하지 않도록 주의해야 한다.

❻ **인스타그램 스토리텔링** : 자신의 스토리를 공유할 때 사실에 기반한 내용을 전달하고, 타인의 스토리에 존중과 공감을 보여줘야 한다.

❼ **광고와 협업** : 상업적인 목적으로 인스타그램을 사용할 때 광고나 협업 게시물에 대한 관련 법규를 따라야 한다.

❽ **비방과 중상** : 다른 사용자들을 비방하거나 명예를 훼손하려는 행동을 피해야 한다.

❾ **커뮤니티 지침 준수** : 인스타그램의 커뮤니티 지침과 이용 약관을 준수해야 한다.

❾ 팔로워, 팔로우, 팔로잉 뜻과 차이점 알아보기

페이스북(Facebook), 트위터(Twitter), 인스타그램(Instagram) 등 다양한 종류의 소셜 네트워크 서비스(SNS)를 사용하다 보면 '팔로워, 팔로우, 팔로잉' 등의 용어가 등장한다. 이러한 용어들은 단어가 비슷하면서도 자주 사용되는 용어가 아니라서 혼동하기 쉽다. 각각의 뜻과 그 차이점을 올바르게 이해하고 사용하는 것이 중요하다.

❶ 팔로워(Follower)

팔로워는 내 소셜 미디어 계정을 추가한 다른 사용자들을 의미한다. 즉, 페이스북, 트위터, 인스타그램 등에서 어떤 사람이 내 계정의 글이나 사진을 보기 위해 나를 추가한 경우이다. 게시물을 업로드하면 팔로워들은 자신의 피드에서 업데이트된 콘텐츠를 볼 수 있다.

온라인상의 소셜 네트워크 서비스(SNS)에서 팔로워가 많아질수록 더 많은 사람들에게 노출되고, 그만큼 인지도가 높아질 수 있다. 프로필 페이지나 홈페이지에 있는 팔로워 링크를 통하여 내 팔로워가 몇 명이고 누가 나를 팔로우하는지 확인할 수 있다. 기본 설정상 누군가가 나를 팔로우하면 내 계정의 알림 링크에 나타난다.

❷ 팔로우(Follow)

팔로우는 다른 사용자의 소셜 미디어 계정을 구독하는 것을 의미한다. 즉, 다른 사용자의 글이나 사진 등을 꾸준히 받아보겠다는 의미이며, 친구추가, 이웃추가, 구독과 같은 개념이다. 팔로우하게 되면 그 사용자의 콘텐츠를 자신의 피드에서 볼 수 있다.

- 특정인을 팔로우하고 싶다면, 상대방의 계정에 가서 팔로우 버튼을 누른다.
- 상대방이 팔로우 요청을 승인한다면 팔로우가 완료된다. 또는 별도의 승인 없이 바로 팔로우가 가능하게 설정되어 있다면 바로 팔로우가 된다.
- 내 계정에 팔로우 된 사람의 게시물, 스토리 등이 표시되며 그 계정의 프로필을 볼 수 있고 메시지(DM)를 보낼 수 있다.

❸ 팔로잉(Following)

팔로잉은 '따라가는 것', '구독하는 것'이라는 사전적 의미를 담고 있으며, 내가 다른 사용자의 계정을 팔로우한 상태를 의미한다. 다시 말해, 자신이 팔로우한 계정의 컨텐츠를 자신의 피드에서 확인할 수 있는 것이다. 따라서, 팔로워는 자신을 구독하고 있는 다른 사용자들을 의미하며, 팔로우는 자신이 다른 사용자를 구독하는 것, 팔로잉은 자신이 다른 사용자의 계정을 팔로우한 상태를 나타낸다. 내가 팔로우하는 상대방의 프로필 계정에서 팔로잉 버튼을 눌러 상대방을 친한 친구 리스트에 추가하거나, 즐겨찾기에 추가하거나, 팔로우를 취소하거나 일시적으로 차단하는 등의 구독 취소를 할 수 있다. 이렇게 팔로잉을 통해 여러 사용자를 구독하고 소통할 수 있으며, 관심 있는 콘텐츠를 놓치지 않고 받아볼 수 있다.

⑩ 인스타그램에 대한 질문과 답

인스타그램을 사용하기 위해서는 더 많은 정보와 지식이 필요하다. 인스타그램에 대한 질문과 답을 통해 사용자들의 궁금증을 해소하고 더욱 즐겁고 효과적으로 인스타그램을 활용할 수 있다.

Q: 인스타그램은 무엇인가요?
A: 인스타그램은 사진과 동영상을 공유하며 소셜 네트워크 서비스 기능을 이용하여 다른 사용자들과 소통할 수 있는 소셜 미디어 플랫폼입니다.

Q: 인스타그램 계정을 만드는 방법은 무엇인가요?
A: 인스타그램 앱을 다운로드 하고 설치한 후, 이메일 주소나 페이스북 계정을 사용하여 가입을 완료하면 계정이 생성됩니다.

Q: 인스타그램 프로필을 비공개로 설정하려면 어떻게 해야 하나요?
A: 인스타그램 설정에서 계정을 비공개 설정으로 선택하면 프로필이 비공개로 변경됩니다. 비공개로 설정되면 팔로우 이외의 다른 사용자가 프로필과 게시물을 볼 수 없습니다.

Q: 인스타그램에서 프로필 사진을 변경하는 방법은 무엇인가요?

A: 프로필 화면에서 프로필 사진을 클릭하고 변경하고자 하는 사진을 선택하면 프로필 사진이 업데이트됩니다.

Q: 팔로우와 팔로워의 차이는 무엇인가요?

A: 팔로워는 자신을 구독하고 있는 다른 사용자들을 의미하며, 팔로우는 자신이 다른 사용자를 구독하는 것을 의미합니다.

Q: 인스타그램에서 팔로워를 늘리는 방법은 무엇인가요?

A: 유사한 관심사를 가진 계정을 팔로우하고 적극적으로 소통하면 팔로워를 늘릴 수 있습니다. 퀄리티 있는 콘텐츠를 제공하고 해시태그를 적절히 활용하는 것도 팔로워를 늘리는 중요한 방법입니다.

Q: 인스타그램에서 해시태그를 어떻게 활용하나요?

A: 해시태그는 주제나 키워드를 포함한 태그로, 관심사가 비슷한 사용자들이 해당 해시태그로 검색하여 콘텐츠를 쉽게 찾을 수 있게 해줍니다. 콘텐츠에 관련된 해시태그를 추가하여 더 많은 사용자들이 해당 콘텐츠를 찾을 수 있고, 게시물이 더 많은 노출 기회를 얻을 수 있습니다.

Q: 인스타그램에서 다른 사용자를 태그하는 방법은 무엇인가요?

A: 콘텐츠를 업로드할 때 해당 콘텐츠에 태그하고자 하는 사용자의 아이디(@username)를 입력하면 됩니다.

Q: 인스타그램 스토리는 무엇인가요?

A: 24시간 동안만 유지되는 사진이나 동영상을 공유하는 기능으로, 프로필에 영구적으로 남기지 않고 일상의 순간들을 공유할 수 있습니다.

Q: 인스타그램 스토리를 하이라이트로 저장하는 방법은 무엇인가요?

A: 인스타그램 스토리를 게시하고 이를 하이라이트에 추가하려면 스토리를 업로드하고 하이라이트에 추가하고자 하는 스토리를 선택하면 됩니다.

Q: 인스타그램의 알고리즘은 어떻게 동작하나요?

A: 인스타그램 알고리즘은 사용자의 관심과 상호작용, 콘텐츠의 인기도 등을 고려하여 피드에 표시되는 순서를 결정합니다.

Q: 인스타그램 오류가 발생하면 어떻게 해야 하나요?

A: 페이지를 새로고침하여 오류가 일시적인지, 인터넷 연결 문제로 인한 것인지, 인스타그램 앱이 최신 버전인지 확인해 보세요. 인스타그램 도움말 센터를 방문하여 오류 메시지나 상황에 대한 해결 방법을 검색하여 문제를 해결할 수 있습니다.

⑪ 인스타그램 오류와 해결 방법

인스타그램을 사용하는 도중에 오류가 발생할 수 있다. 이러한 오류는 다양한 원인에 의해 발생할 수 있으며, 가끔은 일시적인 문제일 수도 있다. 다음은 일반적인 인스타그램 오류와 해결 방법이다.

❶ **네트워크 연결 오류** : "네트워크 연결이 불안정합니다" 또는 "인터넷에 연결되지 않았습니다"와 같은 메시지가 나타날 때, 네트워크 연결이 불안정한 경우 인스타그램에 접속하지 못할 수 있다. Wi-Fi나 모바일 데이터 연결을 확인해 보자.

❷ **로그인 오류** : 로그인 시 "비밀번호가 틀렸습니다" 또는 "계정이 잠겼습니다"와 같은 메시지가 나타날 때, 아이디와 비밀번호를 다시 확인하고 로그인 재시도를 해보자. 비밀번호를 재설정해야하는 경우, "비밀번호를 잊으셨나요?" 옵션을 이용하여 비밀번호를 복구할 수 있다.

❸ **앱 문제** : "앱이 최신 버전이 아닙니다" 라는 메시지가 나타날 때, 앱 스토어 또는 구글 플레이 스토어에서 인스타그램 앱을 최신 버전으로 업데이트해야 한다. 앱 자체에 문제가 발생하여 로그인이 제대로 이루어지지 않을 수 있다.

❹ **피드 문제** : "피드를 새로 고침할 수 없음" 오류는 인스타그램 앱에서 사용자의 피드를 업데이트할 때 발생할 수 있는 문제이다. 이 경우 인터넷 연결 확인, 앱 업데이트, 캐시 삭제, 네트워크 문제, 서버 문제 등의 단계를 시도해 볼 수 있으며, 문제가 계속되면 사용자 기기나 인터넷 연결과 관련된 것이 아닐 수 있으므로, 인스타그램 공식 지원팀에 문의하여 도움을 받는 것이 좋다.

❺ **계정 보안 이슈** : 계정이 해킹되었거나 보안 위협을 받는 경우 접속이 차단될 수 있다. 이 경우에는 가능한 한 빨리 인스타그램 고객센터에 문의하여 계정 복구를 요청하는 것이 좋다.

❻ **계정 차단** : 계정이 인스타그램의 정책을 위반하여 임시로 또는 영구적으로 차단되는 경우가 있을 수 있다. 이런 경우에도 인스타그램 고객센터에 문의하여 해결 방법을 확인해 볼 수 있다.

❼ **캐시 삭제** : 앱 캐시가 쌓여서 문제가 발생할 수도 있다. 스마트폰 설정에서 인스타그램 앱의 캐시를 지우고 다시 시도해 보는 것도 한가지 방법이다.

❽ **서버 문제** : 가끔 인스타그램 서버에 장애가 발생하여 일시적으로 접속이 되지 않을 때가 있다. 잠시 후 다시 시도하여 접속할 수 있다.

❾ **인스타그램 공식 지원 연락** : 만약 자체적인 해결이 어렵다면, 발생한 오류 메시지를 정확히 확인하고 인스타그램 공식 지원팀에 문의하여 도움을 받을 수 있다.

인스타그램 고객센터(https://help.instagram.com/)